宋金說唱伎藝

于天池、李書 著

序

　　宋金說唱伎藝是近幾年我為明清小說研究方向的博士生開設的專業課。之所以開設這門課，是因為覺得它對於研究元明清以來的小說戲劇非常重要。從某種意義上說，如果對於宋金時代的說唱伎藝不熟悉，那麼，對於元明清以來戲劇小說體制的發生，技巧的演進，美學趣味的擇擷便很難有更深更細地把握。我有這樣的觀念，也逼著學生重視宋金說唱伎藝，原是本著「良冶之子，必學為裘；良弓之子，必學為箕」的意思，結果如何呢？從這幾年的教學實踐來看，似乎還有一些成效。正由於這個目的，在講授它的過程中，也就比較偏重於伎藝形態的探討，而相對于說唱史的敘述，文學價值的吟詠，則有意地淡化了一些。

　　我一直很感慨於中國古代說唱研究的後繼乏人。記得二十幾年前，研究生剛畢業，有一天，張俊先生問我願意不願意給《中國大百科全書》的曲藝卷寫點詞條，當時我真是受寵若驚，因為我知道在國外能夠為大百科全書寫詞條是一種學術上的榮譽，正常的論資排輩是絕對不會輪到初出茅廬的毛頭小老師的。我和夫人李書當時興奮地查閱資料撰寫，我們感慨於學術荒漠的特殊時期所造成的幸運，也由此特別景仰開研究中國古代說唱風氣的鄭振鐸、陳寅恪、王重民、孫楷第等先生的努力。不想，春秋代序，二十幾年過去，由於撰寫說唱條目的原因，後來我們與中國藝術研究院曲藝所的先生們結識，成為朋友，並陸陸續續參加由他們牽頭的《中國說唱藝

術簡史》,《中國藝術通史·曲藝史》,《中國曲藝史》的編寫工作,在這個過程中,我們由滿頭濃密的黑髮而雙鬢漸蒼,卻發現身邊從事中國古代說唱史研究的學者依然寥若晨星。在當今的出版界,中國曲藝通史的專著雖有幾種,但斷代史一本也沒有,這與學術界中戲劇史的研究盛況形成鮮明的對照。這本《宋金說唱伎藝》雖然敝帚自珍,雖然自知有很多不足之處,特別是由於文獻的缺乏,許多方面的研究和敘述顯得零碎膚淺,不成系統,將來續寫或訂補的空間很大,但也算是拋磚引玉,嚶其鳴矣吧,我們希望它的出版能夠使中國說唱伎藝的斷代史研究有所發展,也希望研究中國古代說唱伎藝的學者從此能夠更多些,學術環境不至於太寂寞。

從為《中國大百科全書》撰寫說唱詞條始,夫人李書就和我一起查閱資料,疑義共析,分頭撰稿,互相潤色。多年以來,有關說唱的文章一直是由兩個人共同署名的,這次也不例外。今年是我們結婚的三十周年,就讓此書的出版算作一個美好的紀念吧。

于天池 2007 年 7 月 29 日於有琴有書齋

目　次

第一章　概說

　　西元 960 年，趙匡胤統一了天下，建立了宋王朝。經過多年的休養生息，到仁宗時，社會安定，經濟繁榮，「稻穗登場穀滿車，家家雞犬更桑麻」[1]。城市經濟發展尤為突出。宋朝的城市政策較之唐代開放而自由。唐代的城市，住宅區的坊巷和市區分開，黃昏後坊門鎖閉，禁止夜行，市區的交易也只能在白天進行。宋朝廢止了唐朝的夜禁[2]，廢除了坊區制度，夜市盛行[3]，這極大地促進了城市經濟的繁榮和文化娛樂活動的開展。元豐年間，全國十萬戶以上的州有四十六個，二十萬戶以上的州有七個，東京僅從事工商服務行業的就有 1 萬 5 千多戶[4]。崇寧年間，東京有 18 萬戶人家，加上駐軍、皇室，約有人口 170 萬[5]。東京成為「八荒爭湊，萬國咸通」的大都會。關於它的繁華情況，孟元老在《東京夢華錄》裏有具體的描繪：

1　藤白〈觀稻〉。
2　宋敏求《春明退朝錄》卷上「京師街衢，置鼓於小樓之上，以警昏曉。……案唐馬周始建議置咚咚鼓，惟兩京有之。……二紀以來，不聞街鼓之聲，金吾之職廢矣」。
3　《東京夢華錄》卷三〈馬行街北諸醫鋪〉條：「夜市北州橋又盛百倍，車馬闐擁，不可駐足，都人謂之『裏頭』。」《馬行街鋪席》「夜市直至三更盡，才五更又複開張。如要鬧去處，通曉不絕。……冬月雖大風雪陰雨，亦有夜市。」
4　據《文獻通考》卷 20「市糴考」。
5　參見周寶珠〈宋代東京城市經濟的發展及其在中外經濟文化交流中的地位〉，《中國史研究》1981 年第二期。

正當輦轂之下，太平日久，人物繁阜，垂髫之童，但習歌舞；
斑白之老，不識干戈。時節相次，各有觀賞。……燈宵月夕，
雪際花時，乞巧登高，教池遊苑。舉目則青樓畫閣，繡戶朱
簾。雕車競駐於天街，寶馬爭馳於禦路，金翠耀目，羅綺飄
香。新聲巧笑於柳陌花衢，按管調弦於茶坊酒肆。

　　偏安後的南宋，只是短暫地受到了金人入侵的襲擾，城市經濟
更是畸形的繁榮奢華。臨安杭州在北宋初僅「參差十萬人家」[6]。
南渡後，北宋王朝大批王公官僚，豪紳地主，大賈富商，以及逃避
女真族屠殺擄掠的農民百姓，紛紛湧入江南大小城市，臨安一下子
聚集了「近百萬餘家」[7]，人口擴張了十倍，杭州繁華浮靡竟然有
「銷金鍋兒」之諺：

貴璫要地，大賈豪民，買笑千金，呼盧百萬，以至癡兒騃子，
密約幽期，無不在焉。日靡金錢，靡有紀極。故杭諺有：「銷
金鍋兒」之號，此語不為過也。[8]

　　在宋代的城市經濟文化中，茶肆酒樓和瓦舍勾欄處於十分突出
的位置。茶肆酒樓並不始於宋代，但是由於宋代夜禁鬆弛，坊區間
隔廢止，夜生活興盛，茶肆酒樓大規模的出現了。據《東京夢華錄》
記載，東京的茶肆酒樓「彩樓相對，繡旗相招，掩翳天日」，而且
「不以風雨寒暑，白晝通夜，駢闐如此」。酒樓茶肆中吃喝玩樂一
應俱全，尤其是「向晚燈燭熒煌」。有一篇話本小說叫《趙伯升茶

[6] 柳永〈望海潮〉詞中語。見《樂章集》。
[7] 見《夢粱錄》卷19「塌房」。
[8] 《武林舊事》卷三。

肆遇仁宗》，其中有一首〈鷓鴣天〉單說東京著名酒樓樊樓的繁華：
「城中酒樓高入天，烹龍煮鳳味肥鮮。公孫下馬聞香醉，一飲不惜
費萬錢。招貴客，引高賢，樓上笙歌列管弦。百般美物珍饈味，四
面欄杆畫彩簷」。東京的酒樓雖然不是處處如此奢華，但由此也可
見一斑。茶樓酒肆的繁榮，必然引來聲色娛樂，兩者互為表裏。《武
林舊事》載茶樓酒肆「每處各有私名妓數十輩，皆時妝袨服，巧笑
爭妍。夏月茉莉盈頭，春滿綺陌。憑欄招邀，謂之『賣客』。又有
小環，不呼自至，歌吟強聒，以求支分，謂之『擦坐』。又有吹簫、
彈阮、息氣、鑼鼓、歌唱、散耍等人，謂之『趕趁』。」

　　瓦子，亦稱「瓦市」、「瓦肆」、「瓦舍」。《都城紀勝》說：「瓦
者，野合易散之意也。」《夢粱錄》說：「瓦舍者，謂其來時瓦合，
去時瓦解之義，易聚易散也。」兩宋時期，瓦子遍佈於國中。每個
城市裏的瓦子分佈無定規，大小不等。既有民用的，也有軍用的[9]。
大城市有，小城市也有[10]。首都汴梁、杭州的瓦子，更是星羅棋佈，
遍滿城區。僅《武林舊事》卷六就記載杭州有瓦子 20 座。瓦子的
規模也相當大，《東京夢華錄》卷二〈東角樓街巷〉條記桑家瓦子
的情況是：

　　　街南桑家瓦子，近北則中瓦，次裏瓦。共中大小勾欄五十餘
　　　座。內中瓦子、蓮花棚、牡丹棚、裏瓦子、夜叉棚。象棚最
　　　大，可容數千人，白丁先現，王團子、張七聖輩，後來可有
　　　人於此作場。瓦中多有貨藥，賣卦、喝故衣、探博、飲食、
　　　剃剪、紙畫、令曲之類。終日居此，不覺抵暮。

9　見《夢粱錄》卷 19「瓦舍」條。
10　見百二十回本《水滸全傳》第三十三回、第五十一回。

瓦舍的狀況，說得簡陋些，類似於現在的農貿集市，說得華麗些，類似於現在的集貿商廈，可以購物，可以玩耍，所以令人「終日居此，不覺抵暮」。說唱伎藝是在瓦舍中的勾欄裏表演的。勾欄是當時的一種簡易劇場，雖然史無明文，但據孟元老《東京夢華錄》中「東京般載車，大者曰『太平』，上有箱無蓋，箱如勾欄而無蓋」的話，可以推見宋代的勾欄形體似方形木箱而大，四周圍以板壁或欄杆，場地是平展的。許多人在論述勾欄時往往引述元朝杜善夫〈莊家不識勾欄〉的散曲以說明，實則宋代的勾欄和元代的大概有所不同，它較元代要簡陋些，不過圈一塊地演出罷了[11]。宋代瓦舍中勾欄的出現標誌著城市劇場的形成，對於中國戲劇和說唱伎藝的發展均有著相當大的促進。既然市民喜歡聚集在瓦子勾欄裏，瓦子勾欄裏的各種伎藝也便熱熱鬧鬧，紅紅火火，應時而起。《東京夢華錄》卷五「京瓦伎藝」條中說：

> 崇觀以來，在京瓦肆伎藝：張廷叟，孟子書。主張小唱：李師師、徐婆惜、封宜奴、孫三四等，誠其角者。嘌唱弟子：張七七、王京奴、左小四、安娘、毛團等。教坊減罷並溫習：張翠蓋、張成弟子、薛子大、薛子小、俏枝兒、楊總惜、周壽奴、稱心等。般雜劇：杖頭傀儡，任小三，每日五更頭回小雜劇，差晚看不及矣。懸絲傀儡，張金線。李外寧，藥發傀儡。張臻妙，溫奴哥，真個強、沒勃臍、小掉刀，筋骨上索雜手伎。渾身眼、李宗正、張哥、毬杖踢弄。孫寬、孫十

[11] 見孟元老《東京夢華錄》卷二：「街南桑家瓦子，近北則中瓦，次裏瓦。其中大小勾欄五十餘座」。《武林舊事》：「惟北瓦最大，有勾欄一十三座。」一個瓦子動輒有幾十個勾欄，只有類似於現在農貿集市的攤位那樣才有可能。

五、曾無黨、高恕、李孝詳，講史。李慥、楊中立、張十一、徐明、趙世亨、賈九，小說。王顏喜、蓋中寶、劉名廣，散樂。張真奴，舞旋。楊望京，小兒相撲、雜劇、掉刀、蠻牌。董十五、趙七、曹保義、朱婆兒、沒困駝、風僧哥、俎六姐，影戲。丁儀、瘦吉等，弄喬影戲。劉百禽，弄蟲蟻。孔三傳、耍秀才，諸宮調。毛澤，霍伯醜，商謎。吳八兒，合生。張山人，說諢話。劉喬、河北子、帛遂、吳牛兒、達眼五、重明喬、駱駝兒、李敦等，雜啾。外入孫三神鬼。霍四究，說三分。尹常賣，五代史。文八娘，叫果子。其餘不可勝數。不以風雨寒暑。諸棚看人，日日如是。

兩宋的說唱伎藝正是在這樣的背景下發達興盛起來的。

其時的說唱伎藝到底有多少品種？根據《東京夢華錄》、《都城紀勝》、《西湖老人繁盛錄》、《夢粱錄》、《武林舊事》等書的記載大概有小說、講史、鼓板、小唱、說諢話、商謎、叫果子、學像生、諸宮調、說三分、五代史、講史、嘌唱、叫聲、唱賺、合生、說參請、說經、崖詞、唱京詞、彈唱因緣、學鄉談、說藥、裝秀才、唱耍令、唱撥不斷等。但這只是所謂「京瓦伎藝」，而且諸書所載伎藝還有許多語焉不詳，我們難以歸類的。至於散落於京師以外的地方伎藝，不被文人文獻所記載的當更不會在少數。在宋代之前，中國的曲藝品種雖然已經出現，但是零散而無系統，要麼體現在侏儒俳優的表演中，要麼附屬於散亂的百戲中，要麼成為宗教宣傳的附庸品，要麼零星地飄落於街市宅院，只是到了宋代，由於瓦舍勾欄的出現，各種說唱伎藝才形成壯觀的匯演的場面，才發展完成了後

來曲藝中的說、唱、學、噱幾個範疇，並且有了「說唱」伎藝的明確的概念[12]。

　　說唱伎藝在兩宋時代可以說是全民性的文藝。除了在茶肆酒樓、瓦舍勾欄中演出外，在宮廷、貴族的筵宴上，在街區的空地上，可以說到處都有著它的身影。而且也得到小孩子的喜歡。《東坡志林》卷一〈涂巷小兒聽說三國語〉載：「王彭嘗云：『途巷中小兒薄劣，其家所厭苦，輒與錢令聚坐聽說古話』」。說唱藝人還經常到農村演出。劉後村〈田舍即事〉詩云：「兒女相攜看市優，縱談楚漢割鴻溝。山河不暇為渠惜，聽到虞姬直是愁。」便是明證。士大夫也並不鄙薄說唱，他們不僅愛好唱誦，而且還有自己專門的伎藝——鼓子詞。歐陽修、趙德麟、呂渭老、王庭圭、李子正、洪適、姚述堯等文人官僚在節令性質的慶典中不僅創作鼓子詞，而且直接參加演出[13]。在宋金對峙時期，北方的少數民族對於說唱伎藝也聞風歆羨，向宋朝索取說唱藝人。《三朝北盟彙編》卷 77 靖康中帙 52〈金人來索諸色人〉條就載：「正月，金人來索御前祗候，方脈醫人，教坊樂人……雜劇、說話、弄影戲、小說……等藝人 150 餘家」。在中國各民族的文化交融中，兩宋的說唱伎藝是非常突出的。

　　兩宋遼金的瓦舍伎藝發展並不平衡。從地緣上講，農村不如城市，地方不如京師。北宋時首都汴梁，既是政治經濟中心，也是瓦舍伎藝的中心，稱京瓦伎藝。當時江南城市的瓦舍伎藝雖也有零星記載，遠不如京師發達。南宋時期，北方被遼金所佔領，經濟文化

[12] 見吳自牧《夢粱錄》：「說唱諸宮調。昨汴京有孔三傳編成傳奇靈怪，入曲說唱。」

[13] 見于天池〈宋代文人伎藝鼓子詞〉，《北京師範大學學報》1999 年 5 期。

南移，行都所在杭州一時「故都及四方市民商賈輻輳」（陸遊《老學庵筆記》卷八），又成為當時中國瓦舍伎藝的中心。從《三朝北盟彙編》卷77靖康中帙52〈金人來索諸色人〉條來看，便知杭州瓦舍伎藝為金統治者所豔羨，此時北方伎藝已不如南方。但是說唱伎藝的地域分佈中，說農村不如城市，金朝不如宋朝，是從宏觀上、整體上而言的。就個別說唱伎藝而言，可能就不盡然。比如，依據「唱涯詞只引子弟，聽陶真儘是村人」（《西湖老人繁盛錄》）的話，則陶真在農村遠較城裏火爆。依據《劉知遠諸宮調》是金代刻本，著名的《西廂記諸宮調》的作者董解元為金章宗時人。相形之下，諸宮調在南宋並不很景氣。《武林舊事》載杭州唱諸宮調的伎藝人只有高郎婦等四人。南戲《張協狀元》中的用南曲寫的諸宮調簡陋樸素，不僅不能與《西廂記諸宮調》比，與《劉知遠諸宮調》相比也相形見絀。大概諸宮調的繁榮和輝煌反而是在北方的金朝遠勝過了南方的宋朝。

從說唱品種上看，在兩宋遼金的說唱伎藝中，在唱的方面，唱賺最為火爆。它的發展極為迅速。北宋時尚不見於京瓦伎藝之中，南宋時在武林瓦舍中則高居唱的伎藝的榜首，唱賺的藝人人數最多。宋末陳元靚《事林廣記》酒筵酒令中即獨標唱賺，可以說，它是宋元之間由唱令曲小詞到唱散曲套數過渡中的關鍵的一個環節。在說的方面，說話在瓦舍伎藝中最為紅火，也最受歡迎。《東京夢華錄》京瓦伎藝條載藝人60，說話人有13，占1/5強。《武林舊事》載「說唱諸色伎藝人」二百餘人，說話占一百餘人，近1/2。他們身分地位也較高，有人「一世只在北瓦占一座勾欄說話，不曾去別瓦作場。」其中許多人還是御前供奉。說話之中，講史，尤其是小說，又最為火爆。小說由於短小精幹，「頃刻提破」，頗引起同

行的嫉羨敬畏。在南宋瓦舍中，出現過頗受人青睞的「吟叫」、「學鄉談」、「唱京詞」等伎藝，它們為北宋瓦舍伎藝所未有，估計它們的興起除了自身的藝術魅力之外，反映了漢族人民對故都失地的懷念。

宋代的說唱伎藝是一種充滿活力和青春氣息的藝術。在瓦舍勾欄、茶肆酒樓裏，一方面，小說、講史、商謎、合生、鼓子詞、諸宮調、學鄉談、吟叫等爭奇鬥豔，互顯神通，更多的說唱伎藝則在瓦舍中互相碰撞，互相吸收，由於不斷出新變化而異彩紛呈。許多伎藝倏爾而來，倏爾而去，如曇花，如彗星，如朝露閃電，如朝菌蟪蛄，其中的名目和家數由於文獻闕載，消失太快，至今還困惑著學者。另一方面，說唱伎藝的發展變化也在影響著其他文藝形式的發展變化。比如在音樂方面，由令詞小曲的獨立支曲，到鼓子詞的同一曲調的簡單重複，再到唱賺的不同詞調的簡單組合，最後到諸宮調的不同宮調的詞曲聯合，說唱音樂不僅在曲調上被廣泛地吸收，而且連套的方式，伴奏的體式，演唱的技巧，都對於中國的戲曲音樂等產生了深刻的影響。

在兩宋文化藝術發展史上，說唱伎藝以濃郁的市民色彩別開生面，展示了傳統的詩文詞賦乃至百戲歌舞所從未涉獵的新天地。說唱伎藝人住在城市，身份自由，沒有樂籍樂戶的羈絆，靠演出謀生。雖然他們有時也走街串戶，上山下鄉，以巡迴演出來養家糊口，但一般有固定住所，有較為固定的演出場地，自身也以市民的身份出現。為了切磋技藝，也為了調整利益衝突，維護自身的權益，他們還組成了自己的會社。比如當時的小說藝人組成了「雄辯社」，唱賺藝人組成了「遏雲社」，唱耍詞的組成了「同文社」，唱叫聲的組成了「律華社」等等。這對於中國演藝事業的發展起了很大的促進

作用。又由於說唱伎藝主要是在瓦舍勾欄、茶肆酒樓中演出，消費群體是市井百姓，因此從演出的內容到演出的形式以至審美趣味，全然以市民為依歸，為主體，說唱伎藝抒寫他們的興味，快樂，憂傷，痛苦，以他們的興趣好惡為轉移。宋代說唱伎藝的藝術趣味與先秦兩漢為貴族所豢養的俳優諧戲，與隋唐時代為宗教附庸的俗講變文，與宋代的傳統的文學樣式詩詞歌賦不同，同當時的百戲歌舞也有了相當大的區別。比如，在宋代的傳統詩詞散文中，愛國憂國的激切，尤其是在靖康之後，悲憤哀傷的情緒，一直是文學的主導旋律。但在說唱文學中，它卻顯得較為淡漠，關注得更多的是日常的生活，是開門七件事，柴米油鹽醬醋茶，是生活本身的享受。「煙粉奇傳，素蘊胸次之間；風月須知，只在唇吻之上」這是小說感興趣的話題，講的是「靈怪、煙粉、傳奇、公案、兼樸刀、桿棒、妖術、神仙」[14]；諸宮調演唱的題目是「崔韜逢雌虎，鄭子遇妖狐，井底引銀瓶，雙女奪夫，倩女離魂，謁漿崔護，雙漸虞章城，柳毅傳書，全是些「曲而甜，腔兒雅，」的「倚翠偷期話」[15]；唱賺則是「遇酒當歌酒滿斟，一觴一詠樂天真。三杯五盞陶性情，對月臨風自賞心。環列處，總佳賓。」[16]就說唱文學強調娛樂性而言，它頗近似於詞，但詞在宋代屬於士大夫的文化，雖然有所謂「詩莊詞媚」之說，士大夫在其中多寫美人醇酒，但經過蘇軾、辛棄疾之手，又有「以詩寫詞」的一面，畢竟表達的是士大夫的思想感情。而說唱文學的創作者，演出者，欣賞者，卻始終以市井百姓為主，浸潤著濃厚的市井氣息。過去有「一代有一代文學」的說法，所謂「唐

[14] 見羅燁《醉翁談錄》「小說開闢」。古典文學出版社，1957 年出版。
[15] 見董解元《西廂記諸宮調》卷一，人民文學出版社，1962 年出版。
[16] 見陳元靚《事林廣記》「遏雲致語」。

詩」「宋詞」「元曲」，其實，就宋代說唱文學成就之高，影響之大而言，宋代文學的標誌性文體還應該加上說唱。而且假如在中國的封建社會有市民文學的話，那麼，說它肇源於宋代的說唱文學也大致是不錯的。

第二章

宋代說唱伎藝的演出場地和演出地點

一、宋代說唱伎藝的演出場地

　　任何一種表演藝術對於場地都有特殊的要求。這一要求總是與其演出的特點相適應的。比如，表演馬戲的場地必須足夠大，不大，無法施展技藝；傳統的變戲法，場地就不能太大。太大，觀眾看不清，也影響其表演水平的發揮。音樂演出的場地要求聲響保真度高；舞蹈表演的場地要求舞臺寬敞平坦，適宜於腰腿騰挪，這都是顯而易見的道理。即使是同一種類的藝術，具體的不同的藝術形式對於場地的要求也有所不同。比如，交響樂和室內樂同是音樂表演，對於場地的要求也有所不同。交響音樂要求的舞臺空間大，室內樂要求的舞臺空間就不需要太大。其演出上的特點比如人員組成的多少，演出的時間頻度，樂器的多寡，演員動作幅度的大小，都會對於場地提出不同的要求。但一旦舞臺場地固定下來，場地又會對於表演藝術產生反作用。舞臺場地既為藝術創作提供了想像的空間，也為藝術表演保障了展示的空間，同時對於其發展給予了規範和限制，形成了傳統和慣性。現代社會雖然隨著表演藝術愈趨走向綜合，隨著科學技術的進步，各種表演藝術對於舞臺要求的差別有

逐漸減弱交融的趨勢,但是不同種類的表演藝術對於舞臺要求的根本性區別始終是存在的。

宋代說唱伎藝的品種相當豐富,但在演出上也有一些共同的特點。

從表演來看,宋代說唱伎藝不需要眾多演員。往往一個人就可以演出。比如,在以唱為主的伎藝中,除去唱賺、小唱、諸宮調等需要伴奏者外,叫聲、貨郎兒、道情、崖詞大概都是自我伴奏,或甚至不需要伴奏。而以說為主的伎藝則基本上都是一個人自說自話,既乏道具,也不需要背景,所說的「使砌」,也不需要演員之間溝通交流,只是說話人自我表演。由於說唱伎藝單項演出的時間短,舞臺的空間要求不高,因此它的舞臺適應性極強,便於流動,畫地為牢,隨時隨地可以演出。

說唱伎藝在宋代受到市民的熱烈歡迎,以我們現在的想像,似乎觀眾會人山人海,但實際上除了公眾集會期間,說唱以百戲的身份參加有此隆遇外,在其他演出地點和場合並非如此。為什麼呢?因為雖然說唱伎藝在宋代形成了曲藝品種,但當日各個品種之間並無認同歸屬的觀念,如同我們現在組織曲藝晚會那樣,各種說唱可以集中演出,而是在演出時雜亂無序,各演各的。由於分散,單項說唱伎藝的觀眾,就不會很多了;再則,由於說唱伎藝演出場地依附於商業網點,單個演出地點的觀眾估計也不會很多。說唱伎藝最主要的演出場地,一是酒樓茶肆,一是瓦舍勾欄。前者從飲酒喝茶的角度而言,私人性質很重,觀眾有限。在瓦舍勾欄中演出,觀眾人數稍多些,但也不會很多。《東京夢華錄》載有的瓦子「可容數千人」,但是假如經「貨藥、賣卦、喝故衣、探搏、飲食、剃剪、紙畫」分散占地後,勾欄中觀摩說唱伎藝的觀眾人數就有限了。特

別是有的瓦子竟然有勾欄五十餘座，類似於現在圈佔的攤位，觀眾的人數會更少。

從演出的控制時間來看，宋代的說唱伎藝短小，精幹，除去講史、諸宮調等在演出內容上較為豐富，在演出時間上較長，跨度較大，大概需要分次分回演出外，其他伎藝演出的時間一般跨度不大，像當時最受歡迎的小說可以「頃刻間提破」，在較短的時間內就講說完畢。像商謎，唱令詞、小曲，更是可以在較短的單元時間裏結束演出。因此，說唱伎藝往往是滾動式地演出，滾動式地收費。比如《水滸傳》第五十一回寫雷橫聽白秀英父女說唱的收費就是如此：

> 白秀英唱到務頭，這白玉喬按喝道：「雖無買馬博金藝，要動聰明鑒事人。看官喝彩道是過去了，我二，且回一回，下來便是襯交鼓兒的院本。」白秀英拿起盤子指著道：「財門上起，利門上住，吉地上過，旺地上行。手到面前，休教空過。」白玉喬道：「我兒且走一遭，看官都待賞你。」白秀英托著盤子，走到雷橫面前。

這種滾動式的演出和收費方式，既是說唱伎藝節目短小精幹的必然歸宿，同時反過來對於說唱的創作和演出產生了定式的作用，使得說唱文學可以有很多小的段子，卻很難有鴻篇巨制出現；即使有較長的作品，在結構上又往往冗長和瑣碎相混雜。由於是現場收費，演員和觀眾之間缺乏應有的間隔距離，——這固然增加了親切感，但同時給演員的演出活動添加了很多不便。

總之，宋代說唱伎藝演出上的特點，決定了它對於演出場地在空間上和時間上的要求不太高，隨意、自由，並且具有流動性、分

散性，演出規模不大。宋代是中國說唱伎藝發展的重要時期，說話、合生、令詞小曲逐漸從百戲中析出，形成了瓦舍說唱伎藝品種，但從演出場地方面來看，宋代卻沒有較明顯的建樹和發展。

說唱伎藝對於舞臺的要求簡約樸素，並不意味著說唱伎藝的簡單幼稚。但是當一種伎藝缺乏固定的舞臺，即使有舞臺，其要求也頗為隨便時，便在很少舞臺限制的同時，也失去了舞臺的有力支持。比如，舞臺提供了演員的表演空間，對於演員的人數，活動的空間幅度均給與了保障。以宋代的雜劇而言，它在角色上以「末泥為長，每一場四人或五人」（《夢粱錄》卷二十），而且可以又歌又舞。何以能如此？因為它在演出時有舞臺——當時稱「露臺」——的保障。而說唱伎藝由於缺乏固定舞臺空間演出的觀念，形成了只能是一個人而不是多個人講唱的傳統，在表演上演員一般是站著或坐著說唱，活動幅度不大。即使有時提供了較大的舞臺空間，由於傳統程式的原因，好像久被束縛的人已經不會動彈了一樣，說唱伎藝人在舞臺上依然不怎麼挪窩。再比如，由於宋代的說唱伎藝表演空間狹小，與觀眾缺乏必要的距離，這給演員的心理造成了一些負面的影響。演員不僅缺乏必要的舞臺感覺，缺乏足夠的演出空間，也受觀眾情緒好惡的反應過於直接，尤其是由於收費上直白外露，沒有疏離，極易影響演員情緒。《水滸傳》第五十一回寫雷橫由於沒有帶錢，與伎藝人白秀英父女發生爭執，雷橫惱羞成怒將白秀英打死，攪了場子。但假如事態沒有發展到不可收拾的地步，而是白秀英能夠繼續演下去，她的表演能夠不受影響嗎？

宋人說唱和雜劇在演出場地方面雖然有交叉融合一致的地方，比如周密《武林舊事》卷六就籠統地記載包括說唱和雜劇在內的瓦舍伎藝的演出場地：「如北瓦、羊棚樓等，謂之『遊棚』。外又

有勾欄甚多，北瓦內勾欄十三座最盛。或有路歧，不入勾欄，只在耍鬧寬闊之處作場者，謂之『打野呵』，此又藝之次者。」[1]就反映兩者的演出共存於瓦舍勾欄和路歧之中，但是，宋人說唱和雜劇對於場地的要求並不完全相同。

目前我們發現宋金時代表現說唱伎藝的繪畫作品有多種，比如，其一是張擇端的《清明上河圖》，裏面一位老者在店鋪前說唱，（參見插圖第一）他的周圍聚集著一些饒有興趣的聽眾；其二是遼金時代山西繁峙縣岩上寺壁畫（參見插圖第二），畫的是酒樓上兩個女演員一人擊扁鼓，一人拍板，說唱給客人侑酒。客人圍坐在她們的前後左右。其三是陳元靚《事林廣記》中所載的唱賺圖，這幅作品畫的是三個唱賺的演員在表演時面對著蹴鞠、玩鳥的貴公子們（參見插圖第三）。其四是相傳為蘇漢臣畫的「雜伎孩戲圖」，畫的是一位說唱道情的藝人和孩子們在一起（參見插圖第四）。其五是河南禹縣白沙宋墓壁畫中的說唱圖。墓主夫婦端坐案子的兩側，中間一位女演員手執拍板唱曲（參見插圖第五）。這些作品的共同特點是演員和觀眾出現在同一個畫面上，親和無間。而反觀描繪宋代雜劇的絹畫，如故宮博物院藏眼藥酸絹畫和末色絹畫（參見插圖第六、七），畫面上則只有演員，沒有觀眾。這似乎表明當時的畫家在再現說唱和雜劇的時候，把握著一個空間規律，那就是，雜劇在演出的時候，演員和觀眾有著明顯的間隔，畫家可以單獨地對於演員進行描繪；而說唱伎藝在表演的時候，演員和觀眾缺乏必要的間隔，於是畫家便把他們放在一起描畫了。

[1] 周密《武林舊事》，古典文學出版社，1957 年版。

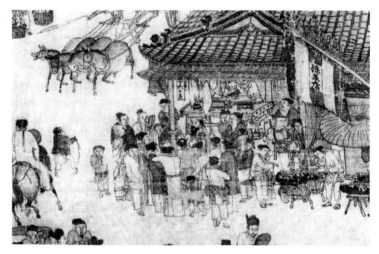

圖一　宋代張擇端畫清明上河圖

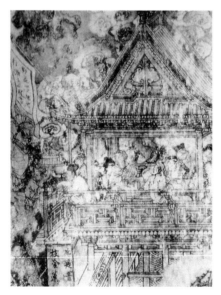

圖二　遼金時代山西繁峙縣岩上寺壁畫

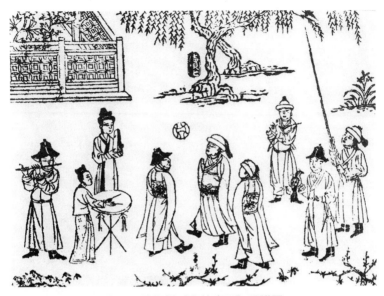

圖三　陳元靚《事林廣記》唱賺圖

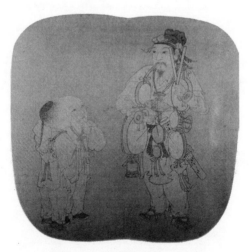

圖四　宋代蘇漢臣畫雜伎孩圖

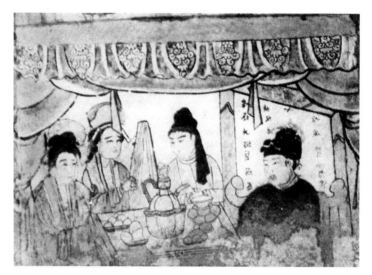

圖五　河南禹縣白沙宋墓壁畫

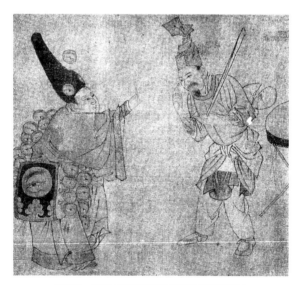

圖六　故宮博物院藏宋代眼藥酸絹畫

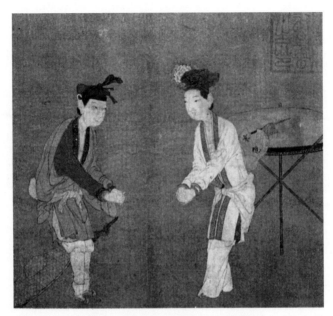

圖七　故宮博物院藏宋代雜劇絹畫

　　如果在繪畫作品上看得還不是很明顯的話，那麼我們試比較兩段宋人關於說唱和雜劇演出場地的描述，差別就很顯然了：

> 每樓閣分小閣十餘，酒器悉用銀，以競華侈。每處各有私名妓數十輩，……又有小鬟，不呼自至，歌吟強聒，以求支分，謂之擦座。又有吹簫、彈阮、息氣、鑼板、歌唱、散耍等人，謂之趕趁……[2]

> 成都自上元至四月十八日，遊賞幾無虛辰。使宅後圃，名西園，春時縱人行樂。初開園日，酒坊兩戶各求優人之善者，

[2] 周密《武林舊事》卷六「瓦子勾欄」，古典文學出版社，1957 年版。

較藝於府會。……自旦至暮，唯雜戲一色。坐於閱武場，環
庭皆府官宅看棚。棚外始作高凳，庶民男左女右，立於其上
如山。[3]

周密《武林舊事》所載的是酒樓茶肆中的說唱演出，場地相對
窄狹；而莊綽〈雞肋篇〉所載的是雜劇演出，那場地就何其寬闊！

二、宋代說唱伎藝的演出地點

作為一種藝術形式，說唱伎藝在宋代之前早已產生，廣泛活躍
於宮廷、宅院、寺廟、街市之中，但比較零散，孤立；只是到了宋
代，說唱伎藝才形成曲藝品種，才大規模地開始營業性的演出活
動。因此，宋代說唱伎藝的演出地點，既有承襲前代者，更有宋代
所獨具的商業化演出的地點。

就承襲前代的演出地點而言，宋代說唱可謂全面發展，超邁
前代。

比如它在宮廷受到了更為廣泛的歡迎。

在唐代，雖然有所謂「每日上皇與高公親看掃除庭院，芟薙草
木。或講經論議，轉變說話，雖不近文律，終冀悅聖情」的記載[4]，
那不過是退休皇帝在無聊中打發時日，規模不大。宋代則是「小說
起仁宗時，蓋時太平盛久，國家閒暇，日欲進一奇怪之事以娛之」
（郎瑛《七修類稿》卷二十二）。規模就相當可觀了。試看《武林

[3]　莊綽〈雞肋篇〉，《續說郛》，宛委山堂本。
[4]　見郭湜《高力士外傳》。

舊事》卷六「諸色伎藝人」條載：小說伎藝人朱修、孫奇供職德壽宮，方端、劉和、任辯、施珪供職御前。楊維楨《東維子文集》卷六〈送朱女士桂英演史序〉又載：「孝宗奉太皇壽，一時御前應制多女流也。……演史為張氏、宋氏、陳氏，說經為陸妙慧、妙靜，小說為史惠英，隊戲為李瑞娘，影戲為王潤卿，皆中一時慧點之選」，就可知宋代宮廷的說唱人才濟濟，演出遍於宮中了。而且當日說唱還能夠堂而皇之地廁身於雅樂之列，《武林舊事》卷八載皇后歸謁家廟的典禮上唱賺、唱小唱就是明顯的例證。

　　在當時達官貴人，文人墨客的筵宴上，傳統的說話、合生、令詞、小唱，仍然盛行，像《夷堅支志》乙集卷六就記載：「江浙間路岐伶女，有慧點知文墨，能於席上指物題詠，應命輒成者，謂之合生。其滑稽含玩諷者謂之喬合生。蓋京都遺風也。張安國守臨川，王宣子解廬陵郡守印歸，次撫。安國置酒郡齋，趙郡士陳漢卿參會。適散樂一妓言學作詩。漢卿語之曰：『太守呼為五馬，近日兩州使君對席，遂成十馬，汝體此意做八句。』妓凝立良久，即高吟曰：『同是天邊侍從臣，江頭相遇轉情親。瑩如臨汝無瑕玉，暖做廬陵有腳春。五馬今朝成十馬，兩人前日壓千人。便看飛詔催歸去，共坐中書秉化鈞』」；而且宋代出現的諸宮調、鼓子詞、唱賺等伎藝更是成為筵宴中的新秀。試看《事林廣記》載遏雲社唱賺的致語：「遇酒當歌酒滿斛，一觴一詠樂天真。三杯五盞陶性情，對月臨風自賞心。環列處，總嘉賓，歌聲嘹亮遏行雲。春風滿座知音者，一曲叫君側耳聽」，就可知唱賺是筵宴中相當普遍的伎藝。鼓子詞尤其被視為上層文人集會的雅事。當時著名的文人歐陽修、趙德麟、呂渭老、王庭圭、李子正、洪適、姚述堯等文人官僚在節令性質的慶典

中不僅創作鼓子詞，而且直接參加演出，鼓子詞成為節令慶典上的重頭節目[5]。

　　在節令性質的更為廣大的群眾集會，比如賽神、廟會、社火中，作為傳統百戲的一部分，說唱也側身其間，成為不可或缺的表演節目。如《東京夢華錄》卷八〈六月六日崔府君生日，二十四日神保觀神生日〉載：「自早呈拽百戲，如上竿、踢弄、跳索、相撲、鼓板、小唱、鬥雞、說諢話、雜扮、商謎、合笙、喬筋骨、喬相撲、浪子、雜劇、叫果子、學像生、倬刀、裝鬼、砑鼓、牌棒、道術之類，色色有之。至暮呈拽不盡。」《武林舊事》卷三〈社會〉條載：「二月八日為桐川張王生辰，霍山行宮朝拜極盛，百戲競集。如緋綠社雜劇、齊雲社蹴鞠、遏雲社唱賺、同文社耍詞、角觝社相撲、清音社清樂、錦標社射弩、錦體社花繡、英略社使棒、雄辯社小說、翠錦社行院、繪革社影戲、淨髮社梳剃、律華社吟叫、雲機社撮弄」。

　　宋代的說唱大概滲透到社區的各個角落，到處有著它們的身影：它可以在城市的里巷街區空地上演出，《都城紀勝》「市井」條載：「此外如執政府牆下空地，諸色路岐人，在此作場，尤為駢闐。又皇城司馬道亦然。候潮門外殿司教場，夏月亦有繩伎作場。其他街市，如此空隙地段，多有作場之人」；也可以在農村的場院上搬演，「斜陽古柳趙家莊，負鼓盲翁正作場。死後是非誰管得？滿村聽說蔡中郎」（陸游〈小舟遊近村舍舟步歸〉）。可以說，只要有空隙之地，就有說唱的演出。

　　但是，就宋代而言，說唱表演主要是在瓦舍勾欄和酒樓茶肆中進行的。

5　見于天池〈宋代文人伎藝鼓子詞〉，《北京師範大學學報》1999 年 5 期。

在瓦舍中的表演，可謂空前絕後。空前，指的是前代還未有瓦舍；絕後，指的是宋代以後瓦舍逐漸消亡了。瓦舍是什麼？瓦舍類似於現在的農貿集市，「多有貨藥、賣卦、喝故衣、探搏、飲食、剃剪、紙畫、令曲之類」（孟元老《東京夢華錄》卷二）。說唱伎藝在瓦舍中主要是在勾欄裏表演的。勾欄是當時的一種簡易劇場，雖然史無明文，但據孟元老《東京夢華錄》中「東京般載車，大者曰『太平』，上有箱無蓋，箱如勾欄而無蓋」的話，可以推見宋代的勾欄形體似方形木箱而大，四周圍以板壁或欄杆，場地是平展的。許多人在論述勾欄時往往引述元朝杜善夫〈莊家不識勾欄〉的散曲以說明，實則宋代的勾欄和元代的勾欄大概有所不同，宋代較元代要簡陋些，不過圈一塊地演出罷了[6]。宋代瓦舍中勾欄的出現標誌著城鎮劇場的形成，對於中國戲劇和說唱伎藝的發展均有著相當大的促進。當時在勾欄中演出的說唱伎藝非常繁盛，有小說、講史、講經、諸宮調、叫聲、唱賺、小唱、商謎、合生、嘌唱等等，幾乎是瓦舍伎藝的主力，而且湧現出許多說唱明星，比如小唱演員李師師，徐婆惜，說諢話的張山人，講說五代史的尹常賣，專講三國故事的霍四究等等。演員由於名氣大，甚至有以自己名字命名的固定的勾欄，一演就是幾十年[7]。

在酒樓茶肆裏表演說唱，前代雖然也有，但不像宋代那樣普遍。宋代由於坊市制度崩潰，夜禁鬆弛，市民夜生活發展迅速，酒

[6] 見孟元老《東京夢華錄》卷二：「街南桑家瓦子，近北則中瓦，次裏瓦。其中大小勾欄五十餘座」。《武林舊事》：「惟北瓦最大，有勾欄一十三座。」一個瓦子動輒有幾十個勾欄，只有類似於現在農貿集市的攤位那樣才有可能。
[7] 見《都城紀勝》「瓦市」：「常是兩座勾欄，專說史書，喬萬卷、許貢士、張解元」。《西湖老人繁盛錄》：「小張四郎，一世只在北瓦，占一座勾欄說話，不曾去別瓦作場，人叫做小張四郎勾欄」。

樓茶肆鱗次櫛比，說唱消費也隨之火爆：「新聲巧笑於柳陌花衢，按管調絃於茶坊酒肆」（孟元老《東京夢華錄序》）。說唱伎藝在酒樓茶肆中的表演可以分為兩類，一類是比較固定的演出，伎藝人與酒樓茶肆的業務匯為一體。各處酒樓「每樓各分小閣十餘，酒器悉用銀，以競華奢。每處各有私名妓數十輩，皆時妝袨服，巧笑爭妍。夏月茉莉盈頭，春滿綺陌。憑欄招邀，謂之『賣客』」。諸處茶肆「清樂茶坊、八仙茶坊、珠子茶坊、潘家茶坊、連三茶坊、連二茶坊，及金波橋等兩河以至瓦市，各有等差，莫不靚妝迎門，爭妍賣笑，朝歌暮絃，搖盪心目。」洪邁《夷堅志》支志丁卷三〈班固入夢〉條講呂德卿和朋友在嘉會門茶肆中看見有說《漢書》的大概就是這種固定的演出。另有一類是伎藝人與酒樓茶肆沒有聯繫，演出屬於遊擊性質的：「又有小環，不呼自至，歌吟強聒，以求支分，謂之『擦坐』。又有吹簫、彈阮、息氣、鑼鼓、歌唱、散耍等人，謂之『趕趁』」（周密《武林舊事》卷六）。遼金時代山西繁峙縣岩上寺壁畫中的侑酒歌女，《水滸傳》第三回寫魯智深在潘家酒樓上遇見的金氏父女就是屬於「趕趁」一類的[8]。酒樓茶坊中的演出雖然分散零碎，但由於遍於國中，數目眾多，又是市民平日最廣泛而集中的聚集場所，因此是宋代說唱伎藝演出最為頻繁的匯聚地。以往學者們在談到宋代說唱伎藝演出的時候，往往太過強調在瓦舍勾欄裏的演出，實際上，在宋代，說唱伎藝在酒樓茶肆裏的演出更為廣泛和普遍，酒樓茶肆在後代也仍是說唱最主要的演出場所之一。

　　宋代的說唱伎藝是一種充分市民化了的伎藝，它主要在城市中流行。城市中又主要在瓦舍勾欄，酒樓茶肆中流行。在北宋時，北

[8]　《水滸全傳》第三回「史大郎夜走華陰縣　魯提轄拳打鎮關西」。上海人民出版社，1975 年出版。

方的說唱伎藝大概比南方要盛行，其中心在汴梁。南宋時，隨著宋
朝政治和經濟文化中心南移，說唱伎藝在南方盛行起來，中心也轉
移到杭州。北方金朝領域的說唱伎藝隨著藝人的南遷而衰落。當
然，說唱伎藝地域上的分佈，是從宏觀上、整體上而言的。就個別
說唱伎藝而言，可能就不儘然。比如，依據「唱涯詞只引子弟，聽
陶真儘是村人」（《西湖老人繁盛錄》）的話，在農村，陶真遠較城
市盛行；依據現存諸宮調的版本存留情況，大概諸宮調在北方金朝
的流行也遠較南宋要興盛。

三、演出場地和演出地點對說唱伎藝的影響

宋代說唱伎藝演出地點的廣泛性、流動性、分散性，與商業網
點聯繫的緊密性，演出場地的隨意和自由性，反轉過來對於說唱伎
藝的發展帶來相當大的影響。

它使得宋代說唱伎藝遍及於全國，成為深入到社會各個角落的
伎藝。《東坡志林》卷一〈途巷小兒聽說三國語〉載：「王彭嘗云：
『途巷中小兒薄劣，其家所厭苦，輒與錢令聚坐聽說古話』」。──
只要聚坐就可以演，場地的簡易真是令人吃驚。它也可以走街串
巷，上山下鄉。劉後村〈田舍即事〉詩云：「兒女相攜看市優，縱
談楚漢割鴻溝。山河不暇為渠惜，聽到虞姬直是愁。」[9]──這又
是城裏講史藝人下鄉的演出。流動、分散、不拘場地，無處不在，
在宋代，可謂凡是有人群的地方就有說唱的存在。

[9] 劉克莊《後村先生大全集》，《四部叢刊本》。

　　宋代說唱伎藝演出地點與商業網點的緊密聯繫，使它成為中國最具有市民特點的演出伎藝。說唱伎藝依附於茶肆酒樓而生存，因消費的發展而興旺，受到了市民的熱烈歡迎，演出的趣味也與市民的愛好緊密相連。《醉翁談錄》的「小說開闢」在提到小說故事題材時聲言，既「破盡詩書泣鬼神，發揚義士顯忠臣」，又「春濃花豔佳人膽，月黑風寒壯士心」。大概只是門面語，在具體的小說伎藝演出中，實際上前者題材類型極少，而後者題材類型極多。後者才是市民真正感興趣的，這只要看看「小說開闢」後面開列的具體故事名目就一目了然了。宋人話本小說中有〈西山一窟鬼〉的故事，據《夢粱錄》卷六載汴梁「中瓦內王媽媽茶肆名一窟鬼茶坊」，就可見話本小說與市民審美趣味的一致。由於與商業消費聯繫太直接，太密切，說唱伎藝也容易趨時媚俗，在創作和演出上沾染著濃厚商業氣息，其中暴力和色情的內容自是很難避免。說唱伎藝從宋代開始，才有了大規模的商業演出活動，這當然是一種進步，是說唱伎藝突破性發展的必要基礎。但是，商業性的演出和依附於商業的演出，劇場附設茶肆酒樓和劇場建在茶肆酒樓上對於演藝的影響是不同的。遺憾的是，宋代說唱伎藝在演出地點和演出場地上恰恰是後者而不是前者。

　　值得注意的是，宋代雜劇與說唱伎藝曾共同在瓦舍勾欄中發展，在演出地點和場地上可稱是孿生姐妹。宋元之際，戰亂頻仍，瓦舍消失，對於戲劇和說唱都產生了影響。瓦舍廢亡荒棄後，勾欄往往神奇地保存了下來。《咸淳臨安志》卷十九就記載了兩者之間的存續關係：「錢虎門瓦（在錢湖門外，省馬院前，僅存勾欄一所。）」「赤山瓦（在步司後軍寨前）。」「北郭瓦（在餘杭門外，北郭稅務北，又名大通店，今唯存勾欄。）」「米市喬瓦（在米市橋下，今唯

存勾欄）」。由於雜劇建立起了自己的舞臺系統，只要有勾欄存在，它的演出就可以綿延不絕。瓦舍的消失，反而使得在勾欄裏的雜劇演出與商業網點脫鉤，取得了相對獨立的地位，減少了商業上的干擾，而且由於演出時間固定，演出地點固定，觀眾相對固定，對於戲劇的繁榮起了極大的推動作用。隨著元朝的建立，宋金雜劇向元雜劇過渡，戲劇獲得了前所未有的發展。而說唱藝術在這一過程中，由於對於舞臺缺乏需求，在哪裡演都可以，在茶肆酒樓隨遇而安，甚至安於「打野呵」，它逐漸被擠出或自我放棄了勾欄的領地。其分散性、流動性、隨意性等特點更形突出。大概在元朝及其以後，在相當長的時間內，說唱伎藝只是偶爾附庸於戲劇的舞臺演出。它缺乏自己的舞臺系統，也缺乏建構舞臺的能力。由於缺乏獨立的舞臺系統，說唱藝術雖然有過出色的演員，也有過出色的文學腳本，有著熱心而穩定的觀眾隊伍，但是很難形成規模性的演出。不能形成規模性地演出，也便不能取得規模性的經濟效益和社會效益。不能取得規模性的經濟效益和社會效益，則很難吸引精英文人參與腳本的創作，很難搜羅有實力的演員參與，很難贏得有較高社會地位的觀眾的認可，這些都是說唱伎藝在宋代之後很難取得規模性發展的重要原因。

　　宋代是中國說唱藝術形成曲種，在發展上具有里程碑性質的時代。宋代說唱伎藝演出地點和場地的確立，不僅在當代形成了模式，而且對於後來說唱藝術的發展，諸如腳本創作、伎藝人的選擇、培養，演技程式的確立，觀眾的檔次層面，收費方式等都產生了深刻影響。

第三章　宋代說唱伎藝人的演藝生涯

　　假如從個體的角度審視，宋代的說唱藝人與唐代的說唱藝人的伎藝生涯實在沒有什麼根本的區別。比如，既然唐代的說唱藝人在宮廷、寺廟、庭院家宅乃至市肆上都曾留下了飄然的身影，當然他們的演出活動就有一部分具有商業的性質，他們當中也就存有自由職業者；但是，假如從整體的角度觀照，那麼，宋代的說唱藝人和前代相比，就有很大的不同了。

一、形成了市場規模的伎藝人

　　首先他們不再是孤零的遊散的藝人，而是數量眾多，演技繁複，演出集中，具有一定市場規模的伎藝人。他們的演出被稱為「京瓦伎藝」或「瓦舍眾伎」；演員被稱做是「伎藝人」。也不再是無足輕重的無名氏，而是有姓有名，姓名與伎藝聯繫在一起，掛牌演出，形成了一個特殊的社會階層。《武林舊事》記載當時杭州的說唱伎藝人，書會6人，演史23人，說經諢經17人，小說52人，唱賺22人，小唱8人，嘌唱14人，彈唱因緣12人，唱京詞4人，唱耍令19人，唱撥不斷2人，說諢話1人，商謎13人，學鄉談1

人，裝秀才 2 人，吟叫 6 人，說藥 3 人，合計 2 百餘人[1]。這裏記載的僅僅是說唱伎藝人中的名角，也沒有涵蓋市井路歧的說唱演員，但已經相當可驚可歎了。試問這樣宏大的說唱伎藝人陣容，前代有過嗎？從來沒有。

毫無疑義，瓦舍勾欄的演藝人員是宋代說唱伎藝人中的佼佼者，是他們促成了說唱伎藝的繁榮發展，也帶來市民城鎮文藝活動的繁榮。因此，在《東京夢華錄》、《夢粱錄》、《西湖老人繁盛錄》、《武林舊事》等著作中，他們被給予了相當的描述。但是，假如認為說唱伎藝都是在瓦舍中進行，認為《東京夢華錄》中「京瓦伎藝」中的演員都是瓦舍中的伎藝人，卻可能是一種誤解。首先，宋代的說唱藝術誕生在先，瓦舍之興起在後，在有瓦舍之前，宋代的說唱藝術早已存在。瓦舍的出現只是為說唱伎藝提供了闊大而固定的演出空間和環境，卻無法取代其他文藝演出的場所。其次是，宋代的說唱伎藝品種複雜，演員的品流也有高低之分。就伎藝品種而言，有的適合在瓦肆勾欄中演出，是市民的娛樂，如叫聲，嘌唱、商謎之類；有的則適宜於在酒樓茶肆或廳堂宅院演出，如鼓子詞、小唱、令詞小曲；有的則在多種場合都適宜演出，如唱賺、說話等。有的演員可以在瓦舍勾欄中占位演出，如小張四郎、王六防禦等；有的演員則只能流動跑場，打野呵，甚至下到農村去賣藝，所謂「斜陽古柳趙家莊，負鼓盲翁正做場」[2]。有的名價很高，如李師師等「深藏鏐閣，未易招呼」[3]，有的則在府衙庭院演出，像唱小唱的蕭婆婆是韓太師府的歌伎，有的演員在軍營中演出，小說伎藝人王辯就

[1] 見孟元老《東京夢華錄》外四種，古典文學出版社，1957 年出版。

[2] 陸遊〈小舟遊近村舍舟步歸〉，見《陸遊集》，中華書局 1976 年出版。

[3] 周密《武林舊事》卷六「酒樓」，古典文學出版社，1957 年出版。

是軍營中的「鐵衣親兵」。有的演員還在宮廷中演出，像小說伎藝
人孫奇、方瑞、任辯、劉和等都曾在皇宮中供職，名望地位很高。
就我們目前看到的文獻記載來說，說唱藝術的演出場地五花八門，
酒樓、寺廟、生日集會、露天空地，都可以進行說唱的演出，而且，
除去京師之外，說唱伎藝在其他地方也多有演出。所以，瓦舍勾欄
只是說唱藝術演出的重要場所而並不是全部。胡士瑩先生在其《話
本小說概論》中將宋代話本小說的演出場地概括敘述為瓦子勾欄、
茶肆酒樓、露天空地與街道、寺廟、私人府第、宮廷、鄉村等七個
方面[4]，也同樣適宜於整個說唱伎藝的。

　　由於在數量和規模上的飛躍，宋代的說唱伎藝人形成了商業競
爭的態勢。演員們在伎藝上互相觀摩吸收，爭奇鬥妍。有的人在競
爭中失敗，退出了瓦舍勾欄，或原本就「不入勾欄，只在耍鬧寬闊
之處做場」[5]；有的則成為瓦舍勾欄中眾所矚目的明星，長演不衰。
像小說女伎藝人史惠英、小張四郎就「一世只在北瓦，占一座勾欄
說話，不曾去別瓦作場」[6]。伎藝的品種風起雲湧，新的伎藝品種
不斷產生，它們在商業浪潮中洗浴弄潮，有的站穩了腳跟，迅速發
展火爆起來；有的則曇花一現，萎縮消隱得無影無蹤。像南宋時期
興盛的「鄉談」，「京聲」，在北宋時期並沒有出現過，大概是藝人
看準了南北宋之際的市場需要創作出來的，但在元代它們又很快消
失了。像說話伎藝，在唐代的市肆中還歸於百戲之列，宋初也還籠
統地稱說話，到北宋末年已經有了講史和小說的分別，講史中又出

[4]　胡士瑩《話本小說概論》，中華書局，1980 年出版。
[5]　周密《武林舊事》卷六，見孟元老《東京夢華錄》外四種，古典文學出版
　　社 1957 年出版。
[6]　西湖老人《西湖老人繁盛錄》，見孟元老《東京夢華錄》外四種，古典文學
　　出版社，1957 年出版。

現了講說三國故事和五代史故事的專門藝人。南宋期間，說話又有了分為四家的說法。儘管現在人們對於說話分為四家的說法有不同的解釋和說明，但說話伎藝出現細密的分工，本身就說明它的發達繁榮。宋代瓦舍伎藝中還出現了一個很特殊的行業──書會。他們創作說唱伎藝作品，也創作雜劇等其他文藝腳本。它的出現，是演藝人員和創作人員分工合作的產物，是宋代演藝活動商業化的產物，也是宋代說唱伎藝繁榮的重要標誌。總之，宋代說唱伎藝的數量和規模促成了競爭，競爭促進了說唱伎藝的發展速度，這是以前說唱伎藝囿於寺廟，限於走街穿巷那種閒雲野鶴式單幹或宮廷消閒解悶式的演出方式所無法比擬的。

二、伎藝人的精神人格

與前代說唱伎藝人相比，宋代說唱伎藝人有了較為固定的演出時間和演出場所。瓦舍的出現，使伎藝人從根本上擺脫了流浪式的打野呵的局面以及束縛於寺廟宮廷的演出方式。由於不再流浪打野呵，藝人縮短了演出準備時間的成本，不必把時間浪費在旅途上，可以集中精力演出了。由於有了專門的演出場地，演出環境有了很大的改善，使伎藝人在舞美、道具、場地的利用上有了更大的便利，表演得更加得心應手，而觀眾由於觀賞環境得到了提高，演出時間有了明確的宣示，觀賞的積極性也隨著提高。陸善夫在〈莊家不識勾欄〉中這樣描繪當時的瓦舍勾欄場地：「要了二百錢放過咱，入得門上個木坡，見層層疊疊團圓坐。抬頭覷是個鐘樓模樣，往下覷

卻是人漩渦」[7]。這個場地顯而易見已經具備了近代露天劇場的規
模：相當大，有座位，座位的排列還有坡度。雖然〈莊稼不識勾欄〉
散套所指的演出是雜劇，時間也是在元初，但是它與宋代說唱伎藝
的瓦肆勾欄場地應該相去不遠。這樣的演出環境不僅是打野呵無法
相比，也較寺廟講唱經文的場地更便於演出。所以，在宋代，人們
視瓦舍中演出的伎藝人遠較打野呵者地位要高，周密在《武林舊事》
卷第六「瓦子勾欄」條中說：「或有路歧不入勾欄，只在要鬧寬闊
之處作場者，謂之『打野呵』，此又藝之次者」。這個評估是演出伎
藝的自然選擇，也是觀眾的選擇，更是時代的選擇。演出場地的固
定，演出環境的完善，演出時間的定時，有利於穩定的觀眾階層的
形成，而穩定的觀眾階層的出現是演藝活動市場運營的根本，是說
唱伎藝消費市場形成的關鍵。假如說在隋唐時代只是為說唱伎藝進
入市場作了準備的話，那麼，到了宋代，說唱伎藝由於瓦舍的出現
正式進入了市場運作的機制而達到了繁榮。

　　瓦肆勾欄中演藝人員的演出非常頻繁。孟元老《東京夢華錄》
說東京的瓦肆「不以風雨寒暑，諸棚看人，日日如是」，又說「每
日五更頭回小雜劇，差晚看不及矣」。既然市場有此需求，演員自
然樂此奔命，收入也便相當可觀。具體收入如何，史書乏載，也不
排除其中有貧窮的，但南宋瓦舍講史伎藝人王六大夫的生活就優裕
闊綽。元陸友《硯北雜誌》卷下記載他「溫飽逍遙八十餘，稗官元
自漢虞初。世間怪事皆能說，天下鴻儒有弗如」。如果說他的生活
富裕是因為「以說書得官，兼有橫賜」[8]的話，那麼〈風雨像生貨
郎旦〉中張三姑只不過是一個「打牌兒出野村」唱貨郎兒的，但張

[7]　隋樹森《全元散曲》，中華書局 1964 年出版。
[8]　李日華《紫桃軒又綴》卷一。

三姑「穿的衣服，這等新鮮，全然不像個沒飯吃的」，而且敢於承諾「憑著我說唱貨郎兒，我也養的你到老」[9]。由於生活靠演藝而溫飽，故宋代的說唱伎藝人在談到他們伎藝的時候往往充滿了職業的自豪和自信。陳元靚《事林廣記》所載唱賺的致語：「遇酒當歌酒滿斝，一觴一詠樂天真。三杯五盞陶性情，對月臨風自賞心。環列處，總佳賓。歌聲嘹亮遏行雲。春風滿座知音者，一曲教君側耳聽。」羅燁《醉翁談錄》所載舌耕敘引：「夫小說者，雖為末學，尤務多聞」「世上是非難入耳，人間名利不關心。編成風月三千卷，散與知音論古今」，都表露了這種心態。

　　演出地點的固定，帶來演藝生涯的穩定。這使他們混跡於城鎮的市民，也便有了綽號和藝名：張山人、尹常賣、霍四究、粥張三、酒李一郎、故衣毛三、大禍胎、小禍胎……。在中國演藝史上，演藝人員有如此大規模的諢號藝名，如同江湖好漢之大規模的有諢號名贊一樣，興起於宋朝，都是市民社會的產物。這說明市民認同他們的存在，視他們為當中的一員了。宋朝有個著名說唱伎藝人叫張山人，洪邁《夷堅乙志》卷十八記載他的生平頗為典型：「張山人，自山東入京師，以十七字作詩，著名於元祐、紹聖間，至今人能道之。其詞雖俚，然多穎脫，含譏諷，所至皆畏其口，爭以酒食錢帛遺之。年益老，頗厭倦，乃還鄉里，未至而死於道。道旁人亦舊識，憐其無子，為買葦席，束而葬諸原，揭木署其上。久之，一輕薄子弟至店側，聞有語及此者，奮然曰：「張翁平生豪於詩，今死矣，不可無記敘。」乃命筆題於揭曰：『此是山人墳，過者應惆悵。兩片蘆席包：救葬』。人以為口業報云。」可見張山人從山東來到京

9　〈風雨像生貨郎旦〉，見《元曲選》，世界書局 1936 年出版。

師後，生活在市民中間，死時是市民把他埋葬的，他與市民已經融
為一體了。在宋代，投入到演藝人員行列的人來自於不同地區不同
社會階層，既多且雜，比如〈風雨像生貨郎旦〉中唱貨郎兒的張三
姑是乳娘出身，〈宦門弟子錯立身〉中隨著戲班子討生活的金壽馬
卻是貴公子。《都城紀勝》記載「茶樓多有都人子弟占此會聚，習
學樂器，或唱叫之類，謂之掛牌兒」[10]，這是文獻中第一次有關說
唱伎藝票友聚會的記載，他們落魄後未嘗不是說唱伎藝人的後備力
量。但大概說唱伎藝人的社會出身更多的可能是遊民，是市民階
層，是做小買賣的，這從宋代說唱伎藝人綽號和藝名是「駱駝兒」、
「粥張三」、「酒李一郎」、「故衣毛三」等可以看出來。從某種意
義上說，只有當演技人員可以自由從業且收入較好才會出現這種
情況。

　　就說唱伎藝人的精神品格而言，他們大都具有爽朗樂觀，幽默
詼諧的性格，有著積極參與社會生活的積極性：

　　　紹聖間，朝廷貶責元祐大臣及禁毀元祐學術文字。有言司馬
　　　溫公神道碑乃蘇軾撰述，合行除毀。於是州牒巡尉，毀拆碑
　　　樓及碎碑。張山人聞之曰：『不需如此行遣，只消令山人帶
　　　一個玉冊官，去碑額上添雋一個『不合』字，便了也。』碑
　　　額本云忠清粹德之碑云。[11]
　　　丘機山，松江人。宋季元初以滑稽聞於時，商謎無出其右。
　　　遨遊湖海間。嘗至福州，譏其秀才不識字。眾怒，無以難之。
　　　一日構思一對，欲令其辭屈心服。對云：五行金木水火土。

[10] 見孟元老《東京夢華錄》外四種，古典文學出版社，1957 年出版。
[11] 何薳《春渚記聞》卷五〈張山人謔〉。

丘隨口答云：四位公侯伯子男。其博學敏捷如此。[12]

宋嘉熙庚子歲，大旱，杭州西湖為平陸，茂草生焉。李霜涯作謔詞云：『平湖百頃生芳草，芙蓉不照紅顏倒。東坡道：波光瀲灩晴偏好』。管司捕治，遂逃避之。[13]

宋代的說唱伎藝人在中國文化史上大概是虛名最高的。他們當中有許多人曾服務於宮廷，像《武林舊事》卷六「各色伎藝人」條所載小說伎藝人中，「朱修德壽宮、孫奇德壽宮、任辯御前、施圭御前、葉茂御前、方瑞御前、劉和御前～～～」，——有七人掛著曾蒙皇恩的招牌。從《武林舊事》卷四「乾淳教坊樂部」來看，許多樂人還有職銜，如武功大夫、忠順郎、武德郎、承節郎、節級等，雖然既低且虛，屬「雜流命官」。像號委順子的王防禦「以說書供奉得官，兼有橫賜，既老，築委順堂以居，士大夫樂與之往還」[14]，儼然一副士大夫派頭。那些瓦肆勾欄中的一般藝人也在招牌名稱上標榜為士大夫，比如許貢士、張解元、周八官人、陳進士、林宣教、李郎中、陸進士等等。不過在一般人的眼裏，說唱伎藝人的社會地位依然很低，他們的自我標榜和努力是一回事，社會上的人怎麼看又是一回事。最能說明說唱伎藝人社會地位的是〈風雨像生貨郎旦〉中一段對話：

〔副旦云〕：我唱貨郎兒為生。〔李彥和做怒科云〕：兀的不氣殺我也。我是什麼人家，我是有名的財主。誰不知道李彥和的名兒。你如今唱貨郎兒，可不辱沒殺我也。〔做跌倒〕

[12] 陶宗儀《輟耕錄》卷二十八〈丘機山〉。
[13] 楊瑀《山居新語》。
[14] 李日華《紫桃軒又綴》卷一。

〔副旦扶起科云：〕休煩惱。我便辱沒殺你。哥哥，你如今做什麼買賣？〔李彥和云〕我與人家看牛哩。不比你這唱貨郎兒的生涯這等下賤。

　　李彥和的話大概代表了宋代一般人對於說唱伎藝人地位的看法。李覯在《富國策》中說：「古者天子、諸侯、大夫、士用樂，庶人無用樂之文。況新樂之發，子夏所不語。匹夫熒惑諸侯，孔子諫之。今也，里巷之中，鼓吹無節，歌舞相樂，倡優擾雜，角觝之戲，木棋革鞠，養玩鳥獸，其徒之數，群行類聚，往來自恣，仰給於人，此又不在四民之列者也」。正統的士大夫雖然鄙視說唱伎藝人，但是無法否認他們已經形成了四民之外的社會階層。

　　唐代的說唱伎藝由於還沒有進入大規模的商業機制，故缺乏消費意識，也看不出特殊消費階層的印記，變文也好，說話也好，都帶有超然的為全社會服務的性質。宋代說唱伎藝不然，它面對著的是市民消費階層，它的作品在題材上顯然是在迎合市民的需要。儘管它們的題材內容豐富多彩，但就其主體而言，是「春濃花豔佳人膽，月黑風寒壯士心」的故事[15]。所謂「話兒不提樸刀桿棒，長槍大馬，曲兒甜，腔兒雅，裁剪就雪月風花，唱一本倚翠偷期話」[16]，都是滿足市民的消費趣味的。它們在伎藝上的許多程式與其說出自於藝術上的目的，不如說來自於商業運作的需要。比如小說中「入話」，就緣起於演出的開場時間不嚴格，為了等後來者，敷衍早來者，也為了靜場而採取的伎藝手法。再比如，長篇敘事說唱中每到關鍵時候，賣關子，弄玄虛，「欲知後

[15] 《醉翁談錄》甲集卷之一「舌耕敘引」，1957 年，古典文學出版社出版。
[16] 《董解元西廂記諸宮調》卷之一，人民文學出版社，1980 年出版。

事如何，且聽下回分解」，也是招徠觀眾的慣常手段。唐人說唱
缺乏有關廣告的記載，宋人伎藝廣告則五花八門，從最簡單的招
子、榜文，到說唱中的自吹自擂，可以說應有盡有。說唱中的廣
告詞可以是宣傳一種伎藝，如賺詞的致語：「遇酒當歌酒滿斟，
一觴一詠樂天真。三杯五盞陶情性，對月臨風自賞心。環列處，
總佳賓，歌聲嘹亮遏行雲。春風滿座知音者，一曲教君側耳聽」[17]；
可以排列多種作品的名目，如數家珍：「也不是崔韜逢雌虎，也
不是鄭子遇妖狐，也不是井底引銀瓶，也不是雙女奪夫，也不是
離魂倩女，也不是謁漿崔護，也不是雙漸豫章城，也不是柳毅傳
書」[18]；可以傾訴創作上的甘苦和不易：「張五牛軔制似選石中
玉，商正叔重編如錦上添花。碎把那珠璣撒。四頭兒熱鬧，枝節
而熟滑」[19]；也可以吹噓說唱技巧，「講論處不滯搭，不絮煩；
敷演處有規模、有收拾。冷淡處提掇得有家數，熱鬧處敷演得越
久長。曰得詞，念得詩，說得話，使得砌。言無訛舛，遣高士善
口讚揚；事有源流，使才人怡身神嗟訝」[20]。在宋代伎藝人的眼
裏，觀眾是上帝，是他們演出伎藝的欣賞者和選擇者，更是他們
的衣食父母，伎藝人稱他們是「看官」，是「知音」，極盡討好之
能事，在表演時儘量與觀眾溝通，如「話說沈文述是一個士人，
自家今日也說一個士人，因來行在臨安府取選，變作十數回蹉蹊
作怪的小說。我且問你，這個秀才姓甚名誰？」[21]「看官聽說，

[17] 陳元靚《事林廣記》，中華書局影元刊本，1963 年版。
[18] 《董解元西廂記諸宮調》卷之一，人民文學出版社，1980 年出版。
[19] 楊立齋《哨遍》，見楊朝英《朝野新聲太平樂府》，隋樹森校點本，中華書局，1957 年版。
[20] 《醉翁談錄》甲集卷之一「舌耕敘引」，1957 年，古典文學出版社出版。
[21] 〈西山一窟鬼〉，程毅中輯注《宋元小說家話本集》，齊魯書社出版。

這段公事，果然是小娘子與那崔寧謀財害命的時節，他兩人須逃走他方，怎的又去鄰舍人家借宿一宵，明早又走到爹娘家去，卻被人捉住了？」[22]這些都是宋代伎藝較之唐代伎藝進步之處，也是商業味道濃厚之處。

　　從某種意義上，宋代的說唱伎藝人充當了市民代言人的角色。說唱文學作品表達的是宋代市民階層的喜怒哀樂，如果想瞭解宋代市民們的思想情趣，大概捨去瓦舍伎藝很難有其他途徑了。

三、伎藝人的組織和管理

　　唐代說唱伎藝人由於數量較少，處於打野呵的狀態，或者尚依存於宮廷寺院，還談不上管理。北宋期間，京瓦伎藝人已有了相當的數量，但傳統的教坊依然，說唱伎藝人和教坊的樂工處於井水不犯河水的狀態，再加上文獻缺載，似乎管理的問題也不是很突出。南宋期間說唱伎藝人數量眾多，演出場地複雜，管理顯然成為社會需要處理的問題了。這種管理從驅動力上說來源於兩個方面，一個是經濟的，一個是演出上的。有時則兼而有之，很難分清。經濟方面的管理既有行政區域的劃分，又有系統專業的劃分。根據《武林舊事》的記載，瓦舍勾欄的管理，杭州城內隸屬修內司，城外隸屬殿前司[23]。在宋之前，官府的酒庫並不經營酒樓，出自商業的目的，宋代的酒庫兼營酒樓，規模很大。因此酒樓分為官辦和民辦兩種。

[22] 〈錯斬崔寧〉，程毅中輯注《宋元小說家話本集》，齊魯書社出版。
[23] 周密《武林舊事》卷三，孟元老《東京夢華錄》外四種，古典文學出版社1957年出版。

官辦的酒樓，蓄有營業的官妓：「每庫設官妓數十人，各有金銀酒器千兩，以供飲客之用。每庫有祇直者數人，名曰『下番』。飲客登樓，則以名牌點喚侑樽，謂之『點花牌』。元夕諸妓皆拼番互易他庫。夜賣各戴杏花冠兒，危坐花架。然名娼皆深藏邃閣，未易招呼」。民辦的酒樓「每處各有私名妓數十輩，皆時妝絢服，巧笑爭妍。夏月茉莉盈頭，春滿綺陌。憑欄招邀，謂之『賣客』」。這些酒樓上自然少不了說唱伎藝的演出。除去官妓私妓外，「又有小鬟，不呼自至，歌吟強聒，以求支分，謂之『擦坐』。又有吹簫、彈阮、息氣、鑼板、歌唱、散耍等人，謂之『趕趁』」[24]。演出上的管理，主要緣起於南宋屢次廢置教坊。由於財政和戰爭的原因，南宋的教坊幾次被解散，如《宋史》卷142「高宗建炎初省教坊，紹興十四復置」。「紹興三十年，有詔教坊即日黜罷，各令自便」。趙昇《朝野類要》卷一：「本朝增為東西兩教坊。……中興以來亦有之。紹興末，台臣王十朋上章省罷之。後有名伶達伎，皆留充德壽宮使臣，自餘多隸臨安府衙前樂。」由於教坊廢置，每當需要大型的音樂歌舞演出的時候，宮廷就採取特殊應對措施：「乾道後北使每歲兩至，亦用樂，但呼市人使之，不置教坊，只令修內司先兩旬教習」。「今雖有教坊之名，然遇大宴等，每差衙前樂權充之。不足，則又和雇市人。近年衙前樂，已無教坊舊人，多是市井路歧之輩」。從《武林舊事》卷四統計「乾淳教坊樂部」的演員情況來看，「和雇」演員的數量遠較之宮廷中的正式演員為多，這一方面是南宋教坊衰微的結果，另一方面未嘗不是民間藝人數量膨脹的反映。

[24] 周密《武林舊事》卷三，孟元老《東京夢華錄》外四種，古典文學出版社1957年出版。

　　這裏最值得注意的是「和雇」詞語的用法。「和雇」，交易雇傭也，是指宮廷在使用市井伎藝人的時候，引進市場機制，用錢來雇傭藝人，而不是像過去對待有樂籍的藝人那樣，無償地佔有他們的勞動。在中國封建社會的歷史上，樂府和教坊等官方的演藝機構由於這樣那樣的原因增減或解散本是常有的事情，徵用民間的藝人臨時到宮廷中演出也並非稀罕事，但明確地採用商業手段「和雇」，把「和雇」人員和宮廷本身的在編人員明確地區別開來，這是第一次，是說唱伎藝人與官府關係的一次大變革，是中國封建社會出現演藝人員以來的一件大事。

　　在官方對於說唱伎藝人的管理之外，民間藝人還組織了自己的行會。當時小說的行會是雄辯社，唱賺的行會是遏雲社，吟叫是律華社，耍詞是同文社，清樂是清音社等[25]。在當時瓦舍伎藝的行業中，說唱伎藝人的行會最多，分工也最細，由此可見說唱伎藝在宋代演藝活動中人數之多，地位之重。行會的的出現是宋代說唱伎藝人走向商業化，走向自由職業者社會地位的重大標誌。行會的出現起碼需要三個條件，其一是演員要有有足夠的數量，其二是他們必須是自由職業者，其三就是要有繁複的商業上的關係需要協調。宋代說唱伎藝人則恰恰具備這三個條件。宋代社會城市經濟發達，市場繁榮，又非常重視時令節日的慶祝，每逢節日廟會生辰之類，百戲雜耍說唱便熙熙攘攘，熱鬧非凡。我們試看六月二十四日州西灌口二郎生日時東京的演出：「自早呈拽百戲，如上杆、踢弄、跳索、相撲、鼓板、小唱、鬥雞、說諢話、雜扮、商謎、合笙、喬筋骨、喬相撲、浪子、雜劇、叫果子、學像生、倬刀、裝鬼、砑鼓、牌棒、

[25] 周密《武林舊事》卷三，孟元老《東京夢華錄》外四種，古典文學出版社1957年出版。

道術之類，色色有之。至暮呈拽不盡」。[26]濯口二郎的生日演出盛
況如此，其他節假日的演出活動狀況就可以推想而知。試問組織如
此盛大規模的活動，沒有行會的組織協調行嗎？所以《夢粱錄》卷
十九「社會」說：「每逢神聖誕日，諸行社戶，俱有社會，迎獻不
一」。而且行會與行會之間也有著協調，這種協調有時在茶坊中進
行，《都城紀勝》「茶坊條」：「人情茶坊，本非以茶湯為正，但將此
為由，多下茶錢也。又有一等專是倡妓弟兄打聚處；又有一等專是
諸行借工賣伎人會聚行老處，謂之市頭」。另外，當官方組織重大
活動，比如接待「北使」或「大宴」，需要和雇藝人參加演出的時
候，估計行會也會起到很重要的作用。

　　在中國說唱藝人的發展史上，宋代是一個很重要的歷史時期。
在宋代之前，說唱伎藝雖然早就出現，零星的商業演出也不絕如
縷，但俳優小說等還沒有從百戲中分化出來，伎藝人要麼是宮廷貴
族的俳優玩偶，要麼流落街市坊巷，處於打野呵的的處境，或者依
附於寺廟僧院，成為宗教宣傳者的附庸。宋代城市經濟和文化的發
展，鱗次櫛比的酒樓茶房，夜生活的發達，尤其是瓦舍勾欄的出現，
使得說唱藝人加速擺脫了傳統教坊樂籍的束縛和路歧打野呵的困
擾，迅速商業化，市民化，形成了市民中的一個特殊階層。說唱伎
藝人混跡於市民，服務於市民，說唱的是市民熟悉的市井語言，表
達的是市民的喜怒哀樂審美情趣，表演的是市民階層的衣冠身影，
抒發的是市民的人生觀念和觀感。在中國文化史上，由於宋代瓦舍
伎藝人的出現，才出現了真正意義上的市民文學和文化，甚至可以
說初期的市民文化正是由於他們的努力，才逐漸取得了與正統的儒

[26] 見孟元老《東京夢華錄》外四種，古典文學出版社，1957 年出版。

家文化分庭抗禮的局面。當然，這個社會階層也有著自己的酸甜苦辣，自己的行業規則和人生理念。他們在發展市民文化的同時，也發展著自己，形成了特殊的精神人格和人生態度。研究他們的生存形態，體察他們的精神人格，不僅對於研究宋代的文化，也對於研究中國文化與演藝的歷史是非常有意義的。

第四章　宋代說唱伎藝的音韻問題

　　說唱伎藝是語言的表演藝術。一個國家或民族的說唱伎藝總是與這個國家或民族的語言相聯繫的。說唱伎藝從產生之始,就與當時當地的語言環境相適應,相協調,當時當地的語言環境催生它生根發芽,滋潤它開花結果。某種說唱伎藝一旦產生,它的音韻系統便具有相對的穩定性,經過藝人口耳相傳,聽眾耳濡目染,形成相對獨立的音韻體系。這種音韻體系對於說唱伎藝的創作演出乃至藝術風格的形成都給予了深刻影響。

　　宋代是我國說唱伎藝繁榮成熟的時代,除了少數說唱伎藝如說話、講經等品種沿襲自前代外,比如諸宮調、唱賺、叫聲、嘌唱、說渾話、唱京詞、唱耍令等,都是創始於宋代並給予後代說唱以深刻影響的。宋代之前,雖然說唱伎藝早已存在,但零星散碎,沒有形成真正意義上的品種體系,也沒有完全納入消費市場。宋代瓦舍伎藝的出現,使得中國說唱藝術形成了近代意義的說唱藝術曲種,並成為市民文化的重要組成部分。從這個意義上說,研究宋代說唱伎藝的音韻問題,不僅是漢語語音史的課題,也是研究宋代說唱伎藝乃至中國古代說唱伎藝史重要的課題。

一、宋代說唱伎藝的語言環境

　　在長期的封建社會裏，在廣袤的中國大地上，宋代之前，漢語言一直是以河南洛陽雅言為標準語音的。對此，陳寅恪先生曾有精闢的說明：「洛陽者，東漢、曹魏、西晉三朝政治文化中心，而東晉南朝之僑姓高門，又源出此數百年一脈相承之士族，則南方冠冕君子所標之北音，自宜以洛陽及其旁近者為標準矣」[1]。隋唐時代，洛陽為「東都」，是人文薈萃之地，產生在西元 601 年，在中國音韻和語言史上影響極大的《切韻》，經現代學者證實，其音系是以洛陽語音為主，兼顧了南北古今語音的著作。敦煌出土的變文俗講雖然誕生於西北邊陲，但其音系經學者考證，也仍然是以洛陽語音為依歸的[2]。李涪《刊誤》說：「中華音切，莫過東都，蓋居天下之中，稟氣之正」，簡明地總結了唐代以河南洛陽語音為標準音的現實。

　　宋代建立後，定都汴梁（今河南開封）。洛陽成為「西都」，是北宋五大都會之一。從地理位置上看，汴、洛兩地相距不遠，民俗相近，洛陽語音仍被視為天下語音的正統。《談選》曾記載寇準與丁謂討論天下語言何處為正統的話題：「準曰：『唯西洛得天下之中。』丁曰：『不然，四遠各有方言。惟讀書人然後為正。』」表面上兩人各持一端，實際上寇準強調的是語音的地域性標準，丁謂偏重的是讀書人語音的規範化作用，就以河南洛陽的語音體系為標準音而言，兩人並無歧異。

[1] 陳寅恪〈從史實論切韻〉，《嶺南學報》，1949 年 4 卷。
[2] 張金泉〈敦煌曲子詞用韻考〉，《音韻學研究》第二輯，北京中華書局，1986年出版。

　　南宋時代，淮河以北土地為金人所占，宋王朝的疆土局限於長江流域一帶，都城遷到了臨安（今浙江杭州），但汴洛語音仍處於典範的地位。《貴耳集》卷上記載說：「壽皇議遣湯鵬舉使虜，沈詹事樞在同列中發一語，操吳音曰：『官家好呆』。此語遂達於上。上怒」。可見當時雖然已經遷都臨安，可是在官場上，汴梁官話仍然處於主流語言的地位。以汴梁語言為天下通語，在南宋既是一種文化傳統，又是一種政治需要，所以陸游在《老學庵筆記》卷六中強調：「中原惟洛陽得天地之中，語音最正」。陳鵠也說：「鄉音是處不同，惟京師六朝得其正」（《耆舊續聞》卷七）。這個傳統後來一直延續下來，元代的孔齊在《至正直記》卷一中也仍強調「北方聲音端正，謂之中原雅音，今汴洛中山等處是也。南方風氣不同，聲音亦異。至於讀書字樣皆訛，輕重開合亦不辨，所謂不及中原遠矣」。在宋元人的文獻記載中，我們可以查到許多有關宋代語音的記載，無一例外地都強調了汴洛語音在當時的正統地位。

　　那麼，兩宋時代汴洛語音的體系是怎樣的呢？現代學者對於宋代語音的研究雖然還談不上周備，某些具體問題還有較大爭議，但基本輪廓已經清晰。根據王力、周祖謨等諸位先生的研究，大致是這樣的：

　　從聲母系統來看，汴洛語音與中古的三十六字母相比，減少了近三分之一[3]。全濁聲母已經清化，群、並、定、從、床、澄母按

[3]　周祖謨先生歸納出宋初汴洛語音聲母為 25 個（見〈宋代汴洛語音考〉，《問學集》，中華書局 1981 年出版）。蔣冀騁、吳福祥在《近代漢語綱要》中擬定為 23 個。王力先生通過對朱熹《詩集傳》葉音反切的研究，歸納出南宋時代的聲母為 21 個。他們的結論雖然略有出入，但從總體上看，宋代語音的聲母已經漸與《廣韻》漸行漸遠，逐漸接近於《中原音韻》所代表的漢語聲母系統了。

其聲調平仄向兩個方向發展。仄聲變為全清，平聲變為次清。擦音的禪、邪、匣、奉等濁聲母也與對應的審、心、曉、非母相配，變成了清音；從韻母系統來看，宋代的韻母系統與《廣韻》相比也大大簡化。王力根據朱熹《詩集傳》擬定宋代語音韻部為 36 個。周祖謨據邵雍《皇極經世書》認為「北宋除脂之支微通用外，齊韻平上去三聲及去聲之祭韻，廢韻亦均與以上四韻合用不分」，並大體出現了「四呼」的格局；從語音的聲調來看，宋代入聲韻尾趨於混同。濁上變去，而平聲聲調尚未分出陰陽[4]

　　以上的描述之所以說是大致，是因為它還包括不了宋代在汴洛之外已經形成了的燕趙、陝甘、蜀、閩、吳、楚、贛、粵等方言情況，而且三百年間的兩宋語言是一個動態的過程，北宋和南宋的語言系統有著相當的變化。尤其是當代學者研究宋代語言的資料依據還談不上完備，所用的大多是書面文獻，與當時的實際語言還有相當的距離。但可以肯定的是，這些結論反映了宋代士庶百姓通行語言的基本面貌，而宋代說唱伎藝的音韻體系就是在這樣一個語言環境下產生、形成的。

二、宋代的說唱伎藝與宋代的應用音韻

　　在中國長期的封建社會中，由於書面語和口語一定程度的分離，由於科舉制度的影響，通行的語音系統和文藝創作中的應用音

[4] 參見王力先生〈朱翱反切考〉，《龍蟲並雕齋文集》，中華書局 1981 年版。

韻並不完全如影隨形，協調一致。有時出現背離相舛，複雜多元的狀況。宋人應用音韻和實際語音的複雜情況大概可分為三個方面：

（一）詩文用韻

宋代詩文考試例用唐代的官韻，以《禮部韻略》為准程，不得違例。熊忠在《古今韻會舉要》序中說：「一部禮韻遂如金科玉條，不敢一字輕易出入」。宋代范仲淹曾深詆其弊端：「及御試之日，詩賦文共為一場。既聲病所拘，意思不遠或音韻中一字有差，雖平生辛苦，即時擯逐。如音韻不失，雖末學淺近，俯拾科級」。一代文豪歐陽修 17 歲時應隨州府試，竟然「坐賦逸官韻，黜」[5]。

起於唐代的官韻，是在隋陸法言《切韻》的基礎上，參考唐代實際語音歸併而成的，比較接近唐代當時的語音，但宋代的語音已經與之有所距離。宋人作詩文要遵循唐人的音韻自是很尷尬的事。儘管不少文人予以抵制，「今之禮部韻，乃是限制士子之程文，不許出韻，因難以見其工耳。」並且在貢舉之外的詩文創作中並不太遵守，認為「吟詠情性，當以《國風》、《離騷》為法，又奚禮部韻之拘哉」[6]。像才華橫溢的蘇東坡、黃庭堅等人乾脆「一掃千古，直出胸臆，破碎聲律，作五七言」[7]。但從總的情況來看，宋代文人詩文用韻的基本依據仍然是禮部官韻。因為既然詩文是官方取士的渠道，又是文學的正統形式，無論是從功利的目的亦或是從風雅的名聲出發，文人所作的詩文總是會儘量避免落韻違式。這點不僅

[5] 胡柯《盧陵歐陽文忠公年譜》，四部叢刊本《歐陽文忠公集》卷首。
[6] 楊萬黑語，見羅大經《鶴林玉露》，北京中華書局 1983 年出版。
[7] 郭紹虞《宋詩話輯佚》下冊，北京中華書局 1980 年出版。

從宋人留存的應制詩的用韻事實上可以證明，而且從大量的遣興吟
詠的詩文創作中也可以得到印證。

　　這是應用音韻與實際語音有所距離的情況。

（二）宋詞用韻

　　詞起於唐末五代，是宋代文人喜聞樂見的文學創作的一種形
式。但詞在宋人的心目中，只是「詩餘」，只是恣媚謔浪的文字遊
戲。由於它與崇尚雅正的詩文不同，所以詞並不受禮部官韻的限
制。清代毛奇齡在《西河詞話》中說：「詞本無韻，故宋人不制韻，
任意取押」。所說任意取押，指不受禮部官韻的制約，也沒有特定
的韻書可依，只是按時音填詞之意。但詞在宋代既是可唱的歌曲，
又是文人的雅事，詞韻自有定格，有時甚至格律要求相當嚴格。故
李清照在談到詞的音韻時說：「歌詞分五音，又分五聲，又分六律，
又分清濁輕重。且如今世所謂聲聲慢、雨中花、喜遷鶯，既押平聲
韻，又押入聲韻。玉樓春本押平聲韻，又押上去聲，又押入聲。本
押仄聲韻，如押上聲仄協，如押入聲，則不可歌矣。」[8]

　　近人魯國堯在宋詞用韻的研究上用力頗勤，取得了一定成績。
他認為宋代「多數詞人都是以當時通語為準繩」，「按照通語押韻，
相從成風，相沿成習」。在遍考唐圭璋主編的《全宋詞》及孔凡禮
主編《全宋詞補輯》之後，他還得出宋詞音韻「大體可分為 18 部」
的結論。魯國堯的結論是精審的。不過應當補充的是，宋代詞人的
用韻雖然確實「是以當時通語為準繩」，「又有因方言、仿古、取便

[8]　《詞論》，見《李清照集校注》，人民文學出版社，1978 年出版。

等原因造成的若干紛繁複雜的通韻現象」[9]，但其基本語音體系是當時的書面語，也即丁謂所說：「惟讀書人然後為正」的通語。因此，詞的用韻與詩文有別而相去不遠。這也就是為什麼魯國堯依據宋詞得出的 18 韻部與周祖謨根據北宋文人詩韻考出的汴洛韻部大同小異的原因。

　　這是應用音韻與當時通行的書面語相一致的情況。

（三）俚俗的說唱用韻

　　宋人俚俗說唱用韻完全採用實際的口語，即市井語言。藝人很少識字，其創作也很少受傳統音韻學和音韻體系的束縛，只是手應心，曲隨口，自唱天籟。目前保存下來的宋人說唱語料雖然較少，但也不是沒有，比如《事林廣記》中的唱賺，筆記中零星記載的賺曲、十七字詩，話本小說，以及《劉知遠諸宮調》、《董解元西廂記諸宮調》等。說唱用韻與詞韻相比較，它隨曲就腔，生動活潑；與詩文的用韻比較，更是有點無法無天，寬泛自由。當時保守的文人可以看不起說唱文學的文采，但不能不佩服說唱文學與口語相合，與音律相協的長處。沈義父在《樂府指迷》中說「煉句下語最是要緊，如說桃不可直說破桃，須用紅雨，劉郎等字，……往往淺學流俗不曉此妙用，指為不分曉，乃欲直接說破，卻是賺人與耍曲矣」。「前輩好詞甚多，往往不諧音律，所以無人唱。如秦樓楚館之詞多是教坊樂工及市井作賺人所作，只緣音律不差，故多唱之」。說唱文學雖然受到保守文人的攻擊，在市井中卻依然受到歡迎。之所以

[9]　《魯國堯自選集》，河北教育出版社，1994 年出版。

受到歡迎，原因當然是多方面的，估計用韻的口語化，更自然地反映了當時人們口語的實際，更便利地傳遞了人們的喜怒哀樂，也是原因之一。

這是應用音韻與口語直接結合的情況。

以上我們粗略分析了宋人在文藝創作上三種不同的應用音韻情況。從與當時的語言聯繫來看，詩文用韻與當時的口頭語言有所距離，詞較多體現了當時書面語的音韻實際，說唱用韻則真實地反映了當時語言的現實。從與傳統音韻學的聯繫來看，詩文用韻最嚴，詞次之，說唱用韻最為寬泛。三種應用音韻各成一體。不過，這三種應用音韻之間也沒有截然的鴻溝。它們畢竟是在同一個語言環境中生存著，畢竟押韻的規則和審美的取向有相當的一致性，只不過其中有寬嚴精粗之別罷了。況且，就總體發展趨勢而言，任何一種文藝形式都有精緻化的內在驅動力，都有自我完善的本能。何況在當時由於科場功令的規定，雅俗分野的褒貶，用韻愈嚴格保守，招致的批評愈少，愈顯得雅致和有功力。因此，三種應用音韻在發展的趨勢上並非是三條永不相交的平行線，比如說唱用韻有向詞曲用韻靠攏的趨向，詞曲用韻與詩文用韻有著割不斷地聯繫等等。因此，詩歌、詞曲、說唱三者的用韻在創作和演唱實踐的動態中又體現著一定的統一。

三、宋代的說唱伎藝用韻混雜而不統一

宋代說唱伎藝由於沒有統一的韻書可遵循，故其用韻十分複雜。複雜，既體現在歷時上又體現在共時上。

　　在宋代之前，中國的說唱伎藝早已存在，只是沒有完全走進文化市場，也較少成為消費性娛樂形式。它們或者為宮廷和貴族豢養的俳優伎藝，或者為宗教寺廟宣傳教義的附庸，零星的「市人小說」的記載雖然見於文獻，但還處在散兵遊勇打野呵的狀態。宋代社會由於城市區劃取消了坊區的限制，市肆與民居混雜，坊間夜市不禁，市民階層的娛樂活動有了長足地發展。瓦舍的出現，更是成為說唱伎藝迅猛發展的催化劑，使得說唱伎藝由零散的個別性伎藝形成泱泱的曲藝品種系列，成為宋代都城娛樂生活的一大景觀。

　　在宋代之前，「詞文」、「故事賦」、「話本」、「變文」、「講經文」、「因緣」等說唱伎藝早已存在。它們在宋代也仍然活躍。話本自不必說，《武林舊事》所記彈唱因緣、說經、諢經等的演員陣容也相當可觀。不能說這些伎藝既然產生於唐五代時期，它們就一定保留著前代的用韻特點，比如以散說為主的說話，尤其是小說，可能在用韻上會很快適應當時語言的實際。但以念誦和歌唱為主的伎藝，尤其是產生於寺廟的講唱經文，由於題材的傳統和演員觀眾的相對保守穩定，它們在演唱的用韻上就不可避免地保留前代的印痕，甚至沿襲前代的用韻體系。一個明顯的例證是現存日本的《大唐三藏取經詩話》，顯然在宋代是曾盛行過的，二十世紀三十年代學者曾圍繞著它到底是宋代刻本還是元代刻本發生過爭議，在八十年代時，研究古代語言的專家根據音韻、辭彙、語法則推測它產生的年代並非宋朝，而是早在唐末五代[10]。說唱伎藝是活的演唱形式，並非是案頭閱讀的文本。既然《大唐三藏取經詩話》當日在寺廟或瓦舍的演唱念誦沿襲著產生它的時代的音韻演出。我們有理由推斷主

[10] 參見劉堅〈大唐三藏取經詩話成書年代蠡測〉，《中國語文》，1982 年 5 期。

要靠口耳相傳的其他前代傳留的說唱伎藝在用韻上也一定沿襲傳統而不改。當然,宋代大多數說唱伎藝如唱賺、叫聲、諸宮調、說諢話、唱京聲等又是在當代語言環境下產生的,這就造成了傳統伎藝與當代伎藝在用韻上的複雜。

　　從共時的角度來看,宋代說唱伎藝用韻的複雜性則體現在兩個方面,其一體現在說唱品種的混雜上。宋代的說唱伎藝包括很多名目,也有雅俗之別,村野之分。比如鼓子詞、小唱等,是從文人詞演變而來的,盛行於文人雅士之間,其音韻當然隨從詞韻。而嘌唱、叫聲、唱京詞等,風行於街肆市井之中,其詞俚,其調俗,其音韻體系則介乎詞曲之間。宋代說唱伎藝演員是市民,觀眾是市民,其作品節目既不可能像詩文那樣有官韻標準可依;也不可能像詞韻那樣不約而同按照「讀書人」的語音製作,只能各唱各的調,隨曲就韻。另外,即使為同一說唱種類,它們的用韻也十分複雜。比如「諸宮調在兩宋時用詞調,金元時就用詞曲過渡體或純粹北曲曲調」[11]。採用的調體不同,自然在用韻上就會有所區別。說話的內容和體制分類更為複雜:講史中的韻文大凡用詩,順應的可能是詩韻(民間書會才人是否能真正做到是另一回事)。小說中的韻文有時用詩,有時用詞,有時用賦,有時用曲,它在用韻上自然表現得會更為複雜。

　　由於伎藝品種多而雜,使得宋代的說唱伎藝在應用音韻上複雜混亂,形成了百花齊放,百家爭鳴的局面,這是宋代說唱伎藝在音韻上的重要特點。

[11] 葉德均〈宋元明講唱文學〉,見《戲曲小說叢考》下冊,中華書局 1979 年出版。

四、宋代說唱伎藝俚俗口語化的用韻

　　按照應用音韻的一般規律，以韻書或書面語為押韻依據的文學作品，其用韻整齊劃一，卻往往落後於現實語言的發展。宋人的應制詩文依照隋唐韻書押韻就存在這個弊病。說唱伎藝用韻則不然，它不太受韻書的限制，完全是依照當時的口語用韻。依據現代學者對於宋代語音的研究，認為宋代「全濁聲母消失，按其聲調分化為清、次清兩類。韻類有較大合併、簡化，並有新的韻類產生，與〈中原音韻〉逐漸接近，入聲韻尾趨於混同，並最終消失」[12]。這些變化在宋代詩文，特別是應制詩一類的作品中不太明顯，在詞作中也不很顯著，但在說唱伎藝的作品中卻非常典型。比如宋金時期北方地區《劉知遠諸宮調》和《董解元西廂記諸宮調》的用韻，據廖珣英在〈諸宮調的用韻〉一文的研究，認為「庚青韻的喉牙合口字和唇音字押入東鍾，在 12 世紀的諸宮調，已見端倪。」「《劉知遠》和《董西廂》的－Ｎ－Ｇ混押」「寒山，桓歡，先天」「三韻的通用」，說明諸宮調更近乎民歌俗曲，「比北曲要自由的多。」「諸宮調和北曲同是用當時通行的語言來演唱的，毫無疑問，它們的語言是同一個語言系統的。因為早期的諸宮調是一種更接近民間的曲藝，押韻上自有其特點，就是葉韻現象，如庚青和真文，寒山，桓歡和先天，監咸和廉纖，蕭豪、歌戈兩韻的入聲等等，比北曲普遍，這是不足為奇的」[13]。龍晦在研究了任半塘的《優語錄》後，列舉了四十多條語料——主要是兩宋時期語料後——認為其中「與語音有關的優語，除近半是同音外，二十二條是產生了音變的」，「說明了《切韻》

[12] 李文澤《宋代語言研究》，線裝書局 2001 年出版。
[13] 《中國語文》，1964 年 1 期。

音系過渡到《中原音韻》的變化」。他在引敘了高宗建炎年間「與餛飩不熟同罪」的優語後，更分析說：「這裏以『甲』字去代『餄』字，以『丙』字去代『餅』。甲，《廣韻》狎韻，古狎切，見母二等。『餄』，洽韻，古洽切，見母二等。聲母等呼全同，只是韻母不同。《中原音韻》未收「餄」字，但收了與「餄」同字的夾字，趙蔭棠把夾、甲均注音為「tҫa」，《中州韻》也只收了夾字，與甲字同注音為江雅切。《韻略易通・緘咸》甲，餄同音。」「餅，《廣韻》靜韻。必郢切，幫母開口四等；丙，梗韻，兵永切，幫母合口三等，不是同音字。《中原音韻》列庚青，趙均注為 piŋ；《中州韻》同音邦茗切；《韻略易通》列庚晴，都是同音字。」「可見當時優人是用當時語言演出的」[14]。

　　當然，所說優人是「用當時的語言演出」，並不是說現今留存的宋代說唱文獻資料就真的是全面真實地反映了當時的演出實際。因為在長期的封建社會裏，書面語言和口頭語言有相當的分離現象。宋代筆記中記載了這麼一個故事：開封有一個妻子的丈夫出戍在外，他們的兒子名叫窟賴兒，她雇一個秀才寫書信給丈夫說：「窟賴兒娘傳語窟賴兒爺，窟賴兒自爺去後，直是忔憎，每日恨（入聲）特特地笑，勃騰騰地跳。天色汪（去聲）囊，不要吃溫吞（入聲）蠖托底物事」。由於她的語言過於俚俗，秀才無法下筆傳達，只好把錢退還給她[15]。由此可以推求，今日我們所見到的宋元人的話本小說也只是比較真實地反映了當時的口語狀況，還不可能完全真實地反映當時的口語面貌。當時說唱伎藝所用口語與我們目前所見到的文字記錄肯定還有著一定的距離。

[14] 任半塘《優語集》序三，上海文藝出版社 1981 年出版。
[15] 《說郛》卷七呂居仁〈軒渠錄〉。

　　生活本身的創造力是無限的。宋代的說唱伎藝既然不太受韻書的限制，也沒有書面語言的束縛，而是純用實際的口語，它便具有強大的生命力和創造性。在用韻的具體形式上，詞和曲的一個很大區別是詞沒有襯字而曲有襯字，曲有襯字，其濫觴則始於宋代的說唱伎藝中的唱詞。值得注意的是，說唱音韻的俚俗和創新是綜合的，是在音韻、辭彙、語法的結合上全面體現的。試看王璨的〈逞風流王煥百花亭〉中的叫聲唱詞，雖然它可能經過了元代甚至明人的加工，但既然稱「京城古本，老郎流傳」，相信其基本格調和風格與宋代說唱叫聲相差不遠：

　　（正末提查梨條從古門叫上云）查梨條賣也！查梨條賣也！才離瓦市，恰出茶房，迅指轉過翠紅鄉，須記的京城古本，老郎傳流。這果是家園製造，道地收來。也有福州府甜津津香噴噴紅馥馥帶漿兒新剝的圓眼荔枝，也有平江路酸溜溜涼陰陰莫甘甘連葉兒整下的黃橙綠桔；也有松陽縣軟柔柔白璞璞蜜煎煎帶粉兒壓扁的凝霜柿餅；也有邠州府脆鬆鬆鮮潤潤明晃晃拌糖兒捏就龍纏棗頭；也有蜜和成糖制就細切的新建薑絲；也有日曬皺風吹乾去殼的高郵菱米；也有黑的黑紅的紅魏郡收來的指頂大瓜子；也有酸不酸甜不甜宣城販到的得法軟梨條。俺也說不盡果品多般，略鋪陳眼前數種。香閨繡閣風流的美女佳人，大廈高堂俏綽的郎君子弟，非誇大口，敢賣虛名，試嚐管別，吃著再買。查梨條賣也，查梨條賣也。

　　再看南戲《張協狀元》中的〈字字雙〉唱詞，這也是民間俚曲唱詞：

「一石兩石米和穀也，一石石；兩桶三桶臭物事也，一石石；四把五把大櫪柴也，一石石；豆腐一頭酒一頭也，一石石。」

其語言之活潑俚俗，其中襯字的綿密瀏亮和節奏的跳脫間隔，其用韻之自由和富於創造性，試問在詩文和詞作中有過麼？沒有。可以說宋代說唱伎藝的用韻乃至辭彙、語法都為後來曲體的製作開拓了豐富的空間。

五、宋代說唱伎藝用韻的方言色彩

詩文和詞作中很少出現方言，出現方言，會被認為違式或出韻。有時詩詞作品雖然也有方言現象，但那或者是作者不經意誤入自己的家鄉話，或者如黃庭堅、辛棄疾等個別作家心血來潮偶然以地方方言寫入作品以增加語言表達力，並不是普遍現象。總之，詩文和詞作是必需用通用的標準語入韻的。

但說唱伎藝不同，說唱伎藝來自民間，土生土長，它與產生它的語言環境密不可分，可謂生於斯，長於斯，服務於斯。它所採用的語言與服務地區的語言如魚水般協調，甚或使用方言恰恰是說唱語言的一大特色。《東京夢華錄》中的京瓦伎藝採用的語言，嚴格說起來，並非是當時的通語，而是汴梁城區的語言。活躍於各地的兩宋說唱伎藝採用的語言，更是當時的方言土語。

杭州城的說唱伎藝在語言上可能稍微複雜些。靖康之前，杭州城內說唱伎藝的語言自然是吳語，與所謂「京瓦伎藝」中使用的語言不同，兩者是方言和通語之間的關係。隨著靖康之後北方士民的

大批湧入——其中既有一般百姓，也有北方的說唱伎藝演員，更有皇族宗室、軍隊將士、官吏紳士。他們在數量上，文化上，在財富權勢上都遠遠高於當地的土著，因此，杭州城內的說唱伎藝在靖康之後發生了很大變化，類似於生物學上的物種入侵一樣，京瓦伎藝即使不能完全取代原有的說唱伎藝，起碼京瓦伎藝反賓為主，入主了杭州城。而且也像官場上盛行的是汴梁官話一樣，從此杭州城的說唱伎藝的應用音韻變成了以汴梁城區音韻為主的音韻，而與當時的官話一致。《夢粱錄》載：「今街市與宅院，往往效京師叫聲，以市井諸色歌叫賣物之聲，采合宮商成其詞也。」漢語言是一種聲韻調的統一體，杭州城出現了京師汴梁叫聲與市井諸色歌叫賣物之聲混雜為一體的說唱，說明瞭當時語言的溶合情況。從語言文獻資料來看，靖康之後，杭州城的語言主體的確同化為汴梁語言。明人郎瑛在《七修類稿》中說：「城中（指杭州）語音好於他處，蓋初皆汴人，扈宋南渡，遂家焉」。清人毛先舒在《韻白》中也說：「且謂汴為中州，得音之正，杭多汴人，隨宋室南渡，故杭皆正音」。現代方言調查也證實了這一事實。杭州話屬於吳語，可是它的文白異讀字較少，「兒」尾詞較發達，人稱代詞採用的完全是北方方言的系統。這一現象自然是南宋時中原音韻影響的結果。

用地方方言演出的說唱伎藝在宋代文獻資料中保存得很少，但也不是沒有。

比如《五燈會元》卷19記載：「五祖一日升堂，顧眾曰：『八十翁翁輥繡球』，便下座。師欣然出眾曰：『和尚試輥一輥看』。祖一手作打杖鼓勢，操蜀音唱綿洲巴歌曰：『豆子山，打瓦鼓。揚平山，撒白雨。白雨下，娶龍女。織得絹，二丈五。一半屬羅江，一

半屬玄武。」綿州，即今四川省的綿陽縣。這個綿洲巴歌，就屬四川的地方說唱。

　　陸游在〈小舟遊近村舍舟步歸〉詩中說：「斜陽古柳趙家莊，負鼓盲翁正作場。身後是非誰管得，滿村聽唱蔡中郎」。學者們「都認為這首詩就是對當時民間說唱陶真的真實描寫」[16]，但這為農村習見的負鼓盲翁所唱的不會是汴梁語音，而應該是遠離京師的吳越方言，亦即陸遊的家鄉話。

　　再比如，一百二十回本《水滸傳》第七十四回說：「眾人看燕青時，……扮作山東貨郎，腰裏插著一把串鼓兒，挑一挑高肩雜貨擔子。諸人看了都笑。宋江道：『你既然裝做貨郎擔兒，你且唱個山東貨郎轉調歌與我眾人聽。』燕青一手撚串鼓，一手打板，唱出貨郎太平歌，與山東人不差分毫末」。可見貨郎兒在宋代有很強的地域性，在不同的地區有不同的地域性曲牌，有不同的說唱音韻。貨郎兒如此，推而廣之，宋代的其他說唱伎藝品種的地方變種當不會很少。

　　宋代說唱伎藝由於其自身的性質，它並沒有也不可能有一個完整的音韻體系，它混雜，俚俗，方言性很強，這是它在音韻上的特點，這一特點成為遺產，一直為後代的說唱伎藝所沿襲。

　　對於宋元說唱伎藝的認識，目前學術界可能一直有著些誤解。比如，由於目前見到的文獻資料如《東京夢華錄》、《武林舊事》、《西湖老人繁盛錄》等所記載的大都是兩宋汴杭地區的說唱品種，許多人便認為在兩宋遼闊的國土上盛行著的都是「京瓦伎藝」，其實只要看看今日北京說唱品種在全國說唱品種中所占比例之小，便可推

[16] 倪鍾之《中國曲藝史》，春風文藝出版社。

見當日兩宋時代的說唱伎藝品種的繁盛遠非所謂「京瓦伎藝」所能包括，只是我們所知有限罷了。其二是認為宋元說唱伎藝使用的是同一種方言，或民族共同語，如我們今日之普通話云云。假如我們聯繫到今日祖國大地上各地說唱伎藝品種所操方言之豐富，這種觀點也就值得商榷了。按照說唱伎藝的一般規律，某種說唱伎藝的品種，往往同某種方言相聯繫，方言的豐富正是說唱品種豐富的社會語言背景。據歷史語言學家的研究，兩宋時代方言「大致已經形成了今天方言區域分佈的格局」[17]。我們有理由認為，宋代說唱伎藝所使用的語言必定與宋代的方言區域分佈一致，呈多元化狀態，宋代說唱伎藝的品種也必是異彩紛呈，遠遠高出我們從《東京夢華錄》等文字文獻所考知的數目。

[17] 李文澤《宋代語言研究》，線裝書局 2001 年版。

第五章　說話的藝術體制

　　說話是在兩宋遼金中罕見的既有繼承前代遺產之幸運，又有在當代發揚光大之成績，而在後代又能薪火相繼的一種說唱伎藝。

　　與唐代的說話伎藝相比較，宋代的說話伎藝有了突飛猛進的發展。它走出了寺廟、貴宅、宮庭，改變了說話隸屬百戲雜耍，走街串巷打野呵的局面而進入瓦舍勾欄之中，並成為其中最紅火的伎藝。

　　唐代的說話還是籠統地講故事，宋代說話便有了細緻的分工，其中講史和小說還有了進一步的類目分別，有自己專門的演員甚或明星。當然這其中也還有一個演進過程。像宋人江少虞在《宋朝事實類苑》中講黨進在街頭聽藝人說韓信的故事，蘇軾在《東坡志林》卷六中載小兒聚坐聽古話，都似乎是在露天空地上進行，而且所聽的也只是籠統的「古話」。說話成為瓦舍伎藝，大約與瓦舍的興盛同步。瓦舍興起於神宗時候，至南宋而大盛。說話伎藝也如影隨形地隨著瓦舍的興盛而起。《東京夢華錄》「京瓦伎藝」條載講史演員 7 人，小說演員 6 人。《武林舊事》所載杭州「諸色伎藝人」中講史 23 人，小說則 53 人，人數較北宋增加了許多。南宋時說話人也有了自己的行會，稱「雄辯社」[1]。入元後，隨著政府頒佈各種禁令，隨著瓦舍在城市中消亡，說話便急遽由興盛轉向衰落。

[1]　周密《武林舊事》卷三「社會」。

一、說話四家

　　說話人分為四家的說法，首見於耐得翁的《都城紀勝・瓦舍眾伎》條：

> 說話有四家。一者小說，謂之銀字兒，如煙粉、靈怪、傳奇。說公案，皆是摶刀趕棒及發跡變泰之事。說鐵騎兒謂士馬金鼓之事。說經，謂演說佛書。說參請謂賓主參禪悟道等事。講史書，講說前代書史文傳興廢爭戰之事。最畏小說人，蓋小說者能以一朝一代故事，頃刻間提破。合生與起令、隨令相似，各占一事。商謎舊用鼓板吹〔賀聖朝〕，聚人猜詩謎、字謎、戾謎、社謎，本是隱語。

《夢粱錄》承襲其說，卷二十《小說講經史》條云：

> 說話者，謂之舌辯。雖有四家數，各有門庭。且小說名『銀字兒』，如煙粉、靈怪、傳奇、朴刀桿棒發發蹤參（發蹤變泰）之事。有譚淡子、翁二郎、雍燕、王保義、陳良甫、陳郎婦棗兒、余二郎等，談論古今，如水之流。談經者，謂演說佛書；說參請者，謂賓主參禪悟道等事；有寶庵、管庵、喜然和尚等。又有說諢經者，戴忻庵。講史書者，謂講說《通鑒》、漢、唐歷代書史文傳，興廢爭戰之事，有戴書生、周進士、張小娘子、宋小娘子、丘機山、徐宣教。又有王六大夫，元係御前供話，為幕士請給講，諸史俱通，於咸淳年間，敷演《復華篇》及《中興名將傳》，聽者紛紛，蓋講得字真不俗，記問淵源甚廣耳。但最畏小說人，蓋小說者，能講一

朝一代故事,頃刻間捏合,與起令隨令相似,各占一事也。
商謎者,先用鼓兒賀之,然後聚人猜詩謎、字謎、戾謎,社
謎,本是隱語。

由於《都城紀勝》和《夢粱錄》語意含混,近代學者在研究宋
代說話家數時,一方面遵循說話分為四家的分類,另一方面都在四
家是哪四家的問題上發生了歧義。一般均同意小說、講史、講經各
占一家,而在第四家是誰的問題上,眾說紛紜:或主張合生,或主
張合生與商謎,或主張合生商謎外加說諢話,或否定合生等,而把
說公案,說鐵騎充做第四家,莫衷一是[2]。有人依據宋代其他論及
瓦舍伎藝的專著如《東京夢華錄》、《西湖老人繁勝錄》、《武林舊
事》、《應用碎金》等均無四家之論,宋代說話人羅燁的《醉翁談錄》
也沒有將說話分為四家,而且說參請,說諢話,說諢經、合生、商
謎等很難列入說話伎藝之中,認為所謂宋時說話分為四家的說法,
只是耐得翁個人的意見,吳自牧沿襲耐說,亦不足為訓。但無論如
何,耐得翁當時提出說話的分類,反映了說話伎藝的繁榮和豐富,
反映了說話受歡迎的程度。因為伎藝的過細分工和分類,觀眾由此
得以分流觀賞,研究和評論者由此試圖分類,都是說話伎藝充分發
達的結果。

[2] 李嘯蒼《宋元伎藝雜考》「談宋人說話的四家」,上雜出版社,1953 年版。

二、說話是以敘事為主的表演伎藝

　　說話是一種講說故事的藝術，儘管說話中的小說、講史、講經在具體的講說過程中各有自己的藝術特點，比如小說比較短小，可以一次講完，講說形式比較活潑，早期小說還夾有詞歌的演唱；講史所敘述的故事在時間上跨度較大，由於從史書上採擷的成份較多，語體莊重，相對的詩詞韻文的成分較少；而講經受寺廟講唱經文的影響，語體也還未脫離譯經體的影響等等，但它們之間的基本區別在於講說的內容題材，而在講說故事，追求故事趣味這一根本點上則是相同的。

　　現在治文學史的人一提起宋代說話伎藝往往認為都是表演故事的。這當然不錯，但實際宋人說話講說的範圍是很廣泛的，不僅包括故事，也包括掌故、方物、逸聞、笑話、詩詞名句、花判聯對等，所以，《綠窗新話》、《醉翁談錄》中的「花衢記錄」、「煙花品藻」等內容，我們現在認為是雜俎，是資料，而當日它們卻是小說伎藝演出的重要組成部分，是話本。它們之所以成為小說伎藝的一部分，一方面來源於「小說者流，出於機戒之官，遂分百官記錄之司」的傳統觀念，更重要的是來源於演出的需要。宋代小說伎藝的演出地點雖然有瓦舍勾欄，但似乎路歧茶樓更多，場次並不十分固定，即使在瓦舍勾欄中演出，時間也無定準，觀眾流動性很大。因此演員必須具有多方面的伎藝，才能在演出場次的調度上，趣味變換的調節上適應需要。因此，演員自己標榜「夫小說者，雖為末學，尤務多聞」，而演出則需要「說收拾尋常有百萬套，談話頭動輒是數千回」，社會上要求他們「談論古今，如水之流」，稱他們是「書

生」、「貢士」、「萬卷」。也由此，早期的宋代小說伎藝，可能還沒有形成固定的入話、正話、散場等程式。

　　宋代說唱伎藝例有致語，說話也不例外。什麼是致語？致語類似於致辭，是宋代說唱伎藝中普遍存在的一種表演程式，是伎藝表演前的開場白、廣告辭。羅燁《醉翁談錄》甲集卷一載有〈舌耕敘引〉，其一是〈小說引子〉，另一是〈小說開闢〉。這是迄今為止我們已知的僅有的兩篇小說致語。致語與具體的入話不同。從〈小說引子〉下標有「演史講經並可通用」，行文中又有「如小說者，但隨意據事演說云云」，可見當時說話中的小說、講史、講經這三家畛域不是很分明，而又以小說為大宗的。

　　說話人在講說前還例有題目標出在演說場地，如洪邁《夷堅支志》丁卷：「呂德卿偕其友出嘉會外茶肆中坐，見幅紙用緋帖其尾云：『今晚講說漢書』。」說話的題目為了醒目易記，短而明確，往往以人名、渾名、物名、地名為題，如《醉翁談錄·小說開闢》所列舉的「石頭孫立」、「獨行虎」、「沙河院」、「戴嗣宗」、「大相國寺」等就是這樣；為了吸引聽眾，往往概括節目的故事情節，而為了朗朗上口，伎藝人又常把題目衍化為七言八言的句子。宋皇都風月主人《綠窗新話》每篇都用七言句標目。《醉翁談錄·小說開闢》所列舉的說話名目有〈李亞仙〉，同書癸集卷一則稱之為〈李亞仙不負鄭元和〉；所列舉的〈王魁負心〉，辛集卷二則稱之為〈王魁負心桂英死報〉。宋代的擬話本《青瑣高議》每一篇的短名下都附有七字句作副標題，如：

〈流紅記〉(〈紅葉題詩寄韓氏〉)

〈許真君〉(〈斬蛟龍白日上升〉)

〈越娘記〉(〈夢托揚舜俞改葬〉)[3]

　　清代俞樾認為這些七言標題「頗與話體相似」[4]。魯迅在《中國小說史略》第十三篇《宋之擬話本》中也認為「疑汴京說話標題體裁或亦如是，習俗浸潤，乃及文章。」

　　說話是一種表演藝術，作為一種伎藝，它要求演員「曰得詞，念得詩，說得話，使得砌」。也就是說，演員要能夠說，能夠唱，能夠表演。兩宋早期的說話在敘事中有意識地摻入大量的詩詞韻語，有的話本故事甚至通篇由韻語連綴而成。韻語表述往往以「詩曰」「詞曰」的引用程式出現。其中的詞可能是唱的，只是後來隨著說話伎藝的專門化程度提高，隨著詞歌本身的案頭化，說話中的詞也變成念誦的形式，與說話中的詩賦表演一樣了。雖然說話中的小說、講史、講經韻散的程度不一，而且韻文與散文結合的方式也不同，比如，小說早期是更多的是與詞結合，講史主要是與詩結合，講經主要與偈語結合，但就總體來看，說話的表演一直是韻文和散文結合著的。比如《綠窗新話》從詩話、詞話、本事詩中取得的故事佔有特殊的位置，合計 20 餘篇以上。其中《本事詩》3 篇，《古今詞話》竟然達 17 篇，是選錄最多的。在其他選編的故事中，有詩詞唱酬情節的故事也占了大多數，即以前 10 篇故事論，除去開首的〈劉阮遇天臺女仙〉及結末的〈星女配姚御史兒〉沒有詩詞外，〈裴航遇藍橋雲英〉、〈王子高遇芙蓉仙〉、〈賢雞君遇西真仙〉、〈封

[3] 劉斧《青瑣高議》，上海古籍出版社，1983 年版。

[4] 見俞木越《春在堂金書》卷十二《九九消夏錄》光緒二十三年石印本。

陝拒上元夫人〉、〈陳純會玉源夫人〉、〈任生娶天上書仙〉、〈謝生娶
江中水仙〉、〈崔生遇玉卮娘子〉都有詩詞唱酬情節。再有就是,《綠
窗新話》所選故事並非完璧,而是一個節略本,有的故事節略得甚
至面目全非。但是只要是其中包含詩詞,往往予以留存。對於有詩
詞情節故事的青睞,反映了詩詞在說話伎藝中的重要性,說明瞭它
是伎藝的有機組成部分。如果說唐傳奇中「文備眾體,可見史才、
詩筆、議論」的話,那麼,宋人說話伎藝中大量摻和詩詞韻語,則
不再是為了文章,而是為了表演伎藝的需要才出現的。「蘊藏滿懷
風與月,吐談萬卷曲和詩」,後來成為才子佳人小說的穿針引線的
普遍模式。不過與散文相比,韻文在說話中一般處於補充、襯托、
詠歎的從屬地位,如果刪去,並不影響情節。韻文的作用主要是寫
容貌,描服飾,敘風景,品人物,摹情態,甚或用格言警句俗話套
語來評論。總之,它的作用是為了加強散文表達之不足,增加藝術
感染力,並在表演時起多樣化調劑作用而設的。在說話中,韻文的
文學色彩遠較散文遜色,而且張冠李戴,削足適履的情形比比皆是。

三、關於話本

　　話本是說話的文本形態。早期原是說話人敷演故事的底本。為
的是說話人自己揣摩複習備忘之用,也作為師徒間傳習或子孫世代
相守從事說話這一行業用的。它寫下來的目的不是為了文學閱讀,
而是為了伎藝,為了實用。早期話本語言有時用淺顯文言,那是為
了簡練易記;內容也簡要概括,只是一個故事的輪廓。因為其細節
講論處,敷演處,全靠伎藝人的臨場發揮,說話人憑著自己的生花

妙舌，添枝加葉，在書場上獻技。其樣本即現在存留的皇都風月主人編的《綠窗新話》、羅燁《醉翁談錄》及《新編五代史平話》等。它們在語言形態上基本是淺近的文言。

隨著說話伎藝的發展，說話的文學內容日臻豐富，語言形態也日漸與市井的白話一致，便有人把當時講說情況作不同程度的加工和描模，師徒授受的本子也日臻細膩豐富，同時市民們對說話的伎藝要求也日漸多樣，他們不再單是滿足於聽，還要求經常接觸，持卷把玩。於是，話本有了輾轉傳抄的較多的增刪潤色的寫本，加上書坊老闆的搜求牟利，原來伎藝人手中的寫本，被大量地刊刻問世，成為話本小說。這時的話本小說的語言則儘量真實地反映說話伎藝人的口吻，故事也如同現場所說的那樣細膩婉曲，從此，作為伎藝的說話和作為白話文學的話本並行活躍於世了。但這大概是在兩宋遼金的後期，甚或是在元代才流行起來的，因為迄今為止我們發現的作為白話文學的話本小說刻本幾乎都是元刻或以後的版本，因此給宋代話本的定性定量的研究帶來很大的困難。

第六章　宋代小說伎藝的文本形態

一、《醉翁談錄》是說話伎藝人的專業用書

　　自從宋人羅燁的《醉翁談錄》在日本被發現後[1]，半個多世紀以來，它受到了現當代研究宋代小說學者的高度重視，認為它「所載傳奇文」「其中也有很可寶貴的」[2]；而「羅列的小說名目一百餘種更是研究話本小說的珍貴資料」。對於《醉翁談錄》一書的性質則定為「傳奇集和雜俎集」。認為它是「一部很重要的說話參考書」[3]。

　　筆者認為：它是說話伎藝人的專業用書可能更確切些。

　　《醉翁談錄》的開篇甲集卷一是〈舌耕敍引〉，下設〈小說引子〉和〈小說開闢〉。我們有理由認為它們是小說伎藝的致語而不是一般書籍的序或跋。什麼是致語呢？致語類似於致辭，是宋代說唱伎藝中普遍存在的一種表演程式，是伎藝表演前的開場白，廣告詞。就它的形態而言，它同書籍的序或跋有相同的地方，比如序或

[1] 頗有人懷疑《醉翁談錄》為元代刻本，理由是書中〈吳氏寄夫歌〉和〈王氏詩回吳上舍〉中的兩位女性皆為元人。李劍國在《宋代志怪傳奇敍錄》中予以辨證，認為「以二女為元人實是明人的誤斷」，「記事中提到太學、齋、上舍，全是宋代國學制度，與元無涉」。所見甚是。

[2] 一般學者認為羅燁《醉翁談錄》是《永樂大典》卷 2405 引〈蘇小卿〉所從出，但由於今本缺失此文，故進而認為現存羅燁《醉翁談錄》並非全帙。

[3] 《醉翁談錄》出版說明，古典文學出版社，1957 年。

跋可以不止一個，致語也可以不止一個；序或跋一般不單獨存在，與正文相結合，致語也總是與後面的伎藝演出緊密相連，等等。但是，伎藝的致語與書籍的序、跋不同的地方更多：伎藝的致語是為了表演用的，是本門伎藝的有機組成部分，它的藝術形態與後面的伎藝形態一致；書本的序或跋是文字評論，是說明，不僅可以與書本的內容保持一定的距離，而且在文體上也可以不一致。致語的表演者一般也是伎藝的表演者，起碼屬於同一個演出團體；序或跋的作者卻可以是書籍作者本人，也可以是他人。序或跋所牽涉的是作者的經歷、文章的內容、文筆的技巧等，重在學術和文本；致語講的卻是伎藝的來龍去脈，演員的迷人，演技的高超，——落腳點始終在伎藝表演上。序或跋可以褒貶，致語卻純褒無貶，具有強烈的商業廣告色彩。書本的序跋，具體，個別，只適用於此而不適用於彼，這本書的序或跋決不可以用到另一本書中；伎藝的致語卻抽象，一般，具有程式性，可以張冠李戴，稍加修飾即可適用於本伎藝的所有其他節目當中。

〈舌耕敘引〉正是宋代小說伎藝的致語。首先，「舌耕」已經點名了它的伎藝指向。其次，它論述的內容不是小說文本而是小說伎藝。固然它有「小說者流，出於機戒之官，遂分百官記錄之司」的話，但緊跟著便說「由是有說者縱橫四海，馳騁百家。以上古隱奧之文章，為今日分明之議論。或名演史，或為合生，或稱舌耕，或作挑閃，皆有所據，不敢謬言。」所謂「小說者流」云云不過是追根溯源，標榜門戶，而落腳點強調的則是小說的表演。它所要彰顯宣傳的不是著作的小說而是小說的伎藝。它一則說「言非無根，聽之有益」，再則說「靠敷衍令看官清耳」，最後說「世間多少無窮事，歷歷從頭說細微」，講說的都是訴之於聽覺印象的小說伎藝特

徵。一般傳奇雜俎的序或跋也會談論表現的技巧，但所指是文字的技巧。〈舌耕敘引〉所展示的則是「試開嘠玉敲金口，說與東西南北人」，「講論只憑三寸舌，秤評天下淺和深」，講的是表演技巧。而且強調「自然使席上風生，不枉教坐間星拱」，呈現的完全是一個演出的氛圍。〈舌耕敘引〉並不是為某一個具體的小說題目而寫，也不是為某一個演員而寫，它具有廣泛的適用性，可謂小說伎藝行當的廣告詞。從它有「演史講經並可通用」的話來看，它甚至適用於整個說話伎藝。

如果我們認可〈舌耕敘引〉是致語的話，那麼，《醉翁談錄》在甲集卷一之後，從甲集卷二到癸集卷二，其所收錄的就不應該是傳統意義上的傳奇和雜俎，而是當時小說伎藝的文本了。因為我們很難想像在這樣一個前提下，後面附錄的作品不是順理成章的話本而是傳奇和雜俎。那麼，講說的話本和供閱讀用的傳奇雜俎之間怎樣區別呢？粗略的劃分起來大概有以下四點：（1）由於小說伎藝是服務於市民階層的，它在審美理想和趣味上就必須迎合市民的口味。《醉翁談錄》所收錄的作品都是「閨情雲雨共偷期」的事關風月之作。其中的詩詞也充滿蒜酪味，像「和尚性好耍，貪戀一枝花，見說醉歸明月夜，滋味難禁價。金帛寧論價，毒手遭他下。料想從今難更也，空惹旁人話」，不是文人詞，而是市井詞；（2）小說伎藝話本固然需有文學性，但是更重視展現說話人的伎藝，也即顯示「講論處不滯搭、不絮煩；敷演處有規模、有收拾。冷淡處提掇得有家數，熱鬧處敷演得越久長。曰得詞，念得詩，說得話，使得砌」，從而給說話人的表演藝術留有較大空間。《醉翁談錄》中的作品故事情節相對簡單，但其中的詩、詞、花判相當突出，正是體現了「曰得詞，念得詩，說得話，使得砌」的特色；（3）、小說伎藝的篇章

不能太冗長，且具有收費的階段性特徵。小說伎藝原是在瓦舍路歧中進行滾動性商業演出的，不僅演員需要間歇調整，更重要的是需要收取費用，這只要看看《水滸全傳》中第五十一回「插翅虎枷打白秀英」便很容易明瞭了。因此《醉翁談錄》中屬於宋人的作品要麼是簡短的遊戲文章，要麼在較長篇章中的詩詞間隔正好可以作為收費的提示；（4）、小說伎藝不僅題材豐富多樣，而且伎藝趣味和風格也要豐富多樣。小說伎藝的演出當日是在瓦舍路歧中進行的，它必須在節目的編排上具有豐富性，多樣性，有穿插，有主次，才能適應市民的多重興趣的需要和演出節奏調整的需要。《醉翁談錄》中的那些被稱作是雜俎類的作品，比如「嘲戲綺語」、「花衢記錄」、「閨房賢淑」，「花判公案」等，有的是笑話，有的是掌故，有的是趣聞，有的是念誦伎藝。雖然混雜，但正體現了瓦舍路歧中小說伎藝的特點。

　　胡士瑩在《話本小說概論》「話本的名稱」一節中將話本分為「說話人的底本」、「供閱讀」的「話本小說」和「模擬話本而創作的」「擬話本」三種類型[4]〔3〕（p155）。從《醉翁談錄》在文本中疏淡故事情節而重視易忘的詩詞駢文來看，它具有說話伎藝備忘錄——說話人的底本的特點。在這個意義上，《醉翁談錄》不是傳奇和雜俎集，而是當時說書藝人講說小說伎藝的專用書，由此，我們推斷作者羅燁很可能就是說書藝人。

[4]　胡士瑩《話本小說概論》第 155 頁，中華書局，1980 年。

二、傳奇體文言曾經是小說伎藝的話本

　　許多人認同《醉翁談錄》收錄的文言小說是話本資料，但不承認它們即是當時演出的文本形式，理由是它們不是白話的口語，也與後來的元明話本體式不合。這當然有一定的理據。這個理據卻有一定的局限性，那就是，我們是從明清人的著錄中確定宋人話本名目，然後又從元明人的話本中推斷宋人話本的體制和程式的，雖然半個多世紀以來經過不少學者的努力，證明書目上的所謂宋人話本很多不可靠，一般採取了宋元話本一起含糊論述的方式；但許多學者在討論中一直存有慣性，那就是往往從擬話本小說的形態來推論宋代小說的形態，從話本語體到話本程式都頗有刻舟求劍的味道。

　　任何一種文藝的語言形態不僅受當時當地的口頭語言的影響，而且都受到其鄰近同類文藝樣式的語言形態和所承繼的文藝傳統的影響，說話伎藝也不例外。

　　採用淺近文言作為散說的體式，不僅為小說伎藝所專有，也為宋代其他說唱表演伎藝所採用。〈東坡居士佛印禪師語錄問答〉，曾被王楙的《野客叢書》所引用，確為宋代作品。有的學者認為它是說參請話本[5]，有的學者認為「是一種小說家的話本，而且還吸收了合生和商迷的成分」[6]。它的語言形態就是淺近的文言。比如：

　　　佛印持二百五十錢示東坡云：「與你商此一個謎。」東坡思
　　　之少頃，謂佛印曰「一錢有四字，二百五十個錢，乃一千字，
　　　莫非千字文迷乎？」佛印笑而不答。

[5]　參見張正銀〈問答錄與說參請〉，載《歷史語言研究所集刊》第 17 本。
[6]　程毅中《宋元小說研究》第八章「說話與話本」，江蘇古籍出版社，1999 年。

　　在語言形態上，它們與《醉翁談錄》中的「嘲戲綺語」、「婦人題詠」、「花判公案」中的文字並無二致。

　　鼓子詞是宋代的說唱伎藝，它的散文部分所採用的文言更為雅馴。趙德麟在〈元微之崔鶯鶯商調蝶戀花詞〉中說《鶯鶯傳》的故事當時「無不舉此以為美話」，「倡優女子皆能調說大略」；《醉翁談錄》也有「論《鶯鶯傳》……此乃為之傳奇」的話，可見當時小說伎藝有《鶯鶯傳》的故事。但鼓子詞中的散文部分卻是分段節錄唐代元稹《鶯鶯傳》文字。

　　宋代的小說伎藝在題材上從遠處說承繼的是文言小說的傳統，從近處說承繼的是唐宋傳奇的傳統。《醉翁談錄》說「夫小說者，雖為末學，尤務多聞。非庸常淺識之流，有博覽該通之理。幼習《太平廣記》，長攻歷代史書。煙粉奇傳，素蘊胸次之間；風月須知，只在唇吻之上。《夷堅志》無有不覽，《琇瑩集》所載皆通。動哨、中哨，莫非《東山笑林》；引倬、底倬須還《綠窗新話》。論才詞有蘇黃佳句；說古詩是李杜韓柳篇章」，正是指明了這種聯繫。《綠窗新話》是學術界公認的宋代說話的重要參考書，它所收錄的154篇故事除去少量來源於正史、雜傳、詩話詞話和別集總集外，大部分取材於志怪傳奇和筆記小說。題材既然來源於文言小說，宋代小說伎藝的語言形態就不可能不受到影響，有時講說的語言甚至是全面承襲照搬過來的。

　　《醉翁談錄》收錄的故事，大致可以分為兩類：

　　一類是前代的文言小說，如〈封陟不從仙姝命〉、〈劉阮遇仙女於天臺山〉、〈裴航遇雲英於藍橋〉等，它們或節錄或改寫，請看〈柳毅傳書遇洞庭水仙女〉一節：

柳毅應舉不第，將歸（柳毅傳作「還」）湘濱。因過涇陽，
見一婦人牧羊。毅怪而視之，乃殊色也。然而眉（柳毅傳作
「蛾」）臉不舒，凝聽翔立，若有所待（柳毅傳作「伺」）。
毅問（柳毅傳作「詰」）曰：「子何苦而自辱如此？」婦始笑
（柳毅傳作「楚」）而謝，終泣而對曰：「妾，洞庭龍君小女
也，嫁與（柳毅傳作「父」）涇川次子，為婢妾（柳毅傳作
「仆」）所惑，日以厭薄，乃訴於舅姑。舅姑愛其子，又復
得罪，乃毀黜至此！言迄流涕，悲不自勝。又曰：「洞庭於
茲相遠，信耗莫通，聞君還鄉（柳毅傳作「將」），甚近（柳
毅傳作「密」）洞庭。欲（柳毅傳作「或」）以尺書，寄託侍
者，未卜可乎？……

可以看出，〈柳毅傳書遇洞庭水仙女〉一方面是承襲舊文，一
方面又根據講說伎藝的要求，根據當時的語言習慣，對文字作了適
當的調整，但仍保持了原作的文言形態和基本風格。承襲舊事的題
材，依託舊文加以講說，是很難擺脫舊文的語體形態的。宋人如此，
明人也是如此。馮夢龍的《警世通言》收有〈錢舍人題詩燕子樓〉、
〈宿香亭張浩遇鶯鶯〉，都經過了馮夢龍的加工，但也都保持著文
言的形態便是明顯的例證。

另一類是當代的故事，比如〈紅綃密約張生負李氏娘〉、〈蘇小
卿〉、〈王魁負約桂英死報〉等，它們有著較濃郁的宋代口語特色，
更通俗，也與後來話本的語言形態更接近。試看〈王魁負心桂英死
報〉的開端：

王魁者，魁非其名也，以其父兄皆顯宦，故不書其名。魁學
行有聲，因秋試觸諱，為有司榜；失意浩歎，遂遠遊山東萊

州。萊之士人，素聞魁名，日與之遊。一日，為三四友招，過北市深巷，有小宅，遂叩扉。有一婦人出，年可二十餘，姿色絕豔。言曰：「昨日得好夢，今日果有貴客至。」因相邀而入。婦人開樽，酌獻於魁曰：「某名桂英，酒乃天之美祿，使足下待桂英而飲天祿，乃來春登第之兆。」桂英謂人曰：「此大壯之士。」又謂魁曰：「聞君譽甚久，敢請一詩。」魁作詩曰：謝氏宴中聞雅唱，何人嗄玉在簾幃？一聲透過秋空碧，幾片行雲不敢飛。……

〈王魁負約桂英死報〉較之〈柳毅傳書遇洞庭水仙女〉顯而易見要通俗得多，也更接近於後來的話本語言形態，但是，縮結而言，它並未離開宋代文言傳奇的語言形態。它通俗平實，固然更口語化，卻也未嘗不具有宋代傳奇的語言特色。

任何語言形態的發展都是漸進的，說唱伎藝的語言形態也是漸進並有規律可尋的。從傳奇體的文言到說話體的白話，說話伎藝的語言形態有一個演進過程。它不可能背離產生它的母體去另外建立一套語言系統。從《綠窗新話》、《醉翁談錄》看，在宋代的小說伎藝中，文言小說和傳奇故事的數量相當多，因此小說伎藝的早期語言形態受傳奇文本的影響自然較大。大概宋元之後，隨著新話的增多，隨著市井口語的影響加大，小說伎藝的語言形態才逐漸發生了變化，尤其是在專用伎藝語彙上形成了定式。宋元時代新產生故事的創作及其演出活動催生並促成了小說伎藝的程式化和語言形態的定型化過程。但，這一過程既是說話伎藝人學習並適應市井語言的過程，也是消化磨礪文言傳奇語言形態的過程。宋代小說伎藝的

語言不可能如同元人，特別是如同明人「三言」「二拍」的語言一樣，正像宋金雜劇的體制和語言不可能像明清傳奇一樣是很自然的事。

三、關於宋人小說的演出體制

宋人小說伎藝的演出體制包括兩個方面，一是敘事的體式，二是演出的程式。

（一）敘事的體式

孤立地考察敘事體式並不容易，但假如採取比較和對照的方法，那麼敘事體式的特點就容易凸現出來。宋人小說伎藝的敘事體式與唐傳奇相比較，除了在語言辭彙上有所改動，以適應講說的需要外，其一是在結構上它刪繁就簡，砍削了許多不必要的枝蔓，使得矛盾衝突更加突出，線索更加明晰流暢，趣味更加適應市民需要。比如《醉翁談錄》中〈柳毅傳書遇洞庭水仙女〉刪去了迎龍女回宮後的歡宴，聽火德真君論道，柳毅成仙後與故人相遇等情節；〈裴航遇雲英於藍橋〉刪去了裴航與樊夫人的過多瓜葛和洞天仙府煩瑣的禮儀，這不單是因為兩者趣味側重點不同，唐傳奇的賣座熱點是神仙之事，而宋人的關注焦點是浪漫之情，更重要的是這種刪削與傳播方式的變化有關。唐傳奇是為閱讀而創作的，在結構上可以枝蔓豐富，盤根錯節，而宋人小說是為講說而創作的，它在時間與空間上就需要相對單純緊湊，才能引導聽眾探幽攬勝。是傳播方式的改變直接促成了小說伎藝的敘事模式向單純的線形結構發

展。其二是，宋人小說伎藝在敘事中有意識地摻入大量的詩詞韻語，有的話本故事甚至通篇由韻語連綴而成。韻語表述以「詩曰」、「詞曰」的引用程式出現。有無「詩曰」、「詞曰」既是前代傳統題材故事入選的重要條件，更是當代新編故事話本的結構模式。比如《醉翁談錄》中〈靜女私通陳彥臣〉靜女與陳彥臣先是以詩互通情愫，然後以詞歌詠兩人歡會。愛情發生曲折時，兩人又以詩詞互訴衷腸。公堂之上兩人受命各吟一詩，最後以憲台王剛中花判作結。〈崔木因妓得家室〉寫崔木因詩詞先是認識妓女賽賽，後又通過賽賽以詩詞之力娶了黃舜英。宋人小說伎藝是一種綜合表演藝術，必須「曰得詞，念得詩，說得話，使得砌」。詩詞曲語不僅可以增加文字的表現力，更可以活躍氣氛，調整敘說節奏。如果說唐傳奇中「文備眾體，可見史才、詩筆、議論」的話，那麼，宋人小說伎藝中大量摻和詩詞韻語，則不僅是為了文章，更是為了表演伎藝的需要才出現的。「蘊藏滿懷風與月，吐談萬捲曲和詩」，後來成為才子佳人小說的穿針引線的普遍模式。其三是，宋人小說伎藝中模擬表演的細節得到了加強，試看《醉翁談錄》中〈紅綃密約張生負李氏娘〉的一段：

> 一日，生謂李氏曰：「我之父母，近聞知秀州，我欲一見，次第言之，迎爾歸去，作成家之道。」李氏曰：「子奔出已久，得罪父母，恐不見容。」生曰：「父子之情，必不致絕我。」李氏曰：「我恐子歸而絕我。」生曰：「你與我異體同心，況情義綿密，忍可相負？稍乖誠信，天地不容！但約半月，必得再回。」李氏曰：「子之身，衣不蓋形，何面見尊親？」生曰：「事到此，無奈何！」李氏髮長委地，保之苦

氣，密地剪一縷，貨於市，得衣數件與生。乃泣曰：「使子
見父母，雖痛無恨。」生亦泣下曰：「我痛入骨髓，將何以
報？」李氏曰：「夫妻但願偕老，何必言報。」次日將行，
李氏曰：「不果餞行。事濟與不濟，早垂見報。稍失期信，
求我於枯魚之肆！」言迄哽咽，淚成行下。彩雲曰：「君之
此去後，使我娘子何以度朝夕？但願早回，以濟不足。」生
亦悲恨而別。

　　這樣細膩繁複的對話在唐宋傳奇中顯然是沒有的。它的出現，
與其說是文字描寫的進步，不如說是帶有濃厚戲劇表演色彩的酣暢
筆墨，是話本式的敘事體式的進步，是「冷淡處提掇得有家數，熱
鬧處敷衍得越久長」的產物。

（二）演出的程式

　　現在治文學史的人提起宋代小說伎藝往往認為是表演故事
的，話本也就是故事的文本。這當然不錯，但過於簡單化了。實際
宋人小說講說的範圍是很廣泛的，不僅包括傳奇故事，也包括掌
故、方物、逸聞、笑話、詩詞名句、花判聯對，所以，現在看《綠
窗新話》、《醉翁談錄》中的「花衢記錄」、「煙花品藻」，我們認為
是雜俎，是資料，而當日它們卻是小說伎藝演出的重要組成部分，
是話本。它們之所以成為小說伎藝的一部分，一方面來源於「小說
者流，出於機戒之官，遂分百官記錄之司」的傳統觀念，更重要的
是來源於演出的需要。宋代小說伎藝的演出地點雖然有瓦舍，但路
歧茶樓更多，場次並不十分固定，演出的時間也無定準，觀眾流動

性很大，演員必須具有多方面的伎藝，才能在演出場次的調度上，趣味變換的調節上適應需要。因此，演員自己標榜「夫小說者，雖為末學，尤務多聞」，而演出則需要「說收拾尋常有百萬套，談話頭動輒是數千回」，社會上要求他們「談論古今，如水之流」，稱他們是「書生」、「貢士」、「萬卷」。

宋人小說伎藝有廣告題目，而且，不論篇幅長短，不論敘事與否，均同等對待。《綠窗新話》就是把長的、短的、敘事的、不敘事的一律給以一個敘事型的七言題目的。比如〈柳毅娶洞庭龍女〉、〈裴航遇藍橋雲英〉、〈吳絳仙蛾綠畫眉〉、〈壽陽主梅花妝額〉等。不過，初始宋人的小說題目大概都是文言小說型的，簡明，以人物為中心，如鄭樵在《通志‧樂略》所說「虞舜之父，杞梁之妻」之類，與唐宋傳奇題目沒有什麼區別。大約在北宋後期，隨著小說伎藝盛行，題目開始講究起來，劉斧的《青瑣高議》出現了文言小說題目之外的七言副標題，魯迅說：「因疑汴京說話標題，題材或疑如是，習俗浸染，乃及文章」（《中國小說史略》第十三篇「宋元之擬話本」）。後來的《醉翁談錄》中的標題雖然是雜言，但七言占了很大的比重。從簡單的文言小說型的標題演化為七言或多言的伎藝型的標題，從一般性的標題演化為敘事性的標題，主要不是出於修辭方面的目的，而是適應市場的需要，宣傳的需要，希望以故事情節聳動吸引人的需要。不過，有宋一代的話本小說，文言小說型的題目形式仍然不絕如縷，體現了傳奇文體的巨大影響。

宋代小說在演出前像其他瓦舍伎藝一樣有致語。按照《醉翁談錄》的記載，先講「引子」、「開闢」，「引子」、「開闢」講完後，「便隨意據事演說」。「引子」、「開闢」適用寬泛，不僅適用於小說伎藝，也適用於演史講經。那麼宋代的小說伎藝有沒有「入話」或「散場」

等程式呢？大概沒有。「入話」一詞不見於宋人文獻，首見於明人所刊《清平山堂話本》中。「散場」一詞也不見於宋人文獻，首見於元刊小說《紅白蜘蛛》中。「入話」的本意，依據現代學者的研究，它的出現緣起於宋人小說伎藝的演出方式：「話本為什麼要有入話呢？這是因為說話人都是賣藝謀求衣食的，聚集聽眾當然越多越好。他們不論在街頭或瓦肆中講說，都得拖延一些時間，以便招徠更多的聽眾，還要穩定住已到場的聽眾。到了適當的時刻才『言歸正傳』」[7]。但是，需要「入話」的功能和當時是否就有「入話」的形式並不是一回事。如果需要的話，那麼當時的致語完全可以履行「入話」的功能，假如有了致語，那麼再訴求於「入話」就顯得疊床架屋了。再者，這一功能，也可以由簡短而獨立的掌故、笑話、瑣聞、詩詞名句等來充任，如同戲劇中的「冒頭」、「摺子戲」之與押軸戲的關係。尤其是，現今發現的「入話」有很大數量是由詩詞來充任的，但是，在非常重視詩詞，幾乎是有聞必錄的《綠窗新話》、《醉翁談錄》話本中，從未見有詩詞起詩詞結故事的先例，換句話說，假如有，我們不可能不在《綠窗新話》、《醉翁談錄》中發現痕跡。可見，起碼在宋代的話本小說中是否存在「入話」非常可疑。入話的出現，大概是在瓦舍消亡之後，「瓦舍眾伎」失去了因聚集競爭，因匯演而竟喧的環境，各種伎藝開始獨立演出，致語失去了伎藝廣告詞地位，而其「開闢」、「引子」的功能，其首尾有詩詞的形式，逐漸被小說伎藝的單獨故事「入話」所採用。

　　宋人小說伎藝也沒有「頭回。」「頭回」雖然是宋人瓦舍伎藝語彙，但指的是獨立的首次演出而言，如「杖頭傀儡任小三，每日

[7]　參見胡士瑩《話本小說概論》第五章「話本」，中華書局 1980 年出版。

五更頭回小雜劇，差晚則看不及矣」[8]。元至治年間刊刻的《秦並六國平話》中雖然有「這頭回且說個大略，詳細根源，後回便見」那樣的話，但顯然是講史分回演出的用語，與宋時小說演出「頃刻間提破」不合。小說話本出現「頭回」的字樣，當也是小說伎藝脫離瓦舍，演出場所和觀眾較為固定後，由於小說伎藝篇幅加長，於是借鑒講史的「頭回」而形成的。

至於「散場」的問題則比較複雜。宋人喜好議論，小說伎藝也不例外，「講論只憑三寸舌，秤評天下淺和深」。從《綠窗新話》和《醉翁談錄》來看，議論很少在故事中夾敘夾議，而總是在故事的結尾以「某某曰」的形式出現，估計是在小說伎藝演講完之後進行一番評論。但從兩書有議論的篇章並不多來看，在宋人的說話伎藝中雖有遊離於故事之外的評論作伎藝結束的形式，但不普遍，不能當作一種結尾的普遍程式來確認，更很難就認為當時已經形成如元人那樣的散場程式。「入話」、「散場」為後來的程式的一個明顯的例證是，在宋人《醉翁談錄》和明人《清平山堂話本》中都收有〈藍橋記〉，除去題目《醉翁談錄》稱〈裴航遇雲英於藍橋〉略有不同外，內中文字幾乎完全相同，所異者就是《清平山堂話本》中的〈藍橋記〉多了「入話」詩和散場白。

總之，宋人小說伎藝雖然「舉斷模按，師表規模」，確實形成了某些程式，但是否已經形成了後來的「入話」，「頭回」，「散場」則值得商榷和探討。

[8]　孟元老《東京夢華錄》卷五「京瓦伎藝」。古典文學出版社，1957 年。

四、宋代話本小說研究的尷尬

　　宋代說話伎藝的出現，在中國敘事文學史上是具有里程碑性質的大事，其自身有不容忽視的審美意義，後來的章回小說、白話短篇小說，說唱文學乃至戲劇文學的發展更是與之血脈相連。但是假如我們翻開文學史著作，卻會發現一個非常尷尬的現象，那就是對於它們的描述，一般是在作品篇目上宋元相連，含糊不清；在體制形態上甚至宋元明三朝不分，混為一談。

　　比如目前學術界對於宋代話本小說篇目的認定方面，下面的說法帶有相當的代表性：「下列作品是比較可靠的的宋元小說話本：〈張生彩鸞燈傳〉（見《熊龍峰刊行小說四種》）；〈風月瑞仙亭〉、〈楊溫攔路虎傳〉、〈西湖三塔記〉、〈簡帖和尚〉、〈合同文字記〉、〈柳耆卿詩酒玩江樓〉（以上見《清平山堂話本》）；〈宋四公大鬧禁魂張〉、〈張古老種瓜娶文女〉（以上見《古今小說》）；〈錯斬崔寧〉（又題〈十五貫戲言成巧禍〉）、〈鬧樊樓多情周勝仙〉（以上見《醒世恒言》）；〈碾玉觀音〉（又題〈崔待詔生死冤家〉）、〈西山一窟鬼〉（又題〈一窟鬼癩道人除怪〉）、〈定山三怪〉（又題〈崔衙內白鷂招妖〉）、〈三現身包龍圖斷冤〉、〈萬秀娘仇報山亭兒〉（以上見《警世通言》）等」[9]。不能說這些論斷沒有一定根據，因為他們是「依據《醉翁談錄》、《也是園書目》、《述古堂書目》等文獻對宋元小說話本的記載，再與明人刻印的有關作品相互參證」得出來的結論；也不能說這樣表述沒有道理，因為上列小說進一步斷代確有很大的困難，亦為苦衷所在。但假如我們排比這些作品，一個很荒謬的現象就會呈

[9]　袁行霈主編《中國文學史》第三卷，高等教育出版社，1999 年。

現在我們的面前，那就是，其中的作品有的古樸、簡明，描寫相對粗糙，故事結構相對簡單，而有的作品有著細緻流暢的文字描寫，有著細密曲折的故事結構，其中的差異，並不是文字風格的而是基本形態的。

再比如，就話本的體制而言，一般是這樣敘述的，仍以袁行霈主編的《中國文學史》為例：「宋元小說話本有一定的體制。其文本大體由入話（頭回）、正話、結尾幾個部分構成。入話是小說的開端部分，它有時以一首或若干首詩詞『起興』，說風景，道名勝，往往與故事發生的地點相聯繫，或與故事的主人公相關聯；有時先以一首詩點出故事題旨，然後敘述一個與此題旨相關的小故事，其行話是『權作個得勝頭回』，實則這個小故事與將要細述的故事有著某種類比關係。顯然，入話的設置，乃是說話藝人為安穩入座聽眾、等候遲到者的一種特意安排，也含有引導聽眾領會『話意』的動機。正話，則是話本的主體，情節曲折，細節豐富，人物形象鮮明突出。正話之後，往往以一首詩總結故事主題，或以『話本說徹，權作散場』之類套話作結。」

表面上看，這種三段的說明入情入理，但認真分析一下就會發現，這是歸納總結了現存宋元明三代的話本資料後得出的結論，是一種東拼西湊的歸納，並不符合資料引用的同一原則。比如在上文所講的「比較可靠的宋元小說話本」中就找不到「正話」字樣，也根本無法弄清「入話」和「頭回」之間的關係，支援上述說法的例證其實大多數是明代的擬話本。假如聯想到從宋金雜劇到元雜劇，從南戲到明清傳奇在體制上的巨大差異及其因襲變化，我們還能容忍說話這種說唱形式從宋代到明代幾百年不變的混沌敘述嗎？

　　不可否認，傳統的目錄文獻學和考據學的方法對於宋代小說的研究作出過重大的貢獻。但是傳統的目錄和考據學對於宋元話本的研究也有一定的局限性，那就是，他們沒有把宋代的說話當成綜合演出的伎藝來看待，而是更多地站在文學的立場上加以審視。他們承認故事的本事或情節具有累積性和變異性，但無視或忽視伎藝形態和演出程式也具有累積性和變異性。他們排斥短小的「嘲戲綺語」、「花衢記錄」、「閨房賢淑」，「花判公案」等是小說話本，只認定長篇，長篇中又只認定有著錄或有明確話本程式的是宋元話本，還排斥傳統題材改編的話本是宋元話本，流風所及，即使 1941 年《醉翁談錄》在日本發現，也只承認它是「話本參考資料」。既然將相當部分的話本排斥在研究視野之外，當然研究的結論也就帶有缺損。隨著宋代話本研究的深入，不少學者漸漸發現明人提供的研究平臺並不可靠，於是開始運用文獻考據學的辦法，一篇一篇加以排除。大半個世紀以來，在梳理現存宋代話本小說的研究中基本採用的是減法：胡士瑩《話本小說概論》在「現存的宋人話本」中舉了「〈碾玉觀音〉等四十種」，而上引袁行霈主編的《中國文學史》將「可靠的的宋元小說話本」加在一起敘述，才不過十幾種。章培恒、駱玉明主編的《中國文學史》乾脆說：「以前認為是宋代話本的，今天看來基本靠不住」[10]。儘管學者們辨偽工作取得了令人敬佩的成績，但由於是一篇一篇的甄別，並未對話本小說總體形態進行斷代的明確研究，仍然出現了上述混雜的尷尬現象，也由於缺乏總體的定性和整合，缺乏明確的伎藝形態和文體形態的界定，便產

[10] 章培恒、駱玉明主編的《中國文學史》第六編「元代文學」，復旦大學出版社，1997 年版。

生了雖然宋代的話本一篇一篇被懷疑被否定，但對於宋人小說體制的原有結論仍然被襲用著的情況。

　　傳統的目錄學和考據學在小說話本的研究中是不應該被冷落的，而且將繼續發揮其不可替代的作用，但我們難道不應該引入一些新的方法和路徑以改變在宋元話本小說研究中的混沌嗎？

第七章 論宋人小說伎藝的題材選擇和加工

一、宋代小說伎藝的題材來源

　　按照一般人的理解，宋人小說伎藝講的是故事，故事來源於話本，話本的創作者是書會才人。但實際上，在宋代的小說伎藝中，傳統的文言筆記小說和雜著才是故事的主要來源，當時是否有供閱讀用的話本，書會才人是否參與了話本的創作都是很可懷疑的事情。

　　《綠窗新話》向來被公認為是宋代說話伎藝人的重要參考書，假如我們分析其中故事的取材來源，就會對於宋代小說伎藝中故事題材的來源和分佈有一個宏觀的把握。下面是《綠窗新話》154篇故事的來源統計[1]：

故事題目	故事來源	故事來源統計
〈劉阮遇天臺仙女〉	《齊諧記》	1
〈裴航遇藍橋雲英〉、〈封陟拒上元夫人〉、〈德璘娶洞庭韋女〉	《傳奇》	3

[1] 《綠窗新話》中的故事出處雖然有所注明，但比較混亂。有張冠李戴，實出於此而注於彼者；有未注明出處，而實有出處者；有注於此而實源出多家者。此處以1957年古典文學出版社周夷校補本原書注明的出處為主要依據。

篇目	出處	數量
〈錢忠娶吳江仙女〉、〈張俞驪山遇太真〉、〈楊貴妃私安祿山〉、〈周簿切脈娶孫氏〉、〈王幼玉慕戀柳富〉、〈曹縣令朱氏奪權〉、〈譚意歌教張氏子〉、〈越州女姿色冠代〉	《青瑣高議》、《青瑣高議》別集、《續青瑣高議》	8
〈任生娶天上書仙〉、〈謝生娶江中水仙〉、〈杜牧之覷張好好〉、〈越娘因詩句動心〉、〈崔徽私會裴敬中〉、〈王仙客得到無雙〉、〈沈真真歸鄭還古〉、〈灼灼染淚寄裴質〉、〈陸郎中媚娘爭寵〉、〈馮燕殺主將之妻〉、〈趙象慕非煙捨秦〉、〈崔寶羨薛瓊彈箏〉	《麗情集》	12
〈崔生遇玉巵娘子〉	《玄怪錄》	1
〈星女配姚御史兒〉、〈韋卿娶華陰神女〉、〈張倩女離魂奔婿〉	《異聞錄》	3
〈邢鳳遇西湖水仙〉	《博異志》	1
〈王軒苧蘿逢仙女〉	《翰府名談》	2
〈柳毅娶洞庭龍女〉	《柳毅傳》	1
〈金彥遊春遇會娘〉	《剗玉小說》	1
〈張銑遊春得佳偶〉	《湖湘近事》	1
〈崔護覓水逢女子〉	《本事詩》	3
〈楊生私通孫玉娘〉、〈伴喜私犯張禪娘〉、〈陳吉私犯熊小娘〉	《聞見錄》	3
〈楚娘矜姿色悔嫁〉	《可怪集》	1
〈趙飛燕私通赤鳳〉、〈漢成帝服謹恤膠〉	《趙飛燕外傳》	2
〈秦太后私通嫪毒〉	《史記·呂不韋傳》	1
〈李少婦私通封師〉	《江都野錄》	1
〈楊師純跳舟結好楊端臣密會舊姬〉、〈晏元子娶回原寵〉、〈江致和喜到蓬宮〉、〈張子野潛登池閣〉、〈張子野謝媚卿〉、〈盼盼陳詞媚涪翁〉、〈柳耆卿因詞得妓〉、〈聶勝瓊事李公妻〉、〈點酥娘精神善對〉、〈趙才卿點慧敏詞〉、〈翠鬟以玉篦結主〉、〈任昉以木刀誑妓〉、〈張才翁欲動太守〉、〈柳耆卿欲見孫相〉、〈張公嫌李氏醜容〉、〈劉叡喜楊娥杖鼓〉	《古今詞話》	16

〈嚴武甃乃父之妾〉、〈柳家婢不事牙郎〉、〈譚銖譏人偏重色〉、〈李令妻幹歸評事〉、〈韋中丞女舞拓枝〉	《雲溪友議》	5
〈玉簫再生為韋妾〉	《隋唐遺史》	1
〈韓夫人題葉成親〉	張碩《流紅記》	1
〈章導與梁楚雙戀〉	《南楚新聞》	1
〈沙吒利奪韓翊妻〉	《異志》	1
〈陶奉使犯驛卒女〉	《玉壺清話》	1
〈唐明皇咽助情花〉	《天寶遺事》	1
〈袁寶兒最多憨態〉、〈吳絳仙蛾綠畫眉〉	《南部煙花記》	2
〈楊愛愛不嫁後夫〉	蘇子美文	1
〈鄭都知蘊藉巧談〉	《北裏志》	1
〈王凝妻守節斷臂〉	《五代史》	1
〈蔡文姬博學知音〉	《漢書‧列女傳》	1
〈張建封家姬吟詩〉	《麗媚記》	1
〈鄭康成家婢引詩〉	《啓顏錄》	1
〈薛濤妓滑稽改令〉、〈史君實贈尼還俗〉	《記異錄》	2
〈黨家姬不識雪景〉	《湘江近事》	1
〈宋玉辯己不好色〉	《文選》	1
〈崔女怨盧郎年記〉	《南部新書》	1
〈陳處士暫寄師叔〉、〈韓妓與諸生淫雜〉	《江南野錄》	2
〈李大監傳語縣君〉	《荊湖近事》	1
〈卻要燃燭照四子〉	《三水小牘》	1
〈鄭小娘遇賊赴江〉、〈李福虛脅溺一嫗〉	《玉泉子》	2
〈蘇東坡攜妓參禪〉	《冷齋夜話》	1
〈陳沆嘲道士啖肉〉	《南唐近事》	1
〈蔣氏嘲和尚戒酒〉	《詩史》	1
〈明皇愛花奴羯鼓〉	《羯鼓錄》	1
〈薛嵩重紅線撥阮〉	《甘澤謠》	1

〈朝雲為老嫗吹篪〉	《洛陽伽藍紀》	1
〈李生悟盧妓箜篌〉	《逸史》	1
〈文君窺長卿撫琴〉	《史記‧司馬相如傳》	1
〈錢起詠湘靈鼓瑟〉	《詩話》	1
〈楊妃竊寧王玉笛〉	《詩話總龜》	1
〈蕭史教弄玉吹簫〉	《列仙傳》	2
〈沈翹翹善敲方響〉、〈張紅紅善記拍板〉、〈麻奴服將軍觱篥〉、〈永新娘最號善歌〉	《樂府雜錄》	4
〈秦少游文弔鑄鍾〉	秦少游文	1
〈虜騎感劉琨胡笳〉	《晉書‧劉琨傳》	1
〈盛小聚最號善歌〉	《古今詩話》	1
〈韓娥有繞梁之聲〉	《博物志》	1
〈楊貴妃舞霓裳曲〉、〈虢夫人自有美豔〉	《楊妃外傳》	2
〈蜀宮妓舞搖頭令〉	《北夢瑣言》	1
〈浙東舞女如芙蓉〉、〈薛瑤英香肌絕妙〉	《杜陽雜編》	2
〈薛靈芸容貌絕世〉、〈越國美人如神仙〉	《拾遺記》	2
〈楚蓮香國色無雙〉	《聞中新錄》	1
〈壽陽主梅花妝額〉	《北戶錄》	1
〈茂英兒年少風流〉	《盧氏雜記》	1
〈王子高遇芙蓉仙〉、〈賢雞君遇西真仙〉、〈陳純會玉源夫人〉、〈永娘配翠雲洞仙〉、〈韋生遇後土夫人〉、〈劉卿遇康皇廟女〉、〈郭華買脂慕紛郎〉、〈張公子遇崔鶯鶯〉、〈張浩私通李鶯鶯〉、〈華春娘通徐君亮〉、〈何會娘通張彥卿〉、〈王尹判道士犯奸〉、〈蘇守判和尚犯奸〉、〈碧桃屬意秦少游〉、〈秦少游滅燭偷歡〉、〈薛媛圖形寄楚材〉、〈孟麗娘愛慕蔣苿〉、〈崔娘至死為柳妻〉、〈謝真真識韓貞卿〉、〈楊生共秀奴同遊〉、〈崔郊甫因詩得婢〉、〈李娃使鄭子登科〉、〈倩桃諫寇公節用〉、〈張住住不負正婚〉、〈姚玉京持志割耳〉、〈歌者婦拒奸斷頸〉、		未注出處 36

〈曹大家高才著史〉、〈徐令女干陳太師〉、〈楚兒遭郭鍛鞭打〉、〈白公聽商婦琵琶〉、〈白樂天辯華原磬〉、〈蚩尤畏黃帝鼓角〉、〈王喬遇浮丘吹笙〉、〈秦青有遏雲之音〉、〈康居國女舞胡旋〉、〈麗娟娘玉膚柔軟〉		未注出處 36

　　這個表告訴我們，《綠窗新話》的故事題材主要源自於唐宋的文言小說及其它類型的筆記，也有少量的正史、雜傳、方志、詩話、詞話、別集、總集等。雖然原有 26 篇未注明出處，但經過周夷和後來學者的努力，大部分得到了解決，落實了出處，它們也大都出自於筆記雜俎。稍後的《醉翁談錄》中的故事題材，原書沒有注明出處，但其來源與《綠窗新話》相同，也大都源自於唐宋的文言小說及其它類型的筆記。

二、宋代小說伎藝的題材選擇

　　假如我們對於《綠窗新話》的故事來源進一步分析還會發現，《綠窗新話》在題材的選擇上是有一些規律可尋的。

　　首先，它非常重視現當代故事題材的選擇。作為專門輯錄男女情愛風月故事的書籍，《綠窗新話》收錄的範圍相當廣泛，它上自《史記》、《列女傳》、《博物志》，下迄《剡玉小說》、《異聞錄》、《古今詞話》，幾乎涵蓋了上千年的風月戀愛故事。可是，再尋究下去就會發現，它關注的目光越來越向現當代傾斜。若以故事的創作年代劃分，那麼，在 154 篇中，唐五代及之前總共才 83 篇，而宋代有 70 餘篇之多。唐五代和宋代的篇目雖然差不多相侔，但《青瑣

高議》選了 8 篇,《麗情集》選了 12 篇。《古今詞話》選了 16 篇[2],如此集中的選錄是前代所沒有的。我們可以把這個選錄現象看作是皇都風月主人個人的審美趨向,也可以看作是當時說話伎藝演出實際的一種反映,更可以看作是當時市井觀眾對於小說伎藝的美學趣味和價值趨向的選擇。我們單看《醉翁談錄》「夫小說者,雖為末學,尤務多聞。非庸常淺識之流,有博覽該通之理。幼習《太平廣記》,長功歷代史書。煙粉奇傳,素蘊胸次之間;風月須知,只在唇吻之上」的話,很容易產生誤解,以為宋代小說伎藝是古典的,題材可能大多是舊聞,但《綠窗新話》故事題材的排比說明,所謂「尤務多聞」,「無有不覽」云云,只是強調小說伎藝要有堅實的知識基礎,要熟悉前代故事,實際的演出卻是以當代的新聞和故事為主的。這大概是在眾多說話伎藝中,小說伎藝迥然與眾不同的地方,這既是小說伎藝內容上的特點,也是它當時深受市井歡迎的原因。

其次,它重視那些具有詩詞唱酬情節的故事。《綠窗新話》從詩話、詞話、本事詩中取得的故事佔有特殊的位置,合計 20 餘篇以上。其中《本事詩》3 篇,《古今詞話》竟然達 16 篇,是選錄最多的。在其他選編的故事中,有詩詞唱酬情節的故事也占了大多數,即以前 10 篇故事論,除去開首的〈劉阮遇天臺女仙〉及結末的〈星女配姚御史兒〉沒有詩詞外,〈裴航遇藍橋雲英〉、〈王子高遇芙蓉仙〉、〈賢雞君遇西真仙〉、〈封陟拒上元夫人〉、〈陳純會玉源夫人〉、〈任生娶天上書仙〉、〈謝生娶江中水仙〉、〈崔生遇玉卮娘子〉都有詩詞唱酬情節。再有就是,《綠窗新話》所選故事並

[2] 這裏的統計,依據的是原書注明的出處,如果按照實際的出處計算,選自《青瑣高議》、《麗情集》、《古今詞話》的故事當更多。

非完璧，而是一個節略本，但只要是其中包含詩詞，往往就予以留存。有的故事節略得面目全非，甚至只存有韻文部分。比如〈謝真真識韓貞卿〉就只保留了歌詞，而將故事情節全部省略。《綠窗新話》對於有詩詞情節故事的特別青睞，反映了詩詞在說話伎藝中的重要性，說明了詩詞是伎藝的有機組成部分，是說話伎藝人著重注意的對象。《醉翁談錄》說「曰得詞，念得詩，說得話，使得砌」[3]，這既是對於說話人伎藝的要求，也是對小說伎藝內容的重要表述。從《古今詞話》在選遍的故事中獨佔鰲頭來看，詞在宋朝的話本小說中大概在使用上更為時髦，較之其他韻文佔有更特殊的位置。葉德均先生在其《宋元明講唱文學》中認為宋代話本小說中的韻文開始時採用的是詞調[4]，觀點雖然可以商榷，卻有一定的合理性。

最後是，《綠窗新話》雖然收錄的主要是敘事的話本故事，但也收錄有無情節的逸事、典故、趣聞和詩詞名句。從它們都冠以敘事性的題目來看，小說伎藝確實是以敘事來吸引人，以敘事作為其特色，以敘事作為其發展趨向的。但是從它收錄非故事的節目來看，宋代小說伎藝是綜合性的，不完全是故事的，仍尚具有俳優雜戲的特點。

[3] 羅燁《醉翁談錄》甲集卷一「小說開闢」。古典文學出版社，1956 年出版。
[4] 葉德均《宋元明講唱文學》二「樂曲系的講唱文學」，上雜出版社，1953 年版。第 8 頁。

三、宋代小說伎藝的題材加工

　　要把原來供閱讀用的文本搬上舞臺進行伎藝演出，僅僅選錄出來是不夠的，必須對它進行必要地加工。宋人是怎樣做這一工作的呢？《綠窗新話》雖然提供了故事的來源和提要，但由於過分簡略，「甚至前言不搭後語」（周夷校補語，見古典文學出版社出版《綠窗新話》卷上「王幼玉慕戀柳富」條，第 82 頁），我們很難利用它來窺見當日說話人對於故事的加工；稍後的《醉翁談錄》不同了，它是宋代說書人的專書[5]，它的〈小說引子〉、〈小說開闢〉是說話伎藝的致語，後面的小說資料當是供說話人演出的話本。雖然我們有理由對它是否忠實圓滿地反映了小說現場演出的實際提出懷疑，有時明顯感到它對於文本的刪削也太過了，但它除了刪削，還有加工，改動，潤色，基本上提供了小說伎藝人對於原有故事進行加工的線索。我們用唐代李朝威《柳毅傳》和羅燁《醉翁談錄》收錄的〈柳毅傳書遇洞庭水仙女〉為例加以說明。下面是《醉翁談錄》中的〈柳毅傳書遇洞庭水仙女〉：

> 柳毅應舉不第，將歸湘濱。因過涇陽，見一婦人牧羊。毅怪而視之，乃殊色也。然而眉臉不舒，凝聽翔立，若有所待。毅問曰：「子何苦而自辱如此？」婦始笑而謝，終泣而對曰：「妾，洞庭龍君小女也。嫁與涇川次子，為婢妾所惑，日以厭薄。乃訴於舅姑；舅姑愛其子，又復得罪，乃毀黜至此。」

5　注：頗有人懷疑《醉翁談錄》為元代刻本，理由是書中〈吳氏寄夫歌〉和〈王氏詩回吳上舍〉中的兩位女性皆為元人。李劍國在《宋代志怪傳奇敘錄》中予以辨證，認為「以二女為元人實是明人的誤斷」，「記事中提到太學、齋、上舍，全是宋代國學制度，與元無涉」。所見甚是。

言訖流涕，悲不自勝。又曰：「洞庭於茲相遠，信耗莫通，聞君將還鄉，甚近洞庭，欲以尺書，寄託侍者。未卜可乎？」毅曰：「吾，義夫也。聞子之說，恨不奮飛。然而洞庭深水，吾行塵間，若何可致？恐不相達，致負誠託，子有何術教我？」女曰：「負戴珍重，若獲回耗，雖死必謝！洞庭之陰，有大橘樹，鄉人號為『社橘』。君到，當解去纖帶，束以他物，然後擊樹三發，當有應者。因隨其去，無有礙矣。」毅曰：「敬聞命矣。」女遂於襦帶間解書授毅。毅乃置書囊中，因復問曰：「子之牧羊，何所用哉？」女曰：「非羊也，雨工也。」「何為雨工？」「雷霆之類也。」毅因視之，皆矯顧怒步，飲齕甚異。毅又曰：「吾為使者，子若歸洞庭，幸勿相避。」女笑曰：「寧敢相避，當如親戚耳。」言訖，別去。不數步，回望，女與羊，皆不見。

月餘，歸到家鄉，乃訪洞庭。洞庭之陰，果有橘社。遂易帶向樹，以物三擊。俄有武夫出於波間，再拜請曰：「貴客將至，有何所言？」毅曰：「求見大王。」夫揭水指路，引毅以進。謂毅曰：「當閉目，數息可得達矣。」毅如其言，遂至其宮。

但見千門萬戶，奇草珍木，無所不有。夫曰：「此靈虛殿也。」毅諦視之，凡人世珍寶，皆備於此。須臾，宮門闢辟，景從雲合，見一人，披紫衣，執青圭。望毅而請相見。毅拜，君亦答拜，坐於靈虛殿。謂毅曰：「水府幽深，寡人暗昧，重荷夫子遠來，將有為乎？」毅曰：「毅，大王之鄉人。昔因下第，閒遊至涇川，見大王愛女牧羊於野，風鬟雨鬢，所不忍視。毅因問之。即謂毅曰：『為夫所薄，舅姑不念，以至

於此。』遂託書於毅。令毅來此。」因取書進。洞庭君覽畢，
以袖掩面而泣曰：「老夫之罪，不謹鑒聽，使孺弱受害。公，
乃陌上人也，而能憫之，何敢負德！」良久，左右皆流涕。
宮中聞之，亦皆慟哭。君令左右疾告宮中：「無使有聲，恐
為錢塘所知。」毅問：「錢塘何人？」君曰：「寡人愛弟。昔
為錢塘長，勇猛過人。昔堯遭洪水，乃此子怒耳。」言未畢，
大聲忽發，若天坼地裂，宮殿擺簸，雲煙沸湧。俄有赤龍，
長萬餘尺，電目血舌，朱鱗火鬣，雷霆繞身，雨雹皆下，乃
擘天飛去。毅恐仆地。君親起扶之曰：「無懼，無懼，固不
為害。」

俄而祥風慶雲，幢節玲瓏，簫韶備奏。紅妝千萬，語笑熙熙。
中有一人，自然娥眉，明璫滿身，綃縠參差。毅視之，即前
所寄書人也。若喜若悲，零淚如絲。須臾，入於宮中。君笑
謂毅曰：「涇水之囚人至矣。」

有頃，君與毅飲食。有一人，披紫裳，執青圭，貌聳神溢，
立於君側。君謂毅曰：「此錢塘也。」毅起，趨拜。錢塘亦
盡禮相接，謂毅曰：「女侄不幸，為頑童所辱。賴明君子信
義昭彰，致達遠冤。不然，終抱恨於涇陵而不聞也。餉德懷
恩，不渝心。」毅辭謝，唯唯。錢塘乃告君曰：「茲以辰發
靈虛，已至涇陽，午戰於彼，未還於此。君曰：「所傷何？」
曰：「六十萬。」「害稼乎？」曰：「八百里。」君曰：「無情
郎安在？」曰：「食之矣。」

乃宴毅於碧雲宮。會九戚，張廣樂，贈毅珠璧，堆積坐側。
錢塘曰：「猛石可裂不可卷，義士可殺不可辱。愚有衷情，
一陳於公。可則俱逸雲霄，否則皆遺糞壤。涇陽嫠妻，則洞

庭君之愛女。不幸見辱於匪人。今則絕矣。將欲求託高誼，世為親賓。」毅曰：「始聞跨九州，催五嶽，洩其憤怒；斷金鎖，折玉柱，赴其急難。其剛決明直，無如君者。奈何不以其道，以威加人？且毅之質，不足以藏王一甲之間，然而敢以不伏之心，勝王不道之氣，則毅之死，猶不死也。」錢塘逡巡致謝曰：「詞述狂狷，唐突高明。幸君子不以此為嫌。」宴罷，辭別而去。夫人泣謝。毅出達岸，見從人十餘，擔囊隨後，至其家而辭去。

毅因適廣陵寶肆，鬻其所得。萬未發一，財已盈兆。富盛莫比。後娶張氏，歲餘，張氏亡。又娶韓氏，數月，韓氏亡。徙居金陵，娶盧氏女。居月餘，毅因晚晴入戶，視盧氏女，顏貌甚類龍女，而逸豔丰姿又過之。經歲餘，生二子，毅益重之。一日，妻乃秋飾煥服，召毅於廉室之間，笑謂毅曰：「君還記昔日乎？」毅曰：「素非姻好，何為記憶？」妻曰：「余即洞庭君女也。涇之上辱，君能救之。此時誓心，永以為好。自錢塘季父論請不從，辜負宿心，悵怏成疾。父母欲嫁於濯錦小兒。妾閉戶剪髮，以明無意。值君子累娶繼謝，不意今日得奉閨房。始不言者，以君無重色之心；今此言之，察君有愛子之意。勿以他類，遂為無心。龍壽萬歲，今與君同之。」

開元中，上方屬意於神仙之事，精索道術。毅不自安，遂與妻歸於洞庭，莫知其跡。

　　與《柳毅傳》相比照，〈柳毅傳書遇洞庭水仙女〉的加工體現在四個方面。

首先是題目。《醉翁談錄》將原題《柳毅傳》改為〈柳毅傳書遇洞庭水仙女〉。這種改動鮮明地突出了伎藝色彩——概括敘事內容，以敘事情節的傳奇性聳動觀眾。伎藝人要靠題目招惹吸引聽眾呀。宋人將文言小說帶有傳記色彩的題目改成敘述色彩濃厚的題目，並且變成規整的七字句，首見於北宋劉斧的《青瑣高議》。對此，魯迅先生有過很精闢的說明：「因疑汴京說話標題，題材或疑如是，習俗浸染，乃及文章」（《中國小說史略》第十三篇「宋元之擬話本」）。這個習俗當然指的是說話伎藝。皇都風月主人編的《綠窗新話》就是一律的七字句，用動態的情節題目取代原有的呆板的人名地名題目。但是，從《醉翁談錄》和後來的話本小說題目來看，這種改動只表示一種趨勢，並不是千篇一律，成為定規的。

其次是審美理想和趣味的轉變。《柳毅傳》是唐代李朝威的作品，他創作《柳毅傳》的本意大概並不在柳毅和龍女的愛情故事，而是表達了他對於俠肝義膽的人格精神的崇拜。他說：「人，裸蟲也，移信鱗蟲。洞庭含納大直，錢塘磊落，宜有承焉」。「予義之，為斯文」[6]。由於唐代上層社會又崇尚神仙，所以作品在歌頌儒家忠信勇毅品格時又籠罩著濃厚的神仙氛圍。宋朝的時代精神發生了變化，對於這篇作品的解讀也就不同，雖然柳毅的故事被放在「神仙嘉會」的專案下，但儒家的精神和神仙的氣氛顯然被沖淡，關注的焦點則完全放在了柳毅和龍女的戀愛故事上，強調的是神仙間的愛情奇遇，突出的是柳毅和龍女愛情的曲折和神奇。

再其次是敘事結構上的變化。小說伎藝與文言傳奇不同，文言傳奇的載體是文字語言，是供閱讀的。它可以慢慢看，反覆看，結

6　《太平廣記》卷第四百一十九，中華書局，1982 年版。

構自然可以盤根錯節，繁複交錯。小說伎藝是說唱藝術，它的媒介載體是聲音，是時間的藝術，稍縱即逝，所以故事的結構相對需要單純，流暢，旁生枝葉不能過於繁複。〈柳毅傳書遇洞庭水仙女〉的結構顯然較之《柳毅傳》清淨了許多，像太陽道士講火經，龍女還宮後的盛大歌舞，柳毅與表弟薛嘏的會面的情節都被刪削了。它們之所以被刪削，不能完全歸之於審美理想和趣味的變化，而是因為敘事形態發生了變化。比如錢塘君、洞庭君、柳毅的歌詞對於小說伎藝的演出本是出色出彩之處，但是由於是旁生枝節就被割捨了。

最後是，語言被加工得更符合於宋時的口語。像「蛾臉不舒」被改成「眉臉不舒」；「若有所伺」被改成「若有所待」；「毅詰之曰」被改成「毅問曰」；「宮門閃辟」被改成「宮門閃開」等等，就顯然是出自於時代的語言變化。

以上以《柳毅傳》為例，探討了《醉翁談錄》中宋代小說伎藝對於前代故事進行加工的特點。由於《醉翁談錄》裏的故事各個不同，加工當然也會有所差別。比如對於當代作品，由於處於同一時代，在審美趣味上比較一致，在語言的使用上更為接近，加工相對會簡易些。但是，在由閱讀形態向聽說形態轉變的加工上，小說伎藝在對待前代和當代的作品上基本是一致的。

四、誰是題材的選擇和加工者

目前學術界一致認為《綠窗新話》和《醉翁談錄》是當日說話伎藝的參考書，也就是說，它們的編撰並不是為了一般人的閱讀，

而是與說話伎藝相聯繫：為了向社會展示說話伎藝話本的現狀並為說話人提供說話伎藝的相關素材。

那麼誰是這些說話伎藝素材題材的選擇和加工者呢？我們這裏無意討論皇都風月主人和羅燁的身世身份，我們想說明的是，在宋代社會，文人不屑於寫小說伎藝，也不會屑於作這種說話伎藝題材的選擇和加工的工作，因為宋代的社會還沒有形成如同後來元代社會給於文人的那種條件。我們在文獻中也沒有見到宋代文人創作或加工說話話本的有關記載。

這些小說題材的選擇和加工只能由小說伎藝人來承擔。因為故事題材的選擇取決於市場，取決於伎藝人的趣味。脫離了說話伎藝，別人沒辦法越俎代庖；而一旦有了故事文本，將其轉換為講說的伎藝，就宏觀整合來說，技術含量並不很高，不像是戲劇演出來源於故事文本，還需要唱念做打的綜合，需要音樂和唱詞的配合，需要結構場次的安排等，需要專業人才才能創作劇本。故事轉換成說話，伎藝人完全可以自己做。而從「冷淡處提掇得有家數，熱鬧處敷衍得越久長」的技巧細處而言，不是熟諳此道的伎藝人又無法措手。因此，在宋代，小說題材的選擇和加工主要是由伎藝人本身來完成的。《醉翁談錄》中「小說引子」有言：「編成風月三千卷，散與知音論古今」。那編者不是別人，正是小說伎藝人自己！

小說伎藝人是具備相關的素質的：就文本的選擇而言，誠如《醉翁談錄》所言：「夫小說者，雖為末學，尤務多聞。非庸常淺識之流，有博覽該通之理。幼習《太平廣記》，長功歷代史書。煙粉奇傳，素蘊胸次之間；風月須知，只在唇吻之上。《夷堅志》無有不覽，《琇瑩集》所載皆通。動哨、中哨，莫非《東山笑林》；引倬、底倬須還《綠窗新話》。論才詞有蘇黃佳句；說古詩是李杜韓柳篇

章」。小說伎藝人有著足夠的文學素材底蘊；從說話伎藝的加工而言，「講論處不滯搭，不絮煩；敷演處有規模，有收拾。冷淡處提掇得有家數，熱鬧處敷演得越久長」。伎藝人更是非常熟稔這些技巧。我們現在看《醉翁談錄》中的故事，覺得簡略粗陋，覺得他們的加工並沒有什麼神奇，似乎無可稱道，有的篇目簡直是講演的提綱。實際上，《醉翁談錄》以及《綠窗新話》只是供說話人講說的話本，它與實際的演出還有相當距離。小說伎藝的講說，有時話本可以刪略不必記錄，有時伎藝講說的情況又不是話本文字可以勝任記錄的。在演出的現場，伎藝人講說的疾徐輕重，吞吐陰陽，口角之波俏，眼目之流利，舉斷摸按，插科使砌，微入毫髮的刻畫描寫，筋節處的添油加醋，這些資訊，在專為講說而編輯的話本中很難體現，也不必體現，這也就是《綠窗新話》、《醉翁談錄》全是節略性文本的原因。

　　如果我們確認《綠窗新話》和《醉翁談錄》的故事大都是源自於唐宋的文言小說，而說話伎藝人又是主要的加工者，那麼，與宋代小說伎藝相連繫的故事文本——話本——相關的兩個問題就頗值得研究。其一是宋代小說話本的語言形態問題。向來研究小說話本的人都否定文言形態曾經是話本的存在形式，將它們排除在話本小說之外[7]，但假如我們認可《綠窗新話》和《醉翁談錄》是供說書人參考的話本資料，那麼在中國古代的話本小說史中，文言形態的話本就應該佔有一席之地，就不應該視同棄兒，而應該納入研究的視野之中。其二是有關宋代的話本小說和書會才人的聯繫。許多研究話本小說的學者在談到宋代話本創作的時候，

[7]　參見于天池〈論宋代小說伎藝的文本形態〉，《北京師範大學學報》2005 年 3 期。

往往提到書會才人,「宋元時代有專編戲曲和說唱文學的書會」[8],
在宋代已經「有一支較為固定的創作隊伍——書會才人」(蕭相愷
《宋元小說史》「宋說話伎藝的繁榮及其多元因素」,浙江古籍出
版社,1997 年出版)。這大概並不確切。這是把宋代的書會和元
代的書會混淆在一起論述產生的結果。實際上,書會作為一種歷
史概念,其內涵在不同的歷史時期有著不同的意義。「書會」的名
稱雖然宋代已有,如耐得翁《都城紀勝》稱「書會每一里巷需一
二所」[9]云云,周密在《武林舊事》「諸色伎藝人」條提到書會,
在《齊東野語》中又稱「若今書會所謂謎者」[10]等,但其時書會
的功能和概念比較混雜,並有一個遞嬗的過程。大概北宋時書會
的功能與讀書誦經有關係,類似於現在兼具售書和看書功能的閱
覽室,與瓦舍演出沒有什麼聯繫。到了南宋,書會則與看書誦經
相去漸遠,演變為說唱伎藝人的同業團體,開始與瓦舍伎藝有了
瓜葛。比如周密在《武林舊事》卷六的「諸色伎藝人」條就有「書
會」的記載,以至引起後人關於在宋代已有書會才人創作小說的
猜想,但《武林舊事》在書會條下只標出六人,這六個人當中,
李霜涯是寫賺詞的,李大官人是寫彈詞的,平江週二郎名下注明
是「猢猻」,意思不明。剩下的三個人更是很難判斷是小說伎藝的

8　程毅中《宋元小說研究》第八章「說話與話本」,江蘇古籍出版社,1998 年,
　　242 頁。

9　耐得翁《都城紀勝》「三教外地」條「賭城內外,自有文武兩學,宗學,京
　　學,縣學之外,其餘鄉校,家塾,舍館,書會,每一裏巷須一二所,弦誦
　　之聲,往往相聞。遇大比之歲,間有登第補中舍選者」。(孟元老等《東京
　　夢華錄》(外四種),古典文學出版社,1957 年,第 101 頁。)

10　周密《齊東野語》卷二是「隱語」條「古之所謂廋詞,即今隱語,而俗所
　　謂謎。……若今書會所謂謎者,由吳偉業。」

創作者[11]。胡士瑩《話本小說概論》第二章「宋代的說話」第三節中專門列有「兩宋說話人姓名表」，沒有一個人可以被證明具有書會才人的身份。目前涉及到書會才人的話本小說也沒有一種被確認是宋代的小說。[12]因此，在宋代，書會是否如元代「是編撰話本和劇本的團體」[13]，是否有專門的小說伎藝創作者，乃至他們參與到多大的程度，實際上都是頗為可疑的。

[11] 《武林舊事》卷六「諸色伎藝人」條：「書會：李霜涯作賺絕倫，李大官人譚詞，葉庚，周竹窗，平江週二郎猢猻，賈廿二郎」（孟元老等《東京夢華錄》（外四種），古典文學出版社，1957 年，第 101 頁。）

[12] 目前所知牽扯到書會才人的話本小說有〈簡帖和尚〉、〈白娘子永鎮雷峰塔〉、〈勘皮靴單證二郎神〉、〈陳御史巧勘金釵鈿〉、〈袁尚寶相術動名卿，鄭舍人陰功叨世爵〉、〈贈芝麻識破假形，擷草藥巧諧真偽〉以及百二十回本《水滸傳》等，但它們都是宋代以後的作品。

[13] 胡士瑩《話本小說概論》，中華書局，1980 年出版，第 70 頁。

第八章　應當重視文言形態話本的研究

一、從鄭振鐸先生《劫中得書記》中的一段話說起

　　上個世紀四十年代，鄭振鐸先生在其《劫中得書記》中說：「清平山堂話本所刊話本，不知種數若干。今所見者，以日本內閣文庫藏之三冊為最多。亡友馬隅卿先生嘗於寧波大酉山房殘書堆中，撿獲清平山堂刊《雨窗集》、《欹枕集》（天一閣舊藏）二冊，詫為奇遇。嘗攜以北上。余輩見之，皆欣羨無已。促其印行。此本存〈梅杏爭春〉、〈翡翠軒〉二種，一為話本，其一實為〈嬌紅傳〉、〈剪燈新話〉式之傳奇文。然清平山堂所刊，實不皆為話本。若〈風月相思〉、〈藍橋記〉、〈風月瑞香亭〉均傳奇文。即「三言」所選者，亦不全屬話本；如〈張生彩鸞燈傳〉（《古今小說》）即是一例。綜計所見清平山堂刊小說，並此二種凡有二十九種矣」[1]。

　　鄭振鐸先生的話，代表了現當代研究小說話本的學術界的普遍觀點，那就是：只有白話小說才是話本，而文言形態的小說則不能被認為是話本。這個觀點一直延續到現在，比如程毅中先生的《宋元話本小說研究》、石昌渝先生的《中國小說源流論》乃至曲藝專著倪鍾之的《中國曲藝史》也都將文言形態的話本排除在話本研究之外。

[1] 鄭振鐸《劫中得書記》七「清平山堂話本二種」，上海古典文學出版社，1956年出版。

二、應該承認文言形態話本的存在

其實，在中國話本小說的歷史上，文言形態的小說是被認可為話本的。

比如宋代的《醉翁談錄》是學界公認的話本小說伎藝資料集[2]，前面的〈小說開闢〉、〈小說引子〉是小說伎藝的「致語」，其後面所附的「私情公案」、「煙粉歡合」、「婦人題詠」等等都是淺近的文言，羅燁是把它們作為小說伎藝的整體來看待的。

假如對於《醉翁談錄》中的文言形態小說是否是話本我們還有異議的話，那麼明代人編輯的話本小說中，無論是洪楩編輯的《清平山堂話本》，熊龍峰刊行的四種小說，還是馮夢龍編輯的「三言」，都無例外地認可話本的文言形態，並把它們放進了話本集中。在明人的話本集中，除去鄭振鐸先生所指出的〈風月相思〉、〈藍橋記〉、〈風月瑞香亭〉、〈張生彩鸞燈傳〉等外，還有〈錢舍人題詩燕子樓〉、〈宿香亭張浩遇鶯鶯〉、〈老馮唐直諫漢文帝〉、〈漢李廣世號飛將軍〉、〈李雲吳江救朱蛇〉、〈羊角哀死戰荊軻〉、〈死生交范張雞黍〉、〈川蕭琛貶霸王〉、〈夔關姚卞吊諸葛〉等。

那麼，是不是他們不小心將文言小說誤入進話本集的呢？顯然不是。

因為其一，這些文言傳奇體的小說具有話本小說的分類特徵。話本小說和供閱讀用的文言小說最根本的區別是，前者訴之於聽覺

[2] 頗有人懷疑《醉翁談錄》為元代刻本，理由是書中〈吳氏寄夫歌〉和〈王氏詩回吳上舍〉中的兩位女性皆為元人。李劍國在《宋代志怪傳奇敘錄》中予以辨證，認為「以二女為元人實是明人的誤斷」，「記事中提到太學、齋、上舍，全是宋代國學制度，與元無涉」。所見甚是。

印象，是伎藝的。因為是伎藝的，所以它們具有表演的程式。比如往往以詩詞開端，一般稱為「入話」；正式講說部分，也就是所謂「正話」，夾有大量的韻文，那是為了調整講說節奏，也為了階段性收費有一個明顯的標誌而設置的。結束時有「散場」，明確告知講說伎藝結束。這些程式在閱讀用的文言小說中是贅疣，在話本小說中卻必不可少。明人所編話本集中的文言小說恰恰具備這些特徵。它們在開篇都有所謂的「入話」，結束時也都有所謂的散場詩。符合話本的規範而與傳統的文言小說大相徑庭。

　　其二，這些文言傳奇體的小說流傳有緒，不僅單獨存在，而且還被加工改造，有的還成為白話話本的組成部分。比如《醉翁談錄》中的〈裴航遇雲英於藍橋〉是依據唐人裴鉶《傳奇‧裴航》改編的，在收錄於《清平山堂話本》集時，改名為〈藍橋記〉，文字基本上沒有改動，只是一頭一尾加了所謂的「入話」和散場詩。《清平山堂話本》中的〈風月瑞仙亭〉稍加刪改後，成為兼善堂本《警世通言》中〈俞仲舉題詩遇上皇〉的入話。《醉翁談錄》中的〈紅綃密約張生負李氏娘〉稍加改動成為熊龍峰刊刻小說四種中〈張生彩鸞燈傳〉的入話等等。值得注意的是，這些改造加工並不是簡單地利用其本事，改編其情節，而是全面的移花接木，像同綱同目的生物器官的移植，這說明文言的話本和白話的話本之間有著體制上的一致性。

　　其三，這些文言傳奇體的小說雖然編輯於明代，但存續的年代跨度相當長，有宋代的，有元代的，也有明代的，大約三四百年時間；從編輯的時間來看，從明朝的嘉靖到萬曆乃至天啟，也經過了近百年的時間。在這些時間段落中，社會和學界並沒有對文言小說的話本形態有所異議。尤其是，它們的編輯和加工者都是我們在話

本研究史上的重要的權威人物。如果懷疑他們的眼光有誤，簡直是不可思議的事。

實際上，明清時代，文言的話本和白話的話本在書目著錄上也視同一律，比如《寶文堂書目》、《也是園書目》等書的著錄就並沒有明顯的畛域。

總而言之，淺近的文言形態的小說話本曾經在小說伎藝的話本歷史上存在過，它不是某個時期個別人的心血來潮，也不是某個書坊或編輯者出現失誤將它們誤入話本集中，而是客觀的歷史的產物。

三、為什麼會出現文言話本

可能有人會提出疑義，說話伎藝是一種以市民口語為媒介的表演伎藝，為什麼會出現文言形態的話本呢？對於這個問題的回答，首先要弄清楚什麼是話本。什麼是話本呢？目前學界對於它的詮釋儘管有些分歧，但在說話伎藝的範疇中，認為話本是說話伎藝的文本形態，是與說話伎藝相聯繫的某種文本是有共識的。

早在唐宋說話伎藝形成之前，神州大地上就存在著講說故事的活動。講故事，就需要有講故事的腳本，這個腳本可以是文言小說，可以是史書，可以是賴以講說故事的一切文本。但是它們雖然曾被用來講故事，有過作為說話腳本的用途，但還談不上是話本，因為原本它們不是為了講說故事而存在的。

唐宋時期，尤其是在宋代，社會上開始盛行說話伎藝。說話伎藝的演出，一是需要伎藝人，二是需要伎藝腳本。不排除伎藝人自

己創作說話伎藝小的段子以應付演出的可能性，但由於教養，肯定這些段子的數量和篇幅相當有限；不排除個把文人直接創作說話的腳本以供應伎藝人演出，但在重視文藝，崇尚文化的宋代，肯於操觚的文人較少，作品也不會太多。一般而言，說話伎藝人自己在現成的古往今來的文言著作中尋找題材，自己加工，應對演出是最為直接最為方便的了。由於選擇的底本語言形態大都是淺近的文言，其腳本刪繁就簡後自然也就是文言。由於伎藝人的需求比較大，書坊也就把它們刻印出來。《綠窗新話》、《醉翁談錄》等作品大概就是這樣應運而生的。

　　這樣的文言形態小說算不算話本呢？當然應該算的。首先，它們的出現與以往的存在不同。以往的存在是為了閱讀，而眼下則是為了演出的需要。伎藝人從演出出發，在大量的古今文史著作中把它們篩選出來。突出了它們「春濃花豔佳人膽，月黑風寒壯士心」的特點，突出了現當代的題材，尤其是突出了由大量詩詞歌賦組成的既適宜於伎藝演出又符合觀眾市民趣味的風月故事那一類題材。以《綠窗新話》為例，它從詩話、詞話、本事詩中取得的故事最多，合計20餘篇以上。其中《本事詩》3篇，《古今詞話》竟然達17篇，是選錄最多的。在其他選編的故事中，有詩詞唱酬情節的風月故事也占了大多數，即以前10篇論，除去開首的〈劉阮遇天臺女仙〉及結末的〈星女配姚御史兒〉沒有詩詞外，〈裴航遇藍橋雲英〉、〈王子高遇芙蓉仙〉、〈賢雞君遇西真仙〉、〈封陟拒上元夫人〉、〈陳純會玉源夫人〉、〈任生娶天上書仙〉、〈謝生娶江中水仙〉、〈崔生遇玉巵娘子〉都有詩詞唱酬情節。《綠窗新話》所選故事並非完璧，而是一個節略本，有的故事節略得甚至面目全非。但是只要是其中包含詩詞，往往予以留存。對於有詩詞情節故事的青睞，

反映了詩詞在說話伎藝中的重要性，說明瞭它是伎藝的有機組成部分。其次是題材選擇後又進行了文字的必要加工，不僅體現了市民的審美趣味，方便了演出，也在語言上進行了適當的對譯。我們試比較《醉翁談錄》中的〈柳毅傳書遇洞庭水仙女〉之於《柳毅傳》，〈裴航遇雲英遇藍橋〉之於裴鉶《傳奇》及〈劉阮遇仙女於天臺山〉之於《太平廣記》的相關篇章就一目了然了。許多人在談到《醉翁談錄》對於所選的前代文言小說的關係時只是說「轉述和節錄了一些前人筆記、傳奇小說」云云[3]，其實只要深入對勘就會發現，它們的刪改加工，不是簡單的節錄，不是為了文字的閱讀，而是為了演出需要進行的伎藝性的粗糙加工。加工後，則基本上保持了原作的淺顯的文言形態。《醉翁談錄》對於宋代以前的傳統題材故事的加工是這樣，對於宋代的文言小說題材的加工也是這樣。

　　那麼怎樣解釋在宋代之後依然出現了文言的話本小說呢？這是因為在此之後，說話伎藝人仍然要對於已經存在的文言作品進行改編的緣故。在話本伎藝史上，話本創作落後於伎藝演出，需要由伎藝人對現成的文言小說加工改編是造成文言話本出現的根本原因。

　　按照一般人的理解，宋代的說話伎藝是市民的文藝形式，話本應該是白話才是，怎麼會是文言的呢？那豈不是與演出的實際語言不協調了嗎？這些疑問是有道理的。但這可以從三個方面來解釋。其一，這牽扯到如何理解早期話本的功能。早期的話本創作不是為了讀者閱讀的，而是為了伎藝人演出使用的，類似於伎藝人演出的備課稿。它可以簡單明瞭，可以只是一個大綱性質的文本，演出時

[3] 見劉世德主編《中國古代小說百科全書》「醉翁談錄」條，北京：中國大百科全書出版社，1993 年出版。

再由伎藝人臨場發揮。現存的文言形態的話本正都是粗略的大綱性質的東西。《清平山堂話本》中的〈藍橋記〉就是這樣的一個典型。我們很難想像說話人如果原封不動地照本宣科會吸引聽眾。其次，任何以文字為傳播媒介的話本與以語言為傳播媒介的說話伎藝之間都是有著距離的，不會絕對一致。話本與說話伎藝之間的關係，相當於樂譜之於演奏的關係，有一個詮釋和再現的問題，在實際演出中，任何話本都會有所增刪修飾，甚至發生語體形態的變化，——甚至類似於翻譯——都是可能的。再其次，話本語言在宋元明時期漸進的發展過程中大概受有三個方面因素的影響，一是當代市井語言的直接操控，構成話本語言的本體和方向。二是說話伎藝本身的行業套話習語的發展，構成話本的語言程式和特徵。三就是文本語言的傳統，這是話本語言難以擺脫的母體影響。這三者統一在共同的語言環境當中，有時很難劃清界限。就一般而言，早期的話本既然是出自於說話伎藝人的改編，那麼它不僅在文本的語言形態上接近於原生態的文言小說，而且在伎藝的口語狀態上也較接近於原生態的文言小說。隨著時間的推衍，說話人的講話腳本才會與原生態的文言小說語言形態漸行漸遠，而逐漸與說話伎藝的口語形態口吻畢肖，進一步複雜細膩，篇幅加長，越來越接近於閱讀的文本。但這大概是元代或以後的事情。

　　另外要說明的是，淺顯的文言形態的話本其實與白話話本之間沒有很嚴格的語言界限。宋元明時代的市井白話與文言之間的區別，同現代漢語與文言的區別和鴻溝顯然不可同日而語。如果我們拿文言傳奇體的話本和白話話本的語言做一個比較的話，那麼可以看到，兩者之間在語法和音韻上沒有太大的差別，只是在辭彙上變化稍大些。比如白話稱「道」和「說」，文言稱「曰」等等。在宋

代的市井文化中，用淺近的文言進行文藝演出並非是不可能的事
情。而且所謂文言和白話之間的比較，嚴格的說，應該是同時代的
文言和同時代的白話進行比較，而不能將宋代的文言與明代的白話
進行比較。由於文獻的原因，我們面臨的比較恰恰缺乏嚴格的同一
性。比如，我們現在所看到的話本，大多數只能模糊的斷代，除去
極少數者外，大都是經過明人加工出版的。明人好刪改古書，話本
也難逃此劫。因此我們審視話本，如同考古學者勘探地表時面對的
不是原樣原貌而是被弄亂了的地層，特別是由於語言發展的複雜
性，甄別起來就更加困難。白話話本和文言形態的話本對於說話伎
藝而言，都是文字的形態，都有一個語言轉換的問題，只不過白話
更為直接，更接近講說的實際罷了。

　　白話話本在宋代有沒有可能大量出現？可能性不大。為什麼？
因為宋代的說話是相當普及的伎藝，對於話本的需求不僅急迫，數
量也相當的大。從伎藝人的角度來說，依靠現成的專門的白話話本
根本無法應付急需，而改編已有的的故事（既包括前代的文史故
事，也包括當代的文言筆記所載故事）最為便捷省力，因為演出時
他們不缺「講論處不滯搭，不絮煩；敷演處有規模，有收拾。冷淡
處提掇得有家數，熱鬧處敷演得越久長」[4]的本領。而且，如果白
話話本大量出現的話，必須具備以下條件：比如，說話伎藝人對於
話本不假外求，可以自己創作。從說話伎藝人的本身素質來看，這
幾乎是不可能的事情。是否可以由文人來大量創作呢？這個可能性
也不大，因為宋代的社會文化環境還沒有像元代那麼惡劣，迫使文
人放棄體面斯文去創作這種大眾化的俗文學。那麼書會才人有沒有

[4] 羅燁《醉翁談錄》甲集卷一「小說開闢」。古典文學出版社，1956 年出版。

可能去做呢？許多研究話本的學者認為在宋代已經形成了書會才人的創作隊伍[5]。但實際上可能性也很小。首先，在宋代社會中，書會才人的數目很少，假如我們檢索一下《武林舊事》中說話伎藝人和書會才人隊伍的比例，就可以知道，宋代書會才人的人數是根本應付不了說話市場的需要的。其次，即使在《武林舊事》所著錄的 6 名書會才人中，有創作賺詞、譚詞的作者，有猢猻的編導，卻很難確指誰是說話伎藝的話本創作者[6]。也就是說，操觚話本創作的書會才人少得簡直有些縹緲。在元代社會裏，我們可以認可書會才人在話本的創作上發揮了較大的作用，而且大概從此白話的話本——與演出的實際語言更為接近的話本——佔據了話本主流的地位，但在宋代是否如此，卻很值得懷疑。

　　在話本發展的歷史上，文言形態的話本和白話形態的話本都是話本歷史長河中的成員，而且文言的話本和白話的話本有一個互相消長的過程。大概在宋代，在話本小說興盛的早期，文言話本佔據了主導的地位，文言話本小說的創作者是伎藝人，服務的對象也主要是伎藝人，話本是供演出用的。「煙粉奇傳，素蘊胸次之間；風月須知，只在唇吻之上」[7]，——話本的創作和演出的主體都是伎藝人。隨著說話伎藝向前發展，隨著市民不僅欣賞小說伎藝，更有了直接閱讀話本的興趣，於是與實際演出更為接近的白話話本應運而生，這時話本的創作者在伎藝人之外，可能有了書會才人，可能有了書坊主人，也可能有了一般文人的參與，而且他們日漸擁有更

[5]　參見程毅中《宋元小說研究》第八章「說話與話本」第四節「話本的編寫」。江蘇古籍出版社，1998 年出版。

[6]　見周密《武林舊事》卷六「諸色伎藝人」。古典文學出版社，1957 年出版。

[7]　羅燁《醉翁談錄》甲集卷一「小說開闢」。古典文學出版社，1956 年出版。

多的著作權。話本的服務對象，也不再僅只是伎藝人，而更主要的面對的是市井的讀者了。在這個過程中，作為伎藝演出底本的文言話本漸漸邊緣化，而閱讀用的白話話本逐漸佔據了統治地位。這個變化，幾乎與說話伎藝的衰落和作為案頭文藝形式的話本文學的興起同步發生。

四、應當重視文言話本形態的研究

　　既然文言話本是話本歷史中的一個環節，在話本史的研究中，它本應該佔有合理的位置。但是事實上，從上一個世紀研究話本小說始，它卻形同棄兒，被排斥在話本小說研究的視野之外。推其緣由，大概有兩點：一是話本的研究始於五四新文化運動方興未艾，正值白話文與文言文爭鋒之時，而研究者都是白話文運動的健將，鼓吹大眾通俗文學的先鋒，他們很自然地將區劃白話文與文言文的畛域帶到了話本的研究領域。其二是話本的研究依賴於資料的發現，而話本研究的資料在相當長的時間裏極為欠缺，甚至往往由日本學者發現後再轉販於中國。而且，話本資料的發現與話本發展的歷史順序往往錯位。拿小說話本而言，我們是先知道《今古奇觀》，然後知道「三言」「二拍」。在這之後，《清平山堂話本》是 1929 年影印出來的，《醉翁談錄》是 1941 年影印出來的，《熊龍峰四種小說》是 1957 年才在國內排印出來為人所知，等等。話本發現順序的顛倒和文言話本僅只是摻雜其中，都使我們很容易忽視文言形態話本的存在，難以在話本史中給它以應有的位置。

　　這種忽視顯然給話本史的研究帶來了一些傷害。比如，在宋代的說話伎藝中，對於傳統的故事題材有很多的借鑒和改編，但是在現存的白話話本中我們很難看到這一痕跡，而文言小說話本則提供了這一軌跡。再比如，我們從《醉翁談錄》的「小說開闢」、「小說引子」中可以感受到伎藝人在說話演出中的主體作用，他們不僅「幼習《太平廣記》，長功歷代史書。煙粉奇傳，素蘊胸次之間；風月須知，只在唇吻之上。《夷堅志》無有不覽，《琇瑩集》所載皆通。動哨、中哨，莫非《東山笑林》；引倬、底倬須還《綠窗新話》。」[8]他們既是傳統題材的佔有者，同時又是改編者，所謂「編成風月三千卷，散與知音論古今」[9]的，正是他們自己！文言話本的存在，正好是這種狀態的最好說明。由於我們不承認文言話本的存在，宋代的話本就只剩下白話一種類型，白話話本的創作者是當時的書會才人，而伎藝人只是被動的表演者了。但原始的宋代白話話本存留於何處，提到書會才人的作品是不是宋代的話本卻都頗為可疑。這種忽視，也無法解釋當日在如此少的白話話本狀態下說話伎藝如何能如火如荼。再有，任何一種藝術形式都有一個從粗糙到精緻的發展過程，它的文本形式與原來產生它的母體文本都有一個脫離臍帶的漸進過程，話本伎藝也不會例外。它的體制和語言形態的發展也應有一個發展的過程，但現存白話話本卻很難提供完善的合理的解釋，也很難全面地揭示宋元明以來不同歷史時期話本小說的演變。當然，話本研究史當中的困惑和尷尬的原因不全然都是由此引起，也不能說這一問題得到重視後其他問題就迎刃而解。但既然文言形態話本小說是客觀的一種存在，將文言形態的話本小說引

[8]　羅燁《醉翁談錄》甲集卷一「小說開闢」。古典文學出版社，1956 年出版。
[9]　羅燁《醉翁談錄》甲集卷一「小說引子」。古典文學出版社，1956 年出版。

入到話本史中，聯祖歸宗，續上譜牒，無疑對於我們全面地研究話本史是一種可供參考的選擇。

第九章　最受歡迎的說話伎藝——小說

　　小說是說話中最受歡迎的伎藝。受歡迎的原因，《都城紀勝》的解釋是「蓋小說者能以一朝一代故事頃刻間提破」，即敘事短小精練。但實際恐並不止於此，主要原因還是在於小說多就現實生活汲取題材，內容新奇活潑，更適合和滿足了市民的娛樂趣味。

一、小說伎藝人與小說題材

　　小說在北宋的瓦舍伎藝中尚不十分突出，也似乎沒有靈怪、煙粉、傳奇等的分類。《東京夢華錄》載有演員李慥、楊中立、張十一、徐明、趙世亨、賈九六人，人數甚至還不如講史。小說是在南宋時才在瓦舍伎藝中成為泱泱大國，成為眾多伎藝中最令人生畏的競爭對手。周密《武林舊事》卷六「諸色伎藝人」載有當時小說伎藝人的龐大陣容：

> 蔡和、李公佐、張小四郎、朱修德壽宮、孫奇德壽宮、任辯御前、施珪御前、葉茂御前、方瑞御前、劉和御前、王辯鐵衣親兵、盛顯、王琦、陳良輔、王班直洪、翟四郎升、粥張二、許濟、張黑剔、俞住庵、色頭陳彬、秦洲張顯、酒李一郎、喬宜、王四郎明、王十郎國林、王六郎師古、胡十五郎彬、

故衣毛三、倉張三、棗兒徐榮、徐保義、汪保義、張拍、張訓、沈佺、沈昺、湖水周、爛肝朱、掇條張茂、王三教、徐茂象牙孩兒、王主管、翁彥、嵇元、陳可庵、林茂、夏達、明東、王壽、白思義、史惠英女流

　　共五十三人。其演員之多，不僅在說唱伎藝中是佼佼者，在諸色伎藝人中也首屈一指。其演員中不僅有御前供奉，有德壽宮御前應制，還有鐵衣親兵，說明小說不僅擁有廣大的市民聽眾，在宮庭、在軍隊中，也有廣泛而熱烈的聽眾。

　　小說伎藝的內容，據《醉翁談錄・小說開闢》記載，從題材上分為靈怪、煙粉、傳奇、公案、朴刀、杆棒、妖術、神仙，共八類：

說楊元子、汀州記、崔智韜、李達道、紅蜘蛛、鐵甕兒、水月仙、大槐王、妮子記、鐵車記、葫蘆兒、人虎傳、太平錢、巴蕉扇、八怪國、無鬼論，此乃是靈怪之門庭。言推車鬼、灰骨匣、呼猿洞、鬧寶錄、燕子樓、賀小師、楊舜俞、青腳狼、錯還魂、側金盞、刁六十、斗車兵、錢塘佳夢、錦莊春遊、柳參軍、牛渚亭，此乃為煙粉之總龜。論鶯鶯傳、愛愛詞、張康題壁、錢榆罵海、鴛鴦燈、夜遊湖、紫香囊、徐都尉、惠娘魄偶、王魁負心、桃葉渡、牡丹記、花萼樓、章台柳、卓文君、李亞仙、崔護覓水、唐輔採蓮，此乃為（疑應作「謂」）之傳奇。言石頭孫立、姜女尋夫、憂（疑是「夏」）小十、驢垛兒、大燒燈、商氏兒、三現身、火坎籠、八角井、藥巴子、獨行虎、鐵秤槌、河沙院、戴嗣宗、大朝國寺、聖手二郎，此乃謂之公案。論這大虎頭、李從吉、楊令公、十條龍、青面獸、季鐵鈴、陶鐵僧、賴五郎、聖人虎、王沙馬

海、燕四馬八、此乃為樸刀局段。言這花和尚、武行者、飛
龍記、梅大郎、斗刀樓、攔路虎、高拔釘、徐京落章（疑應
作「草」）、五郎為僧、王溫上邊、狄昭認父，此為桿棒之序
頭。論種叟神記、月井文、金光洞、竹葉舟、黃糧夢、粉合
兒、馬諫議、許岩、四仙斗聖、謝瀧落海，此是神仙之套數。
言西山聶隱娘、村鄰親、嚴師道、千聖姑、皮篋袋、驪山老
母、貝州王則、紅線盜印、醜女報恩，此為妖術之事端。

其中靈怪 16 種，煙粉 16 種，傳奇 17 種，公案 16 種，樸刀
11 種，桿棒 11 種，神仙 14 種，妖術 9 種。合計共 110 種。靈怪，
指山精木魅興妖作怪的傳說，煙粉指人與鬼神的戀愛歡會，傳奇講
的是才子佳人的纏綿傾心，公案講的是事涉訴訟及審理破案的故
事。樸刀桿棒說英雄好漢發跡變泰，妖術神仙寫超人們的特異功
能。這些都是市井傳聞中最受老百姓歡迎，最能引起他們興趣的故
事。除此之外，小說「也說黃巢撥亂天下，也說趙正激惱京師。說
征戰有劉項爭雄，論機謀有孫龐鬥智。新話說張、韓、劉、岳，史
書講晉、宋、齊、梁。三國志諸葛亮雄材，收西夏說狄青大略」（羅
燁《醉翁談錄·小說開闢》），也就是說還涉獵講史和新近發生的爭
戰之事，可以說幾乎無所不說，沒有不能涵蓋的。這些段子，現在
還有部分傳本。比如〈紅白蜘蛛〉，有元刻本殘頁；〈燕子樓〉似即
《警世通言》的〈錢舍人題詩燕子樓〉；〈錢塘佳夢〉附載於明弘治
本《西廂記》中而題做〈錢塘夢〉；〈十條龍〉、〈陶鐵僧〉大約即《警
世通言》中的〈萬秀娘仇報山亭兒〉；〈三現身〉可能即現存的《警
世通言》中的〈三現身包龍圖斷冤〉；〈攔路虎〉可能即《清平山堂
話本》中的〈楊溫攔路虎傳〉。至於〈青面獸〉、〈花和尚〉、〈武行

者〉等都是《水滸傳》人物的名稱，其故事情節似乎即保存在《水滸傳》當中。

二、小說伎藝作品

　　除《醉翁談錄》外，明人晁瑮《寶文堂書目》著錄有 52 種宋人小說[1]，清初藏書家錢曾的《也是園書目》也著錄有 16 種（有些與《寶文堂書目》重複）[2]。不過這些小說名目的傳本大部分都散佚了。現存小說傳本主要見於《京本通俗小說》（殘本，且許多研究者對其真偽提出疑義），明嘉靖年間洪楩刊刻的《六十家小說》（即《清平山堂話本》），萬曆年間熊龍峰刊印的四種小說，以及明末馮夢龍編輯的《喻世明言》、《警世通言》、《醒世恒言》等。這些傳本由於出自於明人之手，大凡經過了刪改潤色，不僅與當時講說的伎藝有所距離，而且與宋代的傳本也可能有較大的距離。不過在故事的基本框架上，在思想主旨及主要的藝術特色上大概不會有大的改變。

　　宋人小說表現了明顯的市井特徵。藝術作品中的主人公破天荒地以市民占了主要的成份。〈碾玉觀音〉中的崔寧是碾玉工人，璩秀秀是裱褙匠的女兒。〈志誠張主管〉的張勝是絨線鋪主管，小夫人是鋪主，〈錯斬崔寧〉裏崔寧是褚家堂賣絲的村民，陳二姐是陳賣糕的女兒，劉貴是小商人。〈萬秀娘仇報山亭兒〉中的萬秀娘是茶坊主的女兒。〈金明池吳清逢愛愛〉中的愛愛是酒店主人的女兒。

[1] 晁瑮《寶文堂書目》，古典文學出版社，1957 年版。
[2] 錢曾《也是園書目》，《增補彙刻書目》，千頃堂石印本。

〈樂小舍拼生覓偶〉中的樂和是雜貨鋪主的兒子。〈沈鳥兒畫眉記〉中七人分別是機戶、箍桶匠，藥材販子，抬轎子的市民，等等。而且故事也按照市民意識和市民價值取向來選擇並展開情節，表達他們的喜怒哀樂和欣賞趣味。唐人傳奇寫愛情，主要是在上層士子與貴族婦女或高等妓女中展開，是郎才婦貌，「為郎憔悴卻羞郎」，「待月西廂下」式的。而宋人小說中的愛情卻在市井市民的兒女中展開，沒有忸怩，很少顧忌，潑辣熱烈，具有強烈的個性色彩，尤其突出體現在女性身上，而這一切又建立在獨立的經濟和生活能力之上，試看〈碾玉觀音〉中崔寧和璩秀秀的結合：

> 秀秀道：「你記得也不記得？」崔寧叉著手，只應得喏。秀秀道：「當日眾人都替你喝采：『好對夫妻！』你怎地到（倒）忘了？」崔寧又則應得喏。秀秀道：「比似只管等待，何不今夜我和你先做夫妻？不知你意下如何？」崔寧道：「豈敢！」秀秀道：「你知道不敢，我叫將起來，教壞了你，你卻如何將我到家中，我明日府裏去說！」崔寧道：「告小娘子：要和崔寧做夫妻不妨；只一件，這裏住不得了。」

唐人傳奇寫豪俠受史傳影響，頗多政治色彩，如〈紅拂傳〉、〈紅線傳〉等；而另一類如吳保安，黃衫客，昆侖奴也多是貴族，偉岸大丈夫，奇男子，其俠重在道義，其情注於倫理。宋人豪俠的主人公卻多是市井遊民，甚至是偷兒，如〈山亭兒〉、〈宋四公大鬧禁魂張〉。像〈宋四公大鬧禁魂張〉中的宋四公、趙正、候興、王秀等偷錢大王玉帶，剪馬觀察衫奘，割滕大尹腰帶，頗有戲弄人生，黑色幽默的味道。其中雖有對達官豪紳的蔑視和奚落，意義卻側重在炫耀偷伎的本身而充滿市井諧趣。在公案方面，唐人傳奇重在官府

的破案，如張鷟的〈朝野僉載〉。重在智慧，重在受害人的堅韌不拔的精神，如李公佐的〈謝小娥傳〉。宋人小說的視野則更多納入了市井細民的辛酸悲哀。崔寧賣絲，只因身帶十五貫錢與受害人所失相符，便被視作不二證據被押赴市曹，行刑示眾。〈沈鳥兒畫眉記〉中七條人命都是因為只值二三兩銀子的畫眉引起，其內容瑣屑卑微，道德淪喪，卻極真實地反映了下層市民的悲慘生活和司法吏治的黑暗，並由此樹立起包拯這樣的理想清官的幻影。靈怪神仙類的宋人小說很少宗教的神聖性，也刪汰了唐人小說中的文人趣味和浪漫幻想，代之以恐怖、暴力、色情和刺激。〈西湖三塔記〉、〈洛陽三怪記〉、〈西山一窟鬼〉等就都是這樣的作品。

宋人小說雖然題材廣泛，但以愛情公案類作品最多，成就也最高。在描寫愛情的作品中，特別突出了青年男女為了婚姻的自由與美滿，可以生，可以死，一情不泯，以鬼相從的追求精神。其中婦女的熱烈、堅定、主動，尤其令人迴腸盪氣。〈碾玉觀音〉、〈鬧樊樓多情周勝仙〉、〈志誠張主管〉是這類作品中成就較高者。〈碾玉觀音〉中璩秀秀是裱褙鋪璩公的女兒，被咸安郡王買作養娘後愛上了碾玉匠崔寧，趁王府失火，她向崔寧主動求愛，後來雙雙逃至潭州安家立業。不久因郭排軍告密，郡王將秀秀抓回處死，秀秀的鬼魂又和崔寧在建康府同居，並懲處了郭排軍。〈鬧樊樓多情周勝仙〉寫周勝仙在金明池畔遇上青年范二郎，二人假借著和賣水人吵架，各自介紹身世。周勝仙父親因范二郎家的門弟太低，不准他們結婚。周勝仙不改初衷，始終不屈。為了范二郎，她死過二次，乃至做了鬼仍要和他相會。〈志誠張主管〉寫年屆花甲的商人的小夫人愛上了店中主管張誠，主動示愛。張誠不敢接受，辭店歸家。後小

夫人涉事自殺，鬼魂仍不能忘情張誠，繼續用情。張誠仍不為所動。後來張誠打聽到小夫人原委底細，小夫人鬼魂才悄然隱去。

公案類小說以〈錯斬崔寧〉、〈簡帖和尚〉成就較高。〈錯斬崔寧〉寫崔寧和陳二姐兩個年輕人被捲入十五貫錢而引起謀殺案中，在昏官的拷打之下，招供，誣服，被判死刑。後來由於兇手偶然自我暴露，才昭雪冤獄。〈簡帖和尚〉寫一個姓洪的和尚，設計謀騙皇甫松的妻子楊氏。他派人送一封匿名簡帖給楊氏。皇甫松果然上當，懷疑妻子的貞節而將她休棄。楊氏走投無路，落入和尚精心安排的圈套。後來真相大白，和尚受到懲處，皇甫夫婦破鏡重圓。公案類小說雖然情節曲折離奇，但其重點是後半部分昭雪的過程，訴訟的過程，案情的本身並不複雜，並且總是被害人屈打成招，形成冤案，最後全依賴於被害一方自己的努力或兇手自我暴露，甚或鬼魂顯靈，冤案才得以解決，這就對官吏的昏聵和草菅人命，對於封建司法制度的罪惡給予了揭露和批判。

宋人小說的本質和靈魂雖然在於故事情節的編織和穿插，靠故事吸引人，但也已經注意到故事的細節與人物性格塑造的辯證關係，像〈簡帖和尚〉的開頭，說裏巷口小茶坊來了個「濃眉毛，大眼睛，蹋鼻子，略綽口」的官人。以後便是這個官人託僧兒送簡帖被皇甫松發現，僧兒告訴皇甫松那官人長相如何如何。待錢大尹審僧兒時，僧兒又提及他的長相。楊氏被休棄住在假姑姑家，見到了那個官人的長相。待到皇甫松在寺廟與妻子和那個官人見面時，皇甫松才看此人長相。前後和尚長相五次重複，簡單明確而又影影綽綽，把一個如鬼如蜮的奸僧的行藏寫得若隱若現而又分外鮮明。〈鬧樊樓多情周勝仙〉中周勝仙與范二郎在茶坊裏邂逅，一見傾心，借買糖水喝並與賣糖水的小販爭吵，巧妙地互相自我介紹：

「原來情色都不由你。那女子在茶坊裏，四目相視，俱各有情。這女孩兒心裏暗暗地喜歡，自思量道：『若是我嫁得一個這般子弟，可知好哩。今日當面挫過，再來那裏去討？』正思量道：『如何著個道理和他說話？問她曾娶妻也不曾？』那跟來女子和奶子，都不知許多事。你道好巧！只聽得外面水桶響。女孩眉頭一縱，計上心來，便叫：『賣水的，你傾些甜蜜蜜的糖水來。』那人傾一盞糖水在銅盂兒裏，遞與那女子。那女子接得在手，才上口一呷，便把那個銅盂兒往空打一丟，便叫：『好好！你卻來暗算我！你道我是兀誰？』那范二聽得道：『我且聽那女子說。』那女孩兒道：『我是曹門裏周大郎的女兒；我的小名叫作勝仙小娘子，年一十八歲，不曾吃人暗算。你今卻來算我！我是不曾嫁的女孩兒。』這范二自思量道：『這言語蹺蹊，分明是說與我聽。』這賣水的道：『告小娘子！小人怎敢暗算！』女孩兒道：『如何不是暗算我？盞子裏有條草。』賣水的道：『也不為利害。』女孩兒道：『你待算我喉嚨，卻恨我爹爹不在家裏。我爹若在家，與你打官司。』奶子在旁邊道：『卻也叵耐這廝！』茶博士見裏面爭吵，走入來道：『賣水的，你去把那水好好挑出來。』對面范二郎道：『他既暗遞於我，我如何不回他？』隨即也叫：『賣水的，傾一盞甜蜜蜜糖水來。』賣水的便傾一盞糖水在手，遞與范二郎。二郎接著盞子，吃一口水，也把盞子往空一丟，大叫起來道：『好好！你這個人真個要暗算人！你道我是兀誰？我哥哥是樊樓開酒店的，喚作范大郎，我便喚作范二郎，年登一十九歲，未曾吃人暗算。我射得好弩，打得好彈，兼我不曾娶渾家。』賣水的道：『你不

是風！是甚意思，說與我知道？指望我與你作媒？你便告到
官司，我是賣水，怎敢暗算人！』范二郎道：『你如何不暗
算？我的盂兒裏，也有一根草葉，』女孩聽得，心裏好歡喜。
茶博士入來，推那賣水的出去。女孩兒起身來道：『俺們回
去休。』看著那賣水的道：『你敢隨我去？』這子弟思量道：
『這話分明是叫我隨他去。』」[3]

　　這一情節把市井小兒女的癡情、機智，表達得淋漓盡致，充滿
著生命的激情和衝擊力。茶坊相會是范二郎和周勝仙二人一腔戀
情，生死相許的起點，也是故事最具喜劇色彩之處。可以想見，當
日說話人維妙維肖地模擬兩人聲口，又同時「使砌」，一定會引起
聽眾很大興趣。

　　與唐代說話相比較，宋人小說無論在故事情節的組織上還是人
物性格的塑造上都有了長足的進步。在語言的形態上，宋人用淺近
白話寫的小說看不到翻譯佛經語體影響的痕跡，無論是對話還是敘
述，都採用了活潑的市井語言。俗語和套話自不待言，如說到人臨
險境是「豬羊走入屠宰家，一腳腳來尋死路」。說人脫離險境則是
「鼇魚脫卻金鉤去，擺尾搖頭再不回」。說生與死的轉換是「三寸
氣在千般用，一日無常萬事休」。說事與願違，事出偶然是：「著意
栽花栽不活，等閒插柳卻成蔭」。都形象而概括。引用的詩詞也充
滿市井蒜酪氣，其詩曰：「三山城內有神仙，一個夫人一個偏。開
口笑時真似品，直身眠處恰似川。並頭難敘胸中事，欹枕須防背後

[3] 以上所引宋人小說文本及年代的確認俱暫從程毅中《宋元小說家話本集》
（齊魯書社，2000 年版）。但宋人小說話本除去《綠窗新話》、《醉翁談錄》
等外，一般白話話本均經過明人的加工潤色，尤其是在小說的語言上，但
剔除剝離不易。

拳。王愷石崇池裏藕，分明兩個大家蓮」[4]。其詞曰：「小園東，花共柳，紅紫又，一齊開了，引將蜂蝶燕和鶯，成陣價，忙忙走。花心偏向蜂兒，有鶯共燕，喫他拖逗。蜂兒卻入花裏藏身。蝴蝶兒，你且退後」[5]。表現了與傳統詩詞不同的審美意境。宋人小說中的俗語和套話，乃至詩詞駢文，有時在段落的轉換過程中起到關鍵的樞紐作用，同時也是段落劃分的標誌。比如《醉翁談錄》中〈靜女私通陳彥臣〉，靜女與陳彥臣先是以詩互通情愫，然後以詞歌詠兩人歡會。愛情發生曲折時，兩人又以詩詞互訴款曲。公堂之上兩人受命各吟一詩，最後以憲台王剛中花判作結。〈崔木因妓得家室〉中寫崔木因詩詞先是認識妓女賽賽，後又通過賽賽以詩詞之力娶了黃舜英。可以說從故事內容到結構形式，詩歌詞曲都是不可小說伎藝或缺的有機組成部分。

　　從閱讀文本的角度看，詩歌和詞曲，俗話和套語，評論和詮釋，可能有些累贅，是枝蔓，但從說話伎藝人的角度，從聽眾的角度看，它們卻在活躍氣氛，變換語體形式，特別是在調整控制敘述的節奏上十分必需。從某種角度講，它的大量出現並帶有程式化的傾向，恰恰是小說伎藝長足進步並成熟化的一種標誌。

[4] 見羅燁《新編醉翁談錄》乙集卷之一〈林叔茂私挈楚娘〉，北京：古典文學出版社，1956 年出版。

[5] 見羅燁《新編醉翁談錄》乙集卷之一〈耆卿譏張生戀妓〉，北京：古典文學出版社，1956 年出版。

第十章　講興廢征戰歷史的說話──講史

一、講史與說話

　　講史是宋代說話中最早發展起來的一個門類，也是受歡迎程度僅次於小說的伎藝。宋代早期的說話分工不明晰，但文獻如《夷堅丁志》卷三、《宋朝事實類苑》、《東坡志林》卷一、《事物紀原》卷九所載說話大都為講述歷史故事的內容，如《東坡志林》載：「途巷小兒薄劣，為家所厭苦，輒與數錢，令聚聽說古話。至說三國事，云劉玄德敗，顰蹙有出涕者。聞曹操敗，即喜唱快。」[1]即是講三國故事的。並且當日尚未稱「講史」而稱為「說古話」。可隨時去聽，隨處都有的聽。從《東京夢華錄》的記載上看，雖然北宋時講史演員列有孫寬、孫十五、曾無黨、高恕、李孝祥五人，少於小說的六人，但後面又說「霍四究，說三分。尹常賣，五代史」。實際講史的演員就是七人，又多於小說演員了，並且講史內部有了當時小說所不曾有的進一步分工，即有專講三國故事和五代史故事的演員。可見在北宋時講史較之小說發達得早，也更有市場。至南宋，講史隨著說話的總體發達而進一步昌盛。周密《武林舊事》卷六「諸色伎藝人」載的講史人姓名更為周詳：

[1]　蘇軾《東坡志林》，叢書集成本。

喬萬卷	許貢士	張解元	周八官人
檀溪子	陳進士	陳一飛	陳三官人
林宣教	徐宣教	李郎中	武書生
劉進士	鞏八官人	徐繼先	穆書生
戴書生	王貢士	陸進士	丘幾山
張小娘子	宋小娘子	陳小娘子[2]	

　　如果加上吳自牧《夢粱錄》卷二十〈小說講經史〉條中的周進士、王六大夫二人，則有 25 人。同書還介紹當時有名的講史演員王六大夫「元係御前供話，為幕士請給講，諸史俱通，於咸淳年間，敷演《復華篇》及《中興名將傳》，聽者紛紛，蓋講得字真不俗，記問淵源甚廣耳」[3]。值得注意的是，兩宋文獻記載的說話藝人有名有姓有事蹟者大都為講史藝人，這大概一方面是由於講史藝人重在「記問淵源」，因此贏得聽眾較為尊重，稱其為「進士」、「貢士」、「宣教」、「萬卷」，社會地位較高外，另一方面也反映了講史在當時影響和勢力之大。在南宋時代，講史雖然不如小說紅火，但在說唱伎藝中唯一可與小說頡頏的就是講史了。

　　關於講史的範疇，耐得翁《都城紀勝·瓦舍眾伎》條有明確的說明：「講史書，講說前代書史文傳興廢爭戰之事」[4]。強調講說載於史冊中的人物或有關國家興亡或戰爭的大事才可稱講史，並不是所有的歷史故事都可以納入講史的範圍。《西湖老人繁勝錄》也強調講史是「說史書」。但宋代的講史與說話伎藝中其他的題材也沒

[2]　周密《武林舊事》，古典文學出版社，1957 年版。
[3]　吳自牧《夢粱錄》，古典文學出版社，1957 年版。
[4]　耐得翁《都城紀勝》，古典文學出版社，1957 年版。

有絕對的畛域。如羅燁《醉翁談錄・小說開闢》中說：「也說黃巢撥亂天下，也說趙正激惱京師。說征戰有劉項爭雄，論機謀有孫龐鬥智。新話說張、韓、劉、岳。史書講晉宋齊梁。」[5]就說明在講史中還夾有俠盜趙正和抗金英雄張俊、韓世忠、劉琦、岳飛的「新話」。吳自牧《夢粱錄》介紹王六大夫「諸史俱通」，卻介紹的是他在「咸淳年間敷演《復華篇》及《中興名將傳》」。可能在講史伎藝人的眼裏，趙正跡近遊俠，而這些當代的抗金名將的英勇事蹟也必將炳彪於「書史文傳」的緣故吧。

二、講史的體制

作為說話的伎藝，講史的體制也具備韻散結合的結構。但總的來說，講史伎藝的韻文部分質樸少文，變化不大，與小說相比遜色了許多。它的韻文，有的直接引用書表論贊，通常只是七絕或七律詩，雖然像《五代史平話》的入話「龍爭虎戰幾春秋，五代梁唐晉漢周。興廢風燈明滅裏，易君變國若傳郵」，言簡意賅，形象而意味深長地概括了五代史的內容，能夠引發聽眾深入地聽取下邊的內容，但大多數詩歌千篇一律，乏味如朝代歌訣。《全相平話武王伐紂書》與《薛仁貴征遼事略》的開場詩篇竟然一字不差地互相襲用，這是小說所很少有的。而且講史中詩歌的出現，更多的不是情節的而是結構性的，一般在段落的結尾作總結用，如《七國春秋平話》卷下這兩段都是這樣的：

[5] 羅燁《醉翁談錄》，古典文學出版社，1957 年版。

卻說袁達在樂毅帳中隱藏，這回且看樂毅捉得袁達？袁達捉
得樂毅？話說樂毅正上帳之次，被袁達走起一劍，揮為兩
段。袁達大喜，覷時，只是一個草人。袁達大驚便走，恐遭
樂毅之計，走出寨門，正撞石丙。提槌便打。袁達性命如何？
詩曰：才離白虎黃幡難，又值喪門吊客災。
卻說齊帥孫子在營中，有人報軍師：『寨門外有一道童來』。」
先生喚至，呈書與孫子。孫子看曰：「師父書來，道臍有百
日之災，慎勿出戰，只宜忍事。如出陣，有誤也。」言未已，
有人報：樂毅下戰書。先生曰：「此非師父之書，是樂毅之
計，必詐也。」孫子不信。叫袁達：「聽吾令，依計用事，
破燕陣捉樂毅。」袁達持斧上馬曰：「只今朝便覷個清平。」
來戰樂毅。且看勝敗如何？詩曰：貫世英雄誰敢敵，今朝卻
陷虎坑中。[6]

　　講史的敘事方法深受史書影響而以編年和紀事本末為主要的
框架。如《新編五代史平話・漢史平話》卷六上目錄為「劉知遠勸
石敬瑭據河東」，「敬瑭稱帝授知遠為平章」，「劉知遠為北京留守」，
「軍卒報劉承義娘子消息」，「劉知遠自到孟石村探妻」，而內中敘
事則以「閔帝應順元年正月」，「至清泰三年」，「天福四年」，「天福
六年」來標目和串連故事情節。《大宋宣和遺事》以元、亨、利、
貞標目，內中敘事則直接以年系事。如「大觀二年」，「大觀三年」，
「大觀四年」，「政和元年」等。這種敘事方法同宋代《資治通鑑》
和《通鑑紀事本末》的盛行可能有關。講史既然又稱「講史書」，
它當然地在敘事，尤其在興廢爭戰大事上主要依據正史，有時甚至

[6]　《七國春秋平話》，中國古典文學出版社，1955 年版。

大段摘抄或拼湊書史文傳，而在人物發跡變泰上，講史往往雜採傳說故事，嵌入不少民間傳說，所謂「得其興廢，謹按史書；誇此功名，總依故事」。講史的語言也依傍正史，不如小說語言活潑卻雅馴通暢。也有較濃厚的口語意味，卻又不純是白話而文質彬彬。後世歷史演義小說的語言，就是在講史語言的基礎上向前發展的。

由於講史敘述的內容時間跨度大，必須多次才能講完，因此它在講述的過程中必須注意商業的運作，在講說過程中必須注意掀起波瀾，高潮迭起，而又不能一次輕易講完，需要留有餘地，往往在最關鍵的時候留下懸念，「且聽下回分解」。講史話本不僅分卷分集，而且有詳細目錄。又因為頭緒較多，敘事過程中不斷出現「話說」、「且說」、「卻說」、「後說」、「話分兩頭」、「話分兩說」等等套話，它們後來成為章回小說的傳統模式。

與小說相比，講史話本在藝術上相對顯得稚拙，許多作品結構散亂，人物性格模糊，故事情節前後不連貫，語言也文白夾雜。見於史書記載的事件多襲用文言，出於說話人想像出來的故事，或者本為民間傳說，語言多為白話口語，以至文白夾雜。估計出現這一現象的原因大概是現存講史話本只是當時講史藝人的說話提綱或簡單的記錄，是早期的話本，不像現存的小說話本經過明人較多的加工有關。

三、講史話本

宋人講史伎藝在當時蔚然可觀，《醉翁談錄》「小說引子」有歌云「傳自洪荒盤古初，羲農黃帝立規模。無為少昊更顓帝，相授高

辛唐及虞。位禪夏商周列國，權謀秦漢楚相誅。兩京中亂生王莽，三國爭雄魏蜀吳。西晉洛陽終四世，再興建鄴復其都。宋齊梁魏分南北，陳滅周亡隋易孤。唐世末年稱五代，宋承周禪握乾符。子孫神聖膺天命，萬載升平復版圖」。似乎從盤古開天地開始，到「宋承周禪握乾符」都納入了講史的範疇。但由於當時講史是訴諸聽覺而缺乏傳留手段，故存留者並不多。如果考慮到說唱伎藝傳承的保守性，在宋人文獻有相關記載的情況下，某些元代刊刻的講史話本，像元代至治（1321-1323）年間建安（福建建甌）虞氏刊刻的《全相平話五種》、元刻本《三分事略》、《朴通事諺解》所載〈趙太祖飛龍記〉，乃至保存在《永樂大典》中的〈薛仁貴征遼事略〉及《永樂大典》17636卷至17661卷的平話都有可能曾是宋金時代的講史伎藝內容。

　　《梁公九諫》是學術界較一致認定的北宋時的講史話本。有士禮居刻本，源出於賜書樓藏舊抄本（參見插圖第八）。魯迅根據卷首有范仲淹〈唐相梁公廟碑〉，斷定「書出當在明道二年（1033）以後矣」[7]。《梁公九諫》記唐代梁公狄仁傑九次切諫武則天，不可傳位於武三思，力主召回貶在房州的李顯為太子，終於使武則天感悟的故事。《梁公九諫》多取材於《狄梁公傳》等唐代史料，同時又廣泛吸取了當時的民間傳聞，如第八諫講「則天令武士於殿前置油鍋，宣狄相入朝。則天問狄相曰：『若改前解，則與卿長保富貴，若不改前解，這殿前油鍋是卿死處』。」狄仁傑據理抗辯後，「褰衣大步欲跳入油鍋」。這顯然是說話人常用的編排手法。據書前佚名的序言，原作稱「梁公九諫詞」。「詞」，為唐五代說唱中以唱為主

[7] 魯迅《中國小說史略》第十二篇「宋之話本」。

的一種伎藝，如敦煌卷子有〈季布罵陣詞〉、〈蘇武李陵執別詞〉等。
《梁公九諫》雖經北宋人改訂，散文化了，但說唱痕跡宛然仍在。
其每一諫的結句句式基本相同，如第三諫是「立武三思，的然不
得」，第四諫是「立武三思，終當不得」[8]。《梁公九諫》是唐五代
說唱伎藝向宋代說唱伎藝的過渡時期的產物，代表了宋代講史伎藝
的早期形態。

士礼居刻本《梁公九谏》

圖八　士禮居刻本《梁公九諫》書影

　　《新編五代史平話》據曹元忠跋稱是「宋巾箱本」。後武進董
氏涌芬室予以影印，題《景宋殘本五代平話》（參見插圖第九）。許
多研究者依據書中「每於宋諱不能盡避」，直稱趙匡胤、趙玄朗及

8　《梁公九諫》，《士禮居叢書》本。

版刻刀法、地名與引文，將其定為金代刻本。如果這個推斷不錯，根據其中劉知遠發跡變秦的故事比金代《劉知遠諸宮調》簡略得多，諸宮調中許多情節，如李洪義兄弟謀害劉知遠，劉知遠投軍後與岳小姐成婚，李三娘捧金印等在平話中尚未出現，《新編五代史平話》刊刻的年代起碼應早於金章宗時代，甚或就是完顏亮時藝人劉敏說唱的本子。它似乎可以看作是宋代中期講史伎藝的樣本。

誦芬室影宋殘本《五代史平話》

圖九　誦芬室影刻宋殘本《五代史平話》書影

　　《新編五代史平話》凡十卷：《梁史平話》、《唐史平話》、《晉史平話》、《漢史平話》、《周史平話》各二卷。其中《梁史平話》、《漢史平話》皆缺下卷，《梁史平話》並目錄亦失。《唐史平話》、《晉史平話》、《周史平話》也有缺失。

　　《新編五代史平話》概述梁、唐、晉、漢、周五代盛衰變化的歷史，其中大部分篇幅依據《資治通鑒》及新舊《五代史》抄撮而成，若比較《唐史平話》卷上敘張睿與李克用的矛盾與《資治通鑒》唐紀七十四「昭宋大順元年」的記敘，蹈襲之跡顯而易見，其思想傾向自然也一如正史。不過，一旦說話人進入粉飾的細節中，立即顯得生氣盎然。像《唐史平話》上卷寫李克用與黃巢對陣，分別作兩段駢語，形容兩人的裝束和武器，雖然稚拙，卻不乏幽默和風趣；特別是《新編五代史平話》寫朱溫、石敬瑭、劉知遠、郭威等人的發跡變泰，內容嵌入不少民間傳說，離奇刺激，迎合市民的心態。像《梁史平話》卷上寫朱溫兒時情景：

　　　　話不要絮煩，且說那朱溫自與黃巢相別後，其父朱誠喪亡；朱溫共那哥哥朱全昱、朱存侍奉那母親王氏。一日，瓜園內有個方山道人龐九經為他討地，令朱溫將父喪掘地三尺葬之，並不要走卻金神。朱溫依他所教，掘地安葬朱五經，只留得金色飛魚二個，都不全，及被打殺，並斷為兩三段，填埋穴內，葬父在上。後數日，龐九經回見土色無光，草不潤溫，道是：「七七四十九個金神，走了四十七個；只有兩個，更不圓全。汝家雖出二帝，可惜不得善終！」那朱溫葬了那爺，分明是：神仙指出羊眠地，福地須還葬福人。
　　　　那朱溫葬了那爺爺，侍奉他的娘娘王氏，和那二個哥哥，同往徐州錄事押司劉崇家，驅口受傭工作：那長子全昱為劉崇家使牛，次子朱存為劉崇家鋤田，第三子朱溫為劉崇家放豬，伊母王氏為劉崇機織。劉崇的娘，夜見朱溫，排行喚做朱三，睡後有赤光。一日自東岡回，見朱三在日中眠睡，有

赤蛇貫從朱三鼻裏過。劉崇的娘與他的兒子道:「休教朱三
放豬,此兒他日必定富貴。」劉崇便喚朱三共他的兒子劉文
政同入學堂讀書,怎知朱三與劉文政卻去學習賭博,無所不
為;又會將身跳上高牆,行屋上瓦皆不響;又會拳手相打,
使槍使棒,不學而能。鄉裏人呼他做「潑朱三」。劉崇向朱
三道:「丈夫當立功名,何故號做潑朱三?」[9]

　　這些荒誕的傳聞,不見史書的記載,完全出於說話人的捏合。
不過,當日說話人正是通過這些穿插點綴顯其伎藝,所謂「冷淡處
提綴的有家數,熱鬧處敷演得越久長」而引人入勝的。

清修梗山房刻本《宣和遺事》书影

圖十　清代修梗山房刻本《宣和遺事》書影

[9]　《新編五代史平話》,古典文學出版社,1954年版。

　　《大宋宣和遺事》大概出自於宋亡以後遺民之手。黃丕烈跋《士
禮居叢書》本云「當出宋刊」（參見插圖第十）。從書的內容看，當
是宋人舊編元人刊印加工之本，反映了宋代晚期講史伎藝的某些形
態。《大宋宣和遺事》分元、亨、利、貞四集，而內容可分為十節：
第一節敘述歷代帝王的荒淫失國；第二節敘述王安石變法；第三節
敘述蔡京與童貫朋比專權；第四節敘述梁山泊聚義本末；第五節敘
述宋徽宗與妓女李師師的風流軼事；第六節敘述道士林靈素的進
幸；第七節敘述京師汴梁元宵節之繁盛；第八節敘述金人滅遼侵
宋；第九節敘述徽欽二帝被擄；第十節敘述宋高宗建都臨安。都
是徽欽二帝被擄前後的事情。編者大體上按照北宋後期至南宋初
年的時代順序，將民間講史藝人的口頭創作，不盡可信的野史筆
記和多種史書的材料抄撮成篇。其中第一、第四、第五、第七節
純用市井口語，估計襲用的是當時的講史話本。全書雖然節錄成
書，未加融會「而精彩遂遜」[10]。但無論從講史伎藝的發展史上還
是從中國小說發展史上，《大宋宣和遺事》似乎都較現存的講史話
本更值得研究。首先，從編者轉抄成書不夠細心，抄錯的地方比比
皆是來看，它很可能是說話人供自己用的一個詳細提綱和資料輯
錄，刊印時沒有做較大的加工和潤飾，由此我們可以窺見當日講史
伎藝人創作話本的底蘊。其次是，以往的講史話本往往以朝代為本
位，以正史為依託敷衍史實，《大宋宣和遺事》則選取南北宋易朝
之際為描寫對象，集中寫宣和年間事，沒有通貫的史書為依傍，大
量摭拾野史筆記，採用了相當多的說唱伎藝話本資料，像「梁山泊
聚義」部分，就有可能吸納了《醉翁談錄》裏記載的〈石頭孫立〉、

[10] 魯迅《中國小說史略》第十三篇「宋之擬話本」。人民文學出版社，1964 年
　　出版。

〈青面獸〉、〈花和尚〉、〈武行者〉的說話資料，因而具有相當的英雄傳奇色彩；像有關宋徽宗與李師師、賈奕的感情糾葛的細膩描寫，還帶有人情小說的味道；乃至寫伏闕上書的陳東，力圖恢復中原的宗澤，又頗類南宋講說當代時事的「新話」。這都使《大宋宣和遺事》在講史話本中有創新的傾向，並對後世英雄傳奇小說的誕生乃至歷史演義小說與英雄傳奇、人情小說的合流產生影響。最後是，其第四節「梁山泊聚義」，第一次將水滸英雄的事蹟貫串在一起，無論是與元雜劇中的水滸戲相比較，還是與龔開的《宋江三十六贊》比較，《大宋宣和遺事》都是探索《水滸傳》乃至《水滸後傳》淵源的非常珍貴的資料。

　　宋代的講史雖然粗糙幼稚，但在當時卻是市民喜聞樂見的娛樂和普及歷史的絕好形式，它的話本對於中國長篇歷史演義小說的創作和發展起了很重要的作用。

第十一章

唐五代寺廟講唱文學的子遺——講經

一、講經與《大唐三藏取經詩話》

　　唐代寺廟中盛行的講唱經文，囀變，既是和尚們宣傳宗教的手段，也是「悅俗邀佈施」的手段。宋代瓦舍伎藝盛行之後，無論是出自於轉換場地，繼續宣傳佛教的目的，還是出於「悅俗邀佈施」的經濟利益的驅動，說經等宗教說唱伎藝也從寺廟擠進了瓦舍，成為瓦舍伎藝的一種。

　　不過，在孟元老《東京夢華錄・京瓦伎藝》條還沒有「說經」。「說經」進入瓦舍，成為說話的一類家數，大概是在南宋期間。這同瓦舍的進一步繁榮，理學和禪宗力量在南方的興盛有密切的關係。

　　說經在宋代有三個品種，除主要的「說經」，謂「演說佛書」外，還有「說參請」，謂「賓主參禪悟道等事」及後出的「說經諢經」[1]。伎藝人中，既有和尚，如有緣、達理、周太辯，也有非出家人如隱秀、混俗、戴悅庵，同時還有尼姑，如陸妙慧、陸妙靜。妙慧和妙靜還曾在思陵時任御前應制。說經中出現「說諢經」，伎

[1] 見周密《武林舊事》卷留「諸色伎藝人」。

藝人中出現尼姑，說明講經在宋代的世俗化傾向越來越嚴重，但說
經興盛的程度終難與小說、講史相匹敵。唐代俗講的「填咽寺舍」
的盛況只是往日的黃花了。

　　《大唐三藏取經詩話》是現存唯一的宋人說經話本。有人依據
其中某些特殊的語言現象只見於唐五代的文獻，認為它可能還產生
於北宋之前[2]。現存刻本有兩種，一為小字本，卷末有「中瓦子張
家印」，王國維認為即《夢粱錄》所記「張官人諸史子文集鋪」的
刻本[3]。另有一大字本，題《新雕大唐三藏法師取經記》，現在都收
藏在日本（參見插圖第十一）。

圖十一　　《大唐三藏取經詩話》刻本書影

[2]　參見劉堅〈大唐三藏取經詩話成書年代蠡測〉，《中國語文》，1982 年 5 期
[3]　〈宋槧大唐三藏取經詩話跋〉，《王國維文集》，北京燕山出版社，1997
　　年出版。

　　《大唐三藏法師取經詩話》分為三卷十七段（有殘缺），每段都有標題，很多標題下都有「處」字，如：「行程遇猴行者處第二」，「入鬼子母國處第九」等，與敦煌變文中常見的「處若為陳說」的套語相近，似乎原有圖與之配合。每段結尾都以故事中人物詠詩作結，如第二段結尾是「猴行者乃留詩曰：『百萬程途向那邊，今來佐助大師前。一心祝願逢真教，同往西天雞足山。』三藏法師詩答曰：『此日前生有宿緣，今朝果遇大明賢。前途若到妖魔處，望顯神通鎮佛前』」。可能這即是稱為「詩話」的原因。

　　《大唐三藏取經詩話》是今存最早的以唐玄奘取經為題材的文學作品。敘玄奘法師途經一國，遇猴行者主動提出協助取經，於是猴行者施神威，入大梵天王宮。天王賜給他隱形帽、金環錫杖、缽盂三寶。一路上師徒經香山寺，獅子國，樹人國，長坑，大蛇嶺，艱難備嘗。在火類坳滅白虎精，九龍池降馗頭鼉龍，又有深河神化金橋相渡。後復經鬼子母國。在女人國，師徒拒絕美色挽留。在王母池，三藏命猴行者偷桃。又經沉香國，波羅國，伏缽羅國，抵達竺國福山寺獲經卷，復於香林寺獲定光佛授《心經》。至河中府，遇王長者後妻殺害前房兒女，法師救之。回到長安，唐明皇親自迎接，封玄奘為「三藏法師」。《大唐三藏取經詩話》估計只是說經伎藝人講經的底本，各段字數不平衡，多者達千六百餘字，少者不滿百字。語言雖幼稚樸實，卻時露簡勁傳神之筆，如寫火類坳白虎精幻化的婦人是「有一白衣婦人，身掛白羅衣，腰繫白羅裙，手把白牡丹花一朵，面似白蓮，十指如玉」。連用五個「白」字，予人鮮明印象。遙想當日講經人敷衍提掇此書，一定會精彩異常。現在甘肅省榆林石窟中有西夏時壁畫，描繪三藏法師與猴行者合十禱請的

情狀，與《大唐三藏取經詩話》「入竺國渡海之處第十五」的描寫頗相吻合，可能即與詩話的講說有關（參見插圖第十二）。

　　《大唐三藏取經詩話》對後世章回小說《西遊記》的成書過程產生了影響，雖不能說吳承恩在創作《西遊記》時曾直接取材於此書，但《大唐三藏取經詩話》的出現，標誌著玄奘去印度取經的故事，由歷史故事向神話故事過渡的完成；標誌著西游故事的主角已經由唐僧轉為猴行者；還標誌著《西遊記》某些離奇的情節已經有了初步的輪廓卻是無疑的。

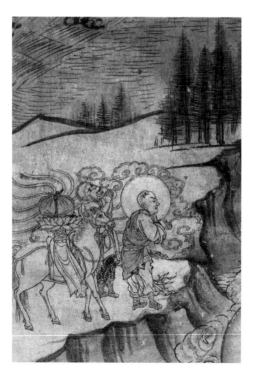

圖十二　甘肅榆林窟普賢變中的三藏和猴行者圖

二、說參請和說諢經

　　說參請，不見於唐人俗講，估計是瓦舍中說經的衍生伎藝。對於它的伎藝情況，張政烺在《歷史語言研究所集刊》第十七〈問答錄與說參請〉中有切實的說明：

> 「按『參請』，禪林之語，即參堂請話之謂。說參請者乃講此類故事以娛聽眾之耳。參禪之道，有類遊戲，機鋒四出，應變無窮，有舌辯犀利之詞，有愚可笑之事，與宋雜劇中之打諢頗相似。說話人故借用為題目，加以渲染，以作糊口之道。若其伎藝流行於瓦舍既久，益捨本而逐末，投流俗之所好，自不免雜入市井無賴之語。」

　　他同時還認為《東坡居士佛印禪師語錄問答》即為說參請的話本。從《野客叢書》卷十九曾引此書來看，《東坡居士佛印禪師語錄問答》應為南宋作品。全書分為二十七段，主要內容是蘇東坡與佛印互相嘲弄之記錄。兩人雖一為居士，一為禪師，而戲謔內容卻很少與佛法有關，多為笑談、酒令與謎語。如第一則〈與佛印嘲戲〉：

> 佛印未為僧日，乃儒家流，群書無不遍讀，滑稽應對，當時無出其右。與東坡厚善，會飲必相諧謔。在神廟朝，因禱旱，乃詔在京各僧入內修飾道場，演經說法。東坡乃戲謂佛印曰：「君素喜釋教，竊聞詔僧供奉，盍不冒侍者之名入觀盛事？」佛印信之。既入，上適見之，狀貌魁偉，遂賜披剃。佛印不得已而順受，實非本意，亦頗銜恨。後東坡宴而戲之曰：「向嘗與公談及昔人詩云：『時聞啄木鳥，疑是叩門僧。』

> 又云：『鳥宿池邊樹，僧敲月下門。』未嘗不歎息前輩以僧對鳥，不無薄僧之意。豈謂今日公親犯之。」佛印曰：「所以老僧今日得對學士。」東坡愈喜其便捷。

不過也有學者不同意張政烺的觀點，說「《問答錄》的內容很豐富，唯獨不講『賓主參禪悟道』，以前我們把它看作『說參請』的話本，可能是受了它署名的影響。從它所演化的幾篇故事看，《問答錄》也是一種小說家的話本，而且還吸收了合生商謎的成分」。[4]

說參請大概在當日並非敘事的說話，都是事關佛教的簡短的戲謔應答的詞令，估計很難獨立演出。當日的表演可能採取兩種方式：一是作為「說經」的引子（相當於「小說」話本的「笑耍頭回」），在開始說經之前，先來一個「參請」，讓聽眾笑樂一番；另外則是作為說經時的插曲，在說經中臨時捏合一些簡單的「參請」故事，以引起聽眾的興趣。說參請僅為說經的附庸而不獨立，一個重要的證據是《武林舊事》「諸色伎藝人」中標有「說經諢經」伎藝人的名字，而說參請伎藝人的名字不見標引。

說諢經的名稱雖見於《夢粱錄》、《武林舊事》的記載，但缺乏其內容的介紹。按照常理，佛經是很難構成滑稽說笑的伎藝的，估計是事關禪林寺廟中的玩笑甚至是低級趣味的故事。胡士瑩疑心「《五戒禪師私紅蓮記》、《明悟禪師趕五戒》、《花燈轎蓮女成佛記》可能屬說諢經的話本」頗有道理[5]。

[4]　程毅中《宋元話本小說研究》第八章「說話與話本」，江蘇古籍出版社，1998年版。

[5]　胡士瑩《話本小說概論》第四章「說話的家數」。

　　在說話伎藝的家族中，說經是較弱的一支，遠不能與小說、講史比肩。宋亡以後，舊日寺廟今非昔比，失去了講經的依託棲息之地；隨著瓦舍的消失，作為瓦舍伎藝之一的講經風流雲散，而回歸也無路，從此講經便隨著宋亡而亡，只是它的部分功能由更為通俗的寶卷等說唱形式承襲存續下來。

第十二章　珍貴的說話伎藝資料

　　在中國封建社會的文化藝術史上，曲藝藝術不屬於廊廟文化，不屬於典雅的文人文化，而是屬於民間的大眾的文化。因此。關於它的文獻和記載往往付之闕如，即使有，也是散亂的，零星的。自宋代之後，由於瓦舍伎藝的出現，由於曲藝品種的形成，由於市民文化日漸受到重視而無法漠然視之，曲藝藝術才納入文人的視野，才有了專門的著作。不過，就總體而言，記載曲藝藝術的文獻仍然處於受歧視的另類狀態，它們往往放在方志風俗的書籍中，如《東京夢華錄》、《都城紀勝》、《武林舊事》、《西湖老人繁盛錄》等加以記敘，至於曲藝的專門著作更是大多湮沒不傳，孑遺於國外，是近代學者發現後引進國內，才為國人所知。皇都風月主人的《綠窗新話》和羅燁的《醉翁談錄》就是突出的代表。

一、《綠窗新話》

　　《綠窗新話》不見於宋人著錄，但宋末《醉翁談錄》提到它時是把它放了小說伎藝的重要的參考書行列中的：「夫小說者，雖為末學，尤務多聞。非庸常淺識之流，有博覽該通之理。幼習《太平廣記》，長攻歷代史書。煙粉奇傳，素蘊胸次之間；風月須知，只在唇吻之上。《夷堅志》無有不覽，《琇瑩集》所載皆通。動哨、

中哨，莫非《東山笑林》；引倬、底倬，須還《綠窗新話》。」[1]《綠窗新話》在國內雖然尚存有一二抄本，卻未引起學者注意。1927年董康在日本的細川書店發現此書，抄回書目，刊於《書舶庸譚》。嗣後有人將嘉業堂抄本分載於《藝文雜誌》。1957年周夷抄校整理此書後，由古典文學出版社出版[2]。

　　《綠窗新話》共收有故事154篇，其中唐五代及以前有80餘篇，宋代70餘篇，大部分是志怪傳奇筆記雜俎，也有少量正史、雜傳、詩話、詞話等。從它採錄的題材範圍和加工的情況，不僅可以見出當日小說伎藝的審美趣味，也可以見出當日並沒有現成的話本供說話人演出，而是由伎藝人自行選擇自行加工的，伎藝人既是題材的選擇者又是最終的演出者。雖然《綠窗新話》只是節錄舊文，並不是完整的故事集，而且所采故事的原文大部分仍然存世或亦見於他書，但像〈邢鳳遇西湖水仙〉、〈金彥遊春遇會娘〉、〈郭華買脂慕粉郎〉等故事卻僅見於此書，向來為研究話本小說和戲劇本事的人所重視。

　　《綠窗新話》還選錄了相當多的非敘事的內容，如〈蚩尤畏黃帝鼓角〉、〈袁寶兒最多憨態〉、〈鄭康成家婢吟詩〉等，是一些典故、逸聞、笑話、趣聞。它們的篇幅簡短，三言兩語。按照《綠窗新話》的體例，表面上看，它們的篇幅與敘事的故事大體均衡，但假如恢復各自的真實面目，那麼相對於敘事的故事它們就顯得相當的簡短，精幹。這說明當日小說伎藝是綜合的說唱，並不是全都是敘事的，也包括典故、笑話、趣聞等內容。

1　羅燁《醉翁談錄》，古典文學出版社，1957年出版。
2　皇都風月主人《綠窗新話》《後記》，古典文學出版社。1957年出版。

　　尤其值得注意的是，《綠窗新話》的題目為七言標目，而且前後題目往往兩兩相對，比如〈曹大家高才著史〉、〈蔡文姬博學知音〉；〈灼灼染淚寄裴質〉、〈盼盼陳詞媚涪翁〉。雖然七言標目在劉斧的《青瑣高議》中已經出現，但是《綠窗新話》卻顯得對仗工整，音韻諧和，更加成熟。這其中恐怕不僅是皇都風月主人的修養，更是時代的風氣和說話伎藝的進一步純熟使然。這種七言標目對於元雜劇的題目正名，對於明清時代的擬話本的題目的擬定都有著顯著的影響。

二、《醉翁談錄》

　　《醉翁談錄》十集，每集二卷，共二十卷。它是迄今為止所發現的總結說話藝術實踐的最早的文獻，也是我國第一部比較系統地總結曲藝藝術表演的理論著作。此書在日本發現，稱《觀瀾閣藏孤本宋槧》[3]。有人認為從本書乙集卷二中〈吳氏寄夫歌〉的作者吳伯因，〈王氏詩回吳上舍〉中的吳仁叔妻在明人所編文集中列為元人，故《醉翁談錄》當為元刻，或經過元人的增刪潤色。作者羅燁當為宋元之際的人。李劍國在《宋代志怪傳奇敘錄》中予以辨證，認為「以二女為元人實是明人的誤斷」，「記事中提到太學、齋、上舍，全是宋代國學制度，與元無涉」[4]。確定《醉翁談錄》為宋代版本。

[3]　羅燁《醉翁談錄》「出版說明」，古典文學出版社，1957 年出版。
[4]　李劍國《宋代志怪傳奇敘錄》，南開大學出版社，1989 年出版。

　　《醉翁談錄》一般認為是話本和雜俎集。所載話本，雖然多半是節錄或轉述前人傳奇的作品，但由於其中內容許多是宋元戲文或話本久佚的故事，因此向來為文獻目錄學者所珍視，成為輯佚和尋究宋元戲曲小說本事的淵藪。不過，如果從曲藝史的角度來解讀，大概把它看作是說書伎藝人傳授伎藝的教科書或者是為追憶小說伎藝的資料集更為合理些。其中最珍貴的並不是那些可以鉤沉小說戲曲本事的資料，而是卷首的「小說引子」和「小說開闢」。它生動地展示了宋元時代說話伎藝人的精神風貌和專業追求，是研究說話藝術，乃至宋代曲藝藝術的第一手資料。

　　「小說引子」和「小說開闢」是說話伎藝人說話前的開場白，類似致語性質。總標題為〈舌耕敘引〉。將說話稱為「舌耕」，這是宋代說話人職業化的重要標誌。在中國的封建社會，農業是國民經濟的根本，「重農抑末」一直是長期的國策。「舌耕」之稱呼，意味著伎藝人自稱憑口舌吃飯的本分，體現著說話伎藝人對於行業的自覺意識；就社會的角度講，也意味著對他們職業的承認。由於宋代曲藝品種的混雜，都屬於瓦舍伎藝，這裏的「舌耕」雖然主要是小說伎藝人的自白，實際上也是曲藝藝人群體的自白，是曲藝藝人正式登上中國文化舞臺後對於自己職業的自白。

　　〈舌耕敘引〉充分表現了伎藝人對於自己職業的熱愛與自豪，有著強烈的專業意識。他們稱「世上是非難入耳，人間名利不關心。編成風月三千卷，散與知音論古今」。〈舌耕敘引〉第一次將說話伎藝與九流之一的小說續上譜牒，稱「小說者流，出於機戒之官，遂分百官記錄之司」。這是中國文化史上將上古之小說概念與中古之說話伎藝相聯繫的明確表述，也是九流之一的小說概念向現代小說概念過渡的關鍵的一步。在〈舌耕敘引〉中，我們可以看到伎藝人

對說話伎藝充滿了歷史使命感，他們並不認為說話僅只是講故事，而認為是「講論只憑三寸舌，秤評天下淺和深」，要「發揚義士顯忠臣」，「瞳發跡話，使寒門發憤；講負心底，令姦漢包羞」。說話人要「以上古隱奧之文章，為今日分明之議論」，具有強烈的參與意識和「話以載道」的使命感。這種使命感反映了傳統的儒家文化和儒家文藝美學思想對於曲藝文化和曲藝美學思想的影響，同時也是宋代文化中重議論、重視政治參與的美學觀念對於曲藝文化影響的體現。任半塘先生輯錄的《優語錄》中，宋代的曲藝藝人在中國曲藝史上的參政議政意識最為強烈，並且在舞臺上前赴後繼，演出了一幕幕可歌可泣的事蹟。

提倡曲藝藝人應具有是非感，應該褒善懲惡，體現在說話藝術表演形式中，就是議論褒貶佔有突出的位置。說話伎藝人不僅只是滿足於講故事，而且一定要勸善懲惡，立場鮮明，並且往往在說話的末尾用明確的語言表達出來。宋人話本的敘事角度與文言小說有著明顯的差異。文言小說受史傳文學的影響，敘事人隱藏於敘事之後，以示全知、客觀，而話本小說的敘事則為講述式，說話人有時參與其中進行評論，以加強現實感。文言小說只是訴諸文字視覺印象，而說話則是現場視覺與聽覺的綜合伎藝，更強調說話人的主觀情感。宋代說話伎藝人這種參與意識，評論意識，奠定了話本小說的敘事方式特點，也形成了中國白話小說的敘事傳統。

「舌耕敘引」認為說話伎藝就其業務根基而言，要具備廣博的知識：「夫小說者，雖為末學，尤務多聞。非庸常淺識之流，有博覽該通之理。幼習《太平廣記》，長攻歷代史書。煙粉奇傳，素蘊胸次之間；風月須知，只在唇吻之上。《夷堅志》無有不覽，《琇瑩集》所載皆通。」「開天闢地通經史，博古明今曆傳奇」。同時要

具有嫻熟的技巧:「說收拾尋常有百萬套,說話頭動輒是數千回」。「動哨、中哨,莫非《東山笑林》;引倬、底倬,須還《綠窗新話》。論才詞有歐、蘇、黃、陳佳句;說古詩是李、杜、韓、柳篇章。舉斷摸按,師表規模,靠敷演令看官清耳。」強調「多聞」,「博覽」,這既是對說話伎藝人的要求,也是對說話伎藝本身的宣傳和標榜。千百年來,「在中國,小說向來不算文學的」[5],「向來是被看作邪宗的」[6],而說話伎藝人更是由倡優演變而來,無學問可言。這裏對說話伎藝人廣博學識和藝術修養的肯定,也即是對其社會地位應予肯定的呼籲。這是文獻中第一次對通俗小說,對伎藝人地位所給予的正面辯護。但由此我們可以推知,當日說話伎藝人與說話文本的創作者是分離的,各有分工。就創作素材而言,說話伎藝人主要取材於史傳文學和文言小說,當日主要是《太平廣記》、《夷堅志》、《綠窗新話》、《東山笑林》等。宋代文言傳奇小說創作的繁榮是當日說話伎藝繁榮的重要條件。就伎藝人的演出而言,他們是「靠敷演令看官清耳」,只是故事的加工、詮釋和表演者。這種分離,一方面固然源於說話藝術的自然分工,另一方面也源於說話伎藝人素養的限制,——他們畢竟是下層市民,所受教育不多。根據文獻的記載,當日說話伎藝人的演出節目,除了現成的傳統的文本外,為說話伎藝人提供素材的可能還有書會才人和老郎,但他們的創作數量有限。隨著宋朝的滅亡,隨著瓦舍的消失,隨著文人創作文言小說的熱情銳減,講故事的生產渠道基本被堵塞,說話伎藝人只能靠

5　魯迅〈草鞋腳小引〉,《魯迅全集》第六卷,人民文學出版社,1981 年版。
6　魯迅〈徐懋庸作《打雜集》序〉,《魯迅全集》第六卷,人民文學出版社,1981 年版。

舊的文本來維持演出。──說話失去了現實生活素材的滋養，也就
失去了觀眾，這大概是說話藝術在宋代之後衰落的重要原因。

　　從〈舌耕敘引〉來看，說話人的伎藝訓練此時也形成了程式，
不僅「幼習《太平廣記》，長攻歷代史書。煙粉奇傳，素蘊胸次之
間；風月須知，只在唇吻之上」，必須有素材知識的積累，而且在
伎藝上也要求全面，且過得硬，即：「曰得詞，念得詩，說得話，
使得砌」，在讀音上要規範：「言無詿舛，遣高士善口讚揚」。在表
演上合乎「家數」，合乎「師表規模」。〈舌耕敘引〉在伎藝上的這
些要求，不應看作是簡單的師徒之間的傳承，也不是一門一派的要
求，而是當時行業的規範，是宋代說話伎藝藝術上的概括和總結。
尤其難得是，〈舌耕敘引〉在闡述這些規範時，一方面對於這些技
巧有明確的要求，另一方面又把這些技巧通達為一個整體，「講論
處不滯搭，不絮煩；敷演處有規模，有收拾。冷淡處提掇得有家數，
熱鬧處敷演得越久長」，注意敘述的節奏控制，強調情節安排的起
承轉合，講究有高潮，有過渡。而調動技巧的目的，就是要達到「自
然使席上風生，不枉教席間星拱」，具有充分的娛樂性。強調生動，
活潑，是為內容服務，最後完成藝術教化的終極目的：「說國賊懷
奸縱佞，遣愚夫等輩生嗔；說忠臣負屈銜冤，鐵心腸也須下淚。講
鬼怪令羽士心寒膽戰；論閨怨遣佳人綠慘紅愁。說人頭廝挺，令羽
士快心；言兩陣對圓，使雄夫壯志。談呂相青雲得路，遣才人著意
群書。演霜林白日升天，教隱士如初學道。瞳發跡話，使寒門發憤。
講負心底，令姦漢包羞。」目前保存的宋人話本資料雖然不在少數，
但只有《醉翁談錄》給我們提供了行業的完整的曲藝美學資料。

　　由於兩宋說話伎藝的發達，不少研究者開始嘗試根據不同的題
材對說話進行分類。耐得翁《都城紀勝》最早提出說話四家的說法，

其後的《夢粱錄》承襲其說，但都語焉不詳，以至給後世的研究者帶來歧義和混亂。《醉翁談錄》則對說話中最關鍵的小說分類提供了明晰的觀點和可貴的材料：

> 說重門不掩底相思，談閨閣難藏底密恨。辨草木山川之物類，分州軍縣鎮之程途。講歷代年載廢興，記歲月英雄文武。有靈怪、煙粉、傳奇、公案、兼樸刀、桿棒、妖術、神仙。自然使席上風生，不枉教坐間星拱。

由於《醉翁談錄》又提供了所列八類小說的名目，而這些小說名目現今又有部分傳本，它所敘的分類就具有資料完備的說服力。這種說服力主要並不是來源於表達的清晰，而是因為《醉翁談錄》的編者不同於《都城紀勝》、《夢粱錄》的作者只是從社會學的角度給予說話以關注和記載，而是本身即是個中人，行家裏手，而所載〈小說開闢〉、〈舌耕敘引〉，又是行業的致語，因此它的分類更具權威性。

《醉翁談錄》中的〈舌耕敘引〉是從伎藝人的角度對說話藝術進行宣傳，評介，推銷的，職業色彩非常強烈。由於是自報家門，從中我們可以看到宋代伎藝人對自己所從事職業的自尊自豪，對說話伎藝藝術水準和肩負的教化目的的孜孜追求。正是他們的敬業精神和藝術上的理想，使得說話伎藝在宋代達到了藝術的高峰，並成為瓦舍伎藝中繁榮的中堅力量，擁有著最廣大的聽眾。

《綠窗新話》的具體編輯年代不明，據李劍國在《宋代傳奇志怪敘錄》考證，「大約編於紹興十八年後至紹興三十二年間」[7]。從

[7] 李劍國《宋代志怪傳奇敘錄》。南開大學出版社，1989 年出版。

《綠窗新話》的編輯到《醉翁談錄》的出現，相隔不過幾十年，我們從文本上即可以感受到宋代說唱伎藝的飛躍發展。《綠窗新話》只是籠統地節錄前代的書史文傳筆記小說的內容，沒有分類，是說書人備考一類的東西；《醉翁談錄》對於書史文傳筆記小說的內容則從伎藝的角度進行了細緻的加工，從中可以看到「講論處不滯搭，不絮煩；敷演處有規模，有收拾」的眉目了。小說的文本也有了分類，有所謂「私情公案」、「煙粉歡合」、「婦人題詠」、「嘲戲綺語」等的區別。「小說開闢」，「小說引子」的出現，讓我們感受到說話伎藝人的存在和說話伎藝作為曲藝品種的存在。這些變化，都是宋代說唱藝術本身發展的真實反映。

　　在中國文化藝術史上，《綠窗新話》和《醉翁談錄》實在談不上是什麼煌煌巨著。從體例上看，它們蕪雜而不統一；從文學上看，基本上是抄撮舊作，刪改塗抹；從思想上看，是世俗市井思想的大雜燴。從伎藝上來看，也僅只是對於小說伎藝作了簡要地描述。但是，它們的出現，不僅使我們對於當日的「京瓦伎藝」窺豹一斑，更表明獨立的市民文學藝術從此在廣袤的中國文化大地上破土而出了。

第十三章

互相商略，共同參與的伎藝——合生、商謎

　　在宋代瓦舍伎藝中，與說話伎藝相近的曲藝有合生、商謎。由於相近，許多宋代文獻在談到說話時就順便帶及它們，或乾脆將它們列入「小說講經史」中[1]。由於這個原因，近代研究宋代說話伎藝的學者也往往將合生、商謎、說諢話列為說話的家數探討[2]。比如魯迅在《中國小說史略》中，孫楷第在其《宋朝說話人的家數問

1　見耐得翁《都城紀勝》、吳自牧《夢粱錄》等書。他們在提到合生、商謎的時候往往與小說相提並論，連帶成文。如「最畏小說人，蓋小說者能以一朝一代故事，頃刻間提破。合生與起令隨令相似，各占一事。」(《都城紀勝》)「小說，蔡和、李公佐。女流，史惠英。小張四郎，一世只在北瓦，占一座勾欄說話，不曾去別瓦作場，人叫做小張四郎勾欄。合生，雙秀才。……」(《西湖老人繁盛錄》)「說話有四家，一者小說，謂之銀字兒，如煙粉、靈怪、傳奇；說公案皆是朴刀桿棒及發跡變泰之事之事，說鐵騎兒謂士馬金鼓之事。說經謂演說佛書。說參請謂賓主參禪悟道等事。講史書講說前代書史文傳、興廢征戰之事。最畏小說人，蓋小說者能以一朝一代故事，頃刻間提破。合生與起令隨令相似，各占一事。商謎舊用鼓板吹賀聖朝，聚人猜詩謎、字謎、戾謎、社謎，本是隱語。……」(《夢粱錄》「小說講經史」)，古典文學出版社，1957年版。

2　見魯迅《中國小說史略》、孫楷第《宋朝說話人的家數問題》。程毅中在其《宋元小說研究》中說「說話有四家可能只是耐得翁的一家之言，未必是當時公認的說法。如果一定要找出第四家的話，那麼合生一家還是比較有資格的。」

題》裏都將和聲算作說話四家之一[3]。程毅中在其《宋元小說研究》中也說「說話有四家可能只是耐得翁的一家之言，未必是當時公認的說法。如果一定要找出第四家的話，那麼合生一家還是比較有資格的。」[4]其實，合生、商謎雖然與說話都以講說為主要表演手段，但實際上它們不是一個伎藝體系：說話為敘事的伎藝，而合生、商謎則是非敘事性的伎藝。在說話伎藝中，雖然演員和觀眾也有一定程度的交流，但它以演員為主體，觀眾只是被動地看和聽。而在合生、商謎演出時，伎藝人和觀眾處在互動的狀態下，要互相商略，共同參與才能完成演出。由於要互相商略，要應對觀眾的挑戰，所以對於合生和商謎的伎藝人而言，強調的不是如小說伎藝人的「尤務多聞」[5]而是強調「辨慧有才思」[6]，「慧黠知文墨」[7]。

一、合生

　　合生，又作「合笙」。在宋代是一種以詩詞狀物肖人的伎藝。合生之名，最早見於《新唐書》卷一百十九〈武平一傳〉：「伏見胡樂施於聲律，本備四夷之數。比來日益流宕，異曲新聲，哀思淫溺，始自王公，稍及閭巷，妖伎胡人，街童士子，或言妃主情貌，或列

[3]　參見李嘯蒼《宋元伎藝雜考》「談宋人說話的四家」，上雜出版社，1953年版。

[4]　程毅中《宋元小說研究》第八章「說話與話本」，江蘇古籍出版社，1998年版。

[5]　羅曄《醉翁談錄》「小說開闢」，古典文學出版社，1957年版。

[6]　張齊賢《洛陽縉紳舊聞記》，卷一「少師佯狂」，《說郛三種》，上海古籍出版社，1988年版。

[7]　洪邁《夷堅志》支乙卷六「合生詩詞」，中華書局，1981年版。

王公名質，詠歌蹈舞，號曰合生。」又《唐音癸籤》說：「中宗宴
內殿，胡人襪子何懿等唱此歌，或言妃主情貌，或列王公名質，詞
至穢褻。武平一諫宜禁之，不納」[8]。由此可知合生早在唐代就已
經出現，誠如高承所說：「合生之原，起於唐中宗時也。」[9]

　　綜觀有關文獻記載，唐代的合生大約是這樣的：1、它來自胡
樂，起碼在音樂上受到胡樂的影響，屬於「異曲新聲」。2、它的
內容既不是抒情，也不是敘事，而是通過音樂舞蹈來模仿和描述，
「或言妃主情貌，或列王公名質」。3、合生的內容不是出自於觀
眾的授權，而是歌者的主觀行為，有時「詞至穢褻」。4、合生的
表演形式以歌為主，兼有舞蹈。所謂「詠歌蹈舞，號曰合生。」5、
它在唐初已經相當的盛行，「始自王公，稍及閭巷」，後來甚至傳唱
到宮廷。

　　到了宋代，合生依然流行，依然是一種相當普及的說唱伎藝。
《東京夢華錄》、《西湖老人繁勝錄》、《都城紀勝》、《夢粱錄》、《武
林舊事》諸書都有關於合生的記載。它們活躍在瓦舍勾欄，活躍在
酒樓茶肆。百戲中有它們的身影，官府的筵宴中它們也經常出現。
不過，宋代的合生較之唐代有了一些細微的變化，試看以下記載：

　　　有談歌婦人楊苧蘿，善合生雜嘲，辨慧有才思，當時罕有比
　　　者。少師楊凝式以姪女呼之，蓋念其聰俊也。時僧雲辨，能
　　　俗講，有文章，敏於應對。若祝祀之詞，隨其名位之高下對
　　　之，離成千字，皆如宿構。少師尤重之。雲辨於長壽寺五月
　　　講，少師詣講院，與雲辨對坐，歌者在側。忽有大蜘蛛於簷

[8]　胡震亨《唐音癸籤》「合生歌」，上海古籍出版社，1981年版。
[9]　高承《事物紀原》卷九，惜陰軒叢書本。

前垂絲而下，正對少師於僧前。雲辯笑謂歌者曰：「試嘲此蜘蛛，嘲得者，奉絹兩匹。」歌者更不待思慮，應聲嘲之，意全不離蜘蛛，而嘲成之詞，正諷雲辯。少師聞之絕倒。久之，大叫曰：「和尚，取絹五匹來！」雲辯且笑，遂以五匹絹奉之。歌者朝蜘蛛云：「吃得肚罌撑，尋絲繞寺行。空中設羅網，只待殺眾生。」蓋雲辯體肥而壯大故也。[10]

江浙間，路歧伶女，有慧黠知文墨，能於席上指物題詠，應命輒成者，謂之合生。其滑稽含玩諷者謂之喬合生。蓋京都遺風也。張安國守臨川，王宣子解廬陵郡守印歸，次撫。安國置酒郡齋，招郡士陳漢卿參會。適散樂一妓言學作詩。漢卿語之曰：「太守呼為五馬，今日兩州使君對席，遂成十馬，汝意作八句！」妓凝立良久，即高吟曰：「同是天邊待從臣，江頭相遇轉情親，瑩如臨汝無瑕玉，暖作廬陵無腳春，五馬今朝成十馬，兩人前日壓千人，便看飛詔催歸去，共坐中書布化鈞。」安國為之歎賞竟日，賞以萬錢。[11]

　　根據以上記載可知，宋代的合生與唐代的合生有相同的地方，也有不同的地方。唐代的合生「詠歌蹈舞」，以歌為主，有的還伴以舞蹈，與音樂聯繫緊密，而宋代的合生漸次與音樂拉開距離，成為純粹念誦的詩歌。其詩歌可以是絕句，也可以是律詩，都是近體。詩歌的模式類似於詠物詩。規範的詠物詩是詠物，而合生的詩歌則是詠人。雖然「指物題詠」中的物可以廣泛地指人，也可以指物，

[10] 張齊賢《洛陽縉紳舊聞記》，卷一「少師佯狂」，《說郛三種》，上海古籍出版社，1988 年版。

[11] 洪邁《夷堅志》支乙卷六「合生詩詞」，中華書局，1981 年版。

但無論從合生的傳統來看，還是從宋代對於合生的有限記載來看，宋代合生所類比描述的物件都不是一般的物而是人的氣質外貌。從「詠歌蹈舞，號曰合生」到「指物題詠，應命輒成者，謂之合生」，反映了唐宋兩個時代合生概念的不同。既然宋代的合生是由唐代的合生演變而來，故宋人不僅保留了唐代合生的曲調，像《南曲九宮正始》、《詞林摘豔》中均載有宋代南戲中〔合生〕的曲詞，而且宋人指稱合生時說「今人謂之唱題目」，也沿襲了唐人關於合生是唱的概念[12]。由於宋代的合生變成了念誦，以講說為主，所以宋代的文獻在談到它們時往往放在說話伎藝中一起表述。

　　宋代在合生之外還衍生出了喬合生，所謂喬合生就是合生中「滑稽含玩諷者」。准此，洪邁所記江浙「散樂一伎」所作的是合生，而「善合生雜嘲」的楊苧蘿所作的似乎就是喬合生。另外，宋代的合生其內容雖然仍不外乎模仿和描述，「或言妃主情貌，或列王公名質」，但已不是歌者的主觀行為，自由創作，而是由觀眾現場命題作文，指定點排。這樣，演員和觀眾之間就有所溝通，商略互動。由於是臨時指派，又短小有韻，合生往往與酒筵中文人的酒令頗為近似，故《都城紀勝》在提及合生時說它「與起令、隨令相似，各占一事」[13]。宋人著作中有關起令、隨令的記載不少，如：

> 東坡與佛印同飲，佛印曰：「敢出一令，望納之：不慳不富，不富不慳。轉慳轉富，轉富轉慳。慳則富，富則慳。」東坡見有譏諷，即答曰：「不毒不禿，不禿不毒。轉毒轉禿，轉禿轉毒。毒則禿，禿則毒。」

[12] 高承《事物紀原》卷九，惜陰軒叢書本。
[13] 耐得翁《都城紀事》「瓦舍眾伎」，古典文學出版社，1957 年版。

東坡在翰林日，春宴同官，適八人預焉。佛印亦居其內。中
席，東坡謂眾客曰：「某行一令，上以二字重說，下用一詩
句協韻以狀其意。」東坡令云：「閒似忙，蝴蝶雙雙過粉牆。
忙似閒，白鷺饑時立小灘。」王介甫云：「來似去，潮翻巨
浪還西注。去似來，躍馬翻身射箭回。」秦少游：「動似靜，
萬頃碧潭澄寶鏡。靜似動，長橋影逐秋波送。」又客云：「難
似易，百尺竿頭呈巧藝。易似難，執手臨歧易似難話別間。」
佛印云：「悲似樂，送葬之家喧鼓樂。樂似悲，送女之家日
日啼。」又一客云：「有似無，仙子乘風送太虛。無似有，
掬水分明月在手。」永叔云：「貧似富，舴子滿船金玉渡。
富似貧，石崇著得敝衣裙。」吳客云：「重似輕，萬斛雲帆
一霎輕。輕似重，柳絮紛紛鋪畫棟。」又客云：「難似易，
不若云『少年一舉登高第』。又曰：「富似貧，不若云戀戀綈
袍有故人。」[14]

　　這些起令、隨令對於我們認識宋代合生的面目很有幫助。但一
些學者從起令、隨令的構成上，聯想到演出合生時不是一個演員，
而是兩個演員。如李嘯倉認為「宋人合生的搬演，雖然『起令隨令，
各占一事』，但由於與戲劇不同，其演法也當略異。意者一如現在
雜耍場中的雙口相聲，一主一副，副者起令，主者隨令」[15]。倪鍾
之附和說：「如果以兩個演員表演，是否還可以認為是兩個演員以
起令隨令的方式對答或吟唱之類」[16]。這大概是對於「與起令、隨

[14] 《東坡居士佛印禪師語錄問答》，《寶顏堂秘笈》本。
[15] 李嘯倉《宋元伎藝雜考》，上雜出版社，1953 年版。
[16] 倪鍾之《中國曲藝史》第四章「古代曲藝的繁榮」，春風文藝出版社，1991
　　年版。

令相似，各占一事」延伸後的誤解。因為「與起令、隨令相似」，
只是比附合生與起令隨令在類比描述物件上和短小的韻文形式上
近似，而不牽涉表演。況且起令與隨令不僅可以是兩人，更可以是
多人。合生在演出時是由一個演員而不是由兩個演員表演，一方面
可以由上述張齊賢和洪邁的記載證明，另外《東京夢華錄》、《西湖
老人繁勝錄》、《武林舊事》在記錄南北宋合生演員的時候都僅著錄
一人[17]，也說明合生在演出時不可能是兩個人。瓦舍中合生的演出
大概與張齊賢和洪邁所記載的士大夫酒宴上「指物題詠，應命輒成」
的合生沒有什麼根本的區別，只不過瓦舍中「指物題詠」的人是市
井觀眾而已。

　　宋代之後，似乎合生作為伎藝已成絕響。原因大概有兩個方
面，其一是，合生無論是對於演員還是對於觀眾的要求都較高。演
員需要集現場的創作和表演於一身，需要「辨慧有才思」，而觀眾
也需要相當的文化素養才能欣賞。這在文化氛圍濃厚的宋代已屬不
易。宋代之後，便更是缺乏產生這樣的演員和觀眾的社會氛圍和文
化基礎了。其二是，隨著瓦舍說話伎藝的發展，大概合生的一部分
娛樂表演功能逐漸由說話伎藝所取代，例證就是宋代的說話專書
《醉翁談錄》中的「嘲戲綺語」有一部分其實就是合生的形式[18]，

[17] 孟元老《東京夢華錄》卷五「京瓦伎藝」：「崇觀以來，在京瓦肆伎藝……
　　吳八兒，合生……」。《西湖老人繁勝錄》「瓦市」：「合生，雙秀才」。周密
　　《武林舊事》卷六「合笙，雙秀才」。
[18] 如丁集卷一〈夫嘲妻青黑〉、〈嘲人面似猿猴〉等。其中〈夫嘲妻青黑〉：「有
　　一鄰家，夫妻甚相諧和。夫自外歸，見夫吹火，乃贈詩焉。詩曰：『吹火朱
　　唇動，添薪玉腕斜。遙看煙裏面，大似霧中花。』其妻亦候夫歸，告之曰：
　　『君何不能學彼詠詩？』夫曰：『君當吹火，吾亦賦詩以詠汝。』妻即效吹，
　　夫乃作詩贈之：『吹火青唇動，添薪鬼臉斜。遙看煙裏面，恰似鳩盤茶。』」

大概這也是宋代文獻在記錄合生時往往把它與說話放在一起的原因吧。

二、商謎

　　商謎，即俗所謂猜謎語。商，是商略，研究之意。謎，即古之「廋辭」、「隱語」。儘管劉勰在《文心雕龍》中已稱「謎也者，回互其辭，使昏迷也」[19]。但謎只是俗稱[20]。在文史記載中，宋以前一般稱謎語為「廋詞」、「隱語」。即使在宋代，謎語，雅馴的說法，還是稱「隱語」或分別稱「詩謎」，「字謎」，「戾謎」[21]等。謎，被全社會所接受，泛指所有的隱語，是明以後的事。

　　商謎兩字的連用，始於宋代，且皆見於談瓦舍伎藝之專書，如《東京夢華錄》稱「毛詳、霍伯丑，商謎。」[22]《都城紀勝》：「商謎舊用鼓板吹賀聖朝，聚人猜詩謎，字謎，戾謎，社謎，本是隱語」[23]。《西湖老人繁勝錄》：「背商謎。」[24]因此，商謎往往被誤解為專指宋時猜謎語的伎藝。實際上商謎做為猜謎語活動的代名詞，宋元之後一直被襲用。如元高德基《平江記事》：「元達魯花赤八刺脫國公，倜儻爽邁，博聞疆記。凡宴會以文為謔，滿座風生。

[19] 見《文心雕龍》卷三《諧隱》第十五，范文瀾注本，人民文學出版社，1958年版。

[20] 周密《齊東野語》第二十卷「隱語」：「古所謂瘦詞，即今之隱語，而俗所謂謎」。中華書局，1983年版。

[21] 參見《墨客揮犀》、《夷堅志》、《齊東野語》。

[22] 孟元老《東京夢華錄》卷五「京瓦伎藝」，古典文學出版社，1957年版。

[23] 耐得翁《都城紀事》「瓦舍眾伎」，古典文學出版社，1957年版。

[24] 《西湖老人繁勝錄》，古典文學出版社，1957年版。

一日，同寅後堂會飲，僚佐願求一令，以資勸酬。公曰：『吾不讀書，弗能為令。但有兩字隱語，請眾賢商之。解者免，弗解者請一巨觴』。眾曰：「如命。」公曰：『一字有四個口字，一個十字。又一字有四個十字，一個口字。』在坐者皆不能解，悉就飲。飲竟，叩之。公以箸畫案上，乃『圖畢』也」[25]。如明張雲龍《廣社·自序》：「憶兒時三五相聚，嘻戲之外，則有所謂商謎者矣。夫謎奚能商，不過猜爾。使道理之不明，字義之失當，與夫天地間一切為奇、為誕、為經、為權、為聲、為形、為靜、為動之事，或識而未真，或聞而未確，是皆不可以商。然則必如何而謂之商？蓋三墳五典，九丘八索，諸子百家，以及稗官野史，或萬言，數萬言，數千百萬言，舉為商謎。上古結繩而治，真謎也。後世圖史策籍紀傳記載，不過序明古人之商，而未嘗創一謎以貽諸人也。堯之所以授舜者，舜亦以授禹，此從萬仞崗頭，立一謎端。其後湯放桀，武王伐紂，自春秋而逮夫漢、唐、宋、元諸季，戰鬥日尋，機鋒日熾，此非商謎適以勢劫耳。商之時義大矣哉」[26]。據此，商謎應是猜謎語的廣泛稱謂。

所以，《辭源》在「商謎」條下只注釋說：「宋時說話伎藝名」是不準確的。它忽視了商謎在宋代之後由瓦舍伎藝中專有的名詞已衍變為猜謎語的普遍性用法這一義項。

猜謎活動在中國雖然歷史悠久，但作為說唱伎藝，商謎則為宋代所專有。它的產生除做為說唱伎藝所共同的原因，如城市經濟的繁榮，市民階層娛樂需要的擴大，瓦舍存在提供了場所等外，尤其依賴於猜謎活動的普及和風氣之熾烈。宋代恰恰具備這些條件。宋

[25] 高德基《平江紀事》，見《續說郛》第十三卷，上海古籍出版社，1988年版。
[26] 張雲龍《廣社·自序》，見《續說郛》第十三卷，上海古籍出版社，1988年版。

人愛好猜謎是具有全民意義的。像燈會之盛，唐宋比儔，而宋時的
燈會始有謎語側身其中。如周密的《武林舊事》卷二「燈品」就記
載了當時元夕活動中燈與謎的結合：「又有以絹燈剪寫詩詞，時寓
譏笑，及畫人物，藏頭隱語，及舊京諢語，戲弄行人。」[27]如果不
是得到群眾的廣泛喜愛，謎語是不會在燈會中出現的，而燈謎的出
現又進一步將猜謎的活動推波助瀾。

　　不僅宋人如此，金人也如此，明郎瑛《七修續稿》載賀從善《千
文虎》序稱：「金章宗好謎，選蜀人揚祥圃為魁，有《百斛珠》刊
行。」[28]尤其值得注意的是，嘉祐年間，一批著名的文人才子，像
蘇軾、黃庭堅、秦少游、王安石、佛印和尚等雅愛謎語，他們不僅
身體力行創作，而且留下了不少風流雅聞。這些文人的積極參予給
猜謎語的活動起了重要的煽情作用，奠定了謎語或商謎這一伎藝的
作品基礎。因為謎語的積累不達到一定的數量，商謎這一營業性伎
藝活動便根本無從談起。查初揆曾高度評價蘇軾等人參予猜謎活動
的意義，稱「宋延祐間，始有《文戲集》四冊，則東坡、山谷、少
游、介甫實創之也」[29]。

　　猜謎是一種智力遊戲，商謎作為說唱伎藝則是一種商業性的表
演藝術。它突出的特點是把個人的智力遊戲轉化為可視可聽的表
演。據《都城紀勝》載，當日商謎的表演是這樣的：「商謎，舊用
鼓板吹賀聖朝，聚人猜詩謎、字謎、戾謎、社謎，本者是隱語。有
道謎、來客念隱語說謎，又名打謎正猜、來客索猜下套、商者以物

[27] 周密《武林舊事》，古典文學出版社，1957 年版。

[28] 郎瑛《七修類稿》，中華書局，1959 年版。

[29] 見其為夏之時《春窗博雅》所作的序言。「延祐」，元仁宗年號，實為嘉祐。
　　此處為沿襲《千文虎》序語誤。

類相似者譏之，人名對智貼套、貼智思索走智、改物類以困猜者橫下、許旁人猜問因、商者喝問句頭調爽、假作難猜以定其智。」[30]《夢粱錄》所載與之基本相同。

商謎在宋人瓦舍伎藝中有三個特點是非常突出的。其一是它有明顯的行業標誌，即用吹《賀聖朝》來聚集人眾，一聽曲牌就使人知道商謎在舉行表演。這又說明它的演出是連續滾動式的，但缺乏完整的階段性。其二在表演過程中，它允許觀眾參予，即所謂「橫下」，許旁人猜。許旁人猜，有交流，容易造成狂熱的氣氛，但這種商榷，有時由於謎底早已為人熟知，說出來索然無味；有時謎底有爭議，說出來破壞了氣氛，都同樣容易造成表演失控的現象。其三是有繁複的表演程式，所謂道謎、正猜、下套、貼套、走智、橫下、問因、調爽。這程式頗類似於西方奏鳴曲的曲式。就一個具體的謎語而言，它可能不必走完所有程式，但這個繁瑣的程式反映了商謎的全過程，也體現了猜謎的智力遊戲在向表演伎藝轉化過程中的底蘊。因為猜謎是思維和智力的活動，在瞬間完成，看不見，摸不到。而商謎則把這一過程通過程式加以延長，使其可視，可聽，並藝術化。商謎對於演員的要求是非常高的，他必須善表演，善隨機應變，能吸引住人。由於程式繁複而內核簡單，故宋以後，謎語一直沿續下來，而作為伎藝的商謎則失傳匿跡。

商謎在兩宋瓦舍伎藝中頗受歡迎，其演員陣容相當可觀，《東京夢華錄》載有演員毛詳，霍伯丑；《西湖老人繁勝錄》記有胡六郎；《夢粱錄》記載有有歸和尚及馬定齋；《武林舊事》則洋洋浩浩地載有胡六郎，魏大林、張振、周月巖、蠻明和尚、東吳秀才、陳

[30] 耐得翁《都城紀勝》，古典文學出版社，1957 年版。

斌、張月齋、捷機和尚、魏智海、小胡六、馬定齋、王心齋十三人。
其中既稱胡六郎，又稱「小胡六」，可見胡六郎名聲之大，其受群
眾歡迎之烈。

就猜謎語而言，其精華在謎語的製作，而不在猜，更不在猜的
過程。所以《夢粱錄》在敘「杭之猜謎者，且言之一二，如有歸和
尚及馬定齋」時，強調的是他們「記聞博洽」這一特點。《西湖老
人繁勝錄》在稱商謎時乾脆說是「背商謎」。猜謎語也好，商謎也
好，最重要的是腳本，是謎語本身。宋代謎語的繁榮，靠的是前代
積累，靠的是廣大群眾的集體創作。儘管宋代才子名士如蘇軾、黃
山谷、秦少游、王安石創了許多絕妙的謎語，領潮流之先，並有
謎語專集《文戲集》行世[31]。但僅靠文人創作是無法承擔起商謎在
一個多世紀的繁榮的，也是無法滿足商謎伎藝表演的。實際上，宋
代還有專門的謎語作家，如書會先生就有專業創作謎語的，儘管他
們被文人所看不起。[32]這些書會先生和商謎藝人還形成我國首次猜
謎制謎的社團組織，據宋灌圃耐得翁《都城紀勝》記載：「隱語，
則有南北後齋、西齋，皆依江右謎法，習詩之流，萃而成齋。」[33]
可以說是書會才人和商謎藝人共同創造了宋代商謎伎藝的繁榮，並
進而點綴渲染了兩宋謎語繁榮的黃金時代。

做為說唱伎藝的商謎的演出腳本，沒有留傳下來，因此現在所
有曲藝史、文學史等作品在談及商謎時都只是介紹商謎的演出形
式，而對其文學內容則付之闕如。

[31] 據郎瑛《七修續稿》卷五「詩文類」載賀從善《千文虎》序：「宋延祐（恐
系：「嘉祐」之誤）間，東坡、山谷、秦少遊、王安石輔以隱字，唱和甚眾，
刊集四冊，曰《文戲集》，行於世。」
[32] 如周密《齊東野語》卷二十「‧隱語」：「若今書會所謂謎者，尤無謂也。」
[33] 耐得翁《都城紀勝》，古典文學出版社，1957年版。

謎語本身與商謎伎藝的關係頗近似於核心音調或主導旋律與樂曲本身的關係。它不是樂曲本身，卻體現了樂曲的靈魂和主要的旋律。因此宋代謎語的水平在一定程度上體現了商謎伎藝的文學成就和水準。

較之前代籠統地稱隱語的謎語，宋代謎語有了明確的分類，如《都城紀勝》、《夢粱錄》敘商謎時有詩謎、字謎、戾謎、社謎之分，而且它們還有專書，如蘇軾、黃庭堅、秦少游、王安石創作的謎語專集《文戲集》等。宋代的謎語在製作上較之前代也細密準確，且注意了謎語的形象性和文采。比如王安石的字謎，「寒則重重疊疊，熱則四散分流，兄弟四人下縣，三人入州，在村裏的只在村裏，在市頭的只在市頭」；蘇軾的詩謎：「重重疊疊上瑤台，幾度呼童掃不開。剛被太陽收拾去，卻教明月送將來」。前者廣撒網，細篩選，明確而唯一；後者構思巧妙，極富文學色彩，它們在提高謎語的品味和趣味，對謎語的普及並商謎腳本的構成上均提供了堅實的基礎。

尤其可注意的是，宋代存留下的謎語，還有一種稱對謎的，即猜謎者在猜得謎底後，不報出謎底，即興另編一則相同謎底的謎來回覆對方，讓對方去猜，同時表示了猜中了對方的謎，雙方心領神會，不僅有情趣，也頗富戲劇色彩。如王安石戲作一謎：

> 畫時圓，寫時方
> 冬時短，夏時長

他把此謎拿給呂吉甫看。吉甫看後，略一思忖，便說，我也有一謎：

> 東海有一魚，
>
> 無頭亦無尾。
>
> 更除脊樑骨，
>
> 便是這個謎。

王安石一聽，知道呂吉甫猜到了，也是一個「日字」，便相與一笑[34]。

再如，據《東坡問答錄》載，一次，佛印和尚手持匠人墨斗，出一則謎讓東坡猜：

> 吾有兩間房，
>
> 一間賃與轉輪王。
>
> 有時放出一線路，
>
> 天下邪魔不敢當。

東坡並未直接回覆，而是以謎作答：

> 我有一張琴，
>
> 一條絲弦藏在腹，
>
> 有時將來馬上彈，
>
> 彈盡天下無聲曲。

像這樣的對謎，有問有答，頗近於商謎的某些程式。對謎，不知是文人吸收了商謎的程式加以改造，抑或是商謎藝人據此啟發而豐富了商謎的程式，甚或對謎即體現了商謎的主要面目。總之，假如說一般的宋代謎語為商謎提供了核心音調的話，那麼對謎這種形式則很可能提供了商謎的最重要的程式及內容。

[34] 佚名《續墨客揮犀》，古今說海本。

第十四章

以諷刺為特徵的伎藝——說諢話

一、從十七字詩說起

　　中國的諷刺詩歌產生很早，從先秦的《詩經》開始，就有了大量的諷刺詩歌。它們題材豐富，涉獵廣泛；詩歌的形式也多種多樣，有四言、五言、騷體、雜言，乃至七言、古體歌行等等，它們無固定的詩歌格式，也不需要固定的形式載體。不過，在宋代，諷刺詩歌似乎出現了專門的一種格式，那就是十七字詩。

　　十七字詩在宋代的筆記中多有記載，洪邁《夷堅乙志》卷十八「張山人詩」云：「張山人，自山東入京師，以十七字作詩，著名於元祐、紹聖間，至今人能道之」[1]。王灼《碧雞漫志》卷二云：「長短句中作滑稽無賴語，起於至和；嘉祐之前猶未盛也。熙、豐、元祐間，兗州張山人以詼諧獨步京師，時出一兩解」[2]。王辟之《澠水燕談錄》：「往歲，有丞相薨於位者，有無名子嘲之。時出厚賞，購捕造謗。或疑張壽山人為之，捕送府。府尹詰之，壽云：『某乃

[1]　洪邁《夷堅志》，中華書局，1981 年版。
[2]　王灼《碧雞漫志》，古典文學出版社，1957 年版。

於都下三十餘年，但生而為十七字詩，鬻錢以糊口，安敢嘲大臣，縱使某為，安能如此著題。」府尹大笑，遣去。」³

　　根據以上記載，可以認為十七字詩出現在宋代的至和、嘉祐年間，而熙、豐、元祐間由於張山人的出現，十七字詩盛行於一時，直到南宋時期，流風遺韻尚然存在。

　　張山人是十七字詩的代表作家，名壽，山東兗州人，很早就來到京師賣藝。在瓦舍中，他以說諢話著稱；瓦舍之外，他以說十七字詩謀生。晚年窮困潦倒，病死於回鄉的路上。十七字詩雖然不是出於張山人的獨創，但由於他的創作，使得十七字詩在當時的京師廣為流傳，以至於所至「爭以酒食錢帛遺之」（洪邁《夷堅乙志》卷十八「張山人詩」），而凡有作十七字詩犯了案子的，官府也首先想到他的頭上（見王闢之《澠水燕談錄》）。

　　那麼什麼是十七字詩，它的格式是怎樣的呢？洪邁《夷堅乙志》卷十八《張山人詩》條記載了當張山人死後，「一輕薄子弟」所作的十七字詩：「此是山人墳，過者盡惆悵。兩片蘆席包：敕葬」。這大概是我們所見的較早的宋代十七字詩了。由於「輕薄子弟」似有意模擬張山人的風格，故此十七字詩不僅體現了它的原始形態，甚或也還體現了張山人作品的「穎脫」的風格。值得一提的是，中華書局 1981 年標點的《夷堅志》由於標點者或是疏忽，或是不明白十七字詩的格式，將後兩句連讀，標點成「兩片蘆席包敕葬」。而新近出版的《全宋詩》竟然沒有予以收錄。

　　《湖海新聞夷堅續志》還記載了南宋時的一首「十七字詩」：「舊制，每車駕孟享詣景靈宮，武學、太學、宗學諸生例在禮部

³　王闢之《澠水燕談錄》，知不足齋叢書本。

貢院設前幕次，迎駕起居。都人譏其在學歲糜廩黍，又迎駕之時皆襴衫襆頭，作詩曰：『駕幸景靈宮，諸生盡鞠躬。頭烏身上白，米蟲。』」[4]

如果我們參照後來文獻中記載的其他十七字詩，那麼，十七字詩的格式基本上是五言古體絕句的變化：即每首四句，前三句為五言，後一句為兩言，共十七個字。格律比較自由，沒有對偶平仄的嚴格要求，但尾句與第二句的末尾需押韻。從體例上看，前三句是描述性語言，尾句則是判斷和評論。

十七字詩與五言絕句的差別，不僅在於字數上缺少了三個字，更重要的是它打破了五言絕句在對稱上的平衡，即結尾不是五言而是兩言。五言絕句有人認為是截取五言律詩之半而成，格律相當於八句律詩中的前後或中間四句。後兩句有對偶的絕句相同於律詩的前四句，前兩句有對偶的絕句相同於律詩的後四句；四句成對聯對偶的絕句相同於律詩的中間四句；四句都不對偶的絕句相同於律詩的首尾兩聯。這是從唐人絕句的格律形式歸納出來的一種說法。從這個意義上，十七字詩屬於四句都不對偶的絕句類型而加以變化形成的詩體。

中國的古代詩體向來是講究對稱均衡的，十七字詩把五言絕句中最後的五言變成了兩言，造成了字數和句法上的失衡，這一失衡必然要求結尾語意上要有收束，要力重千鈞，因為只有這樣才能夠達到平衡的效果。事實上，十七字詩的中心和畫龍點睛之處也正在最後的兩個字上。我們從何薳《春渚記聞》卷五〈張山人譏〉的故事中即可窺見此中消息：「紹聖間，朝廷貶責元祐大臣及禁毀元祐

[4]　元好問、無名氏《續夷堅志　湖海新聞夷堅續志》，中華書局，1986 年出版。

學術文字。有言司馬溫公神道碑乃蘇軾撰述，合行除毀。於是州牒巡尉，毀拆碑樓及碎碑。張山人聞之曰：『不需如此行遣，只消令山人帶一個玉冊官，去碑額上添雋一個『不合』字，便了也。』碑額本云忠清粹德之碑云」[5]。可以想見，張山人有關司馬溫公碑文的諧謔不管如何表現，最後的「不合」兩個字大概都是諷刺的核心和真正的警醒處。

　　十七字詩這種頭輕腳重的詩格，帶來的另一個特點是吟誦中的不穩定和不莊重，具有戲謔品格。雖然這與十七字詩本身的諷刺性相容相通，但也就限制了十七字詩的表現，——只適合諷刺，而且是戲謔性的諷刺，以至限制了它在內容上的表現。它的敘述體格，前三句為描述性語言，尾句為判斷和評論，也形成了固定的程式。

　　十七字詩在中國詩歌史上的出現頗值得研究。

　　中國的詩歌體裁在漫長的封建社會中帶有超常的穩定性。傳統詩歌在唐代發展到輝煌階段，無論是內容還是形式都被發揮到極致，尤其是詩歌的體裁幾乎凝固，格律極其精緻，音韻平仄極其講究，內容題材極其廣泛開拓，但近體詩的詩格卻十分固定，被限制得死死的，並沒有什麼突破。這種狀態既與近體詩歌的體裁與漢語言的音韻節奏的結合已臻於完美有關，也與儒家思想對於文學傳統的影響，比如對於形式祖制的保守觀念，對於平和穩定的美的欣賞有關。十七字詩這種新的詩格的出現，體現了宋代詩歌相對於唐詩求新求變的趨向，是詩歌形式希求變化的表現。這種表現與宋代詩歌進一步世俗化以及瓦舍中的說唱伎藝對於文學的影響都有著一定的關係。

[5]　何薳《春渚記聞》，中華書局，1983 年版。

　　但是十七字詩在其流行之始便受到上層文人的排斥，洪邁在《夷堅志》中稱「其詞雖俚，然多穎脫，含譏諷」，王灼在《碧雞漫志》中乾脆稱其為「滑稽無賴語」。作十七字詩的人被稱做是「無名子」、「輕薄子」、「無賴子」云云。十七字詩不被主流文人所接受，固然與文人一開始總是抵制鄙視民間文學樣式這一傳統有關，與十七字詩怪異詭譎的詩格有關，但更重要的可能是，十七字詩尖酸刻薄的諷刺特點與中國的傳統詩教──溫柔敦厚──發生了不可調和的矛盾。中國傳統的詩歌可以批判揭露社會齷齪黑暗，可以指斥統治階級的荒淫無恥，但按照儒家詩教，需立論正派，醇厚嚴整，進而講究「樂而不淫，哀而不傷，怨悱而不亂」。而十七字詩在審美趣味上正相反，它產生於民間，直白外露，冷嘲熱諷，突梯滑稽，調笑譏刺，無論從內容上還是從形式上都缺乏莊重感。這種與儒家「溫柔敦厚」大相徑庭的審美趣味自然被正統的文人所鄙薄遺棄，使得它難以進入中國傳統的詩歌創作主流，只能在下層文人中間得以部分流傳，──而缺乏精英文人創作的文體，由於難以有出色作品產生，也就自然難以流傳廣遠。

　　十七字詩產生後，長期被排斥於精英文化之外，它的發展途徑便向兩個方向延伸：一是繼續在民間下層文人中間流行，繼續保持著其諷刺的功能和詼諧的風格流行不輟。另外則是與宋代的說唱結合，成為當時說諢話的伎藝。

二、說諢話的體制

說諢話的伎藝最早見於孟元老的《東京夢華錄》卷五「京瓦伎藝」條，稱「崇觀以來，在京瓦肆伎藝」，「張山人，說諢話」。是書卷九「六月六日崔符君生日二十四日神保觀神生日」條，「呈拽百戲」亦有「說諢話」。另外，《西湖老人繁盛錄》、《武林舊事》在敘述瓦舍伎藝時談到杭州有說諢話伎藝，伎藝人的名字是蠻張四郎。這些記載都語焉不詳，給後世研究說唱伎藝的人留下很大遺憾。

從有限的文獻資料看，首先要解決的問題是說諢話的伎藝人張山人與創作十七字詩的張山人是否是一人？說諢話與十七字詩是什麼關係，說諢話的內容和伎藝體制形態到底是什麼樣子？

排比有關張山人的文獻記載，寫十七字詩的張山人應該與說諢話的張山人是一個人。為什麼呢？十七字詩雖然在「至和嘉祐之前」已經出現，但是它的盛行是在張山人從山東來到京師之後。張山人在京師居住了三十多年，這三十多年也就是十七字詩在京師風靡的時間。張山人來京師的時間，可以從十七字詩在京師盛行的時間的上限來推斷。關於十七字詩在京師盛行的時間，文獻的記載略有不同，王灼的《碧雞漫志》說是「熙、豐、元祐間」，洪邁的《夷堅乙志》說是「元祐、紹聖間」。無論是採用何種說法，「崇觀以來，在京瓦肆伎藝」演出的「張山人」都在「三十餘年」之中。根據王灼《碧雞漫志》「兗州張山人以詼諧獨步京師」的話，寫十七字詩的張山人與說諢話的張山人顯然是同一個人。

那麼，說諢話的體制是什麼樣子呢？由於文獻失載，說諢話沒有作品流傳，我們只能根據零星的文獻片段加以推測。既然作十七字詩的張山人和說諢話的張山人是同一個人，我們有理由認為十七

字詩和說諢話有著相當的聯繫，因為在王灼的《碧雞漫志》中，在提到張山人時，既沒有明確說是十七字詩也沒有說是說諢話，而是用了「長短句中作滑稽無賴語」這樣一個詞，其量詞也既不是詩的「首」，也不是話的「個」、「本」，而用的是「解」。「解」，在這裏就是段子的意思。很可能王灼對於張山人的伎藝的稱謂用的是籠統的說法：對於文人而言，他的創作是十七字詩，假如當日十七字詩還可以唱，那就是長短句，也即陶宗儀在《輟耕錄》中所說的「唱諢」；對於市民而言，十七字詩加上故事，就變成瓦舍伎藝，就變成說諢話了。

說諢話在演出時到底是什麼樣子呢？

他山之石可以攻玉，《醉翁談錄》有「嘲戲綺語」（卷之二丁集）和「公案花判」兩類話本，如：

> 有一鄰家，夫妻甚相諧和。夫自外歸，見婦吹火，乃贈詩焉。詩曰：「吹火朱唇動，添薪玉腕斜。遙看煙裏面，大似霧中花」。其妻亦候夫歸，告之曰：「君何不能學彼詠詩？」夫曰：「君當吹火，吾亦賦詩以詠汝。」妻即效吹，夫乃作詩贈之：「吹火青唇動，添薪鬼膽斜。遙看煙裏面，恰似鳩盤茶」
> 有一良家婦，以夫婿久出，不得音耗，意欲改嫁，遂投狀於潭州張紫微，乞執照改嫁。蒙〔花判云〕
> 淡紅杉子淡紅衣，狀上論夫去不歸。夫若不歸任從嫁，夫若歸時我不知[6]。

6 羅燁《醉翁談錄》卷之二丁集「嘲戲綺語」，上海古典文學出版社，1957年出版。

這兩個話本共同的特點是以故事為輔，而以詩歌或判詞為主要表現核心。換句話說，伎藝人所要展示給觀眾的不在於故事的敘述，也不在於人物的命運，而在於詩詞或判詞的文才機智，是詩詞或判詞的本身。由此似乎可以推斷，當日說諢話也必以說故事為由頭，只是為了引出所編的十七字詩來取悅觀眾。

洪邁《夷堅乙志》中關於張山人條的記載是這樣的：

> 張山人，自山東入京師，以十七字作詩，著名於元祐、紹聖間，至今人能道之。其詞雖俚，然多穎脫，含譏諷，所至皆畏其口，爭以酒食錢帛遺之。年益老，頗厭倦，乃還鄉里，未至而死於道。道旁人亦舊識，憐其無子，為買葦席，束而葬諸原，揭木署其上。久之，一輕薄子弟至店側，聞有語及此者，奮然曰：「張翁平生豪於詩，今死矣，不可無記敘。」乃命筆題於揭曰：「此是山人墳，過者應惆悵。兩片蘆席包：敕葬」。人以為口業報云。

這實際上可以看作是有關張山人末路的說諢話的話本。

要之，說諢話的表演程式大概是先說一段故事作為鋪墊，然後引出十七字詩。十七字詩既是伎藝的中心，也是伎藝的收束。說諢話的內容大概都是擷取現實生活中的可笑可諷的話頭來加工，如現在流行的政治笑話段子然。

向來的研究者都把說諢話納入說話的範圍來考察，比如胡士瑩的《話本小說概論》就是如此，胡士瑩先生說：「《清平山堂話本》中的〈快嘴李翠蓮記〉，其篇首一詩云：『出口成章不可輕，開言作對動人情。雖無子路才人智，單取人前一笑聲』。全篇又以快板的形式來表演。這是民間俗曲（長短句）與說話結合的一例。我疑心

它就是當時的『說諢話』話本。」「我疑心它就是宋代『陶真』一類的唱本，經過說話人改造，類似說諢話話本」[7]。這大概不十分準確。說話和說諢話雖然都屬於語言表演藝術，可是兩者又有較大的區別：說話重在故事，其中雖然雜有詩詞，有的數量還很多，甚至還是表現故事的重要內容，但說話表演的中心是故事，其情趣在「說國賊懷奸縱佞，遣愚夫等輩生嗔。說忠臣負屈銜冤，鐵心腸也須下淚。講鬼怪令羽士心寒膽戰。論閨怨遣佳人綠慘紅愁。說人頭厮挺，令羽士快心；言兩陣對圓，使使雄夫壯志。談呂相青雲得路，遣才人著意群書；演霜林白日升天，教隱士如初學道」（羅燁《醉翁談錄》卷一「小說開闢」）。而說諢話重在十七字詩，以十七字詩作為表演的中心，並以十七字詩作結。雖然說諢話也可能包括簡短的故事，但故事只是為十七字詩做鋪墊的，而其情趣則以滑稽，戲噱，嘲諷為鵠的。說話重故事，故可長可短；說諢話重十七字詩，故不可太長。在表演上，說話夾有念誦的詩贊，歌唱的詞曲，以講說為主；說諢話雖然需講說故事作鋪墊，但念誦十七字詩或演唱十七字詩當為其演出的主體，韻文表演的成分較之說話更濃。表明說諢話不是隸屬於說話一類伎藝的重要依據是，在宋代，說話已經從百戲中析出，無論《東京夢華錄》、還是《西湖老人繁盛錄》、《夢粱錄》、《武林舊事》，凡提到百戲時，未見有說話包括在裏面，但說諢話卻和商謎、合生等摻雜其中，這也說明說諢話的表演形式與說話是有距離的。

[7]　胡士瑩《話本小說概論》第四章「說話的家數」第四節「說參請及其他」，中華書局，1980 年出版。

　　說諢話在京瓦伎藝中的命運似乎不是很景氣，有關文獻所記載的演員，北宋一人，是張山人；南宋一人，是蠻張四郎，其寥落不僅不能和說話藝人比，也不能同合生和商謎比。

三、說諢話的流風餘韻

　　在中國文藝發生史上，十七字詩和說諢話的出現是頗耐人尋味的事。像一切從民間生成的文藝形式一樣，十七字詩和說諢話從產生到風行經過了較長的時間，按照王灼在《碧雞漫志》中「起於至和、嘉祐之前」的說法，起碼在宋仁宗時它已經出現。它的出現，既與傳統詩歌企圖求新求變有關，也與市民文化的興盛，瓦舍文化的雀起相關連。以一種詩詞形式與說唱形式直接結合，活躍於宋代娛樂文化圈子中，是當時的一種風氣，它和同時的鼓子詞、唱賺、諸宮調等文藝走的是同一個路數。

　　但是，十七字詩和說諢話從產生之日始，便不被主流文化接納，——豈止是不被接納，簡直被打入另冊。作品被稱做是「滑稽無賴語」，寫詩的人被稱做是「輕薄子」、「無賴子」、「無名子」。它的祖師爺張山人倒是有名有姓了，卻厄運連連，先是「所至皆畏其口，爭以酒食錢帛遺之」，人們像敬奉瘟神一樣待他，後來一涉及到政治方面的風吹草動，就聯想到他的十七字詩，就查問，就追究。其實何薳《春渚記聞》卷五〈張山人謔〉中說張山人參與了元祐黨爭的記載，值得懷疑，沒准是元祐黨人假借張山人之名自杼牢騷而推諉到那個箭垛式的人物頭上的。後來張山人窮困潦倒，蘆席裹葬，可稱是十七字詩和說諢話這種文體在宋代遭際的一種象徵。

在中國文藝發生史上，一種文體或文藝形式被鄙薄本不是什麼罕見的事，但一般攻訐交謫是在這部分文人與另一部分文人中間進行，而且時代嬗替，物換星移，一種文體興盛了，三十年河東；另一種文體失寵了，三十年河西。一種文體或文藝形式不會長期淪落，也不會被所有的文人齊聲喊打，交口貶謫。像十七字詩和說諢話這樣遭到所有正統文人的一致冷落厭薄，歷代不改，實屬罕見

為什麼十七字詩和說諢話在中國文化史上遭到如此的待遇呢？

這首先歸咎於十七字詩和說諢話所特有的諷刺品格。十七字詩和說諢話是與諷刺緊密相連的文體和藝術形式，可以說，沒有諷刺，也就沒有十七字詩和說諢話。諷刺是十七字詩和說諢話的生命所在。然而，在中國古代的封建社會中，諷刺藝術是沒有立足之地的。諷刺的基礎是理解，理解需建立在同情的基礎之上。在中國的傳統文化中，儒家思想講究定於一尊，講究森嚴的等級，講究議論純正，而冷嘲熱諷，嬉笑怒罵，充滿著個性化的批評是有悖於儒家溫柔敦厚的詩教的。不惟握有生殺予奪之權的統治階級的專制文化政策會隨時撲過來予譏諷文學以毀滅性打擊，就是一般老百姓也缺乏寬容諷刺文學的心理和文化傳統。張山人當日被官府迫害，被老百姓當作瘟神敬而遠之，以至窮困以歿就是明證。中國文壇對於諷刺文學作品也不是絕對不能容忍，但是需有一個前提，那就是往代從寬，當代從嚴；生活方面可以，政治方面嚴禁；諷他人可以，對自己不成；可以容忍個別作品的存在，但決不能容忍一種專門的諷刺文體或文藝形式的批量出現。十七字詩和說諢話的內容品格恰恰與這個前提相悖，它之不見容於世俗也就在情理之中了。

當然，十七字詩在中國封建社會不能見容於文壇的原因是複雜的，不能完全歸咎於中國難以容納諷刺藝術的文化氛圍，歸咎於一

種文化統治政策。它之受排斥，還有其他方面的原因，比如，中國的文學藝術講究一種人格精神，作品的文化內涵品格與作家的性格人品緊密相連，所謂「胸中正，則眸子瞭焉，胸中不正，則眸子眊焉」[8]，認為純正的作品出自於正派忠厚的文人，正派忠厚的文人不會寫輕浮戲謔的作品。不僅世俗眼光以此視文人，文人也以此規範自己的文藝創作。在這種文化思想的指導下，正統的文人當然對於十七字詩不屑一顧，認為那都是無賴子的文學把戲。這種意識一旦形成理念，文人也就不再越雷池一步。

再比如，中國人的審美是講究對稱均衡的，門前兩個石頭獅子，院內是四合院；文章講八股，四六駢偶；詩歌或四言，或八言，兩兩相對。十七字詩打破了這種均衡，破壞了這種對稱，它雖然也是四句，但好像是一把椅子三條半腿，欹側不平。如果是詞曲，這大概不會成為大問題，可以通過音樂旋律或襯字來調整擺平，但吟頌的詩歌由於缺乏音樂相助就處於歪斜不穩的狀態。這種不均衡，雖然自有特殊的審美的合理性的一面，但它見外於中國詩歌審美的傳統，它之被冷落，就像瘸子受歧視於行進中的正常人一樣，永遠處於落伍和掉隊的狀態。

隨著宋元瓦舍文化的消失，十七字詩和說諢話在文壇上日見凋落。不過，一種文體的產生，既不是一朝一夕的事，一種文體的消歇，也不會彈指即消聲斂跡。十七字詩和說諢話雖然在中國的正統文壇上沒有地位，卻在民間始終延續流傳，不絕如縷。據《明史紀事本末》卷四記載，元末在江浙一帶盛行的諷刺張士誠兄弟的詩歌就是十七字詩：「丞相做事業，專用黃菜葉，一朝西風起，乾瘪」[9]。

8　〈孟子‧離婁上〉，見《諸子集成》，浙江古籍出版社，1999 年版。
9　谷應泰《明史紀事本末》，中華書局，1977 年版。

郎瑛《七修類稿》卷四十九又有記載說：「正德間，徽郡天旱，府守祈雨欠誠，而神無感應。無賴子作十七字詩嘲云：『太守出禱雨，萬民皆喜悅。昨夜推窗看，見月。』守知，令人捕至，責過十八，止，曰：『汝善作嘲詩耶？』其人不應守，以詩非己出。根追作者，又不應。守立曰：『汝能再作十七字詩，則恕之，否則罪至重刑。』無賴應聲曰：『作詩十七字，被責一十八。若上萬言書，打殺。』守亦哂而逐之。」[10]關於十七字詩，在清人筆記中也屢見記載，可見在宋元之後，十七字詩還是有相當市場的。

令人不可思議的是，十七字詩在二十世紀的中國竟然沉渣泛起，風光了一把，且帶有「全民性質」，那就是六十年代「文化大革命」時期，隨著荒唐的「掃四舊」，「批走資派」，這種被稱做是無賴文化的詩體風靡一時，成為頗時髦的群眾表演藝術——三句半。三句半在「文化大革命」的批鬥「走資派」和「反動學術權威」活動中出盡了風頭，不過形式發生了一些變異，它不再是一個人單說，不再是類似於單口相聲的表演，而是四個人表演，有時且有打擊樂器伴奏：三人持竹板，各說一句五言，一人敲鑼，講最後兩言，循環往復，構成十七字詩的聯說形式。這是十七字詩在中國文化史上最為鬧熱火爆的時期，也是中國文化史上從未有過的廣大群眾寫十七字詩的運動。然而，這到底是中國文化史上值得慶幸的事呢，還是大可悲哀的事，卻不是本文探討的範圍了。

[10] 郎瑛《七修類稿》，中華書局，1959 年版。

第十五章　宋代瓦舍中的流行歌曲

　　唱賺，是宋末元初在說唱伎藝行當中倏然興起的一股勁風。它不僅贏得了市井的歡迎，也贏得了上層社會的青睞。比如據《武林舊事》載，南宋時唱賺的社團有「遏雲社」，伎藝人有濮三郎、扇李二郎等二十人，其數量僅次於小說和講史，可見其流行程度。而同書記載皇后歸謁家廟的典禮上，「歇坐」「第四盞」，就是「唱賺」，則又見出其流品頗高，已躋於雅的音樂行列。

一、賺的起源

　　關於賺的起源，有兩種說法：

　　據南宋陳元靚《事林廣記》記載，「夫唱賺一家，古謂之道賺」，認為賺起源很早。從同書記載賺的題材最初限於「如對聖案，但唱樂道山居水居清雅之詞」來看[1]，它在題材上有較嚴格的限制，似乎與道教有關，也可能與儒家宣傳的「君子樂道堯舜之道」有關。不過這也僅只是一種推測。

　　另一種說法則是耐得翁《都城紀勝》的記載。吳自牧《夢粱錄》所記與之略同：「唱賺在京師日，有纏令、纏達。有引子、尾聲為

[1]　陳元靚《事林廣記》，中華書局影元刊本，1963 年版。

纏令，引子後只以兩腔互迎，迴循環間用者，為纏達。中興後，張五牛大夫因聽動鼓板中，又有四片太平令，或賺鼓板，遂撰為賺。賺者，誤賺之義也，令人正堪美聽，不覺已至尾聲，是不宜為片序也。今又有覆賺，又且變花前月下之情及鐵騎之類。凡賺最難，以其兼慢曲、曲破、大曲、嘌唱、耍令、番曲、叫聲諸家腔譜也」。

　　依據《都城紀勝》的說法，則唱賺的起源可追溯到北宋，並大約經過了三個時期：1、北宋期（京師日）。2、南宋期（中興後）。3、宋理宗端平二年左右，即《都城紀勝》創作時期（今）。而賺的曲式亦經歷了三種形態：1、纏令、纏達。2、賺。3、複賺。

　　纏令和纏達是賺的早期形態。

　　關於纏令，馮沅君先生在其《古劇說彙‧說賺詞》中作如下考證：

　　　　纏令的歌詞雖已無存者，但它的體制略見於前面所引的《都城紀勝》與《夢粱錄》。它似乎是由詞轉變來的，因為現存的以纏令稱的曲調的名稱頗有和詞調相同的，如醉落魄纏令，點絳唇纏令等都可為證。它的題材應是以豔情為主。《詞源》說：『簸弄風月，陶寫性情，詞婉於詩。蓋聲出於鶯亢燕舌之間，稍近乎情可也。若鄰乎鄭衛，與纏令何異也？』它的詞句應是很俚俗的。《樂府指迷》說『……然後知詞之作難於詩，蓋音律欲其協，不協則成長短句之詩。下字欲其雅，不雅則近乎纏令之體。』它的唱法也見於《詞源》：『若唱法曲、大曲、慢曲當以手拍，纏令則用拍板。』它除了影響南宋的賺詞外，又在諸宮調中留下顯著的蹤跡。董解元《西廂記》中以纏令稱的曲調有：

仙呂調　醉落魄纏令　　點絳唇纏令　　河傳纏令

黃鍾宮　降黃龍袞纏令　　快活爾纏令　　侍香金童纏令

黃鍾調　喜遷鶯纏令

中呂調　香風合纏令　　碧牡丹纏令　　棹孤舟纏令

正宮　　甘草子纏令　　梁州纏令

道宮　　憑欄人纏令

大石調　伊州袞纏令

般涉調　哨遍纏令

越調　　上西平纏令　　鬥鶴鶉纏令　　廳前柳纏令

以纏稱的曲調（這或者是纏令的省稱）有：

仙呂調　點絳唇纏

南呂調　一枝花纏

中呂調　風合合纏

正宮　　虞美人纏　　　文序子纏　　　梁州令纏

無名氏《劉知遠傳》中曲調以纏令稱者有：

仙呂調　戀香衾纏令

中呂調　安公子纏令

正宮　　應天長纏令[2]

關於纏達，王國維先生在其《宋元戲曲史》中有如下考證：

其歌舞相間者，則謂之傳踏，（曾慥《樂府雅詞》卷上）亦
謂之轉踏，王灼《碧雞漫志》卷三）亦謂之纏達。（《夢粱錄》

[2]　馮沅君《古劇說彙》，商務印書館，1947 年版。

卷二十）北宋之轉踏，恒以一曲連續歌之。每一首詠一事，共若干首，則詠若干事。然亦有合若干首而詠一事者，《碧雞漫志》（卷三）謂石曼卿作〈拂霓裳轉踏〉，述開元天寶遺事是也。其曲調唯調笑一調用之最多。今舉其一例：

……

此種詞前有勾隊詞，後以一詩一詞相間，終以放對詞，則亦用七絕，此亦宋初體格如此，然至汴宋之末，則其體漸變。《夢粱錄》（卷二十二）「在京時只有纏令纏達。有引子尾聲為纏令，引子後只有兩腔迎互迴環，間有纏達。」此纏達之音，與傳達同，其為一物無疑也。《吳錄》所云，與上文之傳踏相比較，其變化之迹顯然。蓋勾隊之詞變而為引子，放隊之詞，變而為尾聲；曲前之詩，後亦變而用他曲；故云引子後只有兩腔迎互迴環也。今纏達之詞皆亡，唯元劇中正宮套曲，其體例全自此出。[3]

　　馮沅君和王國維先生對於賺的篳路藍縷的考證功不可沒，但也有缺疑疏漏之處。馮沅君先生縷述了纏令在諸宮調中的蹤跡，但纏令與原曲調的關係，纏令與纏是否為一物，纏令與纏達是何關係則付闕如。另外，其所舉纏令皆為只曲，而據《都城紀勝》所言「有引子、尾聲為纏令」來看，纏令則實是一種組曲。再比如，王國維先生據「纏達之音與傳踏同」，就認定纏達與傳踏為一物就過於武斷。儘管傳踏與纏達在樂章結構上都兼有迴旋和組曲的特點，有很近的血緣關係，但兩者是根本不同的藝術形式。傳踏是歌舞相間的

3　王國維《王國維文集》，北京燕山出版社，1997年版。

樂舞表演，纏達則是說唱賺詞中的曲體形式[4]。由於文獻資料的缺乏，關於纏令和纏達的探討不可能十分充分，只能存而闕疑。但可以肯定地說，纏令和纏達無論在中國曲藝史還是中國戲曲史乃至中國音樂史的發展上都具有相當意義，是詞由只曲的演唱向套曲的演唱過渡中的重要環節。

在賺的歷史上，張五牛大夫是一個里程碑式的人物。他生活在南宋紹興年間。稱大夫，可能只是當時人對他的尊稱，如稱寫《西廂記諸宮調》的人為董解元，唱嘌耍令的人為呂大夫，講史書的人為王六大夫等。解元、大夫只是廣義的尊稱而非專指。除創作賺以外，據《太平樂府》、《青樓集》等書記載，他還與商正叔合寫有諸宮調《雙漸小卿》。據《夢粱錄》、《都城紀勝》記載，他是「因聽動鼓板中有四片太平令，或賺鼓板，即今拍板大篩揚處是也，遂撰為賺」。賺的名稱即由他而起。而賺的語源則是「賺者，誤賺之意義也，令人正堪美聽，不覺已至尾聲，是不宜為片序也」。片，即詞曲中「疊」之意。序，即詞曲前之說明文字。從音樂結構上說，這裏的片，指樂曲與樂曲之間的間奏過門，而序，則指序曲引子。「不宜為片序」，大概指賺的音樂結構非常緊湊，曲與曲之間過渡無痕，渾然一體。

張五牛創作的賺估計當時是只曲，它最風行的年代是咸淳年間（1265-1274）。因為據《武林舊事》記載，是時皇后歸謁家廟的典禮上，「歇坐」第四盞是「唱賺」，可見其風靡所及。而玩味前後文意，每盞所奏樂曲均是隻曲，故此處的賺也一定是隻曲。

賺詞最著名的作者是李霜涯，他的生平難以考定，估計是宋理宗時人。《武林舊事》稱他是杭州「書會」中人，贊其「作賺絕倫」。

[4] 參見傅雪漪〈纏達非轉踏〉（《戲曲研究》1986年18期）

做為作賺的名家，直到元代，他的作品還被人尊敬地提起：「正臣，杭州。與志甫、存甫及諸公交遊。《董解元西廂記》自『吾皇德化』至於終篇，悉能歌之。至於古之樂府慢詞，李霜涯賺令，無不周知」（鍾嗣成《錄鬼簿》）

賺後來發展成以賺為核心音調的套曲形式，如南宋陳元靚《事林廣記》中的中呂宮〈圓裏圓〉、黃鍾宮〈願成雙〉各由下列曲牌聯成：

〈圓裏圓〉：【紫蘇丸】、【縷縷金】、【大夫娘】、【好孩兒】、【賺】、【越憑好】、【鶻打兔】、【骨自有】。

〈願成雙〉：【願成雙令】、【願成雙慢】、【獅子序】、【本宮破子】、【賺】、【勝子急】、【三句兒】。

此一時期文獻所記載的唱賺，如《夢粱錄》講到「今士庶多以從省，宴會或社會，皆用融和坊、新街及下瓦子等處散樂，女童裝末，加以玄索賺曲，祗應而已」，《樂府指迷》言「秦樓楚館之詞多是教坊樂工及市井做賺人所作」，《武林舊事》所載唱賺人濮三郎、扇李二郎、郭四郎、媳婦徐等所唱的賺，都是指賺的套曲而言。宋末元初是賺最為火暴的時候。試看《武林舊事》所載唱賺人數量是小唱的兩倍多，是唱諸宮調的五倍多。《事林廣記》所載酒宴樂曲獨標唱賺即可得知。

複賺，是賺在後期出現的曲種，今已不可考知。複賺從字面上理解，估計是賺的綜合，即套曲的形式，甚或就是賺的套曲的別稱。因為至今我們沒有發現複賺的曲調。假如它是一種曲調，按理，它會像纏令、賺那樣在南北曲中留下痕跡。可能張五牛大夫所創的賺當時只是隻曲，至複賺時形成套曲形式，因為賺曲在其中佔有中心或重心位置，故仍稱為賺。有人根據《都城紀勝》中「今又有複賺，

又且變花前月下之情及鐵騎之類」，認為複賺可能是敘事文體[5]，也只是推測，不甚可靠。其一是複賺沒有作品流傳下來，其二是依據宋陳元靚《事林廣記》的記載，賺在題材上頗為講究：「如對聖案，但唱樂道山居清雅之詞，切不可以風情花柳豔冶之曲。如此，則為瀆聖。社條不賽，宴會吉席，上壽慶賀，不在此限。」若此，則《都城紀勝》所述「又且變花前月下之情及鐵騎之類」則可能僅指賺的題材擴充與前不同，而並不意味著它由抒情向敘事的過渡。

　　要之，唱賺是宋朝的歌曲體系，它經歷了纏令、纏達、賺、複賺的發展階段。張五牛大夫之前，它被稱為纏令、纏達，張五牛依據四片太平令創作賺曲後，無論單唱賺或含賺的套曲，或唱纏令，唱纏達均被稱作唱賺。它是超越了單曲演唱，聯合同一宮調套曲的演唱的突起的異軍。

二、賺的體式

　　賺是一種曲調體系，它不僅包括纏令、纏達、賺、複賺，而且纏令下又有各種宮調的纏令，如喜遷鶯纏令、哨遍纏令、梁州纏令等；賺下又有各種宮調的賺，如安公子賺、太平賺、海棠賺等。後來這些曲調化入南北曲，在諸宮調、南戲、雜劇中繼續演唱。

[5] 見葉德均《宋元明講唱文學》「樂曲系的講唱文學」：「敘事的是覆賺……這類沒有作品流傳，不知是否有講說的散文。」以後的著作基本上沿襲了葉德均的說法，比較激進的甚至說「大約在西元 1235 年前後，唱賺開始歌唱整本的愛情或英雄鐵騎的故事，發展成一種說唱音樂，稱為覆賺。」（見吳釗、劉東升編著《中國音樂史略》第四章宋元音樂）

　　賺又是一種演唱方式，它有固定的演唱程式，在演唱前先要念定場詩詞，稱為「致語」[6]而樂隊的組成和配器也有規定，即一人執板，一人擊鼓，一人吹笛。陳元靚《事林廣記》有兩首詩專門描述唱賺的配器情況：「鼓板清音按樂聽，那堪打拍更精神。三條犀架垂絲絡，兩枝仙枝擊月輪。笛韻渾如丹鳳叫，板聲有若靜鞭鳴。幾回月下吹新曲，引得嫦娥側耳聽。」「鼓似真珠綴玉盤，笛如鸞鳳嘯丹山。可憐一片雲陽木，遏住行雲不往還。」演奏的姿式也有規定：「假如未唱之初，執板當胸不可高過鼻，須假鼓板攛掇」。同書還有一幅插圖，不僅如實反映詩中所敍配器，像「三條犀架垂絲絡，兩隻仙枝擊月輪」的唱詞在圖中就有明確表現，而且生動鮮活地描繪出當日唱賺的場面：一男性吹笛，一女性拍板，一女性擊鼓（參見插圖第三）。

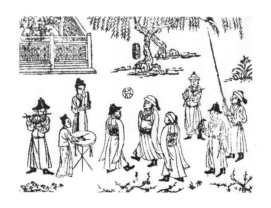

6　見陳元靚《事林廣記》。其所載遏雲致語用的是〔鷓鴣天〕詞：「遇酒當歌酒滿斟，一觴一詠樂天真。三杯五盞陶性情，對月臨風自賞心。環列處，總佳賓。歌聲嘹亮遏行雲。春風滿座知音者，一曲教君側耳聽」。並注明「宴會用」。可見唱賺的致語，甚或遏雲社的致語所用的詞調亦非僅〔鷓鴣天〕，而不同場合亦當另有適用之致語。

那麼誰來唱呢？男性吹笛自不可能，女性中估計拍板者唱的可能性大些，因為拍板節奏較鼓疏緩，力度也稍弱些，尤其是宋代演唱詞歌例應由演唱者自行拍板演唱。「致語」估計也是由拍板者承擔。

在曲體板式上，賺也程式化了：「三拍起引子，唱頭一句。又三拍至兩片結尾，三拍煞，入序尾三拍巾鬥煞，入賺頭一字當一拍，第一片三拍，後仿此。出賺三拍，出聲巾斗又三拍煞，尾聲總十二拍。第一句四拍，第二句五拍，第三句三拍煞，此一定不逾之法。」它在聲腔吐字，遣詞造句，乃至題材也有嚴格要求：「腔必真，字必正。欲有墩亢擎拽之殊，字有唇喉齒舌之異。抑分輕清重濁之聲，必別合口半合口之字。更忌馬囂蹬子俗語鄉談。如對聖案，但唱樂道山居水居清雅之詞，切不可以風情花柳豔冶之曲。如此，則為瀆聖。社條不賽，宴會吉席，上壽慶賀，不在此限」[7]。

賺在聲腔曲式上極其複雜，幾乎綜合了當時各種聲腔的優長，「凡賺最難，以其兼慢曲、曲破、大曲、小唱、耍令、番曲、叫聲，諸家腔譜也。」（灌圃耐得翁《都城紀勝》）雖然像慢曲、耍令、叫聲的腔譜已多不傳，但從《事林廣記》所存賺的曲譜看，〈圓社市語〉中的【紫蘇丸】屬叫聲，〈願成雙〉中的【願成雙慢】屬慢曲，【本宮破子】屬曲破，尚依稀可見當日賺兼諸曲腔的摸樣。

賺在當時演唱曲詞的方式上是最受歡迎的。它不再是不相連屬的隻曲演唱，而是由同一宮調的不同曲子組成了套數演唱。較之令曲小唱，它顯得豐富，完整；較之大曲、法曲，它顯得輕便、靈活，它理所當然受到聽眾的歡迎。《夢粱錄》在講到京師妓樂之隆盛後

7　陳元靚《事林廣記》，中華書局影元刊本，1963 年版。

就談到「今士庶多以從省，宴會或社會，皆用融和坊、新街及下瓦子等處散樂，女童裝末，加以玄索賺曲，祗應而已」。

而賺受到市井的歡迎，最重要的恐怕是它表現出來的市井趣味：坦率、熱烈、真摯、通俗，試看保存在陳元靚《事林廣記》中唯一的宋代的賺詞：

【圜社市語】【中呂宮】【圓裏圓】

【紫蘇丸】相逢閒暇時，有閒的打喚瞞兒，呵喝羅聲嗽道赚廝，俺嗏歡喜，才下腳，須和美，試問伊家有甚夾氣，又管甚官場側背，算人間落花流水。

【縷縷金】把金銀錠打旋起，花星照臨我，怎躲避，近日閒遊戲，因到花市帘兒下，瞥見一個表兒圓，咱每便著意。

【好女兒】生的寶妝蹺，身份美，繡帶兒纏腳，更好肩背，畫眉兒入鬢春山翠，帶著粉鉗兒，更挽個朝天髻。

【大夫娘】忙入步，又遲疑，又怕五角兒衝撞我沒曉踢。綱兒儘是紮，圓底都松例，要拋聲忒壯果難為。，真個費腳力。

【好孩兒】供送飲三杯先入氣，道今宵打歇處，把人拍惜。怎知他水脈透不由得你。咱門只要表兒圓時，褪地一合兒美。

【賺】春遊禁陌，流鶯往來穿梭戲。紫燕歸巢，葉底桃花綻蕊。賞芳菲，蹴秋千高而不遠，似踏火不沾地。見小池風擺，荷葉戲水。素秋天氣，正玩月斜插花枝。賞登高佳料沙羔美。最好當場落帽，陶潛菊繞籬。仲冬時，那孩兒忌酒怕風，帳膜中纏腳忒穩膩。講論處下梢團圓到底，怎不則劇。

【越憑好】勘腳並打二。步步隨定伊，何曾見走衰。你於我，我與你，場場有踢，沒些拗背。兩個對壘，天生不枉作一對

腳頭，然廝稠密密。

【鶻打兔】從今複一來一往，休要放脫些兒。又管甚攬閒底拽。閒定白打賺廝，有千般解數。真個難比。

【骨自有】

【尾聲】五花叢裏英雄輩，倚玉偎香不暫離，做得個風流第一。

這套曲子平仄同葉，每支曲子不分上下片。王國維先生稱其「蓋南北曲之形式及材料」「已全具矣」（《宋元戲曲史》）。圓社，是宋代的蹴球組織。圓社市語是唱賺人在現場為蹴鞠人助興唱的曲子，其幫閒湊趣頗類似於現代足球場上的奏樂助威。圓社市語的文學層面雖然不敢恭維，不過詠物詞一類的玩意，而其簡潔曉暢，富於鼓動性的市井氣息的確與輕歌曼舞，淺斟低唱的令曲小詞大相徑庭，是市井人所歌所詠，舞之蹈之的東西。

假如說宋詞中的令詞小曲是宋代的藝術歌曲的話，那麼唱賺就是瓦舍中的流行歌曲了。它受到市井的歡迎自是意料中的事。陳元靚《事林廣記》在收錄賺時把它放在「文藝類」，標以「酒令」，而且又是唯一的演唱類目，我們有理由說賺在宋末元初是酒宴上最普遍、最具有代表性的演唱形式。

儘管當時許多士大夫看不起唱賺，但否認不了它的通俗，它同音樂的協和。沈義父在《樂府指迷》中就說：「煉句下語最是要緊，如說桃不可直說破桃，須用紅雨、劉郎等字。……往往淺學流俗不曉此妙用，指為不分曉，乃欲直捷說破，卻是賺人與耍曲矣。」「前輩好詞甚多，往往不協律腔，所以無人唱。如秦樓楚館之詞多是教

坊樂工及市井做賺人所作，只緣音律不差，故多唱之。」[8]這裏，
沈義父所看不起的賺的弱點，恰恰是當日賺能夠火爆的原因，同時
也透露出在詞的衰落，曲的興起過程中賺之紐帶作用，在詞的演唱
和曲的演唱衍變轉換過程處於關鍵的位置。

三、《事林廣記》與賺的研究

　　王國維先生在《宋元戲曲史》中第一次披露《事林廣記》中有
關賺的資料，並在介紹了〔遏雲要訣〕、〔遏雲致語〕以及「圓社語」
後，評論「圓社市語」說：「此詞自其結構觀之，則似北曲，自其
曲名，則疑為南曲。蓋其用一宮調之曲，頗似北曲套數。其曲名則
〔縷縷金〕、〔好孩兒〕、〔越憑好〕、三曲均在南曲中呂宮，北曲中
無此數調。〔鵲打兔〕則南北曲皆有，維皆無〔大夫娘〕一曲。蓋
南北曲之形式及材料在南宋已全具矣」。嗣後，馮沅君先生在其《古
劇說彙》中對王國維先生的說法進行了訂正：「第一，這篇歌詞確
乎近於後來的曲子。因為：１、平仄通韻。如〔紫蘇丸〕曲的『時』
與『水』，〔大夫娘〕的『疑』與『例』，〔賺〕的『蕊』與『枝』並
可為例。２、每支曲都不分上下片。第二，這篇歌詞應屬南曲。因
為：１、除〔好女兒〕南北曲中皆不見或許是個詞調，〔鵲打兔〕
南北曲皆有外，其他各調都見於南曲中。２、首用引子，末用尾聲，
很合南曲的格律。第三，這篇歌辭確似套數。因為：１、合九齊以
詠一事──圓社蹴球之事。２、有尾聲。３、前後一韻到底。４、

[8]　沈義父《樂府指迷》，人民出版社，1981年版。

除〔好女兒〕外，其他各曲並在中呂調，而且〔尾聲〕的平仄特近中呂調的〔三句兒煞〕，我們很可以說它用的是一宮調之曲。第四，這篇歌辭似乎還保存著北宋賺詞的遺跡。因為纏令有引子、尾聲，這篇歌辭也如此。總之，就這篇僅存的作品看，說南宋賺詞是由北宋演變來的，又為南曲散套之祖，想是不過分吧。」

在此之後的戲劇史和曲藝史著作在談到賺時基本不出以上範圍。

王國維先生在《宋元戲曲史》中引述的《事林廣記》的版本是日本翻元泰定本，馮沅君先生則未看到原書[9]。他們的評論雖然很精彩，但限於資料的缺欠，仍有許多未及之處。

目前我們看到的《事林廣記》的最早版本是元至順年間建安椿莊書院刻本，這個本子不僅有唱賺插圖，而且在「圓社市語」下標出〔中呂宮〕字樣，如果早見到這個本子，王國維、馮沅君先生就不會費力考證「圓社市語」所用曲子所屬的宮調了。還值得注意的是，在「圓社市語」之後，又有〔駐雲主張・滿庭芳〕（集曲名）和〔水調歌頭〕：

> 共慶清朝，四時歡會，賀宴開，會集佳賓。風流鼓板，法曲獻仙音。鼓笛令，無雙多麗，十拍板，音韻宣清。文序子，雙聲疊韻，有若瑞龍吟。當宴聞品令，聲聲慢處，丹鳳微鳴。聽清風八韻，打拍底，更好精神。安公子，傾杯未飲。好女兒，齊隔廉聽。真無比，最高樓上，一曲稱人心。

9　見馮沅君《古劇說彙・說賺詞》注 77「原書未見，茲據《宋元戲曲史》頁66 至 84 引」。

八蠻朝鳳闕，四境絕狼煙。太平無事，超烘聚哨效梨園。笛弄昆侖上品，篩動雲陽妙選，畫鼓可人憐。亂撒真珠迸，點滴雨聲喧。韻堪聽，聲不俗，駐雲軒。諧音節奏，分明花裏遇神仙。到處朝山拜嶽，長是爭籌賭賽，四海把名傳。幸遇知音聽，一曲贊堯天。

這兩隻曲子是講說唱賺配樂情況的。而〔駐雲主張・滿庭芳〕曲子由於是集曲名，更是給我們提供了當日唱賺所用部分曲名，它們是：

慶清朝、四時歡、瑞龍吟、文序子、風流〔子〕、清風八韻〔樓〕、多麗、隔簾聽、宣清、安公子、好女兒、聲聲慢、傾杯、丹鳳〔吟〕、十拍板、法曲獻仙音、好精神、稱人心、鼓笛令、品令、集佳賓、最高樓。

其中如「鼓板」、「打拍底」、「真無比」，可能也是曲名，並且是〔駐雲主張・滿庭芳〕第一次顯示給我們的。儘管這部分曲目只是唱賺所用曲調之一臠，然而已是相當豐富了。這使我們想到《夢粱錄》中的記載「宴會或社會皆用融和坊、新街及下瓦子等處散樂家女童裝末，加以玄索賺曲祗應而已」。如果不是擁有豐富多采的曲目，如何能應付那喏大的場面！

更應當引起我們注意的是，《事林廣記》還著錄了〔黃鍾宮〕【願成雙】曲譜和全套「鼓板棒數」曲譜。它給我們立體、全面的瞭解賺提供了新的界面。如果說，在這之前，《事林廣記》提供的是文學或繪畫的說明的話，那麼，「鼓板棒數」和【願成雙】則進一步提供了音樂的說明（參見插圖第十三、十四）。

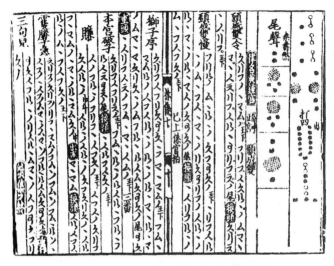

圖十三　陳元靚《事林廣記》載唱賺圖譜

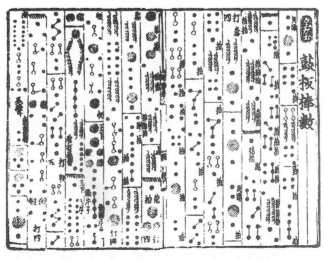

圖十四　陳元靚《事林廣記》載唱賺鼓板棒數圖譜

圖十五　願成雙令和願成雙慢曲譜

　　依據《都城紀勝》，張五牛創作賺是「因聽動鼓板中，又有四片太平令，或賺鼓板，遂撰為賺。」但賺與「四片太平令」是什麼聯繫，宋代的賺具體曲調如何，一直都並不明晰。假如我們看了〈圓社市語〉中的賺詞：

> 春遊禁陌，流鶯往來穿梭戲；紫燕歸巢，葉底桃花綻蕊。賞芳菲，蹴秋千高而不遠，似踏火不著地。見小池風擺，荷葉戲水。素秋天氣，正玩月斜插花枝；賞登高。佶料沙羔美。最好當場落帽，陶潛菊繞籬。仲冬時，見孩兒忌酒怕風，帳幕中纏腳忒稔膩。講論處，下梢團圓到底。

　　這個《賺》是四段結構，每段描寫一季的情事。
　　特別是看了〈願成雙〉中的【賺】譜[10]：（見插圖十五）

[10] 此處採用的是吳釗的譯譜，見《宋元古譜願成雙初探》（《音樂藝術》1983年第三期）。

　　這個賺譜與〈圓社市語〉中的賺詞一樣，也由上下兩疊構成。【賺】譜除換頭外，其餘均同上疊，每疊分四片，也是一個四段結構。這樣，所謂賺與四片太平令的關係就一目了然了，兩者都是四段結構，的確血脈相承！

　　楊蔭瀏先生在《中國古代音樂史稿》中談賺時，舉清代洪昇在《長生殿》傳奇「偷曲」折中所用【魚兒賺】為例，說「這種歌曲的節奏，的確有些特別。在節奏形式上，它是散板與定板交錯混合應用的一種曲式。說它是散板，它卻又有定板的部分；說它是定板，它卻又有大部分引用著散板。若在前面唱了有板之曲以後，忽然接唱《賺》，酒會給人以一個節奏放鬆的感覺。《都城紀勝》所謂『幾今拍板大篩揚處也，』似幾指這種節奏的放鬆而言。這是《賺》的節奏特點之一。又《賺》在每個樂句的開頭常打三板，三板中前兩板是正板，均勻地打在樂句開始連續的兩拍上，後一板是底板是底板，在隔了一些時間之後，打在樂句中的第一個小逗的末一音的後面；以後除了依崑曲散板的通例，在每一樂句和逗之後，都打底板之外，在每一樂句的開頭，常額外加打均勻的兩板。這是賺的另一節奏特點。又賺的末尾總以一句四眼歌詞結束；前面一路用散板歌唱到這句四言歌詞，便忽然轉入一板一眼。這四句歌詞，通常唱三小節（三板），但有時又可重複唱一遍，便引申到五小節（五板）。這是賺的又一節奏特點。總的說來，《賺》在每句開頭均勻地打三板中的前二板時，似乎給人以一個起板的感覺，但唱下去，卻是散板；唱到末尾，忽然用一板一眼時，又似乎給人以一個更加鮮明的引入有板樂曲部分的印象，但實際卻並不如此，而《賺》的曲牌，

就到這裏結束了」[11]。楊蔭瀏的這一推測雖然很精闢，雖然與《事林廣記》中的〔遏雲要訣〕所講「入賺頭一字當一拍，第一片三拍；後仿此：出賺三拍」一致，但由於洪昇的《長生殿》距離宋元已有四百餘年之遙，以清代《長生殿》的【魚兒賺】來論說宋代之【賺】難免有刻舟求劍之誚。《事林廣記》中「鼓板棒數」所提供的伴奏鼓板譜，加上【願成雙】的俗字譜，則彌補了這一缺憾，不僅證明了楊蔭瀏先生此一推測之正確，也證實了另一推測「賺的形式自創始以後，雖像其他曲牌一樣，有著旋律上多樣的變化，但其基本節奏形式調式卻是直到今天，並沒有多少改變」。同樣也是正確的。

依據《事林廣記》所載的〔願成雙〕曲譜和「鼓板棒數」，我們就明白了當日唱賺為何能火爆，所謂「賺者，誤賺之意也。令人正堪美聽，不覺已至尾聲」是什麼意思。——那是因為賺在旋律，特別是在節奏上，實在有獨到之處。它既不同於自由節奏的散板曲，也不同於固定節奏的有板曲，而是一種兼有兩者節奏的特殊曲式。正是因為賺的節奏富於這一特點，因此，不僅散曲的套數，而且元雜劇的套曲的結尾往往也用賺做結[12]，以用其曲已盡而意尤未盡之長。

然而賺在宋元之後很快消亡，它的消亡大約與諸宮調的消亡在同一個時間。在明以來的文獻中，再也沒有人提起它。

賺銷聲匿跡的原因，估計主要是聽眾趣味的轉換和散曲的流行。散曲從某種意義上說是賺的雅化。文人介入曲的創作，自然大大提高了曲的藝術欣賞的品味，也改變了曲的趣味走向。隨著南戲

[11] 見楊蔭瀏《中國古代音樂史稿》第十四章「藝術歌曲和說唱音樂的發展」。
[12] 參見蔡瑩《元劇聯套述例》。

和雜劇、乃至散曲和其他說唱演出形式的盛行，它逐漸被聽眾所遺棄了。

　　賺對於中國古代音樂歌曲音調體制的影響是巨大的。從賺的只曲而言，它「令人正堪美聽，不覺已至尾聲，是不宜為片序也。」改變了詞有片有序的傳統，而導夫曲無片無序的先路。詞曲，或曲子詞，原本都是只曲演唱，互不聯屬。後來，有了鼓子詞，有了傳踏，但鼓子詞是同調反復演唱，傳踏也是重複同一詞調。從有了纏令、纏達、賺之後，音樂歌曲的演唱才有了聯套的形式，從這個意義上說，賺是「散套之祖」並不過分[13]。至於賺的音調，如纏令、纏達、賺，在賺消亡後繼續活躍在諸宮調、南戲、雜劇中，那倒是在其次的了。如果沒有賺的出現，諸宮調不可能出現，散曲的套數和元雜劇的套數也無從談起。從文學發展的角度來說，賺的市井氣息，它的直白淺露，已不再是個別作家的創作風格的表露，而是以一種風靡的潮流，一種新的文體風格，從根本上劃啟了詞與曲的界限而成為散曲的先聲。如果說在中國古代音樂歌曲的體制中有宋詞元曲的劃分的話，那麼，賺則理所當然的是其中最關鍵的過渡體。

[13] 見馮沅君《古劇說彙・說賺詞》「南宋的賺詞」。

第十六章　小唱、嘌唱、唱小詞令曲

一、小唱

　　小唱，顧名思義，是比較隨便，伴奏規模較小的演唱，類似於現今的唱小曲。但在宋元時代，它卻有特定的含義。

　　首先是唱的內容，「小唱，謂執板唱慢曲、曲破，大率重起輕殺，故謂淺斟低唱，與四十大曲舞旋為一體，今瓦市絕無。」[1]「惟慢曲，引，近，則不同，名曰小唱。」[2]二書所記雖略有不同，而慢曲、曲破、引、近，都是大曲的組成部分。「慢曲」，即慢曲子，簡稱「慢」，又稱「歌頭」、「慢詞」。在宋大曲中是「中序」部分的主要詞曲。「曲破」，唐大曲的第三部分，有歌有舞，而以舞為主，故又稱「舞遍」。宋代已將曲破作為獨立的歌舞表演，如《鄮峰真隱大曲》卷二所載〈劍舞〉即是。「引」，是宋大曲「中序」開始的部分，「近」，是「中序」慢曲以後，入破以前，節奏由慢漸快部分的詞曲。可見小唱是大曲的摘唱。大曲是古代大型的歌、舞、器樂曲的組合，就歌詞而言，唐宋前用詩歌，宋代用詞調，主要流行於宮廷宴享，祭祀禮儀之中，屬於雅的音樂範圍。

　　雖然宋代的歌曲皆唱詞調，但主要唱慢曲的小唱與唱令曲小詞的是有區別的。《水滸傳》第二十回西門慶對王婆說，他在「外宅」

[1]　灌圃耐得翁《都城紀勝》，古典文學出版社，1957 年版。
[2]　張炎《詞源》，中國書店，1985 年影金陵大學文化所排印本。

養的女人「便是唱慢曲兒的張惜惜」[3]，便說明唱慢曲兒的小唱演員與一般唱詞曲的演員有所不同。小唱的摘唱既然來自大曲,，它便頗類似於選自歌劇、歌舞劇中的藝術歌曲的演唱。較之歌劇,歌舞劇的演唱,它輕便,隨意;而較之一般的演唱,它又顯得高雅,夠檔次。

其次是唱的方法。既然小唱是大曲的摘唱,它就有許多講究和規範:「名曰小唱,須得聲字清圓。以啞篳篥合之,其音甚正,簫則弗及也。慢曲不過百餘字,中間抑揚高下,丁抗擘拽,有大頓、小頓、大住、小住、打、背等字,真所謂上如抗,下如墜,曲如折,止如槁木,倨中矩,句中,累累乎端如貫珠之語,斯為難矣」[4]。這說明小唱的演唱在音律上有著相當的積累並十分嚴格。

小唱的伴奏樂器在最初,是等同於大曲的。據《武林舊事》卷一聖節「天基聖節排當樂次」,演奏大曲所用的樂器起碼包括有笛、方響、笙、篳篥、箏、琵琶、嵇琴、簫、拍板、鼓等,當然其中有分奏,有合奏,而小唱在演唱時,自然順應其伴奏。如《東京夢華錄》卷九「宰執親王宗室百官入內上壽」載;「第一盞禦酒,歌板色,一名唱中腔,一遍訖,先笙與簫笛各一管和,又一遍,眾樂齊舉,獨聞歌者之聲。」但小唱最規範的伴奏樂器除去不可或缺的拍板外,則是篳篥,《武林舊事》卷一載「天基聖節排當樂次」初坐第二盞陸恩顯唱〈聖壽永〉是「篳篥起」,卷七載「皇后歸謁家廟」歇坐第一盞是「篳篥和小唱〈簾外花〉」,第五盞是「鼓板、篳篥和小唱〈舞楊花〉」,用的伴奏樂器都有篳篥。這同張炎《詞源》所敘「以啞篳篥合之,其音甚正,簫則弗及也」是一致的。

[3]　施耐庵《水滸全傳》,上海人民出版社,1975 年版。
[4]　張炎《詞源》,中國書店,1985 年影金陵大學文化所排印本。

　　小唱的演員最初也是由大曲中的演唱者脫胎而來，最有力的證據就是在宮廷天基聖節中小唱的演員陸恩顯既是祗應人都管，又是諸色伎藝人中的小唱演員[5]。因此，小唱演員在宋元時代既有男，又有女。比如《東京夢華錄》卷五載京瓦伎藝主張小唱有李師師、徐婆惜、封宜奴、孫三四等。《武林舊事》卷六載有南宋杭州小唱演員有蕭婆婆、賀壽、陳尾犯、畫魚舟、陸恩顯、笙張、周頤齋、忤都事。元代時，民間的流行歌曲是散曲，小唱依然保持著自己的領地。夏庭芝《青樓集》載：「李心心、楊奈兒、袁當兒、于盼盼、于心心、吳女、燕雪梅，此數人者，皆國初京師之小唱也。又有牛四姐，乃元壽之妻，具擅一時之妙。壽之尤為京師唱社中之巨擘也。」同書所記地方小唱演員還有「解語花，姓劉氏，尤長於慢詞。」「小娥秀，姓邳氏，世傳邳三姐是也。善小唱，能慢詞。」「王玉梅，善唱慢詞，雜劇亦精緻身材短小，而聲韻清圓。」「李芝儀，維揚名妓也，工小唱，尤善慢詞。」「真鳳歌，山東名妓也。善小唱。」「孔千金，善撥阮，能慢詞，獨步街市」[6]

　　總而言之，在宋元時代，小唱是從大曲中分離出來的，是有著獨立而專門的演唱範圍、方式、方法的伎藝。它之稱為小唱，是相對於大曲而言的，並非如一般人所理解的隨便唱小曲。

二、嘌唱

　　與小唱相對應的是嘌唱。

[5]　分別見《武林舊事》卷一和卷六。
[6]　夏伯和《青樓集》，古典文學出版社，1957 年版。

　　什麼是嘌唱？嘌者，「無節度也」，「疾也」[7]關於嘌唱，宋程大昌在《演繁露》中有明確說明：「凡今世歌曲，比古鄭衛，又為淫靡，近又即舊聲而加泛豔者名曰嘌唱。」[8]泛豔，浮光貌。「即舊聲而加泛豔者」，用現在的話說，就是在舊曲調上加上花腔裝飾。

　　《都城紀勝》在「瓦舍眾伎」條對嘌唱的解釋更為詳細：「嘌唱，謂上鼓面唱令曲小詞，驅駕虛音，縱弄宮調，與叫果子、唱耍曲兒為一體，本只街市，今宅院往往有之。」「驅駕虛音，縱弄宮調」也就是「即舊聲而加泛豔者」。《演繁露》和《都城紀勝》在表述嘌唱的演唱特徵上是一致的。如果我們把《都城紀勝》中有關小唱的表述，「小唱，謂執板唱慢曲、曲破，大率重起輕殺，故曰淺斟低唱，與四十大曲舞旋為一體，今瓦市中絕無」，與之對照，那麼，嘌唱的特徵就更加明顯：小唱是按傳統用拍板節樂，嘌唱則用鼓控制節奏。小唱的內容是慢曲、曲破，嘌唱的內容則是令曲小詞。小唱的演唱風格是「大率重起輕殺，故曰淺斟低唱，與四十大曲舞旋為一體」，而嘌唱的演唱風格則是「驅駕虛音，縱弄宮調，與叫果子、唱耍曲兒為一體」。也即小唱的風格典雅紓徐，屬於四十大曲舞旋範疇，而嘌唱則充滿市井氣息，激越宛轉，與叫果子、唱耍曲兒為一路。尤其是，嘌唱在當時來源於市井，生氣盎然，由街市的伎藝漸漸侵入宅院，而小唱則由於固守四十大曲規範，日漸沒落，乃至「今瓦市中絕無」。

　　不過，《都城紀勝》說小唱「今瓦市中絕無」可能有些誇張，因為《武林舊事》卷六就載有不少小唱演員的名字，說明在南宋它

沒有絕跡。從元夏庭芝《青樓集》所載小唱演員來看，在元代它也
不絕如縷。但從《東京夢華錄》和《武林舊事》的記載來看，小唱
不敵嘌唱，嘌唱在瓦舍中遠較小唱紅火，也是不爭之事實。象《東
京夢華錄》所載嘌唱演員有張七七、王京奴、左小四、安娘、毛團
等，《武林舊事》所載嘌唱演員有施二娘、時春春、時佳佳、何總
憐、童二、嚴偏頭、向大鼻、葛四、徐勝勝、耿四、牛安安、金元
元、錢寅奴、朱伴伴，都遠較小唱演員為多。

三、唱令詞小曲

宋代的流行歌曲是詞歌，除專門的小唱、嘌唱伎藝之外，更多
更廣泛的是唱令曲小詞的形式。那方式簡便極了，用拍板伴奏即
可。可以自娛，也可以娛他：

乾德五年三月上巳，宴怡神亭，婦女雜坐，夜分而罷，衍自
執板唱〔霓裳羽衣〕及〔後庭花〕，〔思越人〕曲。[9]

雁字書空，桔星垂檻。江天水墨秋光晚。香絲嫋嫋祝堯年，
公庭錫宴揮金瑫。醉索蠻箋，狂吟象管。珠璣璨璨驚人眼。
過雲更倩雪兒歌，從教拍碎紅牙板。[10]

曉色朦朧，佳色在，黃堂深處。記當日，霓旌飛下，鷺翔鳳
翥。蘭省舊遊隆注簡，竹符新剖寬憂顧。有江南，千里好溪

[9] 張唐英《蜀檮杌》卷上，《續說郭》，宛委山堂本。
[10] 歐陽澈〔踏莎行〕，唐圭璋《全宋詞》，中華書局，1965 年版。

山，留君住。牙板唱，花裀舞。雲液滑，霞觴舉。顧朱顏綠
鬢，年年如許。見說相門須出相，何時再築沙堤路。看便飛，
丹韶日邊來，朝天去。[11]

簾下清歌簾外宴，雖愛新聲，不見如花面。牙板數敲珠一串，
梁塵暗落琉璃盞。桐樹花深孤鳳怨，漸遏遙天，不放行雲散。
坐上少年聽不慣，玉山未倒腸先斷。[12]

郡王聽了大喜，傳旨喚出新荷姐，就教她唱可常這詞。那新
荷姐生得眉長眼細，面白唇紅，舉止輕盈。手拿象板，立於
宴前唱起繞梁之聲。眾皆喝采。[13]

張都監叫喚一個心愛的養娘，叫做玉蘭，出來唱曲。張都監
指著玉蘭道：「這裏別無外人，只有我心腹之人武都頭在此。
你可唱個中秋對月時景的曲兒，教我們聽則個。」玉蘭執著
象板，向前各道個萬福，頓開喉嚨，唱一隻東坡學士中秋水
調歌。[14]

　　這種演唱方式雖然在瓦舍中沒有獨立門戶，但由於與茶肆酒樓
及妓女的營業活動連結，實際是最為普遍、最紅火的伎藝。
　　它有低檔的演唱：「又有下等妓女，不呼自來，宴前歌唱，臨
時以些小錢物相贈之而去，謂之箚客，亦謂之打酒坐」（孟元老《東

[11] 劉克莊〔滿江紅〕，唐圭璋《全宋詞》，中華書局，1965 年版。
[12] 柳永《鳳棲梧》，唐圭璋《全宋詞》，中華書局，1965 年版。
[13] 《京本通俗小說‧菩薩蠻》，古典文學出版社，1954 年版。
[14] 施耐庵《水滸全傳》，上海人民出版社，1975 年版。

京夢華錄》卷二）。《水滸傳》第三回魯達、史進、李忠三個人在酒樓上喝酒遇見的金翠蓮就是這種唱小曲兒的。

　　但一般的營業是這樣的：「如府第富戶，多於邪街等處，擇其能謳妓女，顧倩祗應。或官府公宴及三學齋會、縉紳同年會、鄉會，皆官差諸庫角妓祗直。景定以來，諸酒庫設法賣酒，官妓及私名妓女數內，揀擇上中甲者，委有娉婷秀媚，桃臉櫻唇，玉指纖纖，秋波滴流，歌喉婉轉，道得字真韻正，令人側耳聽之不厭。」[15]

　　那麼唱令曲小詞與小唱有什麼區別呢？從題材內容上看，小唱是大曲的摘唱，主要唱慢曲，這些曲子詞一般經過教坊樂工的整理加工，音律較嚴，唱腔較難，類似於我們現在所說的藝術歌曲。而令曲小詞則比較短小活潑，輕快抒情，易學易唱，類似於我們現在所說的流行歌曲。從演唱風格的美學取向來看，小唱的演唱格局比較寬泛，似兼有陽剛陰柔之美，而唱令曲小詞則更具抒情性，強調的「須是聲音軟美」（《夢粱錄》卷二十）。這大概與唱令曲小詞應酬的格局較窄，色情氛圍較濃有關。從演唱形式來看，小唱的伴奏比較豐富，它可以在整個大曲合奏的背景下唱，也可以在鼓板和簫篥的伴奏下唱，當然單用拍板也可以。而唱令曲小詞的伴奏則近於清唱，除拍板外幾無他物。《全宋詞》中歌詠唱曲離不開拍板，拍板也幾乎是唯一的伴奏樂器。從演員來看，小唱的演員有男有女，而唱令曲小詞，一般為年輕女性，往往與色相聯繫，如《夢粱錄》卷二十歷數唱令曲小詞的演員：「官妓如金賽蘭、範都宜、唐安安、倪都惜、潘稱心、梅醜兒、錢保奴、呂作娘、康三娘、桃師姑、沈三如等，及私名妓女如蘇州錢三姐、七姐、文字季惜惜、鼓板朱一

[15] 吳自牧《夢粱錄》卷二十，古典文學出版社，1957 年版。

姐、媳婦朱三姐、呂雙雙、十般大胡憐憐、督州張七姐、蠻王二姐、搭羅丘三姐、一丈白楊三媽、舊司馬二娘、裱背陳三媽、屍片張三娘、半把散朱七姐、轎番王四姐、大臂王三媽、浴堂徐劉媽、沈盼盼、普安安、徐雙雙、彭新」沒有男性。而講述她們則是「娉婷秀媚，桃臉櫻唇，玉指纖纖，秋波滴溜」，不無色情之筆。

　　但是，唱令曲小詞與小唱也沒有絕對的畛域，原因是它們唱的都是詞歌。小唱儘管唱的是大曲中的慢詞，但慢詞較之其他詞歌的區別不過字數較多，結構複雜，節奏疏緩而已。它們的主要伴奏樂器都是拍板，這甚至使得許多研究者把小唱和唱令曲小詞混淆為一談[16]。估計當日它們之間的反串並非難事，演唱中的互相影響和滲透也所在多有。隨著宋末詞歌的衰落，無論小唱還是唱令曲小詞也都物換星移，陳倉暗渡，雖然名稱依舊，所唱內容卻被散曲、民間小調所代替，而它們之間的差異也模糊難分了。

[16] 見廖奔《宋元戲曲文物與民俗》第一編第四章「戲曲文物內容分類」第一節「小唱多是在酒席宴間由妙齡女郎清唱令曲小詞、慢曲、曲破以侑觴助歡。」

第十七章

與商業叫賣相聯繫的伎藝——叫聲、貨郎兒

一、叫聲

在宋金說唱伎藝中，叫聲和說唱貨郎兒是直接起源於商業的叫賣聲並一直與商業緊密相聯繫的伎藝。兩者的不同在於，叫聲屬於瓦舍伎藝，流行於市井，而說唱貨郎兒則僅盛行於鄉村街市。

叫聲，也稱「吟叫」、「吟哦」、「叫果子」。吳自牧在《夢粱錄》中解釋它的緣起時說「以市井諸色歌叫賣物之聲，採合宮商成其詞也」[1]。叫，本是「喊」的意思。「叫聲」，估計在當時既有吟叫的形式，也有唱叫的形式。

叫賣本是以吆喝促銷的一種商業行為，叫賣聲能夠轉變成一種說唱形式，需要有一定的條件。

起初，叫賣大概只是叫賣者為了引起顧客的注意而吆喝，那聲音是響亮的；為了省力，就要簡潔；為了自娛娛人，就開始注意音韻、聲調、旋律。假如叫賣聲很好聽，就有人模仿，甚至形成風氣。但是，這時的叫賣聲依然沒有脫離其商業的性質。它能

[1] 孟元老《東京夢華錄》（外四種）。古典文學出版社，1957年出版。

夠成為伎藝的條件之一是，叫賣聲的種類必須足夠豐富，能夠為說唱提供豐富的素材。而叫賣聲的豐富，又依賴於日用物質的豐富。宋代在仁宗之後，「太平日久，人物繁阜」，「八荒爭湊，萬國咸通。集四海之珍奇，皆歸市易，會寰區之異味，悉在庖廚。」（孟元老《東京夢華錄序》）恰好提供了充分的物質條件。同書「州橋夜市」記載「自州橋南去，當街水飯、鹵肉、乾脯。王樓前獾兒、野狐、肉脯、雞。梅家鹿家鵝鴨雞兔肚肺鱔魚包子、雞皮、腰腎、雞碎、每個不過十五文。曹家從食。至朱雀門，旋煎羊、白腸、酢脯、爊凍魚頭、薑豉鰈子、抹髒、紅絲、批切羊頭、辣腳子、薑辣蘿蔔。夏月麻腐雞皮、麻飲細粉、素簽沙糖、冰雪冷元子、水晶皂兒、生淹水木瓜、藥木瓜、雞頭穰沙糖、綠豆、甘草冰雪涼水、荔枝膏、廣芥瓜兒、鹹菜、杏片、梅子薑、萵苣筍、芥辣瓜兒、細料骨朵兒、香糖果子、間道糖荔枝、越梅、掘刀紫蘇膏、金絲黨梅、香棖元、皆用梅紅匣兒盛儲。冬月盤兔、旋炙豬皮肉、野鴨肉、滴酥水晶鱠、煎夾子、豬髒之類，直至龍津橋須腦子肉止，為之雜嚼，直至三更」。飲食品種的豐富多彩直令現代人讀這些名目也口水三尺。而列肆瓦舍，攤位競賣，便帶來了叫賣么喝，千聲競發，百調爭鳴。像同書「天曉諸人入市」就記載京師一到天亮，「趁朝賣藥及飲食者」便「吟叫百端」。吳自牧《夢粱錄》的記載更是有過之無不及：「……有賣燒餅、蒸餅、粢糕、雪糕等點心者，以趁早市，直至飯前方罷……填塞街市，吟叫百端，如汴京氣象，殊可人意。」「……街坊以食物、動使、冠梳、領抹、緞匹、花朵、玩具等物沿街叫賣關撲。」『賣花者以馬頭竹籃盛之，歌叫於市，買者紛然。」「……杭都風俗，自初一日

至端午日，家家買桃、柳、葵、榴……自隔宿及五更，沿門唱賣聲，滿街不絕……」。

其次是，叫賣聲必須逐漸規範、類型化，取得同行業人的認同，而顧客一聽就知道是賣什麼的。仁宗登基以來，宋代社會物質的豐富，秩序的安定，使得買賣規範化，行業化。不僅「凡百所賣飲食之人，裝鮮淨盤合器皿，車簷動便奇巧，可愛食味和羹，不敢草略。其賣藥賣卦，皆具冠帶。至於乞丐者，亦有規格。稍似懈怠，眾所不容。其士農工商諸行百戶衣裝，各有本色，不敢越外。謂如香鋪裹香人，即頂帽披背；質庫掌事，即著皂衫角帶不頂帽之類。街市行人，便認得是何色目」（《東京夢華錄》）而且，「凡賣一物，必有聲韻，其吟哦具不同」[2]，叫賣聲在豐富中形成了規範。對此，《夢粱錄》的記載可謂是注腳：「又有沿街頭盤叫賣薑豉、膘皮鰈子、炙椒、酸豝兒、羊脂韭餅、糟羊蹄、糟蟹，又有擔架子賣香辣罐肺、香辣素粉羹、臘肉、細粉科頭、薑蝦、海蜇鮓、清汁田螺羹、羊血湯、胡齏、海蜇、螺頭齏、餶飿兒、麤麵等，各有叫聲。」想像一下，這麼多品種的東西在同時叫賣，像複調音樂似的，該具有多麼豐富的和聲和旋律！

再其次是，叫賣聲變成說唱伎藝，還必須依賴於濃厚的音樂說唱環境。而宋代的瓦舍勾欄恰好提供了這種可能。如果有一種叫賣聲很有特色，或者旋律很美，被社會所喜愛，便會引起說唱伎藝人注意，他們或模仿，或穿插組合，或融合改造，於是就形成所謂「叫聲」伎藝。

[2] 高承《事物紀原》卷九「吟叫」。

　　不過，有了充足的條件，還不一定就產生叫聲，它還需要契機，需要有音樂家進行加工改造。仁宗至和、嘉祐年間恰好萬事具備了：「嘉祐末，仁宗上仙，四海遏密。故市井初有叫果子之戲。其本蓋自至和、嘉祐之間叫紫蘇丸，泊樂工杜人經始也。」[3]。也就是說，在仁宗去世的國喪期間，正兒八經的音樂被禁止了，介於商業叫賣和音樂娛樂之間的叫聲應運而生，而創作者正是音樂家杜人經。

　　嘉祐年間的杜人經之後，據文獻記載，北宋崇寧大觀年間的叫聲藝人有文八娘（孟元老《東京夢華錄》）。南宋年間叫聲藝人多了起來，據周密《武林舊事》記載有六人，他們是：姜阿得、鍾勝、吳百四、潘善壽、蘇阿黑、余慶。不過，從叫聲藝人有自己的行會組織，稱「小女童像生叫聲社」（灌圃耐得翁《都城紀勝》）、「律華社」（周密《武林舊事》）來看，叫聲藝人實際的數目要遠遠多於此，可以和雜劇、蹴球、唱賺、小說、相撲、影戲、撮弄等伎藝分庭抗禮。

　　宋代叫聲的唱詞沒有流傳下來，但元雜劇《逗風流王煥百花亭》中載有一段王煥叫賣查梨條的叫詞：

　　　　（正末提查梨條從古門叫上云）查梨條賣也！查梨條賣也！
　　　　才離瓦市，恰出茶房，迅指轉過翠紅鄉，須記的京城古本，
　　　　老郎傳流。這果是家園製造，道地收來。也有福州府甜津津
　　　　香噴噴紅馥馥帶漿兒新剝的圓眼荔枝，也有平江路酸溜溜涼
　　　　蔭蔭莫甘甘連葉兒整下的黃橙綠桔；也有松陽縣軟柔柔白璞
　　　　璞蜜煎煎帶粉兒壓扁的凝霜柿餅；也有卯州府脆鬆鬆鮮潤潤

3　高承《事物紀原》卷九。

明晃晃拌糖兒捏就龍纏棗頭；也有蜜和成糖制就細切的新建薑絲；也有日曬皺風吹乾去殼的高郵菱米；也有黑的黑紅的紅魏郡收來的指頂大瓜子；也有酸不酸甜不甜宣城販到的得法軟梨條。俺也說不盡果品多般，略鋪陳眼前數種。香閨繡閣風；流的美女佳人，大廈高堂俏綽的郎君子弟，非誇大口，敢賣虛名，試嚐管別，吃著再買。查梨條賣也，查梨條賣也。……

（做叫科云）查梨條賣也！查梨條賣也！生長在京城古汴，從小裏拜個名師。學成浪子家風，習慣花台伎倆。專伏伺那些可喜知音的公子，更和那等聰明俊俏的佳人。假若是怨女曠夫，買吃了成雙做對。縱然他毒郎狠妓，但嘗著助喜添歡。春蘭秋菊益生津，金桔木瓜偏爽口。枝頭幹分利陰陽，嘉慶子調和臟腑。這棗頭補虛平胃，止嗽清脾，吃兩枚諸災不犯；這柿餅滋喉潤肺，解郁除焦，嚼一個百病都安。這荔枝紅煩養血，去晦生香，長安歲歲逢天使；這查梨條消痰化氣，醒酒和中，帝城日日會王孫。查梨條賣也！查梨條賣也！[4]

這裏既稱「京城古本，老郎傳流」，自是宋元間規範的叫詞，甚或就是「叫果子」，而且屬於「吟叫」的形式。這裏不排除作家的潤色，但離本來面目不會相差很遠。

王煥所賣為查梨條，而此處的叫詞則為幹鮮果品的叫賣，叫詞與其所賣並不十分吻合。這一脫節現象，恰恰進一步證實叫詞為「京城古本，老郎流傳」。因為只有這樣，劇作者才會迎合觀眾趣味，

[4] 《元曲選》壬集上。

賣弄噱頭。儘管如此，那煽情誘人、活潑生動的叫詞，至今誦讀起來，還漾溢著流暢悠揚的市井神韻而令人神往。

宋代叫聲的曲譜也沒有流傳下來，但我們從《事林廣記》所載《圓社市語》賺詞及南戲《小孫屠》、《張協狀元》用的〔紫蘇丸〕，元雜劇《梧桐雨》、《魔合羅》中所用的〔叫聲〕中還可以窺見其形態一二。

叫聲，由於源於叫賣，故它的形容虛字和襯字繁密，聲調宛轉曲折，變化多端。《都城紀事》描述嘌唱時說：「驅駕虛聲，縱弄宮調，與叫果子、唱耍曲兒為一體」，「驅駕虛聲，縱弄宮調」也可以說是叫聲的聲腔特點。《夢粱錄》在講述令曲小唱的演唱特點時說：「須是聲音軟美，與叫果子、唱耍令不犯一同也」，又說明叫聲的演唱不講究纏綿優美，而是富於陽剛氣息。它演唱時伴奏的樂器有鼓，有水盞。當時在兩宋時期，叫聲的演唱曾是很時髦的市井說唱形式，「今街市與宅院，往往效京師叫聲」（吳自牧《夢粱錄》），而且在演唱形式上頗富變化，「若加以嘌唱為引子，次用四句就入者，謂之下影帶。無影帶者，名散叫。若不上鼓面，只敲盞者，謂之打拍」（灌圃耐得翁《都城紀勝》）[5]。我們從南戲中唱〔紫蘇丸〕頻率之多也可以感覺到當日叫聲聲腔的流行。

元雜劇《逞風流王煥百花亭》中王煥叫賣查梨條之前，曾有他向真正賣查梨條的王小二學習叫聲的情節：

5 吳自牧《夢粱錄》「妓樂」條中對此有不同的記載，應以早於它的《都城紀勝》為是。

（小二云）小人有一計，可使官人與賀家大姐姐相見。只要
官人不惜廉恥，權做下流，將小人頭至下，腳至上，渾身衣
服，並這個查梨條籃兒，都借與官人，打扮做賣查梨條的，
才入的那承天寺去。（正末謝科云）高見高見。多承見愛。
將你這一算兒都借與我，就傳與我叫的腔兒咱。（小二云）
待小二叫與官人聽，查梨條賣也，查梨條賣也。〔正末叫科，
云〕：可也像麼？（小二云）官人倒做的小人的師傅哩。（正
末唱）

〔隨尾煞〕皂頭巾裹著頭顱，斑竹籃提在手，叫歌聲習的腔
兒溜。新得了個查梨條兒除授，則這的是郎君愛女下場頭。

　　這裏所說的「叫歌聲習的腔兒溜」，既可以看做是叫賣查梨條
的聲腔，也可以視為伎藝叫果子的聲腔。雜劇《逞風流王煥百花亭》
創作的年代去宋未遠[6]，起碼叫聲的流風遺韻還猶存，還能夠喚起
聽眾的印象，使他們感到親切，才會被作家採用，以達到予期的特
殊效果。

　　從宋仁宗嘉祐年間（1056～1063）叫聲產生，到 1280 年以後
周密作《武林舊事》追記杭州叫聲演員頗為不弱的陣容，叫聲伎

[6]　嚴敦易《元雜劇斟疑》依據「《太和正音譜》『古今無名氏』項下，並未收
　　錄本劇。天一閣抄本《錄鬼簿續編輯》『諸公傳奇失載姓氏』項下，亦未見
　　著錄。《元曲選》雖將本劇采入，於卷首無名氏內，卻並未增添上這一名目。」
　　及「襯從本劇的文詞風格言之，他也全沒有元劇樸厚質野的氣息，卻很藻
　　麗雕琢。關於妓家的風情描寫，以及做子弟們的浪蕩享樂的氣度，自大的
　　戀愛場中的勝利，簡直與明初賈仲明筆的手筆，一摸一樣。」「敘到的地名，
　　有福州府，婺州府云云，那是明時的稱謂」，因此懷疑《逞風流王煥百花亭》
　　是明初的作品。但即便如此，商業的叫聲無論是旋律還是詞語都不會因為
　　易代而有太大的變化。

藝在宋代起碼延續了二百餘年。這期間，雖然它分化出說唱貨郎
兒這樣的姊妹說唱藝術，在南宋期間由於商業的發達，由於瓦舍
伎藝的盛行，尤其是人們對於汴梁風俗的懷舊心理，使得叫聲伎
藝頗為火爆。但是，由於叫聲本源於叫賣，其叫詞往往平鋪羅列，
雖有描寫，卻缺乏敘事能力；其音調高亢宛轉卻缺乏深情，唱腔
也往往是以類拼湊，聯唱鬥狠，終於難以獨立地充分發展而漸漸
走向衰亡。

　　叫聲，作為商業的叫賣，它與商業攤販如影隨形，會不絕如縷，
長叫不衰；但作為伎藝，元代之後，它只是附庸或融匯於其他伎藝
之中延續下來[7]。

二、說唱貨郎兒

　　貨郎，又稱貨郎擔，大概是宋代才出現的商業形式，是往來於
城鄉，沿途搖動蛇皮鼓，敲著小鑼，吆喝著販賣日用雜貨和婦女兒
童玩具用品的個體流動小商販。雖然現存宋人蘇漢臣畫的貨郎推著
獨輪小車，但從李嵩畫的貨郎圖和眾多元人雜劇及《水滸傳》描寫
貨郎的情況看，他們大都挑著擔子，因稱貨郎擔。宋元時代貨郎不
僅多，而且受到社會普遍關注。（參見插圖第十六、十七、十八、
十九、二十）。

　　說唱貨郎兒最早起始於它的商業吆喝，與叫聲一樣，是「以市
井諸色歌叫賣物之聲，採和宮商成其詞也」[8]。由於它的叫賣聲富

[7]　如傳統相聲《賣估衣》、《賣布頭》之明春。
[8]　吳自牧《夢粱錄》卷二十，古典文學出版社，1957年版。

於旋律，具有特點，漸漸被社會認可、摹仿，成為固定曲調，並形成說唱伎藝。

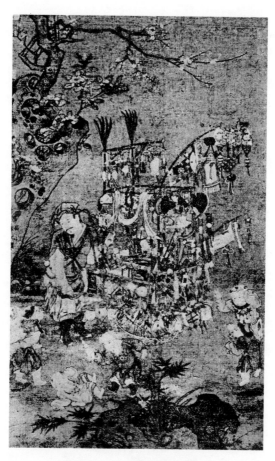

圖十六　宋蘇漢臣畫貨郎圖

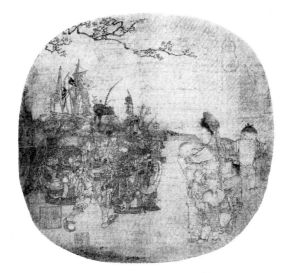

圖十七　宋李嵩畫貨郎圖

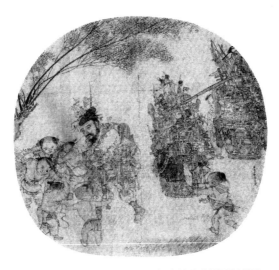

圖十八　美國克利夫蘭美術館藏李嵩畫貨郎圖

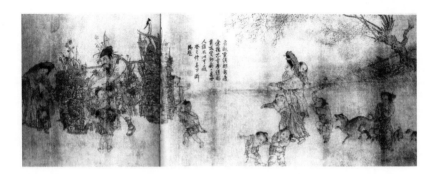

圖十九　宋代李嵩畫貨郎圖

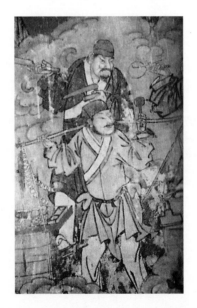

圖二十　元代山西芮城永樂宮壁畫中的貨郎兒

　　說唱貨郎兒雖然與叫聲均源於商業的叫買，但作為伎藝，兩者卻既非一事，也無承繼關係[9]。首先，從李嵩的貨郎圖及《東京夢華錄》等書來看，貨郎是沿街串巷，甚或是鄉野農村中的叫買，與市肆中固定攤位的叫買不同。叫聲據高承《事物紀原》卷九吟叫條記載，源於「至和、嘉祐之間叫紫蘇丸，泪樂工杜人經始也」。而貨郎兒的曲調自成體系，稱「貨郎兒」，「貨郎太平歌」，「貨郎轉調歌」[10]。與叫聲曲調中的「叫聲」，「紫蘇丸」等曲調了不相涉。其次，叫聲在市肆瓦舍中頗為流行[11]，而貨郎兒卻不屬於「樂人」，是「打牌兒出野村」，只在農村中「趕幾處熱鬧場兒」的[12]。再其次是，叫聲從未發展成說唱型的伎藝，而貨郎兒則有說唱的形式。

　　貨郎兒曲調與鼓子詞在使用上也不一樣[13]。鼓子詞是同一首詞調的重複，貨郎兒曲調的套數則是同一首曲調的變奏，每支曲調的句式略有異同；鼓子詞的組合無規律[14]，貨郎兒曲調套數的構成則

9　見葉德均《宋元明講唱文學》：「所謂貨郎兒是宋元以來往來城鄉販賣日用雜物和婦女用品及玩具的挑擔小商販，沿途敲著鑼或搖著蛇皮鼓（以上見宋王明清《揮麈三錄》卷二及元陶宗儀《輟耕錄》卷八，孟漢卿《張鼎智勘魔合羅》雜劇首折等），唱著物品的名稱，有叫聲、吟哦的腔調，如宋代的各種叫聲是『以市井諸色歌叫賣之聲，采合宮商，成其詞也』（《夢梁錄》卷二十）。後來所唱的調子定型化了，成為【貨郎兒】或【貨郎太平歌】，【貨郎轉調歌】的樂曲。」

10　施耐庵《水滸全傳》第七十四回，上海人民出版社，1975 年版。

11　據周密《武林舊事》卷六「諸色伎藝人」記載，當時吟叫著名藝人有六人，他們是：姜阿得、鍾勝、吳百四、潘善壽、蘇阿黑、余慶。叫聲藝人有自己的行會組織，稱「小女童象生叫聲社」（灌圃耐得翁《都城紀勝》）、「律華社」（周密《武林舊事》）。

12　見元人雜劇《風雨象生貨郎旦》第四折。

13　葉德均在其《宋元明講唱文學》中認為貨郎兒「又和鼓子詞一樣，始終用同一調子」。

14　現存宋代鼓子詞中，歐陽修的《西湖念語》用 13 首【采桑子】，《十二月鼓子詞》用 12 首【漁家傲】。趙德麟《元微之崔鶯鶯商調蝶戀花》用 12 首【商

有規律可尋。它在雜劇和傳奇中例用「九轉」。如《貨郎旦》、《古城記》、《義勇辭金》、《長生殿》、《鶴歸來》中所用套數均是九隻曲子。唯一的例外是明朱有敦《富祿壽仙官慶會》第二折中用的是三支，稱「三轉」。然亦符和所謂三九之數。鼓子詞是宋代上層文人的伎藝，始於詞調，終於詞調，其間沒有什麼變化；而貨郎兒由於起於民間，不僅從縱的方面有比較迅速的發展，由商業叫買聲演化為貨郎兒曲調，又由只曲衍變為套數，後又發展成說唱貨郎兒；而且從橫的方面看，由於地理位置不同，各地的貨郎兒曲調也有所不同。一百二十回《水滸傳》第七十四回記當時貨郎兒歌唱時有如下描寫：「眾人看燕青時，……扮做山東貨郎，腰裏插著一把串鼓兒，挑一條高肩雜貨擔子，諸人看了都笑。宋江道：『你既然裝做貨郎擔兒，你且唱個山東【貨郎轉調歌】與我眾人聽。』燕青一手撚串鼓，一手打板，唱出【貨郎太平歌】，與山東人不差分毫來。眾人又笑。」這裏不排除貨郎兒音韻方言的演唱方面的差異，但這裏既然明言是「山東【貨郎轉調歌】」，而又「唱出【貨郎太平歌】」，且言「與山東人不差分毫」，則貨郎兒曲調有地方的變異自然無異了。貨郎兒曲調是目前我們所知宋元伎藝曲調中唯一有地方色彩者。

調蝶花戀花】，王庭圭《上元鼓子詞》用 2 首【點絳唇】，李子正詠梅《減蘭十梅並序》用十首【減蘭】。呂渭老《聖節鼓子詞》用【點絳唇】2 首，張掄《鼓子詞道情》十種各用十首【點絳唇】(詠春)、【阮郎歸】(詠夏)、【醉落魄】(詠秋)、【西江月】(詠冬)、【踏莎行】(山居)、【朝中措】(漁父)、【菩薩蠻】(詠酒)、【訴衷情】(詠閑)、【減字木蘭花】(修養)、【蝶戀花】(神仙)。姚述堯《聖節鼓子詞》用 2 首【減字木蘭花】。侯　的《金陵府會鼓子詞》，僅有一首，為【新荷葉】。可見鼓子詞在詞的使用遍數上沒有限制，也無規律可尋。

　　一百二十回《水滸全傳》所記【貨郎轉調歌】、【貨郎太平歌】，估計為當時流行的民間貨郎兒曲調。後來它們被樂人改編，成為【貨郎】、【貨郎兒】、【貨郎煞】等[15]。最初，只是以只曲單獨使用或與它曲構成套曲的形式流行，並有南北曲之別。自《風雨象生貨郎旦》之後，才出現【轉調貨郎兒】，成套聯用，但那已是元末明初的事了[16]。

　　至於說唱貨郎兒，則僅在雜劇《風雨象生貨郎旦》中見到其蹤跡[17]注3。《風雨象生貨郎旦》敘述的是秀才李彥和娶煙花女子張玉娥為妾，將正妻劉氏氣死。張玉娥又勾通姦夫企圖將李彥和及其子春郎、奶媽張三姑謀害。幸好李彥和及其子春郎、奶媽張三姑各自遇救。淪落為說唱貨郎兒的張三姑後巧遇李彥和，並用說唱貨郎兒故事的方法將自家身世告訴已做了官的春郎，於是闔家團聚，並報仇雪恨。戲劇中串演曲藝雖然是我國戲劇作家的慣用手法，此處說唱貨郎兒也是故事發展的重要關捩，但假如貨郎兒不是為觀眾所喜

[15] 【貨郎】見劉時中〔正宮〕【端正好】上高監司。【貨郎兒】、【貨郎煞】見《樂府新聲》卷下。隋樹森先生在收入《全元散曲》時認為「自曲文觀之，實為套數」，然又說「惟今所見元人套數，又無以貨郎兒作起調者，疑有脫誤」。北【貨郎兒】見范居中〔正宮〕【金殿喜重重】秋思。既明稱北【貨郎兒】，自然有南【貨郎兒】。元雜劇中使用【貨郎】的有楊顯之《臨江驛瀟湘夜雨》、蕭德祥《楊氏女殺狗勸夫》等。

[16] 見嚴敦易《元劇斟疑》三十二貨郎旦：「第一折旦唱雀踏枝曲中有雲：『那其間便是你鄭孔目風流結果，只落得酷寒亭剛流下一個蕭娥。』用《酷寒亭》事。劉氏氣死關目，亦似《酷寒亭》。鄭孔目這一個典故，不比元劇中常提的其他習見之舊事遺聞，較為僻冷，似應認為系指雜劇而言。《酷寒亭》有楊顯之及花李郎二本，此無名氏之撰作時期，當在楊花二人之後。有李彥和墜水獲救，及家中起火等關目，亦甚似張國賓《合汗衫》劇中所敘，近於摹襲，故本劇至早應為元代中、末葉間，或其以後之作品。」

[17] 《風雨象生貨郎旦》今存《元曲選》本和《脈望館抄校本》兩種版本，其間存在一些不同。此處採用《元曲選》本。

愛熟悉，劇作家是不會搬用它做為劇中關目的。貨郎兒是當時說唱
的熱門貨，劇中也有佐證。儘管貨郎兒是賤業，但從事它的張三姑
「穿的衣服，這等新鮮，全然不像個沒飯吃的」，敢於承諾「憑著
我說唱貨郎兒，我也養的你到老」，均可見伎藝之受群眾歡迎。

　　依據《風雨象生貨郎旦》，我們得知說唱貨郎兒是一種比較簡
陋的一人說唱方式。唱時，它的伴奏樂器只是「搖幾下桑琅琅蛇皮
鼓兒」，——那既是商業叫賣吸引顧客注意的物件，又是控制節奏
的敲擊樂器。而唱，則由於缺欠旋律伴奏的樂器，唱的都是「韻悠
悠信口腔兒」。它在說時，像「說話」一樣，有類似說書用的「醒
睡」以鎮壓開場，也有類似於「致語」的套話，講說正文之前，還
要先標出說唱的題目。它說唱的題材內容頗為豐富，既有「人間新
來稀奇事」，也有歷史故事，民間傳聞。有時一次說唱不完，便分
幾次，稱「回」。像劇中張三姑就稱「張撇古那老的，為俺這一家
兒這一樁事，編成二十四回說唱」。

　　《風雨象生貨郎旦》中說唱的場景非常完整：

　　〔副旦做排場，敲醒睡科。詩云〕烈火西燒魏帝時，周郎戰鬥苦相持。
　　交兵不用揮長劍，一掃英雄百萬師。這話單提著諸葛亮長江舉火，燒
　　曹軍八十三萬，片甲不回。我如今的說唱，是單提著河南府一樁奇事。
　　〔唱：〕
　　【轉調貨郎兒】也不唱韓元帥偷營劫寨，也不唱漢司馬陳言
　　獻策，也不唱巫娥雲雨楚陽臺，也不唱梁山伯，也不唱祝英
　　台，〔小末云〕你可唱什麼那？〔副旦唱〕只唱那娶小婦的長安
　　李秀才。
　　〔云：〕怎見的好長安？〔詩云：〕水秀山明景色幽，地靈人傑出公

侯。華夷圖上分明看，絕勝寰中四百州。〔小末云：〕這也好。你慢慢唱來。〔副旦唱：〕

【二轉】我只見密臻臻的朱樓高廈，碧聳聳青簷細瓦。四季裏常開不斷花，銅駝陌紛紛鬥奢華。那王孫士女乘車馬，一望繡簾高掛，都則是公侯宰相家。

〔云：〕話說長安有一秀才，姓李名英字彥和。嫡親的二口兒家屬。渾家劉氏，孩兒春郎，奶母張三姑。那李彥和供一娼妓，叫做張玉娥，作伴情熟，次後娶結成親。〔歎介。云：〕咳，他怎知才子有心聯翡翠，佳人無意結婚姻。〔小末云；〕是唱的好，你慢慢地唱咱。〔副旦唱：〕

【三轉】那李秀才不離了花街柳陌，占場兒貪杯好色。看上那柳眉星眼杏花腮，對面兒相挑泛，背地裏暗差排。拋著他渾家不睬，只教那媒人往來閒家掰劃。諸般綽開，花紅布擺，早將一個潑賤的煙花娶過來。

〔云；〕那婆娘娶到家時，未經三五日，唱叫九千場。〔小末云：〕他娶了這小婦，怎生和他唱叫，你慢慢的唱者，我試聽咱。〔副旦唱：〕

【四轉】那婆娘舌刺刺挑茶斡刺，百枝枝花兒葉子，望空裏揣與他個罪名兒。尋這等閒公事。他正是節外生枝，調三斡四，只教你大渾家吐不的，咽不的。這一個心頭刺，減了神思，瘦了容姿，病懨懨睡損了裙兒袵。難扶策，怎動止，忽的呵冷了四肢，將一個賢慧的渾家生氣死。

〔云：〕三寸氣在千般用，一旦無常萬事休。當日無常埋葬了畢，果然道福無雙至日，禍有並來時。只見這正堂上火起，刮刮匝匝，燒的好怕人也。怎見的好大火？〔小末云：〕他將大渾家氣死了，這正堂上的火從何而起？這火可也還救的麼？兀那婦人，你慢慢的唱來，我

試聽咱。〔副旦唱：〕

【五轉】火逼的好人家人離物散，更那堪夜靜人闌。是誰將火焰山移向到長安。燒地戶，燎天關，單則把凌煙閣留他世上看。恰便似九轉飛芒老君煉丹，恰便似介子推在綿山，恰便似子房燒了連雲棧，恰便似赤壁下曹兵塗炭，恰便似布牛陣舉火田單，恰便似火龍鏖戰錦斑斕。將那房檐扯，脊樑板，急救呵，可又早連累了官房五六間。

〔云：〕早是焚燒了家緣家計，都也罷了，怎當的連累官房，可不要低罪！正在倉惶之際，那婦人言道：咱與你他府他縣，隱姓埋名，逃難去來。四口兒出的城門，望著東南上，慌忙而走。早是意急心慌，情冗冗，又值天昏地暗雨漣。〔小末云：〕火燒了房廊屋舍，家緣家計，都燒的無有了，這四口兒可往那裏去！你再細細的說唱者，我多有賞錢與你。〔副旦唱：〕

【六轉】我只見黑黯黯天涯雲布，更那堪濕淋淋傾盆驟雨。早是那窄窄狹狹溝溝壍壍路崎嶇，知奔向何方所？猶喜的消消灑灑，斷斷續續，出出律律，忽忽嚕嚕，陰雲開處，我只見霍霍閃閃，電光星炷。怎禁那蕭蕭瑟瑟風，點點滴滴雨。送的來高高下下，凹凹凸凸，一搭模糊。早做了撲撲簌簌，濕濕淥淥，疏林人物。倒與他妝就了一幅昏昏慘慘瀟湘水墨圖。

〔云：〕須臾之間，雲開雨住，只見那晴空萬里雲西去，洛河一派水東流。行至洛河岸側，有又無擺渡船隻，四口兒愁做一團，苦做一塊。果然道天無絕人之路，只見那東北上，搖下一隻船來。豈知這船不是收命的船，倒是納命的船。原來正是姦夫與那淫婦相約，一壁附耳低言，你若算了我的男兒，我便跟隨你去。〔小末云：〕那四口兒來到

洛河岸邊，既是有了渡船，這命就該活了，怎麼又是淫婦姦夫予先約下，要算計這個人來？〔副旦唱：〕

【七轉】河岸上和誰講話，向前去親身問他。只說道姦夫是那船家，猛將咱家長喉嚨掐。磕搭地揪住頭髮，我是個婆娘怎生救拔！也是他合亡化，撲通的命掩黃泉下。將李春郎的父親，只向那翻滾滾的波心水淹殺。

〔云：〕李彥和河內身亡，張三姑爭忍不過，比時向前，將賊漢扯住絲條，連叫道地方有殺人賊！倒被那姦夫把咱勒死。不想岸上閃過一隊人馬來，為頭的官人怎麼打扮？〔小末云：〕那姦夫把李彥和河裏，那三姑和那小的可怎麼了也？〔副旦唱：〕

【八轉】據一衣儀容非俗，打扮的諸餘裏俏簇，繡雲胸背雁銜蘆。他繫一條兔鶻，兔鶻，海斜皮，偏宜襯連珠，都是那無瑕的荊山玉。整身軀也麼哥，繒髭鬚也麼哥，打著鬢鬍，走犬飛鷹，架著鴉鶻，恰圍場過去，過去折跑盤旋，驟著龍駒。端的個疾似流星度。那行朝也麼哥，恰渾如也麼哥，恰渾如和番的昭君出塞圖。

〔云：〕比時小孩兒高叫道救人咱！那官人是個行軍千戶，他下馬詢問所以，我三姑訴說前事。那官說既能他父母亡化了，留下這小的，不如賣與我做個義子，恩養的長立成人，與他父母報仇雪冤。他隨身有文房四寶，我便寫與他年月日時。〔小末云：〕那官人救活了你的性命，你怎麼就將孩兒賣與那官去了，你可慢慢的說者。〔副旦唱：〕

【九轉】便寫與生時年紀，不曾道差了半米。未落筆花箋上淚珠垂，長籲氣呵軟了毛錐，悽惶淚滴滿了端溪。〔小末云：〕他去了多少時也？〔副旦唱：〕十三年不知個信息。〔小末云：〕那時這小的幾歲了？〔副旦唱：〕相別時恰才七歲。〔小末云：〕

如今該多少年紀也？〔副末唱：〕他如今剛二十。〔小末云：〕你可曉的他在那裏？〔副旦唱：〕恰便似大海沉石。〔小末云：〕你記的在那裏與他分別來？〔副旦唱：〕俺在那洛河岸上兩分離，知他在江南也塞北。〔小末云：〕你那小的有什麼記認處？〔副旦唱：〕俺孩兒福相貌，雙耳過肩墜。〔小末云：〕再有什麼認記？〔副旦云：〕有，有，有。〔唱；〕胸前一點朱砂記。〔小末云：〕他祖居在何處？〔副旦唱：〕他祖居在長安解庫省街西。〔小末云；〕他小名喚做什麼？〔副旦唱：〕那孩兒小名喚做春郎身姓李。

其中小末的插白是為了強調劇情，或者是出自於雜劇編撰需要而生生加進去的。假如刪掉，則露出當日說唱貨郎兒的真面目，甚或就是當日的說唱文本。

《風雨象生貨郎旦》中這種又說又唱的形式，與趙德麟的《商調蝶戀花鼓子詞》，與宋金的說唱諸宮調，特別是與南戲《張協狀元》中的說唱諸宮調極其相似，而與雜劇形式有明顯區別。其一是這九隻貨郎兒曲調是唱完一隻曲就講說一次，夾說夾唱，與雜劇幾隻曲子連唱不同。其二是其中雖然有說白，但是它們是敘述的而非表演的，具有明顯的說唱特徵。從它採用第三人稱全知視角進行講述，夾敘夾議，不時予以抒情，或予以詮釋來看，說唱貨郎兒的說白與宋元話本小說的口吻沒有什麼兩樣，應同屬於說唱伎藝的體系。

在宋代樂曲系的說唱伎藝中，樂曲的組合基本上是兩種形式。一種是反復用同一調子，以同一詞調連綴成一遍，如鼓子詞；另一種則是聯和同一宮調的各種詞調，如賺詞，或聯和不同宮調的只曲

和套數成為一整體，如諸宮調。轉調貨郎兒雖然也是套曲的形式，但它是同一首樂曲曲調的變奏的演唱方式，是很獨特的，代表了宋代說唱伎藝中樂曲組成的另一蹊徑。

依據葉堂《納書楹曲譜》正集卷二《女彈》折原譜和李玉《北詞廣正譜》注，《風雨象生貨郎旦》中的說唱貨郎兒的這九段樂曲的結構形式是這樣的：

開始：【貨郎兒】本調
二轉：【貨郎兒】起——中加【賣花聲】——【貨郎兒】尾
三轉：【貨郎兒】起——中加【鬥鵪鶉】——【貨郎兒】尾
四轉：【貨郎兒】起——中加【山坡羊】——【貨郎兒】尾
五轉：【貨郎兒】起——中加【迎仙客】【紅繡鞋】——【貨郎兒】尾
六轉：【貨郎兒】起——中加【四邊靜】【普天樂】——【貨郎兒】尾
七轉：【貨郎兒】起——中加【小梁】——【貨郎兒】尾
八轉：【貨郎兒】起——中加【堯民歌】【叨叨令】【倘秀才】——【貨郎兒】尾
九轉：【貨郎兒】起——中加【脫布衫】【醉太平】——【貨郎兒】尾

可見它是由一個【貨郎兒】本調和八個穿插別的不同曲調的轉調【貨郎兒】連成的套曲[18]。其間音樂充分發揮了節奏、移位、增減和調性的變化，既嚴密完整，又變化多端，有著很高的藝術性。

[18] 參見楊蔭瀏《中國古代音樂史稿》第二十一章「民歌　小曲　藝術歌曲和說唱音樂」的譯譜。楊蔭瀏先生的譯譜主要根據清葉堂編的《納書楹曲譜》，同時又參考了昆曲清唱派對本套【九轉貨郎兒】的唱法而翻譯。葉堂時代距《風雨象聲貨貨擔》的創作時代有幾百年，曲譜肯定有所變易增損，然大致保持了原貌，正如《九宮大成南北詞宮譜》的編者所說「其【九轉貨郎兒】，考《元人百種》，一轉至九轉，皆不作集調。按諸譜皆以第一轉為正格，餘皆以本調起，以尾句收，而中注高宮、中呂等曲，----所注牌名，或同或異，終未劃一。今細為考查，句法與所注牌名，皆不甚相合。與其分晰不當，何如闕疑？」

　　不過，說唱藝術是一種綜合性的伎藝。從目前我們佔有的文獻看，說唱貨郎兒在音樂上儘管稱九轉，畢竟只是【貨郎兒】的變奏，它滲透了其他曲調的因素，但核心曲調始終是【貨郎兒】，這就難免單調。而且，從它每用一隻曲子後便有一段說白來看，它的說唱形式相對來說也還比較幼稚，既比不上諸宮調，也比不上小說，這可能是它只流行於農村，並後來在說唱伎藝激烈的竟爭中被迅速地淘汰的重要原因。

　　由於《風雨象生貨郎旦》中這段說唱李彥和悲歡故事的情節非常完整，聯繫張三姑所說「編成二十四回說唱」，及張三姑講述李彥和故事前引「烈火西燒魏帝時，周郎戰鬥苦相持」的不倫不類的開場詩，我們有理由懷疑雜劇《風雨象生貨郎旦》之前有著關於李彥和故事的說唱文本，或雜劇《風雨象生貨郎旦》竟是依據說唱貨郎兒的腳本改編的也未可知。

　　說唱貨郎兒不是瓦舍伎藝，故在《東京夢華錄》、《夢粱錄》、《武林舊事》等書中不見著錄。在元代它又被禁止演唱[19]，到了明代便已失傳。《風雨象生貨郎旦》之後，我們再也沒有在文獻上看到它的蹤跡。

[19] 見《元典章》第七十五「刑部」十九「雜禁」：「禁弄蟻蟲唱貨郎」。

第十八章　有說有唱諸宮調

一、諸宮調的產生

　　諸宮調是產生於十一世紀北宋時期的說唱文學。

　　在諸宮調之前，雖然也有各種各樣的歌曲和說唱，但就其歌曲形式而言，要麼它們是獨立的隻曲演唱，如各種令曲、小唱，要麼是同一宮調同一詞牌的歌曲簡單重複，如鼓子詞，轉踏舞曲，頂多如賺詞，是同一宮調不同曲牌的聯唱。而諸宮調唱的部分則是聯接不同宮調的歌曲而形成。多調性，是諸宮調音樂上的重要特點，諸宮調也正是因其多調性的特點而得名。

　　諸宮調可以說是宋金時代曲藝中說和唱結合最為緊密融洽，又有說又有唱的伎藝。在諸宮調之前，說話在散說中也有韻文唱詞，但它以散說為主，以唱為輔，其中的詞調也好，曲調也好，只是點綴。說話中的講史，純粹是講說念誦。至於令詞、小曲、小唱、叫聲、唱賺，則純然是唱詞，只唱不說。鼓子詞、貨郎兒，偶有散說，並非常例。只有諸宮調集唱和說為一個整體，又說又唱，唱說相間，在宋金時代的說唱伎藝中格外醒目。

　　諸宮調在宋金時代的曲藝中也是最為繁複和宏偉的。它的散說部分既有純然的白話，又有淺近的文言，詩詞歌賦，體式齊全。從歌唱部分的曲調上說，以《西廂記諸宮調》為例，全書共用 14 個宮調，151 個基本曲調，如果連變體在內，有 444 個之多，其曲調

豐富在當時的樂壇上可以說無與倫比。《西廂記諸宮調》五萬餘字，
如果按照當時的演出體制，大概可以連續演好幾天，不僅與當時的
說唱伎藝相比，即使與宋金雜劇相比，它也是超級的規模宏偉的長
篇巨制。

　　諸宮調產生在北宋的中晚期。據王灼《碧雞漫志》卷二說：「長
短句中作滑稽無賴語，起於至和、嘉祐之前。猶未盛也。熙豐、元
祐間兗州張山人，以詼諧獨步京師，時出一兩解。澤州孔三傳者，
首創諸宮調古傳，士大夫皆能誦之」。

　　孔三傳的生平無可說明，三傳估計是樂人的綽號。除去得知他
是澤州人外，只知他在崇寧、大觀間（1102～1110）在瓦舍中與耍
秀才同唱諸宮調[1]。

　　諸宮調創始當非一人一時所能及，一定有一個積累和突變的過
程。《碧雞漫志》在說明諸宮調的形成過程方面，上溯至「長短句
中作滑稽無賴語」，在時間上追溯至「至和、嘉祐之前」，在創始人
上旁涉「兗州張山人」，頗有見地。

　　依據王灼《碧雞漫志》的記載，諸宮調產生的時代是熙寧元豐
（1068～1085）前後。諸宮調消亡大約在元末明初。元人夏庭芝在
《青樓集》中還記載有說唱諸宮調的女藝人趙真真、楊玉娥、秦玉
蓮和秦人蓮，而元末明初陶宗儀在《輟耕錄》中就慨歎「金章宗時
董解元所編《西廂記》，世代未遠，尚罕有人能解之者」了[2]。據此，
則諸宮調創始於北宋，元末明初已成桑榆晚景，前後歷史大約三百
年左右（十一世紀後期至十四世紀後期）。

[1]　孟元老《東京夢華錄》卷五「京瓦伎藝」，古典文學出版社，1957年版。
[2]　陶宗儀《輟耕錄》，

二、諸宮調的體制

　　諸宮調有說有唱，但到底是一人唱還是多人唱？自明代以來便聚訟紛紜。王驥德《曲律》云：「金章宗時董解元所為《西廂記》，亦的是一人倚弦索以唱，而間以說白」[3]。毛奇齡《西河詞話》也說「金章宗朝董解元不知何人，實作《西廂記》彈詞，則有白有曲，專以一人彈，並念唱之」。但張元長之《筆談》則曰：「董解元《西廂記》，曾見之盧兵部許。一人援弦，數十人合座，分諸色目而遞歌之，謂之磨唱。……趙長白云：『一人自唱』非也。」[4]

　　近代學者對於明清人的說法，各持一端。有人贊成張元長的說法，認為「雖不可以斷其必有宋金之遺風，然以限於歌者嗓力察之，昔時當亦如張氏所述用複唱式者。」[5]也有人反對，認為「那只是偶一為之的自我作古，和金元時一人說唱的真實情形不合。實際上明代人連諸宮調的名稱都不知道」[6]。

　　儘管多人遞唱的說法更近情理，但從目前所見到的宋元文獻資料來看，似乎一人說唱的說法更合乎實際些。像洪邁《夷堅志》所載洪惠英唱諸宮調[7]，施耐庵《水滸全傳》第五十一回「插翅虎枷打白秀英」中的秀英唱「豫章城雙漸趕蘇卿」諸宮調的情況[8]，都是一人唱說而非眾人遞唱。

[3]　王驥德《曲律》，
[4]　見焦循《劇說》卷二引。
[5]　青木正兒《中國近世戲曲史》第三章「南北曲分歧」，中華書局，1954 年版。
[6]　葉德均《宋元明講唱文學》二「樂曲樂講唱文學」，上雜出版社，1953 年版。
[7]　洪邁《夷堅志》，中華書局，1983 年版。
[8]　施耐庵《水滸全傳》，第五十一回，上海人民出版社，1975 年版。

　　那麼怎樣解釋「諸宮調則為極度之長篇」,「非一人嗓力得繼續者」呢?首先,諸宮調在初起時,並非立即就達到董解元《西廂記》的規模,而是比較簡短,如南戲《張協狀元》中諸宮調就是如此。其次,也是最重要的,是諸宮調在演唱時,應該是分章分回地演唱。董解元《西廂記》常見本皆分為二卷或四卷,而趙萬里先生發現的《古本董解元西廂記》則分為八卷,「董西廂分八卷,就是暗示藝人們可分十二次或八次說唱」[9]。現有《劉知遠諸宮調》為金代刻本,雖是一個殘本,但它全書分為十二部分,每部分都有標題卻是顯然的(參見插圖第二十一)。這證明當日《劉知遠諸宮調》也是分段分回講唱的。分章分回講唱是講唱文學解決作品篇幅過長,一次講說不完,化整為零的通則。准此,則解決了「諸宮調為極度之長篇」,「非一人嗓力所得繼續者」之詰難。

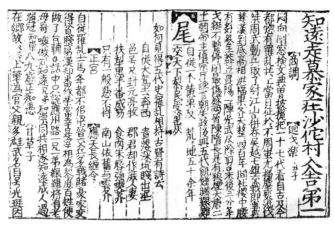

圖二十一　　《劉知遠諸宮調》金代刻本書影

[9]　見《古本董解元西廂記》所附趙萬里跋,上海古籍出版社,1984年版。

　　諸宮調在演唱之前循宋金說唱伎藝慣例也有致語而稱為「引辭」、「引子」或「引」。引辭之外，又有「斷送引辭」。「斷」，白饒，送的意思。一篇諸宮調可以不止一個引辭[10]。伎藝人在演出之前的致辭。可以介紹諸宮調的內容，帶有提要性質；可以吹噓內容之新穎精彩，帶有廣告的意味；也可以自吹風流倜儻，演唱技巧之高。長短不一，風格多樣。在宋金說唱伎藝中，諸宮調的致語最為活潑，文學價值也最高。像董解元《西廂記諸宮調》的引辭是這樣的（參見插圖第二十二）：

圖二十二　董解元《西廂記諸宮調》黃嘉惠刻本書影

[10] 見馮沅君《古劇說彙》，「天寶遺事輯本題記跋」，商務印書館，1947 年版。

【仙呂調】【醉落魄纏令】〔引辭〕吾皇德化，喜遇太平多暇，干戈倒載閒兵甲。這世為人，白甚不歡洽？秦樓謝館鴛鴦幄，風流稍是有聲價。教惺惺浪兒每都伏咱。不曾胡來，俏倬是生涯。

【整金冠】攜一壺兒酒，戴一枝兒花。醉時歌，狂時舞，醒時罷。每日價疏散不曾著家。放二四不拘束，盡人團剝。

【風吹荷葉】打拍不知個高下，誰曾慣對人唱他說他？好弱高低且按捺。話兒不提樸刀杆棒，長槍大馬。

【尾】曲兒甜，腔兒雅，裁剪就雪月風花。唱一本兒倚翠偷期話。

【般涉調】【哨遍】〔斷送引辭〕太皞司春，春工著意，和氣生暘谷。十里芳菲，盡東風絲絲柳搓金縷；漸次第桃紅杏淺，水綠山青，春漲生煙渚。九十日光陰能幾？早鳴鳩呼婦，乳燕攜雛；亂紅滿地任風吹，飛絮蒙空有誰主？春色三分，半入池溏。半隨塵土！滿地榆錢，算來難買春光住。初夏永，薰風池館，有藤床、冰簟、紗櫥。日轉午，脫巾散髮，沉李浮瓜，寶扇搖紈素。著甚消磨永日？有掃愁竹葉，侍寢青奴。霎時微雨送新涼，些少金風退殘暑，韶華早暗中歸去。

【耍孩兒】蕭蕭敗葉辭芳樹，切切寒蟬會絮。淅零零疏雨滴梧桐，聽啞啞雁歸南浦。澄澄浮水印千江月。淅淅風篩一岸蒲，窮秋盡，千林如削，萬木皆枯。朔風飄雪江天暮，似水墨工夫畫圖。浩然何處凍騎驢？多應在霸陵西路。寒侵安道讀書舍，冷浸文君沽酒壚。黃昏後，風清月澹，竹瘦梅疏。

【太平賺】四季相續，光陰暗把流年度。休慕古，人生百歲如朝露！莫區區，好天良夜且追遊，清風明月休辜負！但落魄，一笑人間今古，聖朝難遇。俺平生情性好疏狂，疏狂的情性難拘束。一

回家想麼，詩魔多愛選多情曲。比前賢樂府不中聽，在諸宮調裏卻著數。一個個旖旎風流濟楚，不比其餘。

【柘枝令】也不是崔韜逢雌虎，也不是鄭子遇妖狐，也不是井底引銀瓶，也不是雙女奪夫。也不是離魂倩女，也不是謁漿崔護，也不是雙漸豫章城，也不是柳毅傳書。

【牆頭花】這些兒古跡，現在河中府，即目仍存舊寺宇。這書生是西洛名儒，這佳麗是博陵幼女。而今想得，冷落了迎風戶，唯有舊題句；空存著待月迴廊，不見了吹簫伴侶。聰明的試相度，惺惺的試窨付。不同熱鬧話，冷澹清虛最難做。三停來是閨怨相思，折半來是尤雲滯雨。

【尾】窮綴作，醃對付，怕曲兒撚到風流處，教普天下顛不剌的浪花兒每許。

諸宮調的引辭在領起正文上，目前所見有兩種類型：一種是當正文散說開頭時，引辭唱起唱結，董解元《西廂記諸宮調》即是如此；一種是當正文是曲辭開頭時，引辭則以散說做結，以形成錯綜對比。《劉知遠諸宮調》即是此種類型。

諸宮調演唱時伴奏用的樂器有鼓、鑼、板、琵琶四種，而且為演唱者自奏。如洪邁《夷堅志》載：「予守會稽，有歌諸宮調女子洪惠英，正唱詞次，忽停鼓白曰：『惠英有述懷小曲，願容舉似。』乃歌曰……」元雜劇《諸宮調風月紫雲庭》其題目為「象板銀鑼可意娘，玉鞭嬌馬畫眉郎。兩情迷到忘形處，落絮隨風上下狂」。曲文中則有「卻則是央及殺象板銀鑼」，「再休提那撒板鳴鑼」，「勾得個桑榆景內安閒的過，也強如鑼板聲中斷送了我。」夏伯和《青樓集》載：「趙真真（《太平樂府》作『趙真卿』）、楊玉娥，善唱諸宮

調。楊立齋見其謳張五牛、商正叔所編《雙漸小卿》，因作〔鷓鴣天〕〔哨遍〕〔耍孩兒煞〕以詠之。後曲多不錄，今錄其前云：煙柳風花錦作團，霜芽露葉玉裝船。誰知皓齒纖腰會。只在輕衫短帽邊。啼玉麈，咽冰弦，五牛身去更無傳。詞人老筆佳人口，再喚春風到眼前。」冰弦，即琵琶。不過用琵琶伴奏僅見於此，似乎是諸宮調在後來的演變過程中雅化或者醑酒助興引起的變化。

諸宮調的歌曲，包含著若干音樂曲式的單元。從音樂結構而言，大概有三種不同的曲式：

1、單個曲牌，隻曲獨用。

2、由屬於同宮調的一個曲牌的雙疊式或多疊加上一個尾聲而構成的一種中型纏令曲式。

3、由屬於同宮調的若干樂曲聯成，是前有引子，後有尾聲的全套大型的纏令曲式。這種曲式較長，也較複雜，包含〔賺〕的曲牌的往往更長。

諸宮調這三種曲式在應用上隨其演變過程有不同的表現。初期的諸宮調往往隻曲獨用，宮調變化很快，在歌唱完一個宮調的一兩支曲後，就改唱另一個宮調的曲子。像《張協狀元》中的諸宮調就是這樣的[11]：

「(唱)」「【奉時春】」

[11] 《張協狀元》為元代南戲，見《永樂大典戲文三種》。其末色所唱諸宮調是做「家門大意」用的，皆用南曲。其中【奉時春】為「南仙呂宮引子」，【小重山】為「南雙調引子」，【浪淘沙】為「南越調引子」，【繞池遊】為「南商調引子」。每首一韻，不成為套曲，是諸宮調在南方的孑遺。《張協狀元》雖為元代作品，而此處所引諸宮調「必是宋代諸宮調的最原始形式的殘餘物。」（葉德均《宋元明講唱文學》）

「（白）」
「（唱）」「【小重山】」
「（白）」
「（唱）」「【浪淘沙】」
「（白）」
「（唱）」「【犯思園】」
「（白）」
「（唱）」「【繞池遊】」
「（白）」

　　這段諸宮調即是由一節唱腔——隻曲獨用，不用尾聲——一段說白，輪流相間而成。金代諸宮調的基本方式除卻隻曲獨用外，大量應用的是中型的曲式，即早期的唱賺形式纏令曲式，由屬於同宮調的一個曲牌的雙疊或多疊加上一個尾聲而構成。如《劉知遠諸宮調》殘本共 80 套，此類曲式 77 套。董解元《西廂記諸宮調》含 193 套曲子，其中雙曲獨用及帶尾聲的簡單纏令有 147 套。後期諸宮調隨著唱賺進一步發展和應用以及自身曲式的發展，同一宮調樂曲的聯合也越來越變化多端，花樣百出。如董解元《西廂記》中最長的套曲竟達 15 支之多。而元代的《天寶遺事諸宮調》後來發展到與元散曲和雜劇的樂曲聯套方式並無二致的地步。

　　早期諸宮調純粹用詞調。中期諸宮調是詞曲過渡體，與詞曲各有異同。與詞相同的是，每首曲詞大抵有後疊、二疊、三疊至四疊，而曲通常是不用後疊的，如用則稱為「前腔」或么篇。與詞一樣，諸宮調在曲辭的押韻上，「寒間」、「鸞端」、「先元」三韻可以通押，

而與曲韻中的「寒山」、「桓歡」、「先天」不能通韻。與曲相同的地方是諸宮調中的某些曲詞也不用後疊[12]。

從諸宮調的音樂構成而言,諸宮調與當時的流行歌曲唱賺關係最為密切。唱賺中的纏令、纏達,複賺的各種組曲形式都被諸宮調所吸收、應用並反映在其作品中。這在南宋紹興之後尤其如此。著名的賺詞創始人張五牛大夫同時又是諸宮調的作者。從某種意義上說,唱賺是諸宮調的一個單元,而諸宮調是帶有散說的唱賺的聯合體。

諸宮調的散說部分,主要用於敘事,但也兼有抒情、評論、說明的功能。它基本上採用了市井語言,也即當日的口語,通俗活潑,朗朗上口。但就其語體形態而言,文言的成分很濃,有的文白夾雜,與宋代說話伎藝的語體形態一致。[13]比如《西廂記諸宮調》開頭的散說部分是這樣的:

> 此本話說:唐時這個書生,姓張名珙,字君瑞,西洛人也。從父宦游於長安,因而家焉。父拜禮部尚書,薨。五七載間,家業陵替,緣尚書生前守官清廉,無它蓄積之所致也。珙有大志,二十三不娶。

就現存的《劉知遠諸宮調》和《西廂記諸宮調》而言,散說部分的藝術性遠遜於歌辭。這除了諸宮調的體制本以歌唱為主,編撰者、聽眾之注意力皆在唱上之外,也有一些其他原因:比如《劉知

[12] 參見葉德均《宋元明講唱文學》「樂曲系的講唱文學」,上雜出版社,1953年版。

[13] 參見于天池《宋代說話伎藝的語體形態》,《北京師範大學學報》,2005年1期。

遠諸宮調》中的散說，有一部分顯而易見是提綱性質，——簡明而不具體，估計或為表演者留有餘地，或者在刊刻時為了節省篇幅而省略了。《董解元西廂記諸宮調》其散說部分則因襲《鶯鶯傳》舊文，局促而沒有展開。

為了與唱辭部分映襯，也為了音韻鏗鏘，諸宮調散說部分有時駢散相間，甚或以韻文為主，而歌辭反而顯得通俗直白，長話短說，幾乎無有不可入曲之語而口語味十足。像《劉知遠諸宮調》「知遠別三娘太原投事第二」中敘說劉知遠夫妻與洪信、洪義們的矛盾的一段就是如此：

> 【般涉調】【哨遍】二儀初分天地，也有聚散別離底。想料也不似這夫妻，今宵難捨難棄。謾更說盧州小卿雙生兩個，相送郵亭驛。徐都尉隋兵所逼，與樂昌公主分鏡在荒陂。霸王垓下別虞姬，織女牽牛過夕。雲雨輕分，感恨巫娥，宋玉慘淒。大花綾襖貨賣，你且為盤費。恩義重如山，恰來解開雲髻，用斧截青絲一縷，付與劉郎，此夜恩常記。欲去時臨行情緒，想世間煩惱，無可堪比。痛極時複淚珠滴。地慘天愁日無輝，當陽佛見也攢眉。
>
> 【尾】鴛侶分，連理劈，無端洪信和洪義，阻隔得鶯孤共鳳隻。
>
> 洪信似通天板障，洪義如就地屏風。棘針褪有若坼放同心錐，倒上樹便是解開連理鋸。終朝使計趕離門，致令夫妻分兩處。正是相別，幕聞人叫。
>
> 【歇指調】【耍三台】李三娘劉知遠，兩口兒難為相守，淚點兒多如雨點，舊愁難壓新愁。若到並州早來取，休交人倚

門專候。常記取此夜相別,凡百事劉郎念舊。驀聽得人高叫,唬殺夫妻兩口。打扮身分別樣,生得臉道皺搜。光皂頭巾綴耍線,皮靴鞋兔兒先愁。裏肚是三尺緋花,布衫是粗麻織就。手中提黃桑棒,曾贏了五村教頭。耳朵似枯乾桑葉,鼻偃綹眼腦昀瞄。胯大肶高快片牛,唇口麄能飲酒。罵斬娘打脊窮神,把小妹孩兒引逗。

【尾】張開喫蓍子麻糖口,叫一聲真同牛吼,休道是劉知遠,便是麒麟見後走。

弟兄兩個,提短棒待把貴人傷。

妯娌二人,扯衣襟欲將皇后打。

可憐鸞鳳不逢時,哀哉燕雀相欺負。

【南呂宮】【應天長】李洪義弟兄嗔怒,勢如狼虎,提短棒振威呼。無端窮鬼失了牛驢,更有何眼目,由來莊院裏,拖逗你咱妻女。好好地去後免殘生,如不去棒齊舉。早是兩個鹵,更怎禁妯娌懆言語,似傾下野鵲,把女婿扯辱。潛龍怎住得也,須索離他莊戶。怒言道:「久後順風雷,把三娘子卻來取。」

【尾】我去也我去也匆匆去,知遠回顧三娘,三娘覷丈夫,一個悲感,一個心酸,兩人放聲哭。

　　同樣是有說有唱,說話伎藝以說為主,其韻文部分是輔助,是點綴,故韻文大多為套話俗語,詩詞張冠李戴的現象頗為嚴重。而諸宮調正相反,它以唱為主,韻文部分為其精華,散說反而成為輔助,點綴了。不同的說唱伎藝在說和唱的重心及位置上的變換是

兩宋瓦舍伎藝豐富多彩的表現，也是中國說唱伎藝曲種走向成熟的表現。

　　在宋金說唱伎藝中，如果說諸宮調的歌曲曲調受唱賺影響最深，有時直接採用唱賺的套數的話，那麼，它在題材和散說上受說話的影響則最深。這不僅體現在故事的編撰上「編成傳奇靈怪，入曲說唱」[14]，其「朴刀桿棒，長槍大馬」，「雪月風花，倚翠偷期」的故事分類與說話題材相同[15]，甚至很多題材直接淵源於小說[16]，也表現在諸宮調與講史平話一樣也是分章分回，也在分回的斠節處安排懸念，「欲知後事如何，且聽下回分解」。其具體的技巧，如敘事中故作驚人之筆，以期引起聽眾注意等，也摻合了說話人的家數。像《劉知遠諸宮調》第十一卷在結尾敘述劉知遠夫婦遭逢洪信、洪義夫婦的攔截毆打，遇到郭彥威、史洪肇的援助：

> 群妖追帝，遭逢護法天神。
> 眾怪魔佛，偶遇那吒太子。
> 兩個殺人魔君來。
> 知遠欲求身免難，情懷由未比三娘。
> 當日兩口兒性命如何？

講唱到此處，說唱伎藝人便嘎然而止，下面便進入到第十二卷的講唱內容了。

[14] 耐得翁《都城紀事》，古典文學出版社，1957年版。
[15] 董解元《西廂記諸宮調》卷一「風吹荷葉」、「尾」。
[16] 如《鄭子遇妖狐諸宮調》出自于唐傳奇《任氏傳》，《倩女離魂諸宮調》出自於《離魂記》，《柳毅傳書諸宮調》出自于《柳毅傳書》等等。

三、諸宮調的作品

　　現存宋、金時代的諸宮調連斷章殘篇在內，僅有三種，它們是
《劉知遠諸宮調》、《西廂記諸宮調》以及南戲《張協狀元》末色所
唱的一段諸宮調。其中後一種雖然有人認為「可能是宋代的諸宮調
保存在元代戲曲裏的一個片斷」[17]。但也有人提出懷疑，認為「惟
世間究竟有無這部諸宮調出現過，則為不可知的事。或竟是《張協
狀元》戲文的作者故弄玄虛，特地要換換聽眾的口味，故而『出奇
制勝』地在戲文的開場，說唱這一段諸宮調罷」[18]。

　　至於當日諸宮調演出的名目，大約還有：

　　耍秀才諸宮調

　　雙漸蘇卿諸宮調

　　霸王諸宮調

　　鋪兒諸宮調

　　趙五娘蔡伯喈諸宮調

　　崔韜逢雌虎諸宮調

　　鄭子遇妖狐諸宮調

　　井底引銀瓶諸宮調

　　雙女奪夫諸宮調

　　倩女離魂諸宮調

[17] 見楊蔭瀏《中國古代音樂史稿》第十四章「藝術歌曲和說唱音樂的發展」，
　　人民音樂出版社，1981 年版。

[18] 鄭振鐸《佝僂集》「宋金元諸宮調考」，上海生活書店，1934 年版。

崔護謁漿諸宮調
柳毅傳書諸宮調
三國志諸宮調
五代史諸宮調
七國志諸宮調
八陽經諸宮調[19]

　　以上就是我們依據文獻所搜羅的宋金諸宮調的大體名目。題材範疇基本不出「講史」和「小說」兩類，即「朴刀桿棒，長槍大馬」和「雪月風花，倚翠偷期」。從統計學的角度看，當日諸宮調的曲目似乎也就是這些，否則董解元在「斷送引辭」中也不會如數家珍了。

　　諸宮調對於中國音樂史、曲藝史、文學史的發展貢獻都頗可觀，但當日它興盛的程度似乎不如我們想像的火爆。據《夢粱錄》、《武林舊事》所記，南宋臨安專業的伎藝人也只有五個，不僅遠不能與說話講史的演員陣容相比，就是在樂曲系的其他說唱伎藝圈子裏，它與唱賺，彈唱因緣，小唱、唱耍令相較也相形見絀。

四、《劉知遠諸宮調》

　　《劉知遠諸宮調》是 1908～1909 年間，俄國 Л.Ю.科茲洛夫探險隊在發掘內蒙古西部額齋納旗哈喇浩特遺址（又稱黑城或黑水

[19] 同上書。

域）時發現的[20]。學者們根據同時發現的其他文物及《劉知遠諸宮調》的刻本版式、作品的語言風格，結構體例，使用宮調的規範等方面，確定為 12 世紀左右的作品，是現存諸宮調刻本中最早的一部。

《劉知遠諸宮調》原書應有十二則。每則的開頭末尾都有題目，現僅殘存 42 頁，含有「知遠走慕家莊沙陀村入舍第一」，「知遠別三娘太原投事第二」，「知遠充軍三娘剪髮生少主第三」，「知遠探三娘與洪義廝打第十一」、「君臣弟兄母子夫婦團圓第十二」五則。其中第一則缺第 9 頁，第三則殘存第一、第二兩頁，第十一則缺前三頁。從第四則到第十則全部缺失。殘存的（不完整）曲子共 78 套。按殘存部分推測，原書應有曲子 200 套左右。原書雖然殘缺，但由於未經後人竄改，因而保存了早期諸宮調的真面目，是我們研究中國曲藝乃至語言史、文化史的寶貴資料（參見插圖第二十一）。

《劉知遠諸宮調》在宮調的使用上顯然比較原始單純。它猶存〔歇指調〕，而此調不見於《西廂記諸宮調》，元以來更成絕響。其中【枕屏兒】【耍三台】【永遇樂】為僅見於《劉知遠諸宮調》的樂曲。在完整的 67 套曲中，只曲獨用者 9 套，一個曲調重複後接尾聲者 55 套，聯合同宮調若干曲調而附有尾聲形成纏令的僅 3 套。儘管《劉知遠諸宮調》是一個殘缺的本子，闕佚的部分是否屬有其他曲調尚屬疑問，但總體而言，它保有諸宮調的初始形式，僅受纏

[20] 此處採用謝繼忠先生的說法，他在 2007 年《文史知識》第 4 期上糾正了我在《文史知識》2006 年第 7 期〈又說又唱諸宮調〉上的觀點，特此致謝。

令的影響是顯而易見的。從它沒有使用纏達，沒有用帶賺的套曲來看，說它產生的時代當早於金章宗時並不過分[21]。

《劉知遠諸宮調》敘五代時後漢高祖劉知遠發跡變泰之事。講說劉知遠少時貧窮無依，到處流浪。後來到小地主李三傳家當長工，與李三傳之女李三娘結合，做了李家贅婿。由於受到兩個小舅子洪義、洪信的虐待，劉知遠憤而赴太原投軍。李三娘在家中繼續受兄嫂的虐待。劉知遠靠才幹、機遇、軍功，先是成為節度使的女婿，並進而發跡為九州安撫使。後來他回到李家村，把李三娘接去同享富貴。

宋金時代五代史的故事在說唱伎藝中廣泛流行。與同時前後出現的《新編五代史平話》中的「漢史平話」相比較，《劉知遠諸宮調》在劉知遠事蹟的敘事梗概上與之大體相同，而細節離史實更遠，更多創造性，民間色彩更濃。像「知遠探三娘與洪義廝打第十一」寫發跡後的劉知遠與李三娘相會的一段情節是這樣的：

> 知遠恐他妻不信，懷中取一物伊觀。
>
> 三娘見，喜不自勝，真個發跡也。
>
> 體掛布衣番做錦繡，攏頭草索變做金冠。是甚物？是九州安撫使金印。三娘接得懷中揣了。
>
> 【黃鍾宮】【出隊子】知遠驚來，魂魄俱離殼。前來扯定告嬌娥，金印將來歸去呵，紅日看看西下落。三娘變得嗔容惡，罵薄情聽道破。你咱實話沒些個。且得相逢知細瑣。發跡高官非小可。

21 楊蔭瀏《中國古代音樂史稿》第十四章「藝術歌曲和說唱音樂的發展」，人民音樂出版社，1980年版。

【尾】金印奴家緊藏著，休疑怪不與伊啊，又怕是脫空漫
唬我。

知遠再取，三娘終不與。知遠道：「收則收著，一個管無失，
一個限三日，將金冠霞帔，依法取你，你聽祝付。」

【般涉調】【麻婆子】是日劉知遠，頻頻地又祝托。又告三
娘子，如今聽信我，重鎮官封掌山河，四方國柄我權握，二
十五兩造，莫看成做小可。有印後為安撫，無印後怎結末。
上面有八個字，解說著事務多。被你一生在村泊，不知國法
事如何。有多少蹺蹊處，不忍對你學。

【尾】此貴寶，勞覷著，若還金印有失挫，怎向并州做經略。
三娘見道，牢收金印。告兒夫聽。

　　這就把李三娘的驚喜，不放心，半撒嬌，半認真地留信物，寫
得誇張而又合情合理。此段情節可能即為元雜劇《李三娘麻地捧印》
之所本。

　　《劉知遠諸宮調》語言自然渾樸，斬截乾淨。大概代表了諸宮
調中類似於說話的講史類樸刀桿棒，長槍大馬的風格特徵。

　　對於《劉知遠諸宮調》的文學成就，鄭振鐸先生評價極高，認
為「這部諸宮調的風格，極渾樸，極勁遒，有元雜劇的本色，卻較
它們更為近於自然，近於口語。單就一部偉大的傑作論之，已是我
們文學史上罕見的巨著；只有一部同類的《西廂記諸宮調》才可與
之頡頏罷」注[22]。

[22] 見鄭振鐸《佝僂集》「宋金之諸宮調考」，上海生活書店，1934年版。

五、《西廂記諸宮調》

　　《西廂記諸宮調》是現存諸宮調中僅有的一部完整的作品，也是思想價值和藝術價值最高的作品。作者董解元。生平事蹟已不可考。「解元」是當時人們對讀書人的泛稱。元代鍾嗣成《錄鬼簿》把他列於「前輩已死名公，有樂府行於世者之首」，並在注中說他是「金章宗（1190～1208）時人，以其創始，故列諸首」。陶宗儀《輟耕錄》所載大致相同。《太和正音譜》說他「仕於金」而語焉不詳。從《西廂記諸宮調》中的「引辭」和「斷送引辭」來看，作者是一個狂放不羈，不為封建社會所拘，而和下層社會接近的多才多藝的知識份子。

　　《西廂記諸宮調》的故事源於唐代詩人元稹的小說《鶯鶯傳》。《鶯鶯傳》是元稹「以張生自寓，述其親歷之境」的一篇「文過飾非」的作品。[23] 作者公開宣揚美麗而聰穎的女人是「天之所命尤物」，「不妖其身，必妖於人」，因此，作者的化身，那個「始亂之，終棄之」的張生的負心行為是合理的。但由於作者在作品中細膩地刻畫了少男少女愛情萌發的過程，對鶯鶯的性格也有精彩的描寫，而作者元稹，又是才華橫溢的著名的文人，所以，千百年來，張生與鶯鶯的故事極為人們所津津樂道，這一題材不斷地被反覆改編、移植，種類之多，在中國藝術史上歎為觀止。宋朝時，《鶯鶯傳》的故事已經十分流行，成為說唱文學和文人創作的熱門話題。晏殊、蘇軾、秦觀等人都在詩詞中提到它。毛滂的《調笑令》，趙德麟的《元微之崔鶯鶯商調蝶戀花鼓子詞》，話本《鶯鶯傳》、宋雜劇

[23] 魯迅《中國小說史略》第九篇「唐之傳奇文」，P87，魯迅全集出版社，1947年出版。

《鶯鶯六幺》等，都是吟詠這一故事的著名作品。它們雖然不同程度地對張生「棄擲前歡」的負心行為表示遺憾，給予鶯鶯以深摯的同情，但並沒有突破《鶯鶯傳》始亂終棄的格局。董解元《西廂記諸宮調》的出現，從根本上改變了以崔鶯鶯為尤物，以張生始亂終棄為「善補過」的封建觀點。作品以崔鶯鶯和張生在封建禮法的壓力下毅然出走，並最終取得婚姻的勝利，取替了《鶯鶯傳》中張生拋棄鶯鶯的悲劇結局，提出了「從古至今，自是佳人合配才子」的主張，第一次在張生與崔鶯鶯的愛情故事中賦予了反封建的主題思想。這是董解元對《鶯鶯傳》的大膽創造，也是這一愛情故事在長期民間流傳過程中人民願望的總結和體現。

　　《西廂記諸宮調》對《鶯鶯傳》中的人物，根據主題的需要進行了再塑造。崔鶯鶯在作品中依舊美麗多情，卻再也不是屈從命運，寄哀婉幽怨於詩束的柔弱女性，作者通過她自許終身和「私奔」等激烈的行動，突出了她對封建禮教的叛逆性格。張生被寫成有情有義，善始善終，和鶯鶯一起為了共同的幸福而鬥爭的人物。紅娘在《鶯鶯傳》中原並不突出，在《西廂記諸宮調》中她卻成為活躍的人物。我們在《西廂記諸宮調》中處處可以感受到她的力量在活躍：鶯鶯從她身上得到勇氣，張生從她身上得到幫助，老夫人從她身上受到反擊。作品通過對這一少女的描寫，充分體現了人民的願望。對於一意阻撓鶯鶯與張生結合的老夫人，作者則把她和鄭恒、孫飛虎一起放到被諷刺、被揭露的位置加以鞭撻。這兩組有著複雜聯繫而又互相對立的人物形象，是當時封建社會中同類型人物的概括和集中，充分體現了作者進步的思想傾向。

　　《西廂記諸宮調》在藝術上的成就也是相當卓越的。它結構宏偉，把原不足兩千字的《鶯鶯傳》擴展為運用 14 種宮調，191 套

套曲和兩支單曲的約 5 萬字的說唱作品。作品以愛情為線索，用交叉描寫男女主人公的思想感情和行動的方式，反映他們在相愛過程中性格的發展。情節曲折跌宕，有很多細微生動的細節描寫異常感人。明代戲劇家湯顯祖在評論《西廂記諸宮調》時指出：「董詞最善敘述」[24]。敘述，是說唱文學的主要藝術手段，也正是與戲曲不同之處。《西廂記諸宮調》充分利用這種不受時間和場景限制的敘述手法，通過細膩的筆觸，融敘事、抒情和寫景為一體，烘托點染人物的思想感情，達到了如聞其聲，如見其人的藝術化境。如張生被老夫人阻隔之後對鶯鶯神魂顛倒的思念，鶯鶯與張生在長亭分別時之纏綿緋惻，依依難舍，都被描繪得淋漓盡致，沁人心脾。作品在語言方面，既善於提煉民間活潑生動的口語，又善於吸收古典詩詞的語言精華，形成清新流暢，質樸生動的別具一格的語言特色。我們試看〈長亭送別〉的一段：

> 【大石調】【蕎山溪】離筵已散，再留戀應無計。煩惱的是鶯鶯，受苦的是清河君瑞。頭西下控著馬，東向馭坐車兒。辭了法聰，別了夫人，把樽俎收拾起。臨上馬，還把征鞍倚。低語，使紅娘更告一盞以為別禮。鶯鶯君瑞彼此不勝愁。廝覷著，總無言，未飲心先醉。
> 【尾】滿酌離杯，長出口氣兒。比及道得個我兒將息，一盞酒裏白泠泠的滴夠半盞來淚。
> 夫人道：「教郎上路，日色晚矣。」鶯啼哭，又賦詩一首贈郎，詩曰：「棄置今何道，當時且自親，還將舊來意，憐取眼前人。」

[24] 湯顯祖評《董解元西廂》，國學基本叢書本。

【黃鐘宮】【出隊子】最苦是離別，彼此心頭難棄捨。鶯鶯哭得似癡呆，臉上啼痕都是血。有千種恩情，何處說。夫人道，天晚教郎疾去。怎奈紅娘心似鐵，把鶯鶯扶上七香車。君瑞攀鞍空自攬，道得個冤家寧耐些。

【尾】馬兒登程，坐車兒歸舍。馬兒往西行，坐車兒往東拽，兩口兒一步兒遠離一步也。

【仙呂調】【點絳唇纏令】美滿生離，據鞍冗冗離腸痛。舊歡新寵變作高唐夢。回首孤城，依約青山擁，西風送。戍樓寒重，初品梅花弄。

【瑞蓮兒】衰草萋萋一徑通，丹楓索索滿林紅。平生蹤跡無定著，如斷蓬。聽寒鴻啞啞的飛過，暮雲重。

【風吹荷葉】憶得枕鴛衾鳳，今宵半壁兒沒用。觸目淒涼千萬種，見滴流流的紅葉，淅零零的微雨，率剌剌的西風。

【尾】驢鞭半嫋，吟肩雙聳，休問離愁輕重。向個馬兒上馱也馱不動。

真是字字本色，如自口出，表現了鮮明的民間語言的無窮魅力。

《西廂記諸宮調》在諸宮調的發展史上是如日中天的成熟之作。較之《劉知遠諸宮調》，它在音樂上有了非常迅速的發展。《劉知遠諸宮調》殘本僅用 3 套纏令，依比例推算，全本約可有 10 套左右。《西廂記諸宮調》纏令則有 43 套之多。纏令是較為複雜的曲式，其應用之多寡，自可見出其音樂上成熟的程度。《西廂記諸宮調》應用纏令的數目不僅多，而且曲式的組織更為複雜。《劉知遠諸宮調》中之纏令，連尾聲在內，最短的僅由 3 曲組成，最長的也不過由 5 個曲調組成。而《西廂記諸宮調》許多纏令都由 10 個以

上的曲調組成，最宏大複雜的纏令竟達 15 個曲調之多。尤其值得注意的是，《西廂記諸宮調》的纏令還有一些特殊的組織形式，如卷五：

【仙呂調】　【六幺纏令】
　　　　　　【六幺實催】
　　　　　　【六幺遍】
　　　　　　【哈哈令】
　　　　　　【瑞蓮兒】
　　　　　　【哈哈令】
　　　　　　【瑞蓮兒】
　　　　　　【尾】

這裏【哈哈令】與【瑞蓮兒】輪流出現，頗有纏達的意味。再如卷八：

【黃鐘宮】　【間花啄木兒第一】
　　　　　　【整乾坤】
　　　　　　【第二】
　　　　　　【雙聲疊韻】
　　　　　　【第三】
　　　　　　【刮地風】
　　　　　　【第四】
　　　　　　【柳葉兒】
　　　　　　【第五】

【賽兒令】
【第六】
【神仗兒】
【第七】
【四門子】
【第八】
【尾】

　　這裏的【第二】、【第三】都是指【間花啄木兒】曲牌的重複變
奏出現而言。以【間花啄木兒】為主要曲調，貫串始終，在邏輯上
形成了一個相當嚴密的組織，具有迴旋性的結構特點，這是在此之
前的音樂結構上從未出現過的。
　　卷七還出現了有賺的纏令：

【道宮】　【憑欄人纏令】
　　　　　【憑欄人】2 曲
　　　　　【賺】2 曲
　　　　　【美中美】2 曲
　　　　　【大聖樂】2 曲
　　　　　【尾】

　　賺曲是紹興年間南宋杭州張五牛創造的，而金章宗時期的北方
諸宮調《西廂記諸宮調》已把它納入自己的曲譜之中。我們不能不
佩服董解元的吸收精神和創造精神。據楊蔭瀏先生在《中國古代音
樂史稿》的統計，《西廂記諸宮調》的曲調，連變體在內計算，有

444 個之多[25]。一個說唱的文本，用到 444 個曲譜，這是何等的創造力，何等的鴻篇巨製！

董解元《西廂記諸宮調》在當時便推為諸宮調的代表作。試看其在引辭中放言「比前賢樂府不中聽，在諸宮調裏卻著數」；鍾嗣成《錄鬼簿》稱董「以其創始，故列諸首」，而在此之後的元明人著作中只知董解元之《西廂記諸宮調》而對其他作品不置一喙，便一目了然。

不過，一部作品之輝煌，不見得就會帶來一種文藝形式的輝煌，更不見得能挽救一種文藝形式的消亡。諸宮調大概在元初便已衰落，而明人幾乎已經不知其為何物。博雅多才藝並著有《南詞敘錄》的徐渭就誤認為《西廂記諸宮調》「乃彈唱詞也，非打本」[26]。只是到了近代，在王國維先生寫《宋元戲曲史》時，才重新論證確認董解元之《西廂記》是諸宮調，才抹去塵封，還董解元之《西廂記》這顆說唱明珠以本來的名稱。

[25] 楊蔭瀏《中國古代音樂史稿》上冊，第十四章「藝術歌曲和說唱音樂的發展」，北京：人民音樂出版社，1981 年出版。
[26] 《徐文長評本西廂記卷首題記》。

第十九章　文人說唱伎藝鼓子詞

一、存世鼓子詞的數量

　　提起宋代的說唱伎藝，人們總是首先想到的是市井瓦舍中的伎藝，是瓦舍中流行的說話、唱賺、諸宮調等。其實，在宋代文人中間也流行著一種說唱伎藝，那就是鼓子詞。由於它是文人所專有的伎藝，因此，在記載宋代市井瓦舍伎藝的著作如《東京夢華錄》、《都城紀勝》、《西湖老人繁勝錄》、《夢粱錄》和《武林舊事》中罕見稱引，因此往往被後人所忽視。而由於它在宋代文人專集中常常保存下來，較之宋代其他說唱伎藝，反而讓我們更易窺見其真面目。

　　有關鼓子詞存留情況在較為專門的研究著作中的統計大致分為兩類：

　　一、認為只有一篇。「宋人的鼓子詞，傳者絕少，今所知者有趙德麟《侯鯖錄》中所載的《會真記》故事的商調蝶戀花一篇」[1]。

　　　　認為只有一篇遺世的，還有《中國古代音樂史》（金文達著，人民音樂出版社 1994 年版）《中國古代音樂史簡述》（劉再生著，人民音樂出版社，1995 年版）、《中國曲藝史》（倪鍾之著，春風文藝出版社 1991 年版）等。估計

[1] 鄭振鐸《插圖本中國文學史・鼓子詞與諸宮調》，北平樸社出版部，1932 年版。

這些著作只是沿襲了鄭振鐸先生的說法，並沒有認真查閱統計。

二、認為尚存有多篇。「鼓子詞是因為歌唱時有鼓伴奏而得名的伎藝。北宋歐陽修《六一詞》有十二月鼓子詞〔漁家傲〕二首，呂渭老《聖求詞》有《聖節鼓子詞》〔點絳唇〕二首，南宋侯寘《嬾窟詞》有《金陵府會鼓子詞》〔新荷葉〕一首，張掄《蓮社詞》有詠道家事的道情〔減字木蘭花〕等三十首，據周密《武林舊事》卷七所記也是鼓子詞。⋯⋯由這基礎又產生了敘事鼓子詞的一類。⋯⋯現存兩種作品正代表這兩類。北宋趙令畤《侯鯖錄》卷8收錄自著的《元微之崔鶯鶯商調蝶戀花》鼓子詞一篇，敘述張生和崔鶯鶯戀愛的故事。⋯⋯明代編刊的《清平山堂話本》（《原名六十家小說》）中有《刎頸鴛鴦會》一篇，也是鼓子詞〕[2]。

持有多篇作品存留主張的著作還有《說唱藝術簡史》（中國藝術研究院曲藝研究所編，文化藝術出版社1988年版）。該著作在舉例說明鼓子詞時並增添了姚述堯《聖節鼓子詞》及歐陽修詠西湖景物的〔采桑子〕十一首、李子正詠梅花的〔減字木蘭花〕。

鄭振鐸先生是當代繼王國維先生之後注意到宋代鼓子詞的人，功不可沒。他認為鼓子詞僅存有一首，一方面限於當時環境和條件，另一方面也可能是單指又說又唱的鼓子詞而言。葉德均先生對鼓子詞的研究深入細密得多了，儘管所列鼓子詞仍不完備，但理清了線索，突破了現存鼓子詞僅有一篇的說法。

[2]　葉德均《宋元明講唱文學・樂曲系講唱文學》，上雜出版社，1953年版。

　　由於歷史條件的限制，我們對鼓子詞只能從文本的資料上進行
檢索並加以研究，而從現存宋人詞作中確認鼓子詞，又只能靠有無
「鼓子詞」的標題或某些零星的記述來辨識。即使這樣，依據筆者
的粗略檢索，現存宋人鼓子詞最起碼應包括：歐陽修《六一詞》中
的詠穎州西湖的〔采桑子〕十一首，二種十二月鼓子詞〔漁家傲〕
二十四首，趙德麟《侯鯖錄》中《元微之崔鶯鶯‧商調蝶戀花》〕
十二首，王庭圭《盧溪詞》中《上元鼓子詞並口號》〔點絳唇〕二
首，《梅》〔醉花陰〕二首，李子正的詠梅《〔減蘭十梅〕並序》十
首，洪適《盤洲樂章》中《盤洲曲》〔生查子〕十四首，呂渭老《聖
求詞》中的《聖節鼓子詞》〔點絳唇〕二首，張掄《道情鼓子詞》
中詠春、夏、秋、冬、山居、漁父、酒、閒、修養、神仙各十首，
侯寘《孏窟詞》中《金陵府會鼓子詞》〔新荷葉〕一首，〔點絳唇〕
一首，姚述堯《簫台公餘詞》中《聖節鼓子詞〔減字木蘭花〕二首。
共二十二種，含 181 首詞[3]。

3　歐陽修的詠西湖〔采桑子〕十一首雖然沒有明確標出是鼓子詞，但從他的
　《西湖念語》來看，卻是典型的鼓子詞。「鳴蛙聽，安問屬官而屬私；曲水
　臨流，自可一觴而一詠」是鼓子詞在宴筵聚會上演出的環境。「敢陳薄伎，
　聊佐清歡」，而不是簡單的「因翻舊闋之詞，寫以新聲之調」，則是以鼓司
　儀伴奏。另外，所連用的十一首〔采桑子〕詞調，詠西湖之四季，也都與
　當時鼓子詞的體制一致。其詠十二月鼓子詞〔漁家傲〕共兩種：「正月鬥勺
　初轉勢」見《六一詞》本集。汲古閣《六一詞跋》雲：「荊公嘗對誦永叔小
　闋雲：『五彩新絲纏角粽。金盤送。生綃畫扇盤鳳。』曰：『三十年前見其全
　篇，今才記三句。』乃永叔在李太維尉端原席上所做十二月鼓子詞。」「正月
　新陽生翠」見揚繪輯《時賢本事曲子集》其後雲：「歐陽文忠公，文章之宗師
　也。其于小詞，尤膾炙人口，有十二月鼓子詞，寄〔漁家傲〕調中，本集亦
　未嘗載，今列之於此。前已有十二月鼓子詞，此未知其公作否。」據以上所敘，
　則歐陽修詠西湖的〔采桑子〕十一首，二種十二月鼓子詞〔漁家傲〕二十四
　首均為鼓子詞無疑。洪適《盤洲樂章》中《盤洲曲》〔生查子〕十四首也未明
　言是鼓子詞，而「其體制實與歐陽修所作同，但省去曲前致語耳」。首先指出
　此點的是劉永濟先生，見其《宋歌舞劇曲錄要》，我同意他的觀點。

　　以上的統計應該說是很不準確的。由於我們是以明確標出鼓子詞的標識為檢索的手段，因此一種詞歌誤判為鼓子詞的可能性不大，而遺漏，無法確認是否是鼓子詞的可能性則所在多有。比如依據李子正的詠梅《〔減蘭十梅〕並序》十首，則莫將的《木蘭花・十梅》十首，侯寘的《菩薩蠻・木犀》十首，趙長卿的《探春令・賞梅》十首，黎廷瑞的《秦樓月・梅花十闋》等則都有可能是鼓子詞。依據歐陽修的詠西湖〔采桑子〕，則仲殊的〔南徐好〕，陳允平的《西湖十詠》，張繼先的〔望江南〕十二首等似乎也可能是鼓子詞。依據歐陽修的〔漁家傲〕，則黃銖的《漁家傲・朱晦翁示歐公鼓子詞戲作一首》是鼓子詞的可能性也很大。由於缺乏確證，只能付之闕如了。

　　張掄《道情鼓子詞》是目前所知唯一的鼓子詞專輯。抄本，現存北京圖書館，王重民先生在《中國善本書提要》中說：「原題：『蓮社居士張掄材甫應詔撰』。按是集凡詠春夏秋冬四季各十首，又詠山居、漁父、酒、閒、修養、神仙各十首，都一百首。此題應詔作，當是原本如此。觀其每調十疊，此真宋人所稱『鼓子詞』也。」[4]。張掄《道情鼓子詞》在唐圭璋先生輯《全宋詞》中雖也有所收錄，但因為依據的是彊村叢書本《蓮社詞》，脫落漫漶近一半字，無法卒讀，殊令人遺憾。將來可以依據北京圖書館藏鈔本予以抄補，也算是查漏補缺吧。

[4]　見王重民《中國古籍善本書提要・集部・》）「觀其每調十疊，此真宋人所謂「鼓子詞」也」（【道情鼓子詞一卷】），上海古籍出版社，1982 年版。

二、鼓子詞的體制

　　資料是立論的依據。當我們檢索出較之鄭振鐸先生和葉德均先
生所知鼓子詞更多的作品時，我們有理由對鼓子詞作出更多符合實
際的判斷。

　　目前所見鼓子詞的最早作者是歐陽修（1067～1072），較晚的
作者中，張掄、侯寘、姚述堯均是紹興、淳熙（1131～1189）年間
人。他們之後再沒有鼓子詞的作者發現，也就是說，鼓子詞盛行的
年代應是橫跨南北宋的。南宋之後，它與詞一樣走向衰落。既不見
文獻著錄，也無新的詞作發現，估計元代已經絕跡。因此，《辭源》
在解釋「鼓子詞」詞條時稱它是「宋元唱詞的一種」並不確切。

　　統觀現存鼓子詞所用詞調計有〔采桑子〕、〔生查子〕、〔漁家
傲〕、〔蝶戀花〕、〔點絳唇〕、〔減蘭十梅〕、〔阮郎歸〕、〔西江月〕、〔醉
落魄〕、〔菩薩蠻〕、〔朝中措〕、〔訴衷情〕、〔減字木蘭花〕、〔新荷葉〕、
共十四調，基本上都是中調的詞而與歌舞主要採用短調小令不同。
所用詞調重複歌詠的遍數差別很大：歐陽修的詠西湖〔采桑子〕是
11 首，十二月鼓子詞〔漁家傲〕是 12 首。趙德麟《元微之崔鶯鶯·
鼓子詞》〔商調蝶花戀花〕是 12 首，王庭圭《上元鼓子詞》是 12
首，李子正詠梅《減蘭十梅並序》用十首。呂渭老《聖節鼓子詞》
〔點絳唇〕用 2 首，張掄《鼓子詞道情》十種各十首。洪適《盤洲
曲》〔生查子〕用十四首。姚述堯《聖節鼓子詞》是 2 首。最可注
意者是侯寘的作品《金陵府會鼓子詞》，一次用一首〔新荷葉〕，一
次用兩首〔點絳唇〕，可見鼓子詞在詞的使用遍數上沒有限制。王
重民先生認為鼓子詞的重疊是以十為計的，顯然並不確切注 2。不
過，稍為注意一下就會發現，鼓子詞在使用上也還略有規律可循：

它要麼是零碎的一、二首，要麼便是十首或略有增益。估計以十首為常例，一二首為其簡易變例。

那麼，與其他詞作相比，鼓子詞是不是「其所以異於普通之詞者不過重疊此曲，以詠一事而已」呢[5]？也不盡然。誠然，鼓子詞大都以同一詞調的反覆使用為其特徵，但宋詞中其他形式的詞作乘興連用同一詞調並不罕見，況且，宋代的歌舞也「恒以一曲連續歌之」。如拓枝舞例用【柘枝令】，漁父舞例用【漁家傲】，調笑轉踏例用【調笑】，也都是複遝連續使用同一詞調，它們卻都是歌舞詞歌而非鼓子詞。

鼓子詞在表演體制上「所以異於普通之詞者」應是主要用鼓進行伴奏。我們可以從它的名稱上體會到這一點，現今遺留鼓子詞中有關文字資料也說明瞭這一點。比如王庭圭的《上元鼓子詞並口號》前有序曰：「有勞諸子，慢動三撾，對此芳辰，先呈口號」[6]。李子正《減蘭十梅並序》也說：「追惜花之餘恨，舒樂事之餘情。試綴蕪詞，編成短闋。曲盡一時之景，聊資四座之歡。女伴近前，鼓子邸侯」[7]。那麼用的是什麼鼓呢？估計用的是高架杖鼓。也即一直沿襲下來廣泛使用的說鼓書或鼓詞用的鼓，這種高架杖鼓在宋代已非常盛行，像故宮博物院藏宋雜劇眼藥酸圖中的鼓、宋雜劇參軍末色圖中的鼓，山西繁峙縣岩上寺壁畫中西壁酒樓市肆圖中女樂擊打的鼓都是此種。尤可注意者是傳為五代顧宏中的韓熙載夜宴圖，其中韓熙載與侍從們聽姬妾彈琵琶時，韓熙載所坐的床旁邊也放著這

[5] 見王國維《宋元戲曲史·宋之樂曲》，引自《王國維文集》，北京，燕山出版社，1997年版。
[6] 唐圭璋《全宋詞》第二冊，中華書局，1965年版。
[7] 同上書。

種鼓。圖中韓熙載閒步時竟攜著鼓枚，這說明高架枚鼓在五代北宋的上層士大夫們的聚會中是非常時髦的樂器，也是小型音樂娛樂中不可或缺的樂器。但宋人演唱詞歌，例用拍板節制節奏，用鼓則比較特殊。也因此，用鼓伴奏就有別於一般詞的演唱，被稱為鼓子詞。鄭振鐸先生在其《中國俗文學史》中推測鼓子詞的演唱形式，說：「是知鼓子詞的講唱者至少須以三人組成。一人是講說的，另一人是歌唱的。講唱者或兼弦索或兼吹笛，其他一人則專吹笛或操弦」，恰恰把鼓子詞演奏者中最重要的擊鼓者遺漏了[8]。

也許有人提出疑義，在最被人熟知的典型鼓子詞趙德麟的商調蝶戀花中為什麼沒有提到鼓，而只講到：「惜乎不被之以音律，故不能播之聲樂，形之管弦」，並有「奉勞歌伴，先定格調，後聽蕪詞」的話。關於這點，筆者的解釋是，首先，鼓子詞的演唱，除了用高架扁鼓節制拍子外，當然有歌者，有伴奏者，那規模大概頗近於現今曲藝演唱的陣容。其次，也是最重要的，就是鼓子詞的作者往往是鼓子詞演唱時的直接參予者，指揮者，——擔任鼓的敲擊。這是鼓子詞與一般詞在演唱上的最大差別。他自己敲鼓，自然就不必提到鼓，而只需照應歌伴「先定格調後聽蕪詞」。這同樣也可以解釋歐陽修詠西湖的〔采桑子〕前「因翻舊闋之辭，寫以新聲之調。敢陳薄伎，聊佐清歡」的話。這裏的「薄伎」，就是指擊鼓的技藝。歐陽修同樣是既自己創作詞，同時又擊鼓參與演唱。——這點並不奇怪，這是宋代詞人通曉音律，熱愛音樂的自然參與。既然《韓熙載夜宴圖》中的韓熙載與他的文友們可以擊鼓參與歌舞的演出，生活在其後，在同樣一個音樂氛圍非常濃厚中的歐陽修，趙德麟等人

[8]　見鄭振鐸《中國俗文學史》下冊第八章「鼓子詞與諸宮調」，上海，上海書店，1984 年版。

為什麼只能做局外人就不能參與演出呢？清代盧文弨在《抱經堂文集・侯鯖錄跋》中，批評趙德麟在《侯鯖錄》中載王性之《辯會真記》事而演其事為鼓子詞十二章「全類俳優」，已敏銳地感覺到鼓子詞的說唱色彩及當時文人的積極的參與性。實際上正是這種參與性使得文人在創作鼓子詞時得到刺激並在像「上元」、「聖節」等節日及聚會中湊熱鬧演唱而盛極一時。

　　除了音樂曲調、配器等方面外，鼓子詞在表演、創作主旨、內容、創作主體上都有顯著特點：比如，目前我們看到的鼓子詞例有致語[9]。如歐陽修之〔采桑子〕，趙德麟之〔商調蝶戀花〕，王庭圭之《上元鼓子詞並口號》，李子正的詠梅《〔減蘭十梅〕等。這些致語與一般的詞前小序不同，它們不僅明確敘明詞的創作緣起，而且兼有鼓子詞在現場演出時的調度，節制，指揮的作用，充滿現場演出的氣氛。在這點上，它的功能與歌舞的致語頗為一致。像王庭圭之《點絳唇・上元鼓子詞》在致語之外還有口號：

　　　　鐵鎖星橋，已徹通宵之禁；銀鞍金勒，共追良夜之遊。況逢千載一時，如在十洲三島。有勞諸子，慢動三摑。對此芳辰，先呈口號。
　　　　萬家簾幕卷青煙，火炬銀花耀碧天。留得江南春不夜，為傳新唱落尊前[10]。

<hr>

[9]　前無致語者有：歐陽修之十二月鼓子詞，王庭圭之《梅》〔醉花蔭〕，洪適之《盤洲曲》〔生查子〕，呂渭老之《聖節鼓子詞》〔點絳唇〕，張掄《道情鼓子詞》中詠春、夏、秋、冬、山居、漁父、酒、閑、修養、神仙，侯　之《金陵府會鼓子詞》〔新荷葉〕，姚述堯之《聖節鼓子詞〔減字木蘭花〕。估計沒有致語的原因，同後人的刪削，刊刻的失落均有關係。
[10]　唐圭璋《全宋詞》第二冊，中華書局，1965年版。

　　這些致語是我們研究鼓子詞當日演出的珍貴資料。依據這些資料，我們可以判斷出鼓子詞的演出具有中等規模，……較之大曲、曲破的演出，它配器簡單，人員簡率，而較之小唱，它又夠檔次，配器豐富，適合於小型聚會的演出。

　　從目前我們看到的鼓子詞而言，它們大凡都是時序節令之作。如王庭珪的是上元鼓子詞，呂渭老、姚述堯的是聖節鼓子詞，侯寘的是金陵府會鼓子詞，張掄有分詠春夏秋冬的道情鼓子詞，歐陽修有詠十二月的鼓子詞。洪適的《盤洲曲》【生查子】和歐陽修詠西湖的【采桑子】雖然言方志地理，實則是詠其地的春夏秋冬。李子正的《減蘭十梅》則分別描述梅在風、雨、雪、月、日、曉、晚、早的不同形態及人的感受，其時令節序的色彩也十分濃厚。歌詠時序節令是鼓子詞題材上的一大特點，而又與宋代社會重視時序節令並例行在宴筵聚會上慶賀演出有關。

　　鼓子詞題材上的特點，直接帶來兩方面影響：一是內容題材上的狹窄和應制性，使得鼓子詞除個別如歐陽修的詠西湖的【采桑子】，飄逸瀟灑，如繪如畫，情景交融，如有神助；趙德麟的【商調蝶戀花】詠崔鶯鶯張生戀愛故事，屬敘事鼓子詞，頗得學者關注外，一般文學成就不高。其二是它的時序節令，宴筵聚會上的應制特點，使得它過早地隨著宋代的衰落和滅亡，隨著宋代士大夫地位的沒落和漢族知識份子的宴筵聚會的消失而斂跡，而不是像一般詞歌那樣，由於題材廣泛，由於與音樂的聯繫多樣，元代之後只是衰微，卻仍不絕如縷地沿襲下來。

三、《元微之崔鶯鶯商調蝶戀花》

　　在宋代鼓子詞中，再沒有比趙德麟的《元微之崔鶯鶯商調蝶戀花》更出名的了，乃至許多文學史、音樂史、曲藝史著作在談到鼓子詞時都把《元微之崔鶯鶯商調蝶戀花》當做鼓子詞的代表作。

　　《元微之崔鶯鶯商調蝶戀花》在中國曲藝史上的地位的確應該引起重視。

　　比如，雖然宋之前，由於變文的發現，我們擁有了大量的唐五代說唱文學的資料，但那畢竟是邊陲地區，寺院內的，民間藝人的作品。宋代雖然是中國古代說唱文學的盛世，但流傳下來可以確認的作品卻寥若晨星。趙德麟的鼓子詞則為我們提供了時間相對可考的北宋中原地區士大夫的說唱文學作品。

　　再比如，人們在研究從元稹的《鶯鶯傳》到王實甫的《西廂記》的演變過程中，頗注重董解元《西廂記諸宮調》的過渡橋樑作用，這雖很合理，但對於趙德麟的商調蝶戀花在崔張故事演變過程中的意義和作用並沒有充分估計，頂多把它等同於秦觀、毛滂的〔調笑令〕一類作品。實際上，是趙德麟第一次嘗試著把元稹的《鶯鶯傳》這麼一篇傳奇小說同音樂說唱聯繫了起來，使得《鶯鶯傳》從單純地訴諸於視覺印象的讀本，崔張戀愛故事的單純的講說，引渡到一個多維度的表現空間和欣賞空間。這點，是秦觀和毛滂單純地以詞歌詠歎崔張戀愛故事所無法相提並論的。由於史料的缺乏，我們無法詳細研究趙德麟的《元微之崔鶯鶯商調蝶戀花》與董解元《西廂記諸宮調》之間的關係，但起碼我們有理由認為《元微之崔鶯鶯商調蝶戀花》在《鶯鶯傳》與《西廂記諸宮調》之間是有著相當的仲介關係的。比如，《元微之崔鶯鶯商調蝶戀花》已經對張生與崔鶯

鶯的結局感到遺憾，對「不奈浮名，旋遣輕分散」不滿，指斥張生「最是多才情太淺，等閒不念離人怨」，這與《鶯鶯傳》中唐代士大夫「時人多許張為善補過者」，推許「知之者不為，為之者不惑」的態度有了很大的距離，可以看作是《西廂記諸宮調》所提出的「從今至古，自是佳人合配才子」的前奏和鋪墊。在趙德麟將《鶯鶯傳》「略其煩褻，分為十章」時，實際上已經將張生與崔鶯鶯的愛情故事結構進行了整合處理。它的段落劃分，由於情節一襲舊文，缺乏較強的創意力，仍以悲劇結束，但其切割聯綴與《西廂記諸宮調》頗有暗合之處。像第一首蝶戀花類似「引辭」和「斷送引辭」。第二首寫崔張之相見，第三首寫「寄柬」，第四、第五首類「鬧柬」，第六首類「酬柬」等，均可能在《西廂記諸宮調》的段落劃分上起了導夫先路的作用。

　　而且《元微之崔鶯鶯商調蝶戀花》在散說部分引敘《鶯鶯傳》的過程中，趙德麟為了保持說唱故事的流暢還進行了刪削，比如《鶯鶯傳》中評論鶯鶯性格的插入「大略崔之出人者，藝必窮極，而貌若不知；言則敏辯，而寡於酬對。待張之意甚厚，然未嘗以詞繼之。時愁豔幽邃，恒若不識。喜慍之容，亦罕形見。」以及楊巨源賦《崔娘詩》、元積《會真詩》為作者所不取，都頗見匠心。趙德麟鼓子詞在歌詠崔張愛情時不僅歌詞纏綿，頗得《鶯鶯傳》神韻，如「正是斷腸凝望際，雲心捧得嫦娥至」，「最是動人愁怨處，離情盈抱終無語」，「幽會未終魂已斷，半衾如暖人猶遠」。「舊恨新愁那計遣，情深何似情俱淺」，其散說評論也有很入微深刻的地方，如「崔已他適，而張詭計以求見。崔知張之意，而潛賦詩以謝之，其情蓋有未能忘者矣。樂天曰：『天長地久有時盡，此恨綿綿無絕期』，豈獨在彼者耶」。都很有批評的眼光。總之，趙德麟《元微之崔鶯鶯商

調蝶戀花》是崔張愛情故事演變發展中的一個不容忽視的環節,也可以說是在王實甫《西廂記》之前,其重要性僅次於董解元《西廂記諸宮調》的一部說唱作品,對它的研究確有深入一步的必要。

然而,從鼓子詞的演唱體制上看,趙德麟的《元微之崔鶯鶯商調蝶戀花》卻非常獨特。

現存宋代鼓子詞,雖然從曲的結構上是聯章複遝的組曲,但從詞的內容結構上卻都是橫向的排比羅列。時序節令之作如此,方志地理之作如此,即使如李子正的〈減蘭十梅〉詠梅,也還是詠風、雨、雪、月、日、曉、晚、早、殘,各章之間有相對的獨立性而結構鬆散。《元微之崔鶯鶯商調蝶戀花》則不然,它在詞的內容結構上是縱向敘事的。全篇除一頭一尾加以總括評論,各曲均按《鶯鶯傳》的情節發展,纏綿相續,因果相連。這種結構形式,在我們已知的 181 首鼓子詞中是唯一的,可以說空前絕後。尤其令人注目的是,歐陽修、李子正、王庭圭鼓子詞的致語例用四六駢文,與歌舞致語相同,而《元微之崔鶯鶯商調蝶戀花》的致語則採用了古文的形式,甚或口語。曲間敘事說白,雖然是根據《鶯鶯傳》刪節而成,觀其謀篇佈局,敘述節奏,相當成熟。假如我們注意到《元微之崔鶯鶯商調蝶戀花》的致語中有「至於倡優女子,皆能調說大概」的話,我們有理由相信在《元微之崔鶯鶯商調蝶戀花》之前,已有有關《鶯鶯傳》的通俗說唱文學作品在。《元微之崔鶯鶯商調蝶戀花》就是受他們的影響而創作的。從某種意義上說,《元微之崔鶯鶯商調蝶戀花》的這種形式的鼓子詞與諸宮調的血緣最為接近,甚或「為雜劇之祖」(見毛奇齡《西河詞話》)。但是這種敘事的說唱相間的鼓子詞到底是沿襲已久的,還是出於趙德麟的創造;是一種獨立的形態,還是同話本或其他說唱有某種聯繫;如果有聯繫,到底是誰

受誰的影響；造成趙德麟作品這種一枝獨秀局面的原因倒底是由於其他作品年久失傳，還是當時就僅只是趙德麟別出心裁？這些問題恐怕都需要進一步研究才能解決。

　　趙德麟的《元微之崔鶯鶯商調蝶戀花》無疑是宋代鼓子詞的代表作，然而這僅是從文學的涵義上講的，如果從演唱的體制這一層面上，恐怕就需要進一步說明，因為趙德麟的作品這一敘事的說唱相間的形式畢竟僅此一家，現在一些文化史的著作籠統而孤立地稱其為「宋代鼓子詞代表作」，就極易引起讀者誤解，以為宋代鼓子詞的體制都是如此。

四、關於《刎頸鴛鴦會》

　　自鄭振鐸先生因為《清平山堂話本》中的《刎頸鴛鴦會》「其每入歌唱處亦必曰：『奉勞歌伴』也正和《蝶戀花》相同」，於是推測《刎頸鴛鴦會》「殆也是一篇鼓子詞吧」始[11]，經過葉德均先生進一步論證：「它雖然和趙令時的作品用文言的有差異，但兩者都是作為講說之用的。韻文是〔商調醋葫蘆〕十首。第一首前有『奉勞歌伴，先聽格律，後聽蕪詞』，以後九首也有：『奉勞歌伴，再和前聲』。這證明它確是鼓子詞一類」[12]。孫楷第先生也認為《刎頸鴛鴦會》是鼓子詞（《中國通俗小說書目》）。於是在這之後的音樂

[11] 鄭振鐸《中國俗文學史》，東方出版社，1996 年版。
[12] 葉德均《宋元明講唱文學》，上雜出版社，1953 年版。

史、曲藝史、文學史著作中，不少學者認為《刎頸鴛鴦會》是鼓子詞作品或起碼具有鼓子詞的體例[13]。

　　但是筆者認為《刎頸鴛鴦會》是話本而非鼓子詞。

　　話本和鼓子詞是體制根本不同的說唱形式。在宋代，話本是市民階層的具有商業性質的說唱，鼓子詞則基本上是士大夫宴筵聚會上的自娛性質的詞歌。話本的主體是散說，雖然它也有唱的部分，但唱的部分只是陪襯，烘托，調劑。其主體是話，是故事，因此被人稱做「話本」。鼓子詞是詞的一種特殊演唱方式，儘管它也有散說部分，個別地像趙德麟《元微之崔鶯鶯商調蝶戀花》鼓子詞還夾唱夾說，說的成份所占比例很大，但其主體仍是詞，是以抒情為主的，因此被人稱做「鼓子詞」。

　　《刎頸鴛鴦會》具有話本小說的一切特徵。首先，它具有話本小說的「入話」，如其開端明確標有出：

　　入話：

　　眼意心期卒未休暗中終擬約秦樓

　　光陰負我難相偶情緒牽人不自由

　　遙夜定戀香蔽膝悶時應弄玉搔頭

　　櫻桃花謝梨花發腸斷青春兩處愁

　　丈夫隻手把吳鉤，欲斬萬人頭。如何鐵石打成心性，卻為花柔？君看項籍並劉季，一怒使人愁。只因撞著虞姬戚氏，豪

[13] 如楊蔭瀏《中國古代音樂史稿》（人民音樂出版社，1990年版）第十四章「藝術戶歌曲和說唱音樂的發展」「另有一篇《刎頸鴛鴦會》，也是鼓子詞。」倪鍾之《中國曲藝史》（春風文藝出版社，1991年版）第四章「古代曲藝的繁榮」「還應該引起我們注意的是，民間按原來形式演唱的鼓子詞也仍在流行著，其證明就是在《清平山堂話本》中保留的《刎頸鴛鴦會》。」

傑都休。

右詩詞各一首，單說著情色二字。此二字乃一體一用也，故色絢於目，情感於心。情色相生，心目相視，雖亙古迄今仁人君子弗能忘之。晉人云：情之所鍾，正在我輩。慧遠曰：順覺如磁石遇針，不覺合為一處。無情之物尚爾，何況我終日在情裏做活計耶！

如今則管說這情色二字則甚，且說個臨淮武公業於咸通中任河南功曹參軍，愛妾曰非煙，姓步氏。容止纖麗，弱不勝綺羅。善秦聲，好詩弄筆，公業甚嬖之。比鄰乃天水趙氏第也。亦衣纓之族。其子趙象，端秀有文學。忽一日於南垣隙中窺見非煙，而神氣俱喪，廢食思之。遂厚賂公業之閽人，以情告之。閽人有難色。後為賂所動，令妻伺非煙閒處，具言象意。非煙聞之，但含笑而不答。閽嫗盡以語象。象發狂心蕩，不知所如，乃取薛濤箋題一絕於上。詩曰：

綠暗紅稀起暝煙，獨將幽恨小庭前。

沉沉良夜誰與語，星隔銀河月滿天。

寫訖，密緘之，祈閽嫗達於非煙。非煙讀畢，籲嗟良久，向嫗而言曰：「我亦窺見趙郎，大好才貌。今生薄福，不得當之。嘗嫌武生粗悍，非青雲器也。」乃覆酬篇，寫於金鳳箋，詩曰：

畫簷春燕須知宿，蘭浦雙鴛肯獨飛？

長恨桃源諸女伴，等閒花裏送郎歸。

封付閽嫗，會遺象。象啟緘，喜曰：「吾事諧矣。」但靜室焚香，時時虔禱以候。越數日，將夕，閽嫗促步而至，笑且拜曰：「趙郎願見神仙否？」象驚，連問之。傳非煙語曰：「功

曹今夜府直，可謂良時。妾家後庭，即郎君之前垣也。若不逾約好，專望來儀，方可候晤。」語罷，既曛黑，象乘梯而登，非煙已令重榻於下。既下，見非煙豔妝盛服。迎入室中，相攜就寢，盡繾綣之意焉。及曉，象執非煙手曰：「接傾城之貌，把稀世之人。已誓幽明，永奉懽狎。」言訖潛歸。茲後，不盈旬日，常得一期於後庭矣。展幽微之思，鑿宿昔之情。以為鬼鳥不知，人神相助。如是者周歲。無何，非煙數以細過打其女奴。奴銜之，乘間盡以告公業，公業曰：「汝慎勿揚聲。我當自察之。」後常至直日，乃密陳狀請暇，迨夜如常入直。遂潛伏裏門。俟暮鼓既作，躡足而回。循牆至後庭，見非煙方倚戶微吟，象則據垣斜睨。公業不勝其忿，挺前欲擒象。象覺，跳出。公業持之，得其半襦。乃入室呼非煙詰之。非煙色動，不以實告。公業愈怒。縛之大柱，鞭楚血流。非煙但云生則相親，死亦無恨，遂飲杯水而絕。象乃變服易名，遠竄於江湖間，稍避其鋒焉。可憐雨散雲消，花殘月缺。

且如趙象知幾識務，事脫虎口，免遭毒手，可謂善悔過者也。於今又有個不識竅的小二哥，也與個婦人私通，日日貪歡，朝朝迷戀，後惹出一場禍來，屍橫刀下，命赴陰間。致母不得侍，妻不得顧，子號寒於嚴冬，女啼饑於永晝。靜而思之，著何來由！況這婦人不害了你一條性命！真個娥眉本是嬋娟刃，殺盡風流世上人。權做個笑耍頭回。……」

笑耍頭回是話本所獨有的體制而為鼓子詞所無。

　　話本的入話是由說話伎藝的商業性質所決定的。伎藝人說話時，聽眾到場有先後早晚，說話人為了使先到場的聽眾不致於寂寞，後到場的聽眾不至於耽誤了聽正文，有意在正話之前先說一些有關的閒話，它們或是詩詞，或是相關的故事。其作用是等待聽眾聚齊，安定場面上的氣氛。而鼓子詞則由於是士大夫階層小型宴筵聚會的自娛，聽眾有較高修養，聚會時間也較準時，因此它不需要一般說唱伎藝所具有的入話形式。儘管有時在某些鼓子詞前，如歐陽修《西湖念語》、趙德麟《元微之崔鶯鶯商調蝶戀花》、王庭圭《上元鼓子詞並口號》等有散說的成份，但都很簡短，數行即盡。既沒有以故事引出故事的形式，也沒有如《刎頸鴛鴦會》那樣以詩詞各一首開端。它們的主旨只是說明鼓子詞創作的緣起，類似於序言、致語性質，其功能同話本中的入話根本不一樣。

　　其次，《刎頸鴛鴦會》敘事的主體是白話散文，在敘述方式和語言上也是話本式的。它夾敘夾議，採用了純客觀的描敘評說方式，說話人在講述故事中可以隨時中斷情節，站出來直接對某個事物進行詮釋，或對某種事態進行評論。如入話結束，進入正文是：「說話的，你道這婦人住居何處，姓誰名誰？元來是浙江杭州府武林門外落鄉村中一個姓蔣的生的女兒，小字淑珍，生得甚是標致……」。而敘蔣淑珍與朱秉中的姦情則是：「薄晚，秉中張個眼慢，鑽進婦家就便上樓。本婦燈也不看，解衣相抱，曲盡于飛。然本婦平生相接數人，或老或少，那能造其奧處！自經此合，身酥骨軟，飄飄然其滋味不可勝言也。且朱秉中日常在花柳叢中打交，深諳十要之術。那十要？一要濫於撒鏝，二要不算工夫，三要甜言美語，四要軟款溫柔，五要乜斜纏帳，六要施呈槍法，七要裝聲做啞，八要擇友同行，九要串杖新鮮，十要一團和氣。若狐媚之人，缺一不

可也。再說秉中已回，張二哥又到，本婦便害些木邊之目，田下之心。要好只除相見」。這種邊講邊敘邊評邊議，說話人與作品中主人公保持相當距離的藝術表現形式，完全是宋元話本伎藝的家數。

鼓子詞一般以詞歌直接抒情議論，很少夾雜散文。詞前的散說部分用的是四六駢語，像歐陽修、王庭圭、李子正的作品都是如此。特殊者如趙德麟的《元微之崔鶯鶯商調蝶戀花》，屬敘事鼓子詞，韻散相間，然而其散文部分於傳奇舊篇《鶯鶯傳》「或全襲其文，或只取其意」，其創作目的是使《鶯鶯傳》「播之聲樂，形之管弦」，是為了唱的。其中承擔議論抒情的主體是曲詞，其重心在唱上。散文的功能僅在於轉錄引敘，聯綴曲詞。

尤其重要的是，鼓子詞是官僚士大夫筵宴上的伎藝，它所表現的內容、情調、修辭、美學風格都是文人的，優美雅正，富於室內樂的色彩。而話本則是市井瓦舍中的說唱伎藝，它的說唱對象是市民，它所表現的故事內容是市民喜聞樂見的，而其情調和語言的縱恣、潑辣，也是市民的。像《刎頸鴛鴦會》中不僅散說部分的「綺羅筵上依舊兩個新人，錦繡衾中各出一般舊物」為鼓子詞所不可能有，即使其【商調醋葫蘆】的「美溫溫顏麵肥，光油油鬢髮長，他半生花酒肆顛狂，對人前扯拽都是謊，全無有風雲氣象，一謎裏竊玉與偷香」也充滿蒜酪氣而為鼓子詞所不可能有。

話本由於是說唱藝人說話的文本形式，其編撰者也往往是書會才人，因此其中的套話俗語比比皆是。作者在借用時毫不掩飾，略無愧色。聽眾讀者也視為當然，了不為怪。如《刎頸鴛鴦會》中「丈夫隻手把吳鉤，欲斬萬人頭。如何鐵石打成心性，卻為花柔？君看項籍並劉季，一怒使人愁。只因撞著虞姬戚氏，豪傑都休。」即為

當時頗為流行的卓田的【眼兒媚】。而鼓子詞是文人為某個聚會所做的新詞，要自出機杼，講求尖新，絕少抄襲借用的套話俗語。

鼓子詞無論採用什麼詞調，在同一鼓子詞中從不雜用其他詞調。如歐陽修的《西湖念語》用 11 首【采桑子】，《十二月鼓子詞》用 12 首【漁家傲】，等等，已如上述。而話本則可以雜用其他詞調，像《簡帖和尚》用【鷓鴣天】、【望江南】、【踏莎行】、【南鄉子】。《西山一窟鬼》用【念奴嬌】、【謁金門】、【品令】、【浣溪沙】、【柳梢青】、【虞美人】、【卷珠簾】、【減字木蘭花】、【夜遊宮】、【搗練子】、【滴滴金】、【蝶戀花】。《刎頸鴛鴦會》雖然是連用十首【商調醋葫蘆】，但首尾又分別採用了【眼兒媚】和【南鄉子】詞調。

《刎頸鴛鴦會》收錄於《清平山堂話本》，其標題是「《刎頸鴛鴦會》一名《三送命》一名《冤報冤》」，其末頁稱「新編小說《刎頸鴛鴦會》卷之終」。文本中稱「在座看官要備細，請看敘大略，漫聽秋山一本《刎頸鴛鴦會》」。稱「本」，也明明白白標出它是話本而非鼓子詞。另外，《清平山堂話本》就目前所見者，雖體例駁雜，收錄有傳奇文，但絕無鼓子詞。

那麼怎樣解釋《刎頸鴛鴦會》歌詞之前的「奉勞歌伴，先聽格律，後聽蕪詞」與《商調蝶戀花鼓子詞》中的完全相同的現象呢？這是因為宋代說話本來是有說有唱的，正如葉德均先生所言「現在所見宋代小說的話本，是以詞調為主的樂曲係講唱文學」[14]。既然其中的樂曲是詞調，那麼它的演唱方式當然也就是詞的了。既然是詞的演唱方式，那麼我想，不論其伴奏是用拍板、銀字笙、銀字篳篥，或用簫、琵琶，甚或是鼓，都有一個「奉勞歌伴，先聽格律，

[14] 葉德均《宋元明講唱文學・樂曲系的講唱文學》，上雜出版社，1953 年版。

後聽蕪詞」的指揮程式。「奉勞歌伴，先聽格律，後聽蕪詞」是當時作為創作兼演出者指揮同伴們的習慣用語。鼓子詞可以用，話本也可以用。至於是誰最早使用，是誰模仿誰，現在難以說清。但絕不能因為這麼一個習慣用語的相同就混淆兩種不同體制的說唱文學的界限。假如我們僅因為《刎頸鴛鴦會》中「奉勞歌伴，先聽格律，後聽蕪詞」這段話便認同它是鼓子詞，那麼其荒謬的程度絕對不亞於依據同樣這一段話判定《元微之崔鶯鶯商調蝶戀花》鼓子詞是話本小說。

中國的古代說唱伎藝就一般的歷史而言，是屬於大眾的俗文化範疇的，明清時代尤其如此。就繁榮的宋代說唱伎藝來看，它的編纂主體，演出主體，觀眾主體，也是大眾的，屬於瓦舍中流行的伎藝。但不容忽視的是，唐宋時代的說唱伎藝的俗文化屬性並不如後代那末明顯。比如在唐代，白居易、元積一起在新昌宅聽一枝花話[15]，唐玄宗晚年在宮中聽「轉變說話」[16]，都是人們熟知的例子。宋代說唱伎藝品種豐富，階層屬性漸漸突出。有時疆界不很明顯。說話、唱賺、諸宮調雖主要流行於瓦舍中，但上層社會並不推拒。唱賺見於皇后歸謁家廟之典禮[17]，諸宮調則「士大夫皆能誦之」[18]。但有的則畛域分明，「聽陶真，盡是村人。唱涯詞，只引

[15] 見元積《寄白樂天代書一百韻》詩中「翰墨題名盡，光陰聽話移」兩句自注：「又嘗於新昌宅說《一枝花話》，自寅至巳猶未畢詞」。

[16] 見郭湜《高力士外傳》「太上皇移杖西內安置。每日上皇與高公親看掃除庭院，刈除草木；或講經、論議、轉變、說話，雖不近文律，終冀悅聖情。」

[17] 見周密《武林舊事》卷八「皇后歸謁家廟」「歌坐……第四盞，唱賺」。上海，古典文學出版社，1957 年。

[18] 見王灼《碧雞漫志》卷二「熙甯，元豐之間，……澤州孔三傳首創諸宮調古傳，士大夫皆能誦之。」

子弟」[19]。鼓子詞更是只時興於上層文人之間，編纂者，演出時司鼓指揮者，聽眾的主體，都是文人。從《武林舊事》載「淳熙十一年六月……後苑小廝兒三十人，打息氣唱道情。太上云：『此是張掄所撰鼓子詞』」。以及張掄《道情鼓子詞》原題「蓮社居士張掄材甫應詔撰」來看，鼓子詞在宋代還曾在宮廷中流行。因此，談宋代的說唱伎藝，不能籠統地稱其為瓦舍的伎藝，不能只講瓦舍中流行的說話、唱賺、諸宮調，而不理睬文人中流行的影響頗大的鼓子詞，因為他們構成宋代說唱伎藝風景線的成分頗為複雜。至於說唱伎藝為文人所鄙薄，為下層百姓所專有，那是後來的事。

[19] 見西湖老人《西湖老人繁盛錄》「十三軍大教場」條。上海・古典文學出版社・1957 年・119 頁。

第二十章

宋金時代的俳優和雜劇中的說唱因素

一、宋代的俳優

　　提起兩宋遼金的說唱演員，一般人首先想到的是活躍於瓦舍茶樓，流動於路岐街市的所謂「諸色伎藝人」，他們身份自由，沒有樂籍的隸屬，靠出賣說唱伎藝謀生，服務於市民，也生活於市民當中。他們的出現，在中國的演藝史上具有相當重要的意義，從此，中國有了充分商業化了以演藝為謀生手段的演藝階層。但與此同時，俳優也仍是宋代社會不可忽視的演藝階層，他們既在宮廷中存在，也在地方上存在，仍在進行著傳統的俳優節目的演出。為了將瓦舍中的演藝人員與俳優相區別，往往宋人稱瓦舍中演員為「伎藝人」，再具體些，稱「賺人」[1]、「小說人」[2]，直呼藝名，而將俳優混稱為「優」或「優人」。

　　朱彧《萍州可談》卷三載「伶人丁仙現者，在教坊數十年。每對禦作俳，頗議正時事」。這是宮廷的俳優；同書載「楊鼎臣大夫嘗為余言：紹聖間，在成都，見提舉茶馬官以課羨，賜五品衣魚。府中開宴，俳優口號，有『茶牙人賜緋』之句。當時頗怒其妄發，

[1]　沈義父《樂府指迷》。
[2]　灌圃耐得翁《都城紀勝》「瓦舍眾伎」，古典文學出版社，1957 年版。

亦笞之。」這是有關地方俳優的記載。宋金時俳優的身份仍是「伎
之最下且賤者」[3]。但較之前代有了更多的自由。有的人原是供職
於宮廷，後來到民間演出；有的原是瓦舍藝人，後來進宮當了御前
供奉，還有的當了雜流的官。像南宋時的王防禦就「以說書供奉得
官，兼有橫賜，既老，築委順堂以居，士大夫樂與之往還」[4]。由
於時代的變化，俳優伎藝的分工分化，宋代俳優的名稱更加多樣化
了，稱樂人，樂工，伶人，伶官，優人，優等。而俳優也不再是原
來意義上的俳優，而是泛指樂人，樂工，伶人，伶官，優人等。名
稱的多樣化反映了古代原始意義的俳優日漸消亡，而被更廣泛的演
出角色代替。

　　宋金時代俳優的另一個特點是，他們的伎藝向專門化的方向發
展，俳優雜戲反而成了點綴。比如金代的張仲軻「說傳奇小說，雜
以俳優詼諧語」[5]。是以講說傳奇小說為主，而以俳優詼諧為輔。
由於自身俳諧調笑的本領突出，俳優更多地是轉向雜劇演出。民間
的俳優是演出詼諧調笑的雜劇，如莊綽〈雞肋篇〉載：

　　初開園日，酒坊兩戶各求優人之善者，較藝於府會。以骰子置
於盒子中攧之，視數多者得先，謂之「攧雷」。自旦之暮，唯雜戲
一色。坐於閱武場，環庭皆府官宅看棚。棚外始作高凳，庶民男左
女右，立於其上如山。每譁一笑，須筵中哄堂，眾庶皆噱者，始以
青紅小旗各插於墊上為記。至晚，較旗多者為勝。若上下不同笑者，
不以為數也。

[3]　洪邁《夷堅志》支乙四，中華書局，1990 年版。
[4]　李日華《紫桃軒雜綴》卷一。
[5]　《金史》卷 129《佞幸傳》，中華書局 1975 年版。

　　宮廷的俳優更是成為內廷雜劇演出的主力。大概宮廷俳優和其他樂人演員的區別在於他們隨時侍候在皇帝左右，因此地位略高[6]；仍以詼諧逗樂為主要的伎藝手段，而往往以雜劇演員的身份出現。

　　宋金時代俳優的角色功能與前代並沒有太大的區別。其一是，他們仍以詼諧逗樂為主要的伎藝手段，「凡皆巧為言笑，令人主和悅」[7]。「余謂雜劇出場，誰不打諢，只難得切題可笑也」[8]劉汾的《中山詩話》記載：「祥符、天喜中，楊大年、錢文僖、晏元獻、劉子儀以文章立朝。為詩皆宗李義山，號西昆體，後進多竊義山語句。嘗內宴，優人有為義山者，衣服敗裂，告人曰，『吾為諸館職尋扯至此！』聞者歡笑。」這是他們角色功能的主要用場。其二是，負有諷諫的使命。「俳優、侏儒，固伎之最下且賤者，然亦能因戲語而箴諷時政，有合於古『矇誦』『工諫』之意，世目為雜劇者是已」[9]。因此，俳優往往有著強烈的勸諫意識，保有著優諫的傳統。宋代著名俳優丁仙現「捷才知音」，在當時有很高的聲望。「丁仙現自言及見前朝老樂工，間有優諢及人所不敢言者。不徒為諧謔，往往因以達下情，故仙現亦時時效之。」[10]「伶人丁仙現者，在教坊數十年。每對御作俳，頗議正時事。嘗在朝門，與士大夫語曰：『仙現衰老，無補朝廷也』，聞者哂之」[11]。在俳優們的生活和演出實踐中，也確實體現了這一特點。比如張端義《貴耳集》載：「紹興

[6] 見《武林舊事》卷一「祗應人」、卷四「乾淳教坊樂部」，古典文學出版社，1957 年版。

[7] 陳暘《樂書》卷 187，文淵閣四庫全書本。

[8] 陳善《捫虱新語》引黃山谷語，叢書集成本。

[9] 洪邁《夷堅志》支乙四，中華書局，1981 年版。

[10] 葉夢得《石林避暑話錄》卷四，中華書局，1984 年版。

[11] 朱彧《萍州可談》卷三。

初，楊存中在建康，諸軍之旗中，有雙勝交環，謂之『二聖環』，取兩宮北還之意。因得美玉，琢成帽環以進。高廟日常御裹。偶有一伶者在旁，高宗指環示之，曰：『此環楊太尉進來，名『二聖環』。伶人接奏曰：『可惜二聖環，只放在腦後！』高宗亦為之改色。所謂『公執藝事以諫』」。岳珂《桯史》記載了相近的故事：「秦檜以紹興十五年四月丙子朔賜第望仙橋；丁醜，賜銀絹萬兩、匹，錢千萬，采千縑。有詔：『就地賜燕，假以教坊優伶』。宰執咸與。中席，優長誦致語，退。有參軍者，前，襃檜功德。一伶以荷葉交椅從之。諧語雜至，賓歡既洽，參軍方拱揖謝，將就椅，忽墜其蹼頭。乃總髮為髻，如行伍之巾；後有大巾環，為雙迭勝。伶指而問曰：『此何環？』曰：『二聖環。』伶遽以擊其首曰：『爾但坐太師交椅，請取銀絹例物，此環掉腦後可也！』一座失色。檜怒。明日，下伶於獄。有死者。於是語禁始益繁。」這兩個故事譎諫的物件不同，但都是由優人來操作的。關心政事，利用演出來勸諫，這是兩宋的俳優與瓦舍中的演員很大不同的地方，也是他們與前代的俳優一致的地方。所以，在宋代文人的筆記中，談到宋代演員的故事，往往記錄的是俳優們的事蹟，因為這符合士大夫們的傳統觀念。任半塘先生的《優語集》輯載北宋南宋優語共 80 條，幾乎全部是有關他們的記載。

　　宋代俳優的演出較之前代也有較大的不同，表現在：其一，有了很多組合表演，群體表演，而不是像從前一兩個俳優演出。演出時往往稱「群優」，「有優為衣冠者數輩」，「為古衣冠服數人」。其二，演出的故事性進一步加強，已經不是三言兩語的譎辭飾說，而是有了角色的分配，情節的組合，場次的安排，帶有強烈的諷刺和滑稽色彩。比如洪邁《夷堅志》支乙四載宋徽宗時優人。

「嘗設三輩，為儒、釋、道，各稱頌其教。儒曰：『吾之所學，仁、義、禮、智、信，曰五常。』遂演暢其旨，皆採引經書，不涉諜語。次至道士，曰：『吾之所學，金、木、水、火、土，曰五行。』亦說大意。末至僧。僧抵掌曰：『二子腐生常談，不足聽。吾之所學，生、老、病、死、苦，曰五化。藏經淵奧，非汝等所得聞。當以現世佛菩薩法理之妙，為汝陳之。盍以次問我？』曰：『敢問生。』曰：『內自太學辟雍，外至下州偏縣，凡秀才讀書，盡為三舍生。華屋美饌，月書季考，三歲大比，脫白掛綠，上可以為卿相。國家之於生也如此。』曰：『敢問老。』曰：『老而孤獨貧困，必淪溝壑。今所在立孤老院，養之終身。國家之於老也如此。』曰：『敢問病。』曰：『不幸而有病，家貧不能拯療，於是有安濟坊，使之存處。差醫付藥，責以十全之效。其於病也如此。』曰：『敢問死。』曰：『死者，人所不免。唯貧民無所歸，則擇空隙地，為漏澤園。無以殮，則與之棺，使得葬埋。春秋享祀，恩及泉壤。其於死也如此。』曰：『敢問苦。』其人瞑目不應，佯若惻悚然。促之再三，方蹙額答曰：『只是百姓一般受無量苦！』」

這種雜劇，以角色論，不是自然的，而是象徵的；以情節論，不是故事的，而是表現的，敘述的。以現代的眼光視之，充其量不過是小品一類的體式，但這是俳優雜戲向戲劇過渡的形式，是宋金時代說唱與戲劇雜糅的形式，也是宋金時代標準的雜劇。

二、雜劇中的說唱因素

　　宋代的雜劇並不是後人所想像的全是用戲劇演繹故事，它幾乎是各種表演形式的大雜燴。從《武林舊事》卷十所載「官本雜劇段數」來看，裏面有樂曲，有歌舞，有說唱，有戲劇，有幻術星象，有雜技戲法，可以說囊括了當時除去宮廷正式音樂舞蹈和瓦舍伎藝雜耍外的一切伎藝形式。稱其「雜」，一點也不過分。即使是就戲劇意義上而言，混雜也是其特點。宋代的雜劇院本沒有留存下來，難以詳盡準確地描述其演出形式。據《夢粱錄》「妓樂」載：「雜劇中末泥為長，每一場四人或五人。先做尋常熟事一段，名曰『豔段』。次做正雜劇，通名兩段。末泥色主張，引戲色分付，副淨色發喬，副末色打諢。或添一人，名曰裝孤。先吹曲破斷送，謂之把色。大抵全以故事，務在滑稽唱念，應對通便」。「又有雜扮，或曰『雜班』，又名『經元子』，又謂之『拔和』，即雜劇之後散段也。頃在汴京時，村落野夫，罕得入城，遂撰此端。多是借裝為山東、河北村叟，以資笑端」。由此可見，在宋代的雜劇中，沒有具體的人物分派，只有抽象的角色分配。沒有唱做念打的分工，只有簡單的調度。「先吹曲破斷送，為之把色」。沒有程式化的歌舞，只是「務在滑稽唱念，應對通便」。雖然也有段落的劃分，但各段落之間只有鬆散的聯繫，段落中可以自由地插科打諢，即興表演，有較大的隨意性。這種隨意性一方面方便於插科打諢，方便於演員隨手拮取現實的生活素材加以揶揄諷刺，另一方面反映了宋代雜劇的幼稚，反映了雜劇形式與古代俳優之間在演出上的聯繫，反映了雜劇藝術與參軍藝術之間的承繼關係，反映了當時的雜劇實際上仍是一種介於曲藝和

戲曲乃至歌舞的混合形式。由於「混雜」，曲藝、歌舞，雜技，乃至後來的戲曲都可以從中找尋到各自源生態的因素及發展的脈絡。

　　從說唱藝術的角度來看，宋金雜劇中有的段落說是單口相聲亦可，說是多口相聲亦可，說是說唱可以，說是滑稽劇也可以。總之，其中包含的說唱因素非常豐富。比如劉績《霏雪錄》載：「宋高宗時，饔人瀹餛飩不熟，下大理寺。優人扮兩士人，相貌各異。問其年，一曰『甲子生』，一曰『丙子生』。有人告曰：『此二人皆合下大理。』高宗問故，優人曰：『飴子餅子皆生，與餛飩不熟者同罪！』上大笑，赦原饔人。」羅點《武陵聞見錄》載：「紹興間，內宴，有優人做善天文者，云：『世間貴官人必應星象，我悉能窺之。法當用渾儀，設玉衡，若對其人窺之，則見星不見人。玉衡不能猝辦，用銅錢一文亦可。』乃令窺光堯，云：『帝星也。』秦師垣，曰：『相星也。』韓靳王，曰：『將星也。』至張循王，曰：『不見其星。』眾皆戒。複令窺之，曰：『終不見星，只見張君王在錢眼內坐。』殿上大笑。俊最多資，故譏之」。這些演出就頗類似於現代的相聲或小品。

　　由於宋代記載說唱的文獻有限，也很少有作品傳世，我們今日對宋金說唱伎藝的認識大都是從《東京夢華錄》、《都城紀勝》、《武林舊事》、《夢粱錄》等文獻上得出來的，遠不足以認識宋金說唱伎藝的全貌。而且，在上述文獻中，我們所瞭解的也頗為有限。有一些伎藝如打和鼓，撚梢子，散耍，訝鼓等，至今我們也還無法確切知道它們能否歸入現在的曲藝品種中，像「像生」，就是典型的一例。有人說是模仿叫聲的「口技」，有人說是指某類人物，有人說只是「栩栩如生」的形容詞，都無確切的證據。另外，假如我們看一看當時雜劇的名目，就又會發現，其中隱藏著許多屬於說唱曲藝

一類的節目。王國維先生早在《宋元戲曲史》中就指出：「院本名目中，不僅有簡易之劇，且有說唱雜戲在其中間。如：〈講來年好〉、〈講聖教序〉、〈講樂章序〉、〈講道德經〉、〈講蒙求爨〉、〈講心字爨〉。此即推說經渾經之例而廣之。他如：〈訂注論語〉、〈論語謁食〉、〈擂鼓孝經〉、〈唐韻六帖〉，疑亦此類。又有〈背鼓千字文〉、〈變龍千字文〉、〈捽盒千字文〉、〈錯打千字文〉、〈木驢千字文〉、〈埋頭千字文〉。此當取周興嗣〈千字文〉中語，以演一事，以悅俗耳，在後世南曲賓白中猶時遇之，蓋其由來已古，此亦說唱之類也。又如〈神農大說藥〉、〈講百果爨〉、〈講百花爨〉、〈講百禽爨〉。按《武林舊事》（卷六）載：說藥有楊郎中、徐郎中、喬七官人，則南宋亦有之。其說或借藥名以制曲，或說而不唱，則不可知。至講百果、百花、百禽，亦其類也。『打略栓搐』中，有〈星象名〉、〈果子名〉、〈草名〉等。以名字終者二十六種，當亦說藥之類。……」又說：「此種或占演劇之一部分，或用為戲劇中之材料」。王國維先生所說還只是偏重於說的一類曲藝，不包括以唱為主或又說又唱的曲藝。宋金院本中的說唱名目，有的一目了然，有的還難以準確說出其具體的講說形式，但是，確定它主要不是戲劇的形態而是說唱的形態大概不會離真實太遠。如果以這種視野去檢索宋金的說唱伎藝，那麼，宋金時代的說唱伎藝品種就遠較《東京夢華錄》等文獻所載「京瓦伎藝」要豐富得多，也更接近於宋金說唱的真實面貌。而且，沒准戲劇中的這些說唱名目可能正是俳優們拿手的看家節目呢。

　　宋代之後，傳統的俳優正式退出了歷史舞臺，而為商業化的自由職業者替代，元雜劇也取代了宋金雜劇，原來宋金雜劇中雜揉曲藝說唱，擷取現實政治題材隨時插科打諢以譏諫的現象同時得到了

根本的改觀。但是，俳諧說唱，針砭時弊，——宋金俳優的身影——
卻始終在中國戲劇舞臺的演出中不絕如縷地遊蕩閃現著。

參考文獻

司馬遷《史記》，中華書局，1959 年版。

劉向《列女傳》，四部叢刊初編本。

張華《博物志》，中華書局，1980 年版。

干寶《搜神記》，中華書局，1979 年版。

王嘉《拾遺記》，中華書局，1981 年版。

葛洪《西京雜記》，中華書局，1985 年版。

劉勰《文心雕龍》，范文瀾注本，人民文學出版社，1958 年版。

陳彭年等《廣韻》，中國書店，1982 年版。

孟棨《本事詩》，中華書局上海編輯所《歷代詩話續編》，1959 年版。

王重民等《敦煌變文集》，人民文學出版社，1957 年版。

洪邁《夷堅志》，中華書局，1981 年版。

王灼《碧雞漫志》，古典文學出版社，1957 年版。

劉斧《青瑣高議》，上海古籍出版社，1983 年版。

王楙《野客叢書》，《稗海》振鷺堂本。

王辟之《澠水燕談錄》，《稗海》振鷺堂本。

張唐英《蜀檮杌》，《續說郛》，宛委山堂本。

楊瑀《山居新語》，《續說郛》，宛委山堂本。

周密《齊東野語》，中華書局，1983 年版。

佚名《墨客揮犀》
　　《續墨客揮犀》，古今說海本。
王闢之《澠水燕談錄》，知不足齋從書本。
莊綽《雞肋篇》，《續說郛》，宛委山堂本。
張端義《貴耳集》，中華書局，1958 年版。
劉攽《中山詩話》，《歷代詩話》本，中華書局，1981 年版。
劉績《霏雪錄》，《古今說海》本，雲山書院刻本。
蘇軾《東坡志林》，叢書集成本。
葉夢得《石林燕語》，中華書局，1984 年版。
　　《避暑錄話》，《津逮秘書》本。
羅大經《鶴林玉露》，中華書局，1983 年版。
胡仔《苕溪漁隱叢話》，人民文學出版社，1962 年版。
江少虞《宋朝事實類苑》，上海古籍出版社，1981 年版。
陳善《捫虱新語》，叢書集成本。
何薳《春渚記聞》，中華書局，1983 年版。
陳鵠《耆舊續聞》
元好問《續夷堅志》，中華書局，1986 年版。
孟元老《東京夢華錄》，古典文學出版社，1957 年版。
周密《武林舊事》，古典文學出版社，1957 年版。
耐得翁《都城紀勝》，古典文學出版社，1957 年版。
　　《西湖老人繁勝錄》，古典文學出版社，1957 年版。
吳自牧《夢粱錄》，古典文學出版社，1957 年版。
無名氏《湖海新聞夷堅續志》。
高德基《平江紀事》
羅點《武陵聞見錄》

朱彧《萍州可談》，中華書局 1986 年版。

宋敏求《春明退朝錄》，《續說郛》本，宛委山堂重修本。

程大昌《演繁露》，《續說郛》本，宛委山堂重修本。

　　《說郛三種》，上海古籍出版社，1988 年版。

王仲聞《李清照集校注》，人民文學出版社，1978 年版。

薛瑞生《樂章集校注》，中華書局，1994 年版。

朱熹《詩集傳》，上海古籍出版社，1980 年版。

陸游《陸遊集》，中華書局，1976 年版。

釋普濟《五燈會元》，中華書局，1984 年版。

張炎《詞源》，中國書店，1985 年影金陵大學文化所排印本。

歐陽修等《新唐書》，中華書局，1975 年版。

脫脫等《宋史》，中華書局，1977 年版。

司馬光《資治通鑒》，中華書局，1956 年版。

袁樞《通鑒紀事本末》，涵芬樓影印本。

馬端臨《文獻通考》，商務印書館十通本。

　　《元典章》，台灣故宮博物院影印本，1972 年版。

谷應泰《明史紀事本末》，中華書局，1977 年版。

沈義父《樂府指迷》，人民出版社，1981 年版。

高承《事物紀原》，惜陰軒叢書本。

陳元靚《事林廣記》，元至順年間建安椿莊書院刻本。

徐夢莘《三朝北盟會編》，上海古籍出版社，1987 年版。

潛說友《咸淳臨安志》，北京圖書館出版社，2006 年版。

脫脫等《金史》，中華書局 1975 年版。

陳暘《樂書》，文淵閣四庫全書本。

　　《劉知遠諸宮調》，中華書局，1993 年版。

董解元《董解元西廂記諸宮調》，人民文學出版社，1980 年版。

湯顯祖評《董解元西廂記》，萬有文庫國學基本叢書，1937 年版。

　　《古本董解元西廂記》，上海古籍出版社，1984 年版。

　　《大唐三藏取經詩話》，日本汲古書院，平成九年版。

　　《大宋宣和遺事》，古典文學出版社，1957 年版。

　　《東坡居士佛印禪師語錄問答》，《寶顏堂秘笈》本。

　　《梁公九諫》，《士禮居叢書》本。

　　《薛仁貴征遼事略》，古典文學出版社，1957 年版。

　　《全像平話五種》，文學古籍刊行社影印本，1956 年版。

　　《七國春秋平話》，中國古典文學出版社，1955 年版。

　　《新編五代史平話》，古典文學出版社，1954 年版。

　　《京本通俗小說》，古典文學出版社，1954 年版。

羅燁《醉翁談錄》，古典文學出版社，1957 年版。

皇都風月主人《綠窗新話》，古典文學出版社，1957 年版。

施耐庵《水滸全傳》，上海人民出版社，1975 年版。

葉公綽《永樂大典戲文三種》，古今小品書籍印行會，1931 年版。

洪楩《清平山堂話本》，古今小品書籍印行會，1927 年影印。

王古魯《熊龍峰四種小說》，古典文學出版社，1958 年版。

馮夢龍《喻世明言》人民文學出版社，1956 年版。

　　《醒世恒言》，人民文學出版社，1956 年版。

　　《警世通言》，上海古籍出版社，1987 年版。

凌濛初《初刻拍案驚奇》，上海古籍出版社，1981 年版。

　　《二刻拍案驚奇》，上海古籍出版社，1981 年版。

鍾嗣成《錄鬼簿》，古典文學出版社，1957 年版。

賈仲明《錄鬼簿續編》，古典文學出版社，1957 年版。

陶宗儀《南村輟耕錄》，中華書局，1959 年版。

周德清《中原音韻》，增補《曲苑》本，古書流通處影印本。

楊朝英《朝野太平樂府》，隋樹森校點本，中華書局，1957 年版。

王驥德《曲律》，增補《曲苑》本，古書流通處影印本。

朱權《太和正音譜》，古典文學出版社，1957 年版。

李日華《紫桃軒雜綴》，有正書局刊本。

老乞大《朴通事諺解》，奎章閣叢書，朝鮮印刷株式會社。

郎瑛《七修類稿》，中華書局，1959 年版。

夏伯和《青樓集》，古典文學出版社，1957 年版。

臧懋循《元曲選》，世界書局，1936 年版。

毛奇齡《西河詞話》，《詞話叢編》本。

洪昇《長生殿》，人民文學出版社，1957 年版。

葉堂《納書楹曲譜》，納書楹乾隆五十七年刻本。

李玉《北詞廣正譜》，順治刻本。

焦循《劇說》，增補《曲苑》本，古書流通處影印本。

晁瑮《寶文堂書目》，古典文學出版社，1957 年版。

錢曾《也是園書目》，《增補彙刻書目》，千頃堂石印本。

盧文弨《抱經堂文集》，抱經堂叢書本。

黃丕烈《士禮居叢書》，上海博古齋 1922 年影印本。

俞樾《春在堂叢書》，光緒二十三年石印本。

王國維《王國維文集》，北京燕山出版社，1997 年版。

魯迅《魯迅全集》，人民文學出版社，1981 年版。

青木正兒《中國近世戲曲史》，中華書局，1954 年版。

鄭振鐸《佝僂集》，上海生活書店，1934 年版。

　　《插圖本中國文學史》，北平樸社出版部，1932 年版。

《中國俗文學史》，東方出版社，1996 年版。

《劫中得書記》，上海古典文學出版社，1956 年版。

李長之《李長之文集》，河北教育出版社，2006 年版。

劉永濟《宋歌舞劇曲錄要》，古典文學出版社，1957 年版。

楊蔭瀏《中國古代音樂史稿》，人民音樂出版社，1981 年版。

馮沅君《古劇說彙》，商務印書館，1947 年版。

任二北《優語集》，上海文藝出版社，1981 年版。

葉德均《宋元明講唱文學》，上雜出版社，1953 年版。

李嘯蒼《宋元伎藝雜考》，上雜出版社，1953 年版。

胡士瑩《話本小說概論》，中華書局，1980 年版。

石昌渝《中國小說源流論》，生活讀書新知三聯書店，1994 年版。

倪鍾之《中國曲藝史》，春風文藝出版社，1991 年版。

嚴敦易《元雜劇掛疑》，中華書局，1960 年版。

程毅中《宋元話本小說研究》，江蘇古籍出版社，1998 年版。

《宋元話本小說家集》，齊魯書社，2000 年版。

李劍國《宋代志怪傳奇敘錄》，南開大學出版社，1997 年版。

蕭相愷《宋元小說史》，浙江古籍出版社，1997 年版。

唐圭璋《全宋詞》，中華書局，1965 年版。

孔凡禮《全宋詞補輯》，中華書局，1981 年版。

隋樹森《全元散曲》，中華書局，1964 年版。

王重民《中國古籍善本書目提要》，上海古籍出版社，1986 年出版。

劉世德《中國古代小說百科全書》，中國大百科全書出版社，1993
 年版。

郭紹虞《宋詩話輯佚》，中華書局，1980 年版。

任半塘《優語錄》，上海文藝出版社，1981 年版。

袁行霈《中國文學史》，北京高等教育出版社，1999 年版。

章培恒、駱玉明《中國古代文學史》，上海復旦大學出版社，1997
　　年版。

李文澤《宋代語言研究》，線裝書局，2001 年版。

周祖謨《問學集》，中華書局，1981 年版。

王力《龍蟲並雕齋文集》，中華書局，1981 年版。

魯國堯《魯國堯自選集》，河北教育出版社，1994 年版。

國家圖書館出版品預行編目

宋金說唱伎藝 / 于天池, 李書作. -- 一版. --
臺北市：秀威資訊科技, 2008.06
面；　公分. --（美學藝術類；AH0019）

參考書目：面
ISBN 978-986-221-010-9（平裝）

1.說唱藝術　2.宋代　3.金史

982.58　　　　　　　　　　　　97007044

 美學藝術類　AH0019

宋金說唱伎藝

作　　者 / 于天池、李書
主　　編 / 蔡登山
發 行 人 / 宋政坤
執行編輯 / 賴敬暉
圖文排版 / 鄭維心
封面設計 / 李孟瑾
數位轉譯 / 徐真玉　沈裕閔
圖書銷售 / 林怡君
法律顧問 / 毛國樑　律師
出版印製 / 秀威資訊科技股份有限公司
　　　　　台北市內湖區瑞光路 583 巷 25 號 1 樓
　　　　　電話：02-2657-9211　　　傳真：02-2657-9106
　　　　　E-mail：service@showwe.com.tw
經 銷 商 / 紅螞蟻圖書有限公司
　　　　　台北市內湖區舊宗路二段 121 巷 28、32 號 4 樓
　　　　　電話：02-2795-3656　　　傳真：02-2795-4100
　　　　　http://www.e-redant.com

2008 年 6 月 BOD 一版
定價：370 元

讀 者 回 函 卡

感謝您購買本書，為提升服務品質，煩請填寫以下問卷，收到您的寶貴意見後，我們會仔細收藏記錄並回贈紀念品，謝謝！

1.您購買的書名：＿＿＿＿＿＿＿＿＿＿＿＿＿＿＿＿

2.您從何得知本書的消息？

　　□網路書店　□部落格　□資料庫搜尋　□書訊　□電子報　□書店

　　□平面媒體　□ 朋友推薦　□網站推薦 □其他＿＿＿＿＿

3.您對本書的評價：(請填代號　1.非常滿意 2.滿意 3.尚可 4.再改進)

　　封面設計＿＿　版面編排＿＿　內容＿＿　文/譯筆＿＿　價格＿＿

4.讀完書後您覺得：

　　□很有收獲　□有收獲　□收獲不多　□沒收獲

5.您會推薦本書給朋友嗎？

　　□會　□不會，為什麼？＿＿＿＿＿＿＿＿＿＿＿＿＿＿＿

6.其他寶貴的意見：＿＿＿＿＿＿＿＿＿＿＿＿＿＿＿＿

＿＿＿＿＿＿＿＿＿＿＿＿＿＿＿＿＿＿＿＿＿＿＿＿＿

＿＿＿＿＿＿＿＿＿＿＿＿＿＿＿＿＿＿＿＿＿＿＿＿＿

＿＿＿＿＿＿＿＿＿＿＿＿＿＿＿＿＿＿＿＿＿＿＿＿＿

讀者基本資料

姓名：＿＿＿＿＿＿＿＿＿　年齡：＿＿＿　性別：□女 □男

聯絡電話：＿＿＿＿＿＿＿　E-mail：＿＿＿＿＿＿＿＿

地址：＿＿＿＿＿＿＿＿＿＿＿＿＿＿＿＿＿＿＿＿＿

學歷：□高中(含)以下　□高中　□專科學校　□大學

　　　□研究所(含)以上 □其他＿＿＿＿＿＿

職業：□製造業 □金融業 □資訊業 □軍警 □傳播業 □自由業

　　　□服務業 □公務員 □教職　□學生 □其他＿＿＿＿＿

秀威與 BOD

BOD（Books On Demand）是數位出版的大趨勢，秀威資訊率先運用 POD 數位印刷設備來生產書籍，並提供作者全程數位出版服務，致使書籍產銷零庫存，知識傳承不絕版，目前已開闢以下書系：

一、BOD 學術著作—專業論述的閱讀延伸
二、BOD 個人著作—分享生命的心路歷程
三、BOD 旅遊著作—個人深度旅遊文學創作
四、BOD 大陸學者—大陸專業學者學術出版
五、POD 獨家經銷—數位產製的代發行書籍

BOD 秀威網路書店：www.showwe.com.tw
政府出版品網路書店：www.govbooks.com.tw

永不絕版的故事·自己寫·永不休止的音符·自己唱